KB157764

마당극 반세기, 시대를 넘어서다

전통연희의 현대화

(마당극 1978~2010)

마당극 반세기, 시대를 넘어서다

전통연희의 현대화

(마당극 1978~2010)

김도일 지음

전통연희의
현대화
마당극 1978~2010

차례

여는 글

마당극이란 연극이 우리의 전통 연희양식과 정신을 기반으로 독자적이고 자생적으로 태동·성장한 지 반세기가 되었습니다. 과거 전성시대만큼 활발하지는 않지만, 거리극 축제나 야외 축제에서 만나기도 하고 가끔은 극장에서 마당극을 보기도 합니다. 한때, 비평가들은 마당극이 한국적 사회상황에서 탄생한 정치극이기 때문에 제품의 수명주기와 비유하여 한국사회의 민주화는 곧 마당극의 쇠락을 가져올 걸로 판단하기도 하였습니다. 마당극은 상품이 아닌 문화예술 양식입니다. 특히 한국 전통 연극의 맥을 잇고 있다는 점과 문화예술의 고유한 특성 중 하나인 사회성을 고스란히 내포하고 있다는 점에서 이의가 있습니다.

마당극에 관한 책을 내야겠다는 생각은 연극평론가이고 단국대 국어문학과 명예교수로 계신 유민영 교수님의 적극 권고가 있었습니다. 빠지지 않는 논문(원제: 「1980년대 이후 마당극 연구」(2011))이니 출판해 보라는, 그리고 마당극 후속 연구에도 필요하다는 말씀이었습니다. 그리고 마침 2024년은 마당극 형식을 갖춘 '진오귀굿'(1973)과 마당극 운동의 시작이라 할 수 있는 소리굿 '아

구'(1974)를 거슬러 올라가다 보니 어느덧 반세기가 되는 즈음입니다. 뭔가 아귀가 맞는 것 같았습니다. 특히 얼마 전 모 예술대학 세미나에서 연희과 학생들과 토론이 있었는데 학생들의 의견은 우리는 재주와 기능을 가진 예능인인가? 예술 창작과 표현을 하는 예술인인가? 라는 정체성의 문제와, 어디로 가야 하나였습니다. 머리를 스쳐 지나가는 생각은 '단절'이란 단어였습니다. 한국연극은 무엇인가 하는 질문으로부터 시작해서 전통연희 양식과 정신을 기반으로 성장한 마당극의 또 다른 전환의 필요성을 느낀 시간이었습니다.

본 글은 광주, 대전, 대구지역을 중심으로 마당극이 어떻게 태동하고 진전되었으며, 어떠한 특성을 가졌는지를 살펴보고, 이를 근거로 마당극의 전체특성을 정리하였습니다. 80년대 이전의 마당극 운동은 서울 중심이었고 정리가 잘 되어 있는 편입니다. 그러나 마당극 운동이 지역으로 확장되면서 전국적으로 마당극단이 만들어졌고, 마당극은 지역적 특성과 사건의 시의성, 창작자 또는 집단의 사상적 의지 등에 따라 다양하게 공연되어 왔습니다. 그러나 이에 대한 종합적 정리와 연구는 소홀했던 게 사실입니다.

마당극이 지역마다 나름 색채가 강한 이유는 보편적 사회문제를 지역화하고 지역의 역사와 사건을 지역의 민속놀이, 굿, 사투리 등 지역 전통문화의 적극적 수용과 계승으로 공연함으로써 지역문화의 존재를 확인하여 주었고, 이는 전통문화의 정신적 기반을 잇는 행위였으며 지역공동체의 합의를 끌어내는 과정이 되기도 하였습니다.

어떤 문화적 양식이 되었건 예술이 되었건 유지되고, 사멸되고 하는 것은 일부 사람들의 생각과 통제로 이루어지지 않습니다. 오랜 시간과 세월 동안 많은 사람들의 다면적인 사고와 인식에 따라 결정되는 것입니다. 마당극이란 무엇인가라는 질문은 어렵지 않다. 우리 고유의 전통연희와 서구의 연극 양식을 융합한 한국연극입니다.

오늘날 문화강국 대한민국의 K-컬처는 전 세계 어느 곳에서나 사랑받는 콘텐츠로서 엔터테인먼트 분야, 문화 상품 분야, 예술 분야에 이르기까지 확대되고 있습니다. 팔은 뻗어야 닿는 것이고 발은 내디딜 때 나아가는 것입니다. 마당극도 열려 있다고 봅니다. 마당극이 가진 연극적 특성이나 다양성에서 가치를 확인하고, 그 가치를 인류의 보편적 가치와 관통하면 되는 게 아닌가 싶습니다. 한때는 독일의 브레히트가 일본의 전통 공연 노나 가부끼보다 먼저 한국의 마당극을 보았다면 어떤 생각을 하였을까 상상도 해보았습니다. 문화란 서로 다름을 확인하고 상호작용을 통해서 발전하는 것입니다. 국가의 장벽 없는 하나 된 지구촌에서 대한민국의 전통문화에 대한 원형과 정서를 오늘의 시대정신과 감각에 맞게 만들고, 이를 세계 보편문화와 접목하자는 것이고, 마당극을 인류가 공감하고 함께 공유하며 향유 할 수 있는 연극으로 발전시켜 나가면 좋겠습니다.

마당극의 세계화, 기분 좋지 않습니까. 마당극이 우리의 연극적 유산을 이어간다는 측면에서 미학의 정립과 지속적인 실험으로 앞으로의 발전 방향을 찾아가는데 이 책이 마중물이 되기를 바라

는 마음입니다.

부록으로 '오월 광대'라 불린 연극인 고 박효선(1956~1998)님의 주요 희곡 작품의 주제를 분석한 글을 실었습니다. 고 박효선 님은 80년 5월 광주항쟁에 참여한 연극인으로, 그의 미완의 투쟁을 연극으로 실천하다 일찍이 타계하신 분입니다. 여러 예술인이 그의 연극 정신을 기리며 제정한 '박효선 연극상'은 오늘 시대의 민주· 평화·인권·정의 등 시대정신을 다룬 작품을 대상으로 합니다. 많은 연극인과 예술인의 관심을 바랍니다.

그리고 지금은 하늘의 별이 된 강희철(부산), 김학진(광주), 김혜림(대구), 박인배(서울), 박성진(부산), 박효선(광주), 정공철(제주), 정삼조(광주), 정정희(서울), 조길천(광주), 최정완(부산), 엄경환(서울), 윤명숙(부산), 황주효(부산) 등 그리운 광대들께 이 책을 바칩니다.

— 김도일

제 1 장
서론

제1절 들어가는 글

　한국의 근현대 연극사에서 신파극, 사실주의극, 표현주의극, 부조리극, 서사극, 뮤지컬 등은 일본을 통하거나 서구와 미국으로부터 직접 이식되어 온 연극 양식이다. 물론 일본이나 서구를 통한 수용과 정착 현상은 연극에만 국한된 것은 아니며 우리나라 근현대 예술사에 공통으로 드러나는 현상이다. 연극의 경우, 초창기 상당수의 번역·번안 작품들이 그것의 주체적 재해석보다는 외국의 연극적 성과를 재현을 통해 습득 과정으로 이루어진 것도 하나의 특징이다.

　1970년대 한국 연극계에 주목할 만한 성과 중 하나는 전통연희 양식과 정신을 기반으로 독자적이고 자생적으로 태동·성장한 마당극을 들 수 있다. 1960년대에 탈춤을 비롯한 민속극에 관심이 시작되었고, 한국연극의 정체성을 찾으려는 연극계의 움직임이 전통연희에 대한 관심과 함께 활발하게 일어났던 시기였다. 외국 연

극의 모방 혹은 이식으로 전개되어 온 연극 활동에 대한 반성과 더불어 진정한 한국연극은 무엇인가 하는 질문이 제기되었던 것이었다. 유민영은 "외래문화의 홍수 속에서 우리의 진정한 고유문화의 보존·계승이 자연스럽게 부각 될 수밖에 없었던 시기"[1]라고 평가하고 있다.

한국 근대극이 시작된 지 70년 만에 마당극이 현대극의 전환점을 마련했다고 보는 것은 "우리 연극 전승체로서 가장 근원에 가까운 마당놀이 굿판과 이어져 있고, 거기에 오늘날 연극 공동체가 망각한 집단의식의 흐름을 담고 있으며, 삶의 환경에 깃든 현장성이 연극 공동체 구성원으로서의 관객들의 호응을 구체화시키기 때문이다."[2]고 하였다. 외국 연극의 이식으로 형성되어 온 현대연극사에 마당극만큼 연극계의 자생력을 보여줌과 동시에 일반 기층 대중에게까지 널리 확대된 연극도 없었다.

마당극은 지역적 특성과 사건의 시의성, 창작자 또는 집단의 사상적 의지 등에 따라 다양하게 공연되었다. 지역은 일정한 땅의 구역을 지칭하며 횡적이며 평등한 개념이다. 지역이란 개념은 중심과 변방의 개념을 가지지 않는다는 의미이다. 과거 전통연희의 경우 서울 경기지역은 산대놀이, 해서 지방은 탈춤, 영남지역은 야류 및 오광대 등으로 불렸듯이, 마당극도 지역에 따라 극적 구성과 기법이 다르게 나타났고 고유한 양식적 특성을 가지며 성장했다.

마당극이 지역마다 나름 색채가 강한 이유는 지역 전통문화의

1) 유민영, 『한국 연극운동사』, 태학사, 2001, 532쪽.
2) 이상일, 『굿, 그 황홀한 연극』, 도서출판 강천, 1991, 317-318쪽.

적극적 수용과 보편적 사회문제를 지역화하고 지역의 역사와 사건을 중심으로 공연하였기 때문이다. 이러한 내용의 실현을 지역의 민속놀이, 굿, 사투리 등 다양한 전통과 문화를 계승하여 공연함으로써 지역문화의 존재를 확인하여 주었고, 이는 전통문화의 정신적 기반을 잇는 행위였으며 지역공동체의 합의를 끌어내는 과정이 되기도 하였다.

본 글에서 다루는 마당극은 정치·사회·문화운동의 성격을 띠면서 지역의 역사적 특수성과 당면한 사회문제를 형상화하는 예술활동을 지칭한다. 문화는 그 성격이 동태적이듯이 오늘도 마당극은 계속 변화하고 있다. 혹자는 개발기, 도입기, 성장기, 성숙기, 쇠퇴기 등 제품의 수명주기와 비유하여 마당극의 쇠퇴를 논하기도 한다. 마당극은 상품이 아닌 문화예술 양식이다. 변동의 속도나 성격은 모든 문화에서 똑같이 나타나는 것이 아니라 다양한 양상으로 나타난다. 마당극을 사회의 단편적 현상이나 일시적인 연극의 흐름으로 보려 했던 일부 시각에서 벗어나 마당극이 어떻게 변동되었는지, 극단 활동과 공연은 어떠한 변화 과정을 밟았는지를 살펴보면 마당극의 연극사적 위상과 앞으로의 발전 방향을 찾아갈 수 있으리라 본다.

제2절 마당극의 주요 연구

마당극에 관한 공식적 논의는 1980년대 초부터 이루어졌다. 1960·70년대 마당극에 관한 글은 주로 문화운동 단체 자료집이나 공연 팸플릿 등에 소개되었다. 본격적인 글은『창작과 비평』1980년 봄 호에 실린 임진택의「새로운 연극을 위하여」부터 이후 다양한 글과 논문, 책이 나왔다. 임진택은 기존 연극문화에 대한 반성과 새로운 연극의 필요성, '마당극이란 무엇인가'라는 용어의 정의와 함께 마당극 정신 등을 정리하였다. 70년대 공연된 마당극 소개와 마당극의 기본 원리로서 공동창작의 문제, 관중의 위치, 마당 공간의 방위도 등을 설명하며 마당극 양식의 특성과 창작의 이론화를 위한 바탕을 제공하였다.

이어서 임진택과 채희완은「마당극에서 마당굿으로」란 글에서 예술형식으로서 마당극의 원리를 규명한다. 마당극의 역설적 회귀를 제시하면서 예술운동·문화운동·사회운동으로의 '마당굿'을 주장하고 있다. 당시 마당극이 정치적 구호를 지나치게 내세우고 사회 고발적인 내용에 치우쳐 있다거나, 혹은 목소리만 높고 다양성과 철학적 깊이가 부족하다는 비판 등을 수용[3]하면서 마당굿 근간을 '마당 정신'과 '놀이 정신'으로 개념 정리하면서 상황적 진실성, 집단적 신명성, 현장적 운동성, 민중적 전형성의 네 가지 성격[4]

3) 채희완·임진택,「마당극에서 마당굿으로」,『한국문학의 현단계 Ⅰ』, 창작과 비평사, 1982. 111-112쪽.
4) 채희완·임진택, 위의 책, 1982.

을 마당극의 본질적인 성격으로 규정하였다. 마당극이 발생하게 되는 사회·문화적 배경과 성격을 규명하여 마당극의 연극 정신을 공연예술 전반으로 확장 시켜나가는 계기가 된다. 임진택과 채희완의 글은 마당극의 사회적 공론화를 시작했다는 점에서 의미를 지니며 마당극 논의의 첫머리를 제공하였다. 마당극 이론은 임진택, 채희완, 박인배 등 마당극 활동을 주도했던 사람들에 의해 마당극 창작과 공연의 실험 과정, 실제 공연의 경험을 논거로 한 주장과 입장[5] 들이다. 이에 안종관은 열린 연극과 개방성을 내세웠음에도 마당극의 절대화·신비화가 이루어져, 오히려 배타성과 폐쇄적인 속성을 지니고 있다고 지적[6]하기도 하였다.

　정통사실주의 연극관을 가지고 있는 기성 연극인[7]들은 마당극의 성격을 정치극, 선동극, 가두연극, 목적극 등으로 보았다. 마당극이 급진적 사회개혁을 위한 정치적 이념을 추구하고 있고, 목적 지향적인 혁명성을 강하게 띠고 있어 사회주의 리얼리즘과도 연결되어 있다는 것이다. 기법적인 측면에서도 선과 악의 대결이라는 도식성도 지적하고 있다. 기성 평론계는 1980년대 초기에 마당극에 관심

5) 채희완, 「70년대의 문화운동」, 『문화와 통치』, 민중사, 1982. 임진택, 「마당극의 이론과 실천1-대학마당극 연출단상」, 『예술과 비평』 1984년 가을호. 박인배·이영미, 「마당극론의 진전을 위하여-인물의 전형화를 중심으로」, 『문학과 시대 2』, 풀빛, 1984. 이상일, 「굿놀이의 마당극적 복권과 신전통주의」, 『예술과 비평』 1985년 봄호.
6) 안종관, 「상업무대에선 마당극」, 『실천문학』 여름호, 1985, 315쪽.
7) 정진수, 「마당극의 허와 실」, 『예술과 비평』 15호, 서울신문사, 1989.
　김우옥, 「마당극의 본질과 현장성」, 『예술과 비평』 15호, 서울신문사, 1989.
　유민영, 앞의 책, 2001.
　한상철, 『한국연극의 쟁점과 반성』, 현대미학사, 1992.

을 가지긴 했으나 마당극에 관한 본질적인 현상을 추구하기보다는 겉으로 드러나 보이는 현상에만 이해하는 측면이 있었다. 마당극은 대학가나 생활 현장을 중심으로 펼쳐졌던 반면, 기성 연극계 평론가들의 관심은 극장공연과 무대극 중심이었고 마당극은 거의 배제되었다. 이에 마당극 진전에 관한 논의는 문호근, 채희완, 임진택, 박인배, 이영미[8] 등이 펼쳤다. 이들은 마당극 개념과 양식의 특성, 마당극 운동의 의의, 작품들에 대한 분석 등을 담고 있어 1970년대 마당극 작품과 활동 등을 정리한 기초 자료가 된다.

마당극을 연극적 현상으로 보는 시각에서 더 나아가 연극사에 중요한 위치를 차지하게 될 것이라는 수용의 글도 나왔다. 이상일은 마당극의 의의에 대한 논의를 연극사 전반에 대한 통찰로 확대하여 가장 전위적인 연극이자 세계적인 연극이라고 밝히면서 마당극이 가지고 있는 축제성을 강조하였다. 그러나 마당극을 공동체의 축제 연극으로 평가하지만 사회 운동성과 분리하여 예술성과 형식미학을 갖추어야 할 연극으로 보는 입장[9]을 가졌다.

8) 문호근, 「연행예술운동의 전개」, 『문화운동론』, 공동체, 1985.
채희완, 「1970년대의 문화운동」, 『공동체의 춤, 신명의 춤』, 한길사, 1985.
임진택, 「1980년대의 연행예술의 전개」, 『민중연희의 창조』, 창작과 비평사, 1990.
박인배, 「문화패 문화운동의 성립과 그 향방」, 『문예운동의 현 단계와 전망』, 한마당, 1991.
이영미 「민족극의 발전과 민중극으로서의 전망」, 『민족예술운동의 역사와 이론』, 한길사, 1991.
정지창, 『서사극, 마당극, 민족극』, 창작과 비평사, 1989.
9) 이상일, 「굿놀이의 마당극적 복권과 신정통주의」, 『예술과 비평』, 1985년 봄호.
_____, 『축제와 연극』, 조선일보사, 1986.
_____, 『한국인의 굿과 놀이』, 문음사, 1987.

채희완은 마당극의 기본 원리와 양식적 특성 연구를 통하여 탈춤에서 나타난 생활 의식과 예술체험의 정신 기조를 '놀이 정신'으로 규정하고, 연희 집단의 연원인 두레 내부의 분업화가 탈춤의 구조와 연행의 원리를 형성하여 통일성 속의 다양화를 이룬다고 밝힘으로써 마당극과 탈춤의 원리를 해명[10]하였고, 임진택은 마당극의 기본원리로서 공동창작의 문제, 관중의 위치, 마당 공간의 방위도 등을 제시하였다. 연행공간의 적절한 활용과 배우와 관객과의 동작선 원리, 마당 판에서 관객의 기능과 공간의 운용원리 등을 작품에 적용하여 설명하고 있다. 마당극에서 형성되는 공간의 다차원성에 대한 검토와 연행공간에 대한 특성 제시는 연극으로서 마당극의 이론화[11]에 대한 작업이었다.

김방옥은 마당극의 의미를 첫째, 제3세계 민중극으로 20세기 후반 냉전 상황에서 정치적 상황이나 인식을 공유하는 나라들에 있어서 소박한 표현으로 반제국주의적 성격을 띠거나, 혹은 자국의 전통성을 꾀하는 연극. 둘째 정치적 연극으로 정치억압, 반공안보 정국, 경제성장 위주로 빚어진 빈부의 격차, 노동 문제, 농촌 문제 등의 정치·사회적 문제가 빚어낸 문화 예술적 산물. 셋째 전

10) 채희완,「공동체의식의 분화와 탈춤구조」, 한국미학회, 1979, 25-42쪽.
 _____,「가면극의 민중적 미의식연구를 위한 예비적 고찰」 서울대학 석사학위 논문, 1977.
 _____,「공동체의식의 문화와 탈춤구조」,『세계의 문학』, 1980년 가을호, 민음사.
 _____,「연행의 공간의식」,『민족극의 이론과 실천』, 전국민족극운동협의회, 1994.
 _____,「마당굿의 연출과 연기」,『민족극과 예술운동』, 1995년 가을호, 민족극 연구회.
11) 임진택,『민중연희의 창조』, 창작과 비평사, 1990.

통 연극 미학의 계승으로 신극사 이래 끊어진 연극 전통의 맥을 잇는 작업. 넷째, 포스트모더니즘 연극으로 마당극에서의 재현적 일루저니즘의 거부, 춤과 노래, 타악기 반주의 중시, 이야기식보다는 짧은 장면들로 이루어진 구성, 관객과 무대의 관계에 대한 새로운 의미 부여, 장르 혼합, 다초점, 즉흥성, 집단창작, 공동체적 체험 비중들이 포스트모더니즘의 연극양상과의 유사성을 들고 있다.[12] 전통의 계승, 당면한 현실 문제의 연극적 수용, 그리고 연극의 소수 집중화를 지양한 예술 감상의 평등화와 연극 관객의 저변 확대라는 점에서 우리 연극이 나아가야 할 방향을 제시하였다고도 평가하였다. 이러한 연구는 마당극 양식화에 대한 연극계의 체계적인 연구로서 의미가 높다.

이영미는 마당극의 양식적 특질을 인물·사건·장면과 대사의 짜임새, 무대 공간·관중 등으로 나누어 서술하고, 마당극 양식의 핵심 원리를 공간적 다차원성과 시간적 분절성, 전일성을 바탕으로 한 집단적 대화, 대중의 자긍심과 자기 신뢰 등으로 정리[13]하여 마당극 연구 성과를 한 단계 끌어올렸다. 이어 80년대 마당극의 '메타 비평적'인 자료들을 토대로 마당극 운동의 역사적 전개, 마당극의 발생과 발전과정 등을 문화사적인 맥락에서 좀 더 폭넓게 종합하면서 한국 현대연극사의 중요한 성과로 마당극을 평가[14]하였다. 김월덕, 김재석, 이은경 등

12) 김방옥,「마당극 연구」,『한국 연극학』제7집, 한국연극학회, 1995.
13) 이영미,『마당극 양식의 원리와 특성』, 한국예술종합학교 한국예술연구소, 1996.
14) 이영미,『마당극·리얼리즘·민족극』, 현대미학사, 1998.

에 의한 마당극과 관련한 공연학적 특성[15)과 정신적 특질[16) 그리고 대중성에 대한 연구[17) 등은 기존의 마당극 연구를 좀 더 심화시키고 문화연구 시각으로 확대한 연구들이라 할 수 있다.

그간 마당극 연구는 70년대에 집중된 경우가 강했고 80년 이후와 지역에 대한 연구는 미흡하였다. 그러나 1992년에 「민족극연구회」에 의해 『민족극과 예술운동』이 계간지 형태로 창간되었고 이후 (사)한국민족극운동협회와 「민족극연구회」가 공동으로 발행하면서 민족극운동 계열의 공연에 대한 비평과 논문을 실었다. 『민족극과 예술운동』은 정식 출판물 형태는 아니지만, 기성 비평계로부터 소외되었던 마당극 또는 민족극운동을 소개하는 성과를 가지고 있다. 그나마 복간을 반복하거나 부정기적으로 발행되다가 중지되었다.

15) 김월덕, 「마당극의 공연학적 특성과 문화적 의미」, 한국극예술연구 제12집, 한국극예술학회, 2000.
16) 김재석, 「마당극정신의 특질」, 『한국극예술연구』 제 16집, 한국극예술학회, 2002.
17) 이은경, 「마당극의 대중성 연구」, 『한국연극연구』 제 6집. 한국연극사학회, 2003.

제3절 지역마당극

본 글은 전라도, 충청도, 경상도 권역을 중심으로 마당극이 어떻게 태동하고 진전되었으며, 어떠한 특성을 가졌는지를 살펴보고, 이를 근거로 마당극의 전체특성을 정리하려 한다. 80년대 이전의 마당극에 관한 관심과 연구는 서울 중심이었고 정리가 잘되어 있다. 그러나 마당극 운동이 지역에 확장되면서 80년대에 전국적으로 마당극단이 만들어졌는데, 이에 대한 연구와 정리는 소홀한 편이다. 본 글은 개중 광주광역시의 놀이패 「신명」(이하 「신명」), 대전 광역시의 마당극패 「우금치」(이하 「우금치」), 대구광역시의 극단 「함께사는세상」(이하 「함세상」)을 중심으로 지역 마당극단 활동, 공연 양식과 주제, 그리고 공연 속에 드러나는 사회의식 등에 관해서 논하고자 한다. 글의 시간은 70년대 후반 80년대 창단 시기부터 시작하지만 지면 제한과 장구한 세월의 활동을 한꺼번에 담기 어려워 2010년까지 30여 년의 시간으로 한정하였다. 2010년 이후 연속 연구는 계속될 것이다.

먼저, 70년대 이전 마당극 생성 배경을 살펴보는 것은 1930년대 유치진을 중심으로 민속극의 담론과 연극적 접근이 있었고, 60년대는 전통문화 보존 운동, 탈춤 부흥 운동 등 전통의 현대화를 예고하는 출발점이었고, 70년대에 마당극은 이를 계승 수용하고 있기 때문이다. 마당극의 태동과 성장에는 1970·80년대의 군사 정권이라는 정치적 상황과 90년 문민정부 이후 쇠퇴하는 민주주의 운동과 시대 환경이 자리 잡고 있다. 마당극은 한국의 정치적

상황과 민주주의의 발전과 함께 성장하였다. 이는 마당극이 사회적 관계에서 형성되었고 운동성을 지니고 있다는 것을 의미한다. 문화운동이라는 말은 1970년대 마당극을 중심으로 공연예술 활동에서 쓰기 시작했으며, 기존 예술계와는 다른 예술적 가치관을 의미하였다. 마당극의 태동과 출발이 사회운동과 긴밀한 관계를 맺어왔다는 점에서 예술의 정체성과 사회운동의 내용이 동반된 개념으로 문화운동이란 명칭이 사용되었다고 볼 수 있다.

　놀이패「신명」, 마당극패「우금치」, 극단「함께사는세상」은 1980년 이후 창단된 마당극단으로서 지역운동과 문화운동을 표방하고 있다. 먼저, 이들의 창단 배경과 활동 내용, 그리고 정치적 변동에서 극단의 운영과 작품의 흐름을 살펴보는 것은 유의미한 작업이라고 본다. 둘째, 마당극 구성에서 나타나는 특성을 살펴보는 것은 주요한 예술적 특성을 포착하는데 주요하다. 마당극 구성은 사건의 맥과 뚜렷한 줄거리로 주제의 일관성이 존재하는 경우와, 일관된 사건의 맥을 지니지 않은 채 독립적인 장면들로 설정된 '산과 산이 맞닿은 연산(連山)의 형태, 짜깁기식 봉합적 구조'[18]로 이루어져 있다. 또한 전통연희나 굿, 민속놀이, 서사극의 차용, 시·공간 설정의 문제, 관객과 마당의 관계, 극적 긴장과 이완 등의 형상 표현기법 등을 논하겠다.

　그러나 작품 분석은 제한적일 수밖에 없다. 마당극단 활동이 수십 년이고, 정기 공연은 수십 편에 이르며, 이외에도 시의성 있는 사건을 다룬 현장 공연이나 집회, 행사, 축제 공연, 대규모 합동공

18) 채희완,『탈춤』, 대원사, 1992, 108쪽.

연 등 다양한 공연 형태를 가지고 있다. 모든 공연을 검토하기에는 방만할 뿐만 아니라 대본 등 기록물이 잘 정리되어 있지 않기도 하지만 정기공연물을 중심으로 다루면 어느 정도 심도 있는 접근이 가능할 거라고 판단된다. 세 번째는 공연 주제를 중심으로 한 마당극의 사회성에 대한 논의이다. 어느 사회이든 지역 구성원들은 비교적 유사한 사회적 정체성을 갖고 있다. 마당극단 또한 소단위 집단의 정체성을 가지고 있으며, 극단의 소재 지역은 비슷한 삶의 조건에서 생겨나는 집합된 사회의식이 존재한다. 공연을 통해 드러나는 사회의식은 지역의 역사적 경험과 문화 그리고 경제적인 물적 토대에 기반한다.

현재 전국적으로 여러 마당극단이 활동하고 있지만, 이 글의 시간적 거리인 80년대부터 2010년 사이에는 「신명」, 「우금치」, 「함께사는세상」은 물론 서울의 놀이패 「한두레」, 극단 「아리랑」, 극단 「현장」, 극단 「한강」, 청주의 놀이패 「열림터」, 부산의 극단 「자갈치」, 노동자 예술단 「일터」, 광주의 극단 「토박이」, 목포의 극단 「갯돌」, 제주도 놀이패 「한라산」 외에 대전의 마당극단 「좋다」, 진주의 「큰들」, 경기도 안산의 극단 「결판」 등의 활동이 있었고 오늘날에도 활동을 이어가고 있는 단체들이 많다. 그동안 많은 마당극단이 창단되고 사라졌지만 공연 흔적과 성과들은 존재한다. 마당극의 구비적 성격과 공연이 놓인 맥락에 따라 정리되지 않은 극단과 공연에 관해서는 기회가 있으리라 본다.

제 2 장
마당극 생성과 흐름의 변화

제1절 마당극의 생성과 개념

1. 연극사적 배경

전통의 현대화와 민속극과 관련한 연극론은 1930년을 전후한 시점부터이다. 극예술연구회의 정인섭은 『종합변증법적 세계문학론』에서 한국의 르네상스를 위해서는 민속의 개발과 동시에 외국문학을 수입해야 한다는 입장을 가졌고, 외국 수법의 모방만으로는 독자성을 찾기 어려우므로 한국의 전통을 재음미하는 민속의 애착을 주장[1]하였다. 유치진은 가면극, 인형극, 창극 등이 가지는 세계연극사상에 남긴 공적과 존재가치를 살피고, 현대적으로 부흥시켜 그 시대성을 충분히 평가해야 한다는 담론[2]을 펼쳤다. 그러나 당시에는 전통극의 조화라는 연극계의 실천적 변화와는 연

1) 정인섭, 『종합변증법적 세계문학론』, 박영사, 153-154쪽.
2) 유치진, 「조선연극의 앞길」, 『朝光』, 창간호.

결되진 못했다. 이후 50년대에 들어서서야 임석재, 이두현, 유치진 등이 주최하여 비로소 민속학 연구가 활발히 재개되며 '산대가면 극 보존회'(이후 한국 가면극연구회로 개칭)[3]가 발족하였고 이 보존회를 전후하여 가면극이나 인형극 등의 복원과 공연이 이루어진다. 이러한 복원 공연은 1958년 '전국민속예술경연대회'[4]의 발족으로 이어지면서 가면극 대부분이 60년대에 중요무형문화재로 지정되었다.

1960년대 박정희 정권은 정통성 확보 차원의 '민족적 민주주의'를 주장하면서 관주도의 전통문화보존운동을 시작하였고, 1962년 '문화재보호법'을 제정·공포하였다. 1964년 〈양주별산대놀이〉부터 시작해서 이후 민속극들이 무형문화재로 지정되기 시작하였다. 4·19 이후 한일회담을 전후한 60년대가 자유민주주의와 민족 주체성이 정립되는 시기라고 한다면, 70년대는 근대화 정책이 본격화됨에 따라 민중의식이 각성 되었던 시기라 할 수 있다. 이와 함께 전통문화에 대한 분위기가 조성되면서 전국 대학에 탈춤반이 만들어지기 시작하였고, 탈춤 운동은 대학문화의 한 특징을 이루게 되었다. 이러한 흐름을 '탈춤부흥운동'이라 부른다. 정부 주도의 문화정책에 대한 반발과 사회 비판적 시각 그리고 민족의 동질성을 확보하려는 노력이 대학가 탈춤 열풍의 추진력이 되

3) 1957년 말에 임석재·이두현·유치진 등이 주최하였다 함.
4) 제1회 전국민속예술경연대회는 정부수립 10주년 경축행사의 하나로 1958년 8월 13일부터 18일까지 6일 동안 장충단공원과 육군체육회관에서 열렸다. 대통령상은 하회별신굿놀이가, 국무총리상은 봉산탈춤, 문공부장관상은 양주별산대놀이가 받는 등 가면극이 각종 상을 쓸었다.

었고, 70년대 중반에 이르러 마당극 운동으로까지 이어졌다. 대학의 탈춤부흥운동부터 창작 탈춤의 실험과 대학 연극반의 비판적 리얼리즘이 결합하면서 마당극의 맹아라 할 수 있는 〈향토의식 초혼굿〉(1963)[5]이 한일회담 반대 투쟁 과정에서 공연되었다. 이상의 내용이 30년대 이후 60년대까지 민속극, 또는 전통극에 대한 전승 및 현대적 계승의 큰 흐름이라 할 수 있다.

한편, 전통문화를 연극에 활용하는 연극계의 전통 담론은 70년대에 나타나기 시작했다고 보는 것이 타당하다. 70년대에 전통연희를 계승한 공연은 「실험극장」 극단 창립 10주년 기념 〈허생전〉(오영진 작, 허규 연출)부터 시작되었다. 이 시기 소극장 운동의 중심이었던 「드라마센터」와 「민예」는 전통연희의 현대극화의 지속적 작업 등을 통해 주목을 받았다. 그러나 전통문화의 연극 활용은 시대의 예술로서 순수한 창작에는 못 미쳤고, 민속극의 유연한 멋이나 신명을 현대극 속에 살리지는 못했다. 그 원인은 연극의 본질,

5) 〈향토의식 초혼굿〉은 한일회담 반대투쟁의 과정 속에서 63년 11월 서울대 '향토개척단'에서 연행된 공연이다. 대본이 전하지 않아 자세한 내용은 알 수 없지만, 첫째 마당은 〈원귀 마당쇠〉라는 제목 하에 당시 농촌 현실을 풍자하는 내용과 사대주의 장례식, 난장판 민속놀이 등 세거리로 구성된 공연으로 서울대 문리대 시청각실에서 공연되었다. 둘째 마당은 장소를 옮겨 4·19탑 앞에서의 장례식 공연이다. 〈향토의식 초혼굿〉은 다음과 같은 의미를 찾아볼 수 있다. 첫째, 탈춤을 추는 것조차 신기하게 느끼던 시기에 무대 세트나 음악, 조명 없는 공연을 통하여 일반적인 무대극 개념을 벗어났다는 점. 둘째, 탈춤을 원용함으로써 70년대 창작탈춤의 기원적 의미가 되었다는 점. 셋째는 4·19탑 앞에서 진행된 〈향토의식 초혼굿〉의 '사대 매판 굴종지추(屈從之樞)'라는 장례식 공연은 추후 '마당극에서 마당굿으로'라는 역설적 명제의 전범이 될 수 있는 단초가 되었다는 점이다. 주로 조동일이 극본을 쓰고 허술이 연출한 것으로 알려져 있으며 〈향토의식 초혼굿〉은 '마당극'과 '마당굿'의 맹아적 요소를 담고 있다.

기능, 가치 등을 외국 것과 비교한다든지 외국 연극의 틀에 맞추어 보려는 경향이 짙어서 우리 것의 피상적 가치만을 인정하는 수준에 머물렀다는 점과, 전통극에 대한 관심을 기울이고 있기는 하지만 진정한 극장 예술로의 정립을 향한 방향제시나 학문적 방법론이 나오지 않았다는 점[6]을 들 수 있다. 외국의 연극에서 쉽게 찾아볼 수 없는 우리의 연극 미학인 가면극, 인형극, 창극 등에서 보여주는 익살 속 교훈의 골계적 특성이 대중과 유리되는 것을 고민했다고 본다. 전통을 현대적으로 수용하려는 움직임은 피할 수 없는 명제였으나, 전통과 현대의 조화를 통한 연극적 양식과 역사의식이 어떻게 결합할 것인가가 과제로 남았던 것이다. 근대극의 흐름에서 전통 미학 계승은 오영진에 의해 명맥이 유지되었을 뿐 고전극과는 거의 단절된 상태였다. 한국연극의 표현양식이나 정서적인 일관성을 요구하기 위해서는 학구적인 작업과 예술적 구현이 필요했다.

반면, 마당극은 이러한 과제를 1972년 3월 일본의 가라주로가 이끄는 「상황극장」의 〈두 도시 이야기〉와 한국의 극단 「상설무대」의 〈금관의 예수〉야외 합동공연에서 새로운 시각을 갖게 된다. 〈금관의 예수〉는 무대극 형식을 야외에 그대로 옮겨와 공연 효과를 얻지 못했지만, 가라주로 연극은 공연장 주변의 모든 환경을 활용하면서 배우들이 구릉을 뛰어다니고, 조명기가 배우를 따라가고, 배우들이 관객 속에서 나오고, 뛰어 들어가고 하는 등 공연의 역동

6) 허규, 「한국적 현대연극의 정립을 향한 몸부림」, 『한국연극』, 1980, 2,3월호, 11-12쪽.

성을 보여주었다. 이는 1960년대 서구의 실험연극을 주도하였던 실험극단 리빙씨어터(The Living Theater)의 활동과 리차드 쉐크너(Richard Schechner)의 환경연극(The Environment Theater)의 영향을 보여주는 공연이었다. 이를 관람한 임진택은 연극에 대한 기존 고정관념을 깨트리는 공연을 계기로 '마당'이라는 열린 공간의 개념을 정립하게 되었다는 점과, 특히 '마당'이 공연하는 공간이라는 단순한 장소적 차원을 넘어서 이념적 가치가 더해지는 공간으로 인식하는 계기가 되었다.[7] 전통연희의 연극적 형상화를 위해 과거 우리 삶의 문화공간이었던 마을의 큰 마당, 장터, 산대잡희가 펼쳐졌던 가설무대, 사찰의 앞마당 등의 '마당'을 연극 공간으로 특화한다. 마당을 단순한 물리적 공간만이 아니라, 삶의 의식이 살아 숨 쉬는 공간으로서 이념적 가치까지 부여하는 계기가 되었다.

공간은 인간의 행위가 펼쳐지는 시간과 장소적 개념이다. '마당'은 일차적으로 문화를 가까이 할 수 있는 공간이다. '마당'은 농경 사회 이후 붕괴된 공동체 의식을 살려주는 만남의 장소, 교육의 장소, 놀이의 장소, 집회의 장소로서 창출되었다. 기성 연극계는 마당에서 열리던 민속 연희를 무대로 끌어들여 전통 연극의 형식적 요소를 통하여 현대화의 가능성을 실험했지만, 삶의 의식, 다시 말하면 민중 의식의 연극적 표현개발이라는 변별성까지는 확보하지는 못했다. 이때부터 마당극은 사회·문화운동으로서 정치성과 민중적 미의식을 강조하면서 기성 연극계와는 일정한 거리를 두게 된다.

7) 임진택과 광주 5·18기념공원에서 인터뷰, 제23회 전국민족극한마당(광주), 2010년 5월 19일.

2. 정치·사회적 배경

마당극 발생 배경은 전통문화의 관심과 유신체제라는 정치적 상황에서 촉발되었기 때문에 60년대와 70년대의 정치 및 사회에 대한 이해를 전제로 한다. 1972년 10월에 선포된 '유신헌법'은 군사정권이 국민의 자유를 억압하고 독재체제를 유지하려는 의도를 드러낸 사건이었고, 70년대 사회상황은 5·16 군사쿠데타 이후 민주세력에 대한 군사정권의 대대적인 탄압으로 요약된다.

사실 우리나라 연극사에서 3·1 운동 무렵까지 연극 운동을 주도했던 사람들은 극예술의 본질에 대해서 이해가 깊지는 않았다. 따라서 현실 문제와는 무관했으며 전근대적인 윤리의식에 매달려 있었다. 그러나 1919년 3·1 운동을 통한 독립운동과 근대정신의 문화적 충격은 연극계에 자주정신이 싹트는 계기가 되었다. 윤백남은 3·1운동이 일어난 이듬해 봄에 「연극과 사회」라는 장문의 글을 발표하여 자신들이 해온 신파 행위를 통렬히 비판하면서 신파극을 청산하기 위해 자성하였다. 현철은 대중과 문예인들을 계몽시키는 한편 근대극이 설 수 있는 기반을 다지는 연극운동을 펼쳤다.

유민영은 당시 현철은 입센의 사회극과 표현주의를 동시에 수용하면서 사회 개혁적 연극관에 기울 수밖에 없었고, 따라서 그는 로망 로랑의 민중 연극론을 공감하게 되었다고 한다. 이어서 민중연극을 민족운동과 연결시켰기 때문에 연극이 의식의 무기로 급변하였다고 보고 있다.[8] 민중연극이 3·1운동이라는 역사적 사건

8) 유민영, 『한국연극의 위상』, 단국대학교출판부, 1991, 39쪽.

을 계기로 대두되었듯이, 마당극도 유신헌법과 유신체제라는 정치적 사건과 상황에서 발생하였다.

60년대 당시 사회운동의 대표적 사례인 한일회담 반대는 1964년 3월부터 서울에 비상계엄령이 발동되는 6월 3일까지였다. 굴욕적 한일회담 반대 시위로 위기에 직면한 군사정권은 반공 이데올로기를 바탕으로 민주화의 혁신적 인사들을 국가전복 세력으로 규정하였다. 반정부 투쟁 가운데 전태일의 분신 사건은 국가의 경제정책에 희생되어 온 기층의 노동자 대중에 대한 문제가 표면화된 사건이었다. 산업화를 최우선으로 하는 근대화의 전개는 '통제' 또는 '관료제의 강화'를 가져왔으며 다양한 계층의 형성에 따른 계층 간의 격차 및 불평등 관계를 초래하였다. 사회 전체적인 분위기가 반정부적 성격으로 진행되자 군사정권은 유신헌법을 제정·공포했던 것이다.

3·1운동 이후 1920년대부터 동경 유학생들을 중심으로 학생·청년들이 민족운동 일환으로 시작한 연극 활동이 1921년과 1922년에 '동우회순회극단'과 '형설회순회극단'으로 발전되어 이 땅에 새로운 연극의 문을 열었듯이, 70년대 초 사회의 어떤 계층보다도 비판의식이 강하고 학문과 진리의 대표성 그리고 공간적으로 집회가 가능한 구조를 갖추고 있던 대학생들은 자신들의 대학 공간을 반유신 투쟁의 거점으로 활용하였다. 문화운동을 이끌 주체인 문화패의 형성도 학생운동에 참여하면서 민중 개념의 등장과 함께 때를 같이한다. 이 당시의 문화는 군사쿠데타(5·16) 영향으로 인해 관료적 권위주의 현상이 문화 전반 및 언론계에도 나타났으

며, TV와 라디오가 보급되면서 이들 매체에 대한 정부의 적극적인 통제 정책 및 신문·잡지에 대한 사전 검열 등이 강화되었다. 정치적 활성화를 뒷받침하는 사회조직을 해체하거나 무력하게 만들고 민의를 대변할 제도나 활동 기구 등을 크게 위축시키는 것은 관료적 권위주의의 일반적 문화정책의 특징이었다. 특히 유신 이후에는 선거와 같은 제도화된 민주주의가 없어지거나 왜곡되면서 여론의 형성과 사회문제에 대한 대국민의 의사전달 통로는 차단되었다. 기구나 매체 혹은 정상적인 검열을 거친 문화운동이 거의 불가능[9]했다. 긴급조치 이후 학내에서 집회는 불가능했기 때문에 시위는 문화공연 형태로 이루어졌다. 언론의 통제와 검열 상황으로 인해 대중들에게 사회 사건의 진실을 알릴 여론 통로가 필요했다.

초기 마당극이 실제 사건을 대중들에게 알리려는 공연이 대부분이었던 것은, 제대로 알 수도 없는 유언비어의 시대적 수렁에서 마당극이 알릴 것은 알리고 그릇 알려진 것을 제대로 바로잡음으로써 민중의 진실을 전하는 언론의 한 통로 역할[10]을 하기 위함이었다. 당시 마당극을 기존 공간의 활용과 시위를 대신하여 효과적으로 사회문제를 표현할 수 있는 수단으로서 모색했다. 마당극은 유신 체제하의 억압적인 정치·사회·문화적 환경에 대항하기 위해서 보다 효과적으로 사회문제를 표출할 수 있는 대안매체였다. 70년대 한국사회의 마당극 발생은 전통문화의 관심이 정치에 대한

9) 이옥경, 「70년대 대중문화 성격」, 『한국사회변동연구 1』, 민중사, 1984, 253-261쪽.
10) 채희완, 「마당극의 과제와 전망」, 『한국의 민중극』, 창작과 비평사, 1985, 4-5쪽.

불만과 전통 미학적 원리와 역동성이 결합한 것으로, 당면한 현실 문제의 연극적 수용이었다.

　마당극은 억압적 정치적 상황에서 탈종속, 반외세, 민족자주 내용을 담고 있다. 80년대는 반제국주의 정치적 이념도 있었고, 현실개혁의 주체 세력으로 노동자들의 위치를 강조하기도 하였다. 마당극은 군사독재나 경제정책의 모순을 포함한 여러 악을 폭로하고, 민주주의의 사회 이념을 주장하는 비판적 리얼리즘을 바탕으로 한 저항의 연극이었지만, 90년대부터 진보성과 계급성은 희석되고 보편적 삶 속에 다양한 가치들이 강조되었다.

　사회주의 리얼리즘을 내세운 즈다노프는 예술의 이념을 "노동자와 백성을 자본주의자들의 노예제도의 굴레부터 해방시키는 것"[11]에 있다고 하였다. 사회주의 리얼리즘은 마르크스 세계관을 토대로 미래의 결정을 계급사관에 두었고 사회를 변혁하려는 목적에서 현실을 반영하였고 무산계급의 투쟁 의욕을 불러일으키기 위한 선전 선동의 예술이었다. 사회주의 리얼리즘이 계급 모순을 중심에 두었다면, 마당극의 비판적 리얼리즘은 분단국가라는 민족 모순과 급격한 산업화에 따라 발생되는 소외계층(노동자, 농민, 서민)의 사회적 모순, 독재와 군사정권의 정치적 모순, 지역사회의 역사적 경험과 현실과의 모순 등을 해결하려는 수단으로 활용되었다. 이는 과거 식민지 경험이 있거나 정치·경제·문화적으로 강대국에 예속된 제3세계 국가의 민중극에서도 나타난다. 마르크스가 지향했던 인간해방은 현실의 반영과 비판적 묘사로 새로운 세계를 제

11) Henri Arvon, 오병남·이창환 역,『마르크스주의와 예술』, 서광사, 1981, 111쪽.

시해야 한다는 점에서 제3세계 민중극과 마당극의 비판적 리얼리즘은 유사성이 있다. 그러나 마당극은 전통연희에 내재해 있는 의미적 요소인 민중성과 공동체 정신을 중시하고 있고 탈춤, 판소리, 굿, 대동놀이 등 민속놀이의 계승과 고유문화의 전통성 회복을 그 원류로 수용하고 있다는 점에서 차이가 있다.

3. 마당극·마당굿·민족극 그리고 마당극

마당극·마당굿·민족극 등의 용어 사용이 혼재하고 있어서 혼란스러움이 있다. 이들 개념은 '마당극'으로부터 시작해서 시대 상황에 따른 변화였다. '마당굿'은 문화운동의 운동 논리로도 사용되어 마당극과 함께 연극 양식이자 사회운동 개념으로 받아들여진다. 그리고 '민족극'은 예술이념에 의한 가치 개념이라 할 수 있다.

먼저 '마당극'이란 용어 사용과 관련하여 지금까지 확인된 바에 의하면 '마당극'이란 용어를 실제 공연에 사용한 것은 1976년 서울대 총연극회의 〈허생전〉공연[12]으로 확인된다.

새로운 형태의 연극으로서 마당극을 벌이려는 의도는 근대화 초기의 신극 운동 당시의 연극 상황을 모체로 연극의 외면적인 기술적 발전밖에는 하지 못한 현재의 연극 풍토에서 벗어나려는 것이

12) 채희완, 「70년대의 문화운동-민속극을 중심으로」, 『문화와 통치』, 민중사, 1985, 186-187쪽

며, 대중예술로서 연극이 갖는 축제적 성격, 집단 연희적 성격을 충분히 보일 수 있도록 해보자는 것이다.[13]

그러나 실질적인 마당극의 연행 형태는 이보다 앞서 있다. 대표적으로 조동일의 〈향토 의식 초혼굿〉의 〈원귀 마당쇠〉(1963)부터 시작하여 본격적으로 마당극 형식을 갖춘 김지하의 〈진오귀굿〉(1973)[14] 그리고 마당극 운동의 주요한 시발점이 된 소리굿 〈아구〉(1974) 등이 알려져 있다. '마당극'이란 용어는 이미 〈허생전〉 이전부터 사용되었으며 〈허생전〉에서 문자화된 걸로 보인다. 한편, 마당극이란 용어에 대한 개념 정리는 초기 주도적 활동가 중의 한 사람이었던 임진택에 의해 시도되었다.

　기본적으로 폐쇄된 연극, 즉 연희자와 관객이 분리되어 있고 무대와 객석이 구분되며 관객은 어디까지나 손님인 채로 놓여진 연극을 일단 무대극의 범주에 넣고, 반대로 개방된 연극, 즉 연희자와 관

13) 76년 10월, 서울대 총연극회, 허생전 마당 공연 중에서. 채희완, 위의 글, 1985, 187쪽 인용.
14) 마당극의 효시로 보는 김지하의 〈진오귀굿〉은 원주지역의 농민운동에서 협업운동을 시작하면서 선전을 목적으로 한 농촌 계몽극이다. 판소리와 탈춤, 사실주의극 등 다양한 연희 형식을 종합하고 있으며 기존 희곡과 달리 마당극 형식을 취하고 있다는 점에서 마당극의 효시라 할 수 있다. 이영미는 이를 기존연극의 서양연극 중심성과 순수주의에 대한 반성이라는 한 축과 민족적 역사 의식과 민중 지향성을 구심으로 하고 있었던 탈춤부흥운동의 현재적 지향이, 당대 민중현실을 향한 구체적인 연극 실천 의지와 만나면서 만들어졌다고 한다. 〈진오귀굿〉이 마당극의 효시라는 역사적 의의를 지닌 작품과 더불어 마당극이 사실주의는 물론이요 서사극까지도 참고하고 있는 양식으로서 가능성을 확인하게 되었다는 점에서 의미가 크다 하겠다.

객이 한 덩어리이고 연희 마당과 관중석이 서로 통하여 관중이 주인 되는 연극을 마당극의 범주에 넣는 것이다.[15)]

마당극이란 한마디로 '마당이나 실내의 넓은 공간에서 공연되는 연극 형태'를 말하며, '마당'과 '극'의 합성어로 마당에서 하는 연극을 '마당극'이라 한다. 마당은 열린 공간을 의미하며 공간적 개념으로서 야외에서 이루어지는 공연을 마당극이라 칭하였다. 또한 마당극의 근간을 '놀이 정신'과 '마당 정신'에 두었으며, 이 두 가지 정신을 바탕으로 하여 상황적 진실성, 집단적 신명성, 현장적 운동성, 민중적 전형성 등 네 가지 성격을 규정하였다. 마당극은 마당에서 공연하는 연극이라는 협의적 의미를 넘어서 전통연희의 형식과 정신을 계승하여 정치와 사회적 문제에 대해 참여와 활동을 통한 운동적 성격의 연극을 뜻하였다.

한편, 마당극이 열린 공간으로서 상징성과 사회운동의 진보성을 확장하는 개념은 '마당극에서 마당굿'으로 이다. '마당굿'은 무속의 종교적 제의, 민중들이 가지고 있는 공동의 아픔과 한을 확인·집약하여 행동하고 실천하는 형태를 사회적 차원에서 결합하여 마당극의 이념을 확대한 개념이다. 이를 임진택은 다음과 같이 기술하고 있다.

이때의 굿은 이미 옛날 형태의 그대로의 모방이나 답습이 아니라 우리 시대 마당극을 포괄하면서도 이를 넘어서는 새로운 형태의 만

15) 임진택, 앞의 논문, 1980 봄, 104쪽

남이자 어울림이다. 예술을 통해 사회적 성취를 구가하는 지속적이
며 지구적인 형태의 그것은 바로 일상적인 생활과 놀이를 공유화하
여 삶을 집합화하는 총체적인 예술운동이며, 문화운동이며, 사회운
동으로서의 마당굿이다.[16]

마당굿은 마당극 양식을 강화하면서 굿이 가지고 있는 전통이
라는 상징을 사회운동으로 전환시킨 개념이다. 마당극의 집회 성
격을 두드러지게 하고, 연극 양식으로 협소화되는 것을 지양하면
서 민중의 체험과 삶의 맥락에 연결 짓고 있다.

'민족극' 개념은 1988년 '민족극 한마당'이란 전국적인 공연 축
제를 개최하면서 만들어졌다. 당시 '민족극 한마당'은 전국의 마당
극 활동 성과를 한곳에 모아 마당극 운동의 현주소를 확인하는 공
연 축제였다. 명칭에서 '민족극'과 '마당굿'을 두고서 논쟁이 있었
다. '민족극'은 서울지역 단체와 평론가들의 의견이었고, '마당굿'
은 주로 지역 마당극단들의 주장이었는데, 이러한 논의는 최종적
으로 '민족극'으로 결정되었다. 민족극 개념은 '분단이라는 민족
현실을 극복하려는 적극적 노력에 기여하는 예술이념에 기초하여,
이를 민중적 입장에서 형상화해 내는 모든 민족예술을 '민족극'[17]

16) 임진택, 앞의 책, 1990, 84쪽.
17) 이미원은 세계적으로 민족극으로 통용된 경우를 보면 전래하는 고유의 민속
극이나, 20세기 초반 아일랜드에서 예이츠나 싱그를 중심으로 일어났던 문예
부흥운동 또는 영국이 자랑하는 세익스피어 연극을 비롯하여, 민중극 혹은 진
보적 엘리트가 주동이 되어 민중을 위한 사회투쟁(계급투쟁 포함)의 선발대로
서의 선전극이나 교훈극 등등을 꼽고 있다. 이 모두가 그 나름대로 '민족극'이
라고 명명할 수 있겠으나, 지금 우리 사회에 일고 있는 '민족극'은 마지막 범주

이라 하였다. 이는 마당극을 연극 양식으로 규정하고 진보적 연극 이념이 담긴 공연을 총칭하여 '민족극'이라는 가치 개념으로 규정한 것이다. 일부 평론가는 마당극이 민족극으로 변모하면서 예술적 구체성을 잃고 기존의 예술개념에 비해 너무나 광범위한 가치 개념으로 확산되어 가고 있다는 지적[18]도 있지만, '민족극 한마당'을 개최하면서 마당극만이 아니라 진보적 무대 연극도 수용하였다. 당시 진보적 예술운동이 '민중'에서 '민족'으로 이행하던 시기로 '민족 문학', '민족 미술'과 흐름을 같이 한 것으로 보인다.

어찌하든 마당극과 마당굿 그리고 민족극의 공통된 개념은 사회참여라는 예술운동으로 민족적 형식과 진보적 내용을 포용하는 연극을 뜻하였다. 마당극은 진보적 민중극과 민족극을 포괄하는 넓은 범주로 사용되었고 민족극은 마당극을 연극 양식 개념으로 정립하여 진보적인 무대극도 수용하려 하였다. 마당극으로부터 시작된 개념 변화는 자생연극으로서 예술관과 운동관에 따른 자연스러운 변천 과정이라 할 수 있다.

에 속한다고 하고 있다. 이미원, 『한국 근대극연구』, 현대미학사, 1994, 423쪽.
18) 김방옥, 「마당극 연구」, 『한국연극학』, 제7집, 한국연극학회, 1995, 238쪽.

제2절 80년대 이후의 마당극 전개 과정

1. 확산의 시기

진보적 지식인과 대학생들의 저항 정신의 발로로 탄생한 마당극은 김지하의 연극 활동, 사건 전달극, 대학 연극 등이 주도적인 흐름을 형성하면서 조직화, 집단화되었다. 기존의 지배 이데올로기에 맞서 대항하는 과정에서 사회문화 운동으로 자리매김하였을 뿐만 아니라 심층적인 미학적 밀도와 다양한 실험 등이 행해졌다. 반면 1980년을 전후한 한국 사회는 격동의 시기였다. 1979년 유신체제에 대항한 부마민주항쟁, 10·26 사건과 12·12를 지나 1980년 봄으로 시작한 80년대는 정치사적으로 격변기에 속한다.

광주 5·18항쟁의 경험은 기존 마당극에 보다 진보적이고 확장된 개념의 새로운 실천이 요구되었다. 이때 '마당극에서 마당굿'(1981)이라는 명제가 등장하였다. 이는 단순히 표현양식의 변화 이동을 뜻하는 것이 아니라 공연 중심에서 집회 중심으로, 문화주의에서 사회운동으로의 이동·확장[19]을 의미하였다. 즉, 민중적 예술이념으로 행사와 집회로서 성격을 강화하여 민주화운동에 대한 이념적 가치를 밝힌 것이다.

마당극이 이렇다 할 성과가 없던 1980년 전후 시기에 광주와 제주도[20]를 비롯하여 지역에서 마당극단이 생기기 시작하였다. 광

19) 임진택, 앞의 책, 1990, 139쪽.
20) 1980년에 창단된 제주도의 놀이패 「수눌음」은 최초의 지역문화 선언이라 할

주의 극회 「광대」는 〈함평 고구마〉(1978)를 계기로 창단하여, 〈돼지풀이〉(1980)와 〈호랑이 놀이〉(1981)를 공연하였다. 〈호랑이 놀이〉는 한국의 해방 직후부터 광주 5·18 항쟁까지의 정치사를 풍자적으로 다루며 제국주의에 대항하는 역사를 우화적으로 표현한 탈판이었다. 〈호랑이 놀이〉는 1970년대 〈진오귀굿〉의 도깨비 마당에 이어 본격적인 창작 탈춤의 한 획을 그으며 대학가의 창작탈춤 활동에 지대한 영향을 미친다.[21] 광주가 남다르게 일찍이 마당극 활동을 펼칠 수 있었던 것은 전라도의 농악과 굿이 발달 된 문화적 환경과 역사적인 소외 지역이라는 박탈감, 광주 5·18 항쟁이라는 통한의 경험이 암울한 상황과 맞물리면서 마당극의 강렬한 연극적 효과를 인식했기 때문이다. 신군부 세력의 강압과 탄압, 감시라는 시대 상황에서 지역문제와 역사문제를 마당극으로 풀어내는 문화적 행위는 당연한 귀결이었는지 모른다.

80년대 초는 민주화운동에 대한 사회적 분위기와 민족의 구체적 단위로서의 지역과, 지역적 전통 의식과 독자적 삶 의식을 기반

수 있는 창립 선언에서 "한반도의 맨 끝에 마치 버려진 아이처럼 홀로 있는 탐라라는 아름다운 고장에서 태어났다. 이곳은 문화적 변방이며 행정적 벽지이기 이전에 틀림없이 민족의 얼과 맥박이 살아 뛰는 한국의 국토임을… 따라서 이곳은 중앙과 비교하여 변방이 아니라 사실은 쓰러져가는 우리의 전통문화에 새로운 활력을 공급할 전위의 자리…"라고 말하고 있다. 이는 지역의 전통문화에 대한 자긍심과 지역 전통문화를 현대적 계승의 양식 원리로 쓰겠다는 의식을 나타내고 있다. 이후 작품들은 제주도의 굿과 민요, 민속놀이 등의 전통연희를 원천으로 주로 지역의 역사와 사회 문제를 소재로 다루었다. 작품은 〈땅 풀이〉(1980), 〈항파두리 놀이〉(1980), 〈돌풀이〉(1981), 〈줌녀 풀이〉(1982), 〈태손 땅〉(1983) 등을 공연하였다. 놀이패 「수눌음」은 1983년 당국에 의해 해체당하고 1988년 놀이패 「한라산」으로 재창단 된다.
21) 임진택, 위의 책, 1990, 140-141쪽.

으로 하는 운동론이 결합하여 지역문화 운동체가 만들어지던 시기였다. 광주 5.18 항쟁 이후 서울이라는 중앙 중심의 운동만으로는 민주화에 대한 대중의 열망을 수렴할 수 없었기에 지역 운동의 개념은 서울 중심주의에 대한 분파주의나, 지리적 공간 개념도 아닌 민족운동을 향한 대중운동이었다. 70년대 운동이 역량을 중앙에 집중하여 성과를 이루겠다는 방식이라면, 이젠 각 지역의 양적으로 증가된 민중·민주화 역량의 결집을 통해 민족운동을 완성하겠다는 80년대 운동의 전략적 개념[22]이었다.

「우금치」의 전신이었던 놀이패 「얼카뎅이」(1985년 창단)도 이때 창단되었고, 「함세상」의 전신이었던 놀이패 「탈」(1983년 창단)과 극단 「시인」(1983년 창단)도 이 시기에 창단되었다. 지역문화 운동은 지역의 공동체적 삶의 확보와 민주화와 민족통일의 구체적 실현을 이루려는 운동이자 중앙에 대한 변방의 하위문화라는 지역문화의 종속적 개념에서 벗어난 주체적 문화운동이었다. 이는 1984년 소위 유화 국면이라는 정치적 상황과 맞물리면서 전국에 마당극단이 확산하게 되는 계기가 되었다.

유화 국면에 전후하여 창단된 마당극단을 살펴보면 다음과 같다. 서울지역에는 극단 「아리랑」(1986년 6월), 극단 「현장」(1988년 1월), 극단 「한강」(1988년 2월), 극단 「새뚝이」(1986년 2월), 여성극단 「미얄」(1988년 1월), 부산의 극단 「자갈치」(1986년 3월), 청주의 「우리춤 연구회」(1984년), 대구의 놀이패 「탈」(1983년 12월), 마산 「베꾸마당」(1986년 7월), 광주의 놀이패 「신명」(1982년 7월), 극단 「토

22) 전용호, 「지역운동론」, 『민족현실과 지역운동』, 도서출판 광주, 1985, 19쪽.

박이」(1983년 12월), 목포의 극단 「갯돌」(1981년), 진주의 놀이판 「큰들」(1984년), 제주도의 놀이패 「한라산」(1987년 8월)[23] 등 전국 적인 확산을 이뤘다.

한편, 대학문화패들이 졸업 후 마당극단이나 농촌 현장 또는 노동 현장 문화패에 진출하면서 문화운동의 저변은 확산되었다. 이 시기에는 교사 문화패, 노동자 문화패와 농민 문화패 등을 대상으로 많은 마당극 워크숍이 진행되었다. 자신들의 체험을 짧은 토막 연극, 역할 바꾸기 놀이 등으로 교육하였다. 이러한 현장 문화패와의 관계에서 생산된 창작촌극들은 전문적인 창작지원 과정을 통하여 공연되기도 하였다. 마당극단은 교사와 노동자, 농민들의 문화 역량을 키우며 현장 문화패 결성의 매개가 되었다. 오늘날 문화 예술을 향유하는 능력과 창조력을 함양하기 위한 능력을 키우는 것을 목적으로 하는 문화예술교육의 원조라 할 수 있다.

2. 전성시대

한국의 민주화운동은 80년대 중반부터 후반 사이에 지역 간, 부문 간 상호 연대와 교류가 활발하였던 때다. 이때 마당극은 왕성한 활동으로 연극적 경향을 지시하는 시대를 맞이한다. 1987년 이후 가장 큰 사회적 변화는 노동자의 진출이었다. 6월 항쟁과 노동자 대투쟁, 6·29선언 이후 노동자가 사회 전면에 진출하면서 노동

23) 1980년에 창단된 「수눌음」이 1983년에 당국에 의해 해체되었다가 재창단함.

자 문예 운동이 전개되었다. 노동자들의 투쟁 열기를 더해주고 의식을 강화해 줄 수 있는 노동자문화 활동의 필요성이 제기되어 노동자 문예 운동을 위한 단체[24]가 전국적으로 조직되었다. 노동운동에 대한 노동연극이 현실성을 확보하고 소시민성을 극복하면서 전성기를 맞이하는 시기도 1987년 이후이다. 이 시기는 노동극뿐만 아니라 농민극, 환경극, 역사극, 부조리한 사회문제를 다룬 공연들이 활발하여 그야말로 마당극의 시대였다.

당시 놀이패 「신명」은 〈광대〉(1987)부터 시작하여, 〈호랑이 놀이2〉(1987), 〈일어서는 사람들〉(1988), 〈황토바람〉(1989) 등은 전국 대학 및 사회단체로부터 초청이 쇄도하였다. 광주에서 출발하여 제주도, 충청도, 경상도, 서울, 경기, 강원도 원주에 이르기까지 전국을 년 2-3회 순회하였다. 이때가 마당극단의 명성이 널리 퍼졌고 경제적 기반을 다지는 계기가 되었다. 극단 「아리랑」, 극단 「현장」, 놀이패 「한두레」, 극단 「연회광대패」, 놀이패 「탈」, 극단 「토박이」, 놀이패 「한라산」 등 모두가 비슷한 경우이다.

'제1회 민족극 한마당'(1988)은 이 시기의 주요 마당극단이 참여하였고, 1990년까지의 작품[25]을 연도별로 살펴보면 다음과 같다.

24) 이 시기 「한국문화운동연구소」의 주도로 지역에서 활동 중이던 노동자 문화패 「인」, 거제의 「마당 명석」, 광주의 「일꾼마당」, 구미의 「신명」, 마산의 「베꾸마당」, 부산의 「일터」, 성남의 「노동자 문화마당」 등이 참여한 「전국노동자문화운동단체협의회」(1988)가 창립되었다. 서울에서는 전문문예집단인 극단 「현장」, 놀이패 「한두레」, 「민미협노동미술위원회」, 미술운동집단 「가늠패」, 「사회사진연구소」 등과 현장문예집단인 「노동자 노래단」, 「서노협 노래패」 등이 결합하여 「서울노동자문화예술단체협의회」가 결성되었다.

25) 연구대상이 되는 극단이나 연구대상 극단의 전신인 극단은 굵은 필체로 표시함.

〈표-1〉 제1회 민족극 한마당 참가 작품

(1988.3. 3. - 4. 30. 서울 예술극장 미리내)

지역	극단명	작품	내용	기타
부산	자갈치	복지에서 성지로	형제복지원 사건	86년 3월 창단
청주	우리춤 연구회	행복은 성적순이 아니잖아요	교육관련 무용극	84년 창단
서울	현장	횃불	노동극	88년 1월 창단
서울	한두레	한춤	통일 큰 춤	74년 창단
서울	한강	대결	분단문제	88년 2월 창단
대구	탈	이땅은 니캉 내캉	거창 양민 학살사건	83년 12월 창단
대구	처용	터울	봉산탈춤 미얄과장을 변용한 민초이야기	80년 4월 창단
마산	베꾸마당	말뙤뻴 사람들	공해 문제	86년 7월 창단
광주	토박이	금희의 5월	광주 80년 5월	83년 12월 창단
서울	새뚝이	양아치	넝마주이를 통해 본 우리 사회	86년 2월 창단
진주	큰들	우리 땅에 우리가 간다	노동문제	84년 창단
제주도	한라산	항파두리 놀이	삼별초 대몽항쟁 속의 민중	87년 8월 창단
대전	얼카뎅이	흰고개 검은고개 목마른 고개넘어	서산간척지 토지문제	85년 3월 창단
서울	미얄	꽃다운 이내 청춘	기생관광과 매춘 등 여성 문제	88년 1월 창단
광주	신명	일어서는 사람들	광주 80년 5월	82년 7월 창단
서울	아리랑	갑오세 가보세	동학농민운동	86년 6월 창단

〈표-2〉 제2회 민족극 한마당 참가 작품

(1989.3.6. - 5.10. 예술극장 한마당, 연우소극장)

지역	극단명	작품	내용	기타
서울	현장	노동의 새벽	노동 문제 (해고노동자)	
서울	한두레	아버지의 행군	노동 문제 (노동탄압)	
서울	민요 연구회	모두들 여기 모였구나	민요 판굿	84년 6월 창단
서울	한강	밝은 햇살	노동문제	
서울	춤패 디딤	반전반핵 춤판	반전반핵 춤극	88년 창단
대구	탈	미국, 미국, 미국	부산미문화원방화사건과 미군기지	
광주	신명	황토바람	농민문제	
부산	자갈치	주먹밥 주먹손	노동문제 (민주노조 투쟁과정)	
제주	한라산	한라산	4.3민중항쟁	
대전	얼카뎅이	바람	서산 정죽리 토지반환 싸움	
청주	열림터	청남대 공화국	대청댐 수몰민 이야기	
춘천	삭주벌	이 땅이 뉘 땅인데	수입개방 압력과 팀스피리트 훈련	
안양	큰 힘	마침내 가리라	노동문제(외국자본의 특혜문제)	89년 2월 창단
서울	연우무대	4월 9일	인혁당사건	
서울	아리랑	불감증	분단 모순	
대구	떼풀이	먹이사슬	한반도 핵문제	
광주	토박이	부미방	부산 미문화원 방화사건	

<표-3> 제3회 민족극 한마당 참가 작품

(1990. 10. 18. - 11. 11. 대구 예술마당 솔)

지역	극단명	작품	내용	기타
서울	한강	골리앗, 그보다 더 높이	울산 현대중공업 골리앗크레인 투쟁	무대극
서울	아리랑	점아 점아 콩점아	망자 혼례굿(통일)	
대구	탈	골프 공화국	선산군 골프장 건립과 관련한 공해문제	
부산	새벽	언론풀이	〈나랏님 말쏘미〉	언론 문제
청주	민족 춤패	황소울음	농민 문제	
서울	현장	진짜 노동자	노동 문제	
부산	자갈치	뒷기미 병신굿	경남양산 산업폐기물 매립장 설치반대투쟁	
제주	한라산	백조일손	제주 4·3항쟁	
대전	우금치	호미풀이	농민 문제	
대구	처용 한사랑	벽	국가보안법의 허구성	무대극, 2개 극단 공동작

제1회 민족극 한마당 공연에서 분단과 민족 문제를 다룬 공연은 〈한춤〉, 〈대결〉, 〈이 땅은 니캉 내캉〉 등 3편, 역사극은 〈금희의 5월〉, 〈향파두리 놀이〉, 〈일어서는 사람들〉, 〈갑오세 가보세〉 등 4편으로, 마당극단이 소재하고 있는 지역의 역사적 사건을 다루고 있다는 공통점이 있다. 노동극은 〈횃불〉, 〈우리 땅에 우리가 간다〉이고, 농민극은 〈흰 고개 검은 고개 목마른 고개 넘어〉이며, 이외에도 여성, 인권, 교육, 전통 등이 공연되었다.

제2회 민족극 한마당의 경우 17편의 작품 중 노동문제를 다룬 공연은 〈노동의 새벽〉, 〈아버지의 행군〉, 〈모두들 여기 모였구나〉, 〈밝은 햇살〉, 〈주먹밥 주먹손 마침내 가리라〉 등 6편을 차지하는데

노동연극의 정점이 되는 시기라 할 수 있다. 「신명」과 「얼카뎅이」는 농촌 문제를 다루었는데, 당시 광주와 대전은 주변 농촌에 기반하는 경제였기 때문에 주요 관심이었다고 본다. 제3회 민족극 한마당에 참여 단체는 줄었지만, 공연은 농민, 역사, 지역, 환경, 통일, 정치, 언론 등 소재가 넓고 다양한 특성이 있다.

당시 '민족극 한마당'은 여러 의미가 있다. 먼저, 전국적인 마당극 운동의 역량 결집과 그동안의 성과를 확인할 수 있었다는 점. 둘째, 민족극의 동숭동 진출과 예술극장 「한마당」(대표 유인택. 서울 신촌) 개관으로 지역 마당극단이 서울 공연을 할 수 있는 공간이 마련되었다는 점, 마당극과 연극이 함께하는 「전국민족극운동협의회」라는 전국적인 예술단체를 조직하였다는 점을 들 수 있다.

전국규모 마당극제는 마당극의 전국적인 고른 성장을 의미하며, 전국에 흩어져 있는 마당극 운동의 성과를 모아 현 단계를 평가하고 문제점을 정리해 앞으로 민족극운동의 나아갈 바를 전망해 보는 것이 '민족극 한마당'의 중요한 목적[26]이었다. 또한 이 시기는 공연대본의 사전심사가 완화되었고, 국민의 민주화에 대한 열망만큼 극장에도 많은 관객이 들었으며, 노동 현장, 농촌 현장, 대학 등 각종 집회와 행사에서 활발한 공연들이 이루어졌다. 가히 마당극이 이 시대의 연극적 경향을 대표하는 보통명사가 될 정도로 일반화되고 상투화된 시기[27]였다. 70년대에 전통연희를 기반으로 자

26) 이영미, 「민족극운동의 현단계」『창작과 비평』 16권 제2호, 창작과비평사, 1988, 138쪽.
27) 백현미, 앞의 책, 2009, 331쪽.

생적으로 발생하고 대중운동을 발전의 동력으로 삼아왔던 마당극
은, 이 시기가 현실 참여를 통한 사회운동의 정점이었고 다양한 형
태의 공연을 통해서 마당극 양식이 정립되는 기회였기도 하다.

3. 정체의 시기

80년대 후반의 마당극 전성시대와 달리 90년대는 어려운 시기
를 맞이하였다. 우선 동독과 서독의 베를린 장벽의 해체, 소련과 동
구권의 몰락, 문민정부 수립 등 1990년대에 불어닥친 탈이념과 국
내의 형식적 민주주의 발전은 사회 지형의 많은 변화를 가져왔다.
자본주의 체제의 확대와 생산 및 금융자본의 세계화 현상의 가속
화, OECD가입과 세계화 정책, 문화의 산업화와 세계화 양상은 중
국, 소련, 구동구권, 북한 등과도 국경 없는 연극 교류를 만들었다.

마당극 성장은 무도한 정치적 상황에 대응한 사회에 대한 비판
이었고, 80년대 한국사회의 최대 관심사는 민주화였기에 마당극
은 정치적일 수밖에 없었다. 그러나 문민정부가 들어서고 이념논
쟁이나 정치투쟁의 거대 담론으로부터 자유로워지면서 마당극 활
동은 협소해지는 상황이 되었다. 문예사를 훑어볼 때 사회변혁을
추구하는 정치 성향의 예술은 그 사명이 끝나면 소멸[28]하듯, 바야
흐로 민주화가 진척되면서 마당극의 소명이 사라지는 것 같고 존
립마저도 위태로운 시기가 온다.

28) 유민영, 『한국연극운동』, 태학사, 2001, 558쪽.

90년대 초반은 마당극 위기에 대한 반작용으로 관객 개발을 모색하거나 새로운 콘텐츠 개발에 주력하였던 시기이다. 우선 아동·청소년 대상의 교육극이나, 또는 환경을 주제로 다루는 공연이 많았다. 특히 환경운동과 결합하면서 놀이패 「탈」의 〈골프 공화국〉(1990), 극단 「자갈치」의 공해 풀이 마당극 〈온산 미역국〉(1991), 극단 「갯돌」의 〈아! 영산강〉, 극단 「현장」의 〈공해 공화국〉(1992)과 같이 생태주의까지 외연이 확대되기도 하였다.

〈표-4〉 제6회 전국 민족극 한마당 참가 작품
(1993.4.30. - 5.30. (청주) 예술공간 두레마을, (대전) 예술마당 우금치, 한남대학교 성지관)

지역	극단명	작품	내용	기타
서울	놀이패 한두레	소리없는 만가	역사극	종군위안부
대전	놀이패 우금치	아줌마 만세	농민극	부대행사
부산	새벽	우끼시마호 폭침에 대하여	역사극	우끼시마호 침몰 사건
광주	놀이패 신명	말숙이와 봉란이	노동극	여성노동자
제주도	놀이패 한라산	살짝이 옵서예	역사극	제주도 4.3항쟁
서울	아리랑	마법의 시간여행	아동극	부대행사
부산	자갈치	봄날 우리 어머니의 어머니	역사극	정신대 문제
서울	한강	잠적과 토템	노동극	
서울	현장	심봉사 코끼리를 보다	사회극	세태풍자
부산	놀이패 일터	파스2장,피로회복제 1알 그러나 벅찬 새날을 위해	노동극	
청주	열림터	대돈무문	사회극	사회풍자

한편, 1992년까지 다수를 차지하던 노동연극은 부산 민족굿터
「신명 천지」에서 진행된 '제5회 민족극 한마당'(1992.4.3-5.31) 15
편 중 5편을 차지하였지만, 1993년 제6회 민족극 한마당을 기점
으로 노동연극을 전문으로 하는 마당극단을 제외하면 급격히 줄
어들었다.

노동연극 내에서도 변화가 있었다. 기존 노동연극이 치열한 투
쟁과 대립을 다루었다면 동지애와 사랑 그리고 서로 돕는 인간관
계의 모습을 다루는 내용을 다뤘다. 그동안 사회모순의 개선과 시
대변화를 위한 투쟁이었다면, 이제는 그 속에 존재하는 삶의 다양
함과 인간애를 다루는 내용으로 바뀐다. 인간의 기본적인 존재성
에 대한 인본주의 관점에서 예술성과 형상화, 미학적 근거와 양식
화에 대한 진지한 자기 점검의 시기였다. 90년대 초반은 거대 담
론의 붕괴와 시민 사회로 전환되는 과정에서 문화운동의 방향 수
정, 경영의 어려움, 그리고 취약해진 공연 시장에 대응하는 새로운
도전을 모색해야만 했다.

4. 모색의 시대

90년대 개방화와 세계화는 거스를 수 없는 대세였다. 특히 뮤지
컬과 같은 연극과 산업의 연계, 국제연극제의 증가(1991년 '연극의
해'를 맞아 '아시아·태평양 연극제'개최 외), 지방 자치제 이후 중앙정부
및 지방정부가 지원하는 연극제가 전국적으로 개최되었다. 또한

'한국연극의 해'지정 등 국가문화정책 차원의 문화 진흥책이 추진되었고, 역설적으로 세계화는 지역과 국가의 자기 정체성 그리고 문화 상호성을 존중하는 시대를 의미하였다.

90년대 마당극의 새로운 변화를 불러일으킨 계기는 '세계 마당극제'이다. 1995년 베네수엘라에서 열린 ITI 26차 총회에서 김정옥이 ITI 세계본부 회장으로 선출된 이후 1997년 '제27차 ITI 총회 및 세계연극제 서울/경기'라는 명칭으로 열린 행사의 부분 행사이다. 세계연극제 기간에 서울 연극제, 해외 초청 공연 및 무용 음악제, 세계 마당극제, 베세토 연극제, 세계대학연극축제 등과 ITI 총회를 비롯하여 117개의 공연, 워크샵, 학술 심포지움 및 전시회 등이 개최되었다. 세계 마당극제는 마당극에 하나의 변곡점이 되는 사건이 된다. 세계 마당극제의 성과에 대해 임진택은 다음과 같이 서술하고 있다.

처음 치러보는 세계 마당극 큰 잔치를 통해 우리는 대단히 귀중한 수확을 거두었다. 우선은 한국의 마당극이 결코 외롭지 않다는 사실을 확인한 점이다. 필리핀의 야외 민중극은 식민 침탈과 독재체제에 대항해서 오랫동안 싸워온 원주민들의 몸부림과 절규였으며, 프랑스의 거리극은 68년 프랑스 학생운동의 결과로 얻어낸 문화운동의 한 부분임을 우리는 확인하였다. 콜롬비아의 거리극 역시 70년대 이후 반독재 반외세의 저항 속에서 형성된 대안연극이라고 한다. 이를테면 서로 얼굴도 모르고 정보도 없는 상태에서 우리는 거의 같은 시기에 거의 같은 생각을 가지고 각기의 문화운동을 전

개하고 있었던 셈이다.[29]

임진택의 논지는 국제행사를 통해 세계의 거리극과 마당극 교류가 시도되었고 이를 통해 국제적 감각의 체득과 문화 상호주의적 관점의 동질성을 확인하게 되었다는 점이다. 세계 마당극제는 공연예술축제 형식으로 개최되었고 그 의미와 성과는 컸다. 외국의 공연예술과 함께하는 과정에서 마당극에 대한 인식의 심화를 가져왔다는 점, 명실상부 국제적인 관계를 형성하였다는 점, 지역 주민의 적극적 참여와 관람으로 이루어진 시민 축제였다는 점, 마당극 주요 원리의 하나인 현장적 운동성에 대한 제고의 기회가 되었다는 점을 들 수 있다. 연극은 언어에 대한 의존성이 높다. 그러나 마당극은 공연에 따라 다르기도 하지만 몸짓 연기의 주요한 비중 탓에 언어 장벽의 한계를 뛰어넘어 국제적 연극으로의 가능성을 확인한 것이다.

이미 앞서도 언급하였지만 90년대의 사회문화적 환경은 첫째, 사회·문화운동이 삶의 총체적 문제로(생태, 환경, 여성, 교육 등) 확대되었다는 것이고, 둘째는 지방자치제 실시로 지역의 정체성 강화와 시민문화를 공유하려는 움직임이 시민사회단체로부터 발생하였다는 것이다. 과천 세계 마당극제는 이에 대한 변화의 요구를 체감한 공연축제로 평가된다.

아무튼 마당극의 침체를 벗어나는 계기는 지방 자치제 시행과

29) 임진택, 「민극협 의장직을 떠나며」, 『민족극과 예술운동』, 겨울 통권 14호, 전국민족극운동협의회, 1997, 5쪽.

'축제의 봄'이라고 일컬을 만큼 지역축제의 사회현상 또는 문화현상이 두드러지면서부터이다. 지역축제는 경제의 부가가치와 지역경제 활성화, 해당 지역의 역사와 향토문화를 근간으로 지역공동체의 결속과 연대성 강화, 지역 이미지 개선 등이 주요한 목적이었다. 축제는 대형 강당이나 도심 광장 또는 자연 공간에서 진행되었으며 마당극의 개방적 특성과 기동성 그리고 관객과의 친화력은 아주 유용한 프로그램이었다. 축제의 중요한 프로그램이 되었고, 사전 주문 제작과 공식 초청작 지정 등 다양한 형태로 초청되었다. 80년대까지는 민주주의 운동과 지역 문화운동으로 성장하고 유통되었다면, 90년대 이후는 지역축제에서 주요 프로그램 하나로 축제 기획자들에 의해 유통되었다. 다음 장에서 논의할 「신명」과 「우금치」도 축제에 많은 초청이 있었고, 더 나아가서 기획·제작을 의뢰받기도 하였다.

90년대 후반부터 2000년대에 마당극단들은 지역별로 공연예술축제를 기획·주도[30]하였다. 광주 「신명」은 광주 오월 누리제(구. 난장 인프라에서 명칭 변경)를 매년 개최하였고, 제주 4·3 평화 인권 마당극제, 진주 탈춤 한마당, 자갈치·일본·한라산 교유 마당극제, 목포 마당 페스티벌, 영동 자계 예술제, 수원·화성 국제연극제 마당극 공연, 청원 농촌 마당극제, 부산 마당극제, 서울 마당극제, 강원 민족극 한마당 등 전국 각지에서 마당극 공연 축제가 개최되었다.

30) 2008년도 민극협 개별단체들이 추진하고 있는 축제는 우금치 축제, 한라산축제, 모두골 축제, 갯돌축제, 부산축제, 수도권축제, 신명축제, 성주축제, 열림터 축제, 지계예술촌 축제 등이다.

2001년도부터 시작하여 지역 우수 예술축제로 평가받기도 하고 지금도 매년 개최하고 있는 〈목포 우수 마당극 페스티벌〉의 예술감독 손재호는 마당극 공연 축제에 대해 다음과 같이 말하고 있다.

> 극단 갯돌이 창단부터 표방했던 것은 지역문화 운동이었다. '축제'를 통해 지역문화 운동의 새로운 전환을 모색하겠다는 생각이 있었다. 당시는 관주도의 축제가 우후죽순처럼 만들어지던 때이다. 갯돌이 축적한 지역문화 운동의 힘으로 축제를 다시 정비해보자는 생각도 있었다. 지난 20년간 갯돌의 성장에는 우리 스스로 노력도 있었지만 시민의 힘도 컸다. 이제 시민들에게 문화를 되돌려주어야 한다는 생각이었다.[31]

마당극 축제는 기존과는 다른 운동의 방향성으로 읽힌다. 지역을 중심으로 세대 간, 계층 간, 지역 간의 문화적 격차 해소와 지역문화 공동체 형성과 지역 간 결합 등의 형태를 갖추어야 할 운동으로 보고 있다.

문화를 삶의 총체적 표현양식이라고 말하듯이, 문화는 정치 경제 사회의 꾸준한 변화와 함께 끊임없이 새롭게 생성되고 발전하고 사라지기도 한다. 문화의 생명력은 상생이라고들 한다. 자기 주체성을 상실한 체 외부 힘에 끌려다니는 문화는 대중으로부터 외면당하거나 결국 사멸하는 건 당연한 일이다. 80년대 마당극이 대중의 민주화에 대한 열망과 함께 상생의 힘으로 발전하였듯이, 변

31) 손재호 인터뷰, 목포 극단 갯돌이 있는 유달산 문화의 집, 2010년.

화하는 사회와의 상생 관계 속에 발전할 수밖에 없는 건 당연한 일이었다. 마당극 축제는 그간 마당극 운동에 대한 총화의 장이기도 하고 삶의 미래를 예시하는 장이라고 할 수 있다.

마당극의 대표 축제 '전국 민족극 한마당'은 1998년부터 시작하여 매년 전국 도시를 순회하며 진행되었으며, 지금은 '대한민국 마당극 축제'로 축제명을 변경하여 개최하고 있다. 마당극 운동 반세기가 되는 2024년은 34회를 맞이한다.

제 3 장
마당극 운동과 공연 양상

제1절 놀이패 「신명」 : 제의와 풀이

1. 창단과 활동

1) 극회 「광대」와 문화선교단 「갈릴리」

놀이패 「신명」(이하 「신명」)은 극회 「광대」가 공연했던 〈돼지풀이〉를 국립극장에서의 재공연(1982.7)과 창립공연 〈안담살이 이야기〉(1982)부터 활동하고 있는 마당극단이다. '신명'이란 이름은 민중의 정서적 기능과 함께하는 활동성을 강조한 의미라 할 수 있다.

현재는 40여 년이 넘지만 창단부터 2010년대에 이르는 약 30여 년에 걸친 활동을 시기별로 구분하면 「신명」의 전신이라 할 수 있는 70년대 후반의 극회 「광대」 활동, 80년대 초 「신명」 창립기, 80년대 중반 이후부터 90년대 초반까지의 전성시대, 90년대 어린이와 청소년 대상 활동, 2000년대 새로운 활동 모색의 시기로 정리할 수 있다.

전라도에서 마당극과 첫 인연은 해남 YMCA를 중심으로 만들어졌던 해남 농어민회의 '가을 농민 잔치'(1977년 12월)였다. 서울의 놀이패 「한두레」를 초청하여 봉산탈춤의 먹중춤, 〈진오귀굿〉의 도깨비 장면이 공연되었다. 잔치에 참가한 학생들은 이후 'Y가면 극회'를 조직하고 겨울방학 동안에 서울 놀이패 「한두레」의 채희완, 김봉준, 유인택 등의 지도로 이론과 실기를 배운다. 'Y가면 극회'가 1978년 봄 개학과 함께 전남대 '민속문화연구회' 탈춤반을 등록하면서 광주·전남에서 마당극이 태동하는 계기가 되었다.

전라도 지역의 마당극 효시는 〈함평 고구마〉(1978, 박효선 연출)로 전남대 민속문화연구회와 전남대 연극반이 중심되어 함평군 농민들의 고구마 피해 보상 투쟁담을 다룬 공연이다. 지역 최초의 마당극 〈함평 고구마〉가 현장성을 강하게 담보함으로써 이후 전개되는 작품의 방향성을 미리부터 확고[1]하게 하였고, 극회 「광대」(1979, 이하 「광대」)를 결성하는 계기가 되었다. 「광대」는 전남대 탈패, 국악반, 연극반, 조선대 탈패가 주요 구성원이었다. 서울의 놀이패 「한두레」(1974년도 소리굿 〈아구〉 공연 후 창단)에 이어 지역에서는 처음 결성된 마당극 공연단체라 할 수 있다.

「광대」는 '광대 창립 기념문화제'(1980년 3월, 광주YMCA 무진관)를 개최하여 김영동의 대금산조, 서울 메아리 합창단의 합창, 임진택의 판소리, 양희은의 노래 찬조와 함께 농촌사회극 〈돼지풀이〉를 공연하였다. 이어서 농촌 현장 순회공연을 하였고, 차기 공연으

1) 박영정, 「광주·전남지역의 마당굿 운동에 대하여」, 『전라도 마당굿 대본집』, 들불, 1989, 10쪽.

로 〈한씨 연대기〉를 준비하던 중에 광주 5·18 항쟁이 발생한다. 「광대」 회원[2]들은 항쟁에 참여하여 홍보활동과 대중연설 등의 진행을 맡았다. 당시 단원이자 들불야학 교사 윤상원은 산화하고 다수가 구속과 수배 및 강제징집 등을 당했다. 이후 예술운동가들은 80년 5월 역사의 현장에서 보여준 「광대」 활동상을 '5월 문화항쟁'으로 명명하며 문화운동의 표상으로 삼고 있다.

「광대」는 1981년도 5월 광주민중항쟁 1주년이 되는 해에 마당극 〈호랑이 놀이〉(김정희 연출)를 공연한다. 공연장소인 광주 YMCA의 무진관은 5·18 당시에 항쟁지도부가 옥내집회를 열었던 곳이고 시민군의 총기 훈련을 한 역사의 현장이었다. YMCA 무진관은 마당극의 '상황적 진실성'이 구현된 공간이며 〈호랑이 놀이〉는 광주 5·18을 처음으로 언급한 공연이었다.

이후 「광대」는 해체되었지만 시대적 요구에 따라 이를 잇는 문화단체 결성은 지역의 과제였고, 이에 「신명」이 창단되었다. 「광대」와 「신명」 사이에는 일부 「광대」 단원들이 함께한 기독교청년회 산하 문화선교단 「갈릴리」라는 문화패가 있었다. 엄혹한 시절 종교를 방패 삼아 활동하였으나 한편으로 종교기관에 소속된 제약적 한계 극복이 내부의 과제였다. 문화선교단 「갈릴리」가 해소되면서 대학 탈패가 결합하여 놀이패 「신명」 창단을 준비하였다. 놀이패 「신명」은 극회 「광대」와 문화선교단 「갈릴리」의 역사성에 대학 탈패가 결합한 마당극단이라 할 수 있다. 마침 국립극장장 허

2) 「광대」에서 활동했던 주요 인물은 윤상원, 박효선, 윤만식, 김정희, 임희숙, 임영희, 이현주, 김태종, 김윤기, 김선출, 전용호… 등이다.

규의 〈돼지풀이〉 초청(1982)[3]은 창단에 탄력을 주었고, 이후 창립 공연으로 구한말 보성지역을 중심으로 한 의병장의 이야기를 다룬 〈안담살이 이야기〉를 공연하였다.

2) 전라도 마당굿

「신명」의 창립 취지는 전통문화의 올바른 발굴·조사 및 현대적 수용, 향토문화의 독자적 전승과 보급, 근대적 시민의식의 형성을 위한 정기 공연, 근대화 운동을 위한 현장공연, 회원의 능력계발을 위한 기능 수련, 이상적 문화예술연구의 확장[4] 등이다. 당시에 마당극 자체를 사회운동의 일환으로 보고 있다는 것과 전통문화의 현대화를 주요한 목적으로 삼고 있음을 알 수 있다. 그러나 구성원 다수가 학생 신분이었고 병역문제나 학내문화패로 다시 복귀하면서 활동은 공백을 맞이한다. 다만 대표였던 윤만식과 기획자 박선정이 주도하여 무대극 〈단독강화〉(1983)와 〈그 입술에 파인 그늘〉(1985) 공연으로 명맥을 유지하였다. 이에 당시에는 전남대학교 민속문화연구회의 학내 공연만이 유일한 마당극 공연이었다. 당시 민속문화연구회의 회장이었던 문병화는 대학 탈패와 사회문화패와의 관계를 다음과 같이 설명한다.

3) 당시 〈돼지풀이〉 돈철 애비역을 맡은 필자 기억으로는 국립극장 행사가 '마당극의 어제와 오늘 그리고 내일'이라는 주제의 세미나였으며 〈서울 말뚝이〉와 함께 공연하였다. 우천으로 인해 공연장소는 국립극장 대극장 무대였지만 원형무대로 공연되었고 관객들도 무대에 올라와 관람하였다. (오늘의 해오름극장)

4) 〈안담살이 이야기〉(1982), 극단 「신명」, 창립공연 팸플릿 中.

대학에서 공연이 활발하게 이루어질 수 있었던 것은 대학이 5·18 이후 국가권력에 의한 강압적인 시대에 집회가 가능했던 합법적인 공간이었다는 점과 문화운동을 했던 선배들의 지원이 컸다. 당시 탈패는 사회운동 차원에서 여러 부문 운동에 진출하던 시기였으며 「신명」과도 관계를 가지고 있어서 문화운동 차원에서 「신명」에서 활동할 수 있는 인적자원이 형성되어 있었다고 볼 수 있다.[5]

위에서 알 수 있듯이 엄혹한 5공화국 시절에 「신명」의 활발한 활동은 어려웠지만 대학 탈패에 대한 지원과 연대 관계는 유지하고 있었고, 이는 지역에서 마당극을 재개할 수 있는 기반이 되었다. 80년대 중반 정치적인 유화국면과 함께 탈패 출신의 입단이 이어 지면서 왕성한 활동은 예고되었다. 1985년 4월 광주지역 문화운동 단체인 노래, 영상, 문학패들의 '광주문화큰잔치'가 있었다. 단원이 충원된 「신명」은 신주거지개발 문제를 다룬 사회 고발극 〈신가리 성주풀이〉로 참여하였다. 이어서 정기 공연 〈당제〉(1985)를 준비하면서 정상적 활동의 토대를 마련한다.

당시 주요 활동가는 전남대 민속문화연구회 출신의 정진모, 이태영, 문병화 등이다. 이후 이용석, 신정근, 이승호, 김창준, 김은희, 주상기, 김학진 등 탈패 출신 다수가 합류하면서 안정된 인적 기반을 마련하였다. 대학 탈패가 재생산구조가 되는 것은 사회의 마당극단이 지속적인 관심과 지원을 하였기에 가능하였다. 대학 내 탈

5) 문병화(1980학번, 1981년도 민속문화연구회 회장역임) 전화인터뷰, 2011년 3월 1일.

춤에 대한 기량과 공연 경험은 바로 사회문화패 「신명」으로 연결되었다.

마당극 〈광대〉(1987)는 암울한 시대적 상황에서 진정한 문화란 어떻게 자기 모습을 취할 것인가를 다룬 공연이다. 새롭게 전열을 가다듬은 「신명」의 자기 선언적 성격이 강한 공연이었다. 〈광대〉는 창단 이래 처음으로 전국 각 대학과 부산, 대구, 원주 등 사회단체 초청을 받아 전국 순회공연을 하였다. 이 시기는 민주화를 위한 사회적 분위기가 가장 고조된 때였다. 이후 〈호랑이 놀이2〉(1987)도 전국 순회공연을 하였다. 이때는 시민사회단체 활동과 집회가 활발하였고 초청이 쇄도하면서 「신명」은 전국적인 인지도를 확보하는 계기가 되었다.

'제1회 민족극 한마당'(1988)에는 〈일어서는 사람들〉로 참가한다. 1980년 5월 광주민주화운동을 전면적으로 다룬 공연이었다. 〈일어서는 사람들〉은 호평과 함께 60여 회의 전국 순회공연과 내부 추산 약 3만여 명의 관객이 관람하는 기록을 세웠다. 〈함평고구마〉(1978) 이후 10여 년간 축적된 역량이 결집한 공연이었다. 당시 「신명」공연은 '전라도 마당굿'이라고 지칭하였다. 주요 특징으로 '집단적 신명성'[6]을 꼽는데 풍물과 어우러진 집단 춤을 주요하게 사용하였다.

또한 이 시기에 괄목할 만한 성과는 '시민문화교실'기획이다. 기존 공연수익금으로 연습장 겸 강당을 마련하였고 목판화 교실, 시창작 교실, 판소리 교실, 풍물 교실, 연극 교실 등의 '시민문화교실'

6) 박영정, 앞의 논문, 1989, 26쪽.

을 기획한 것이다. 당시 기획자 이용석은 문화 교실 기획과 관련하여 다음과 같이 설명하고 있다.

> 시민을 대상으로 한 예술교육을 통해 예술이 예술가들만의 소유가 아니라 모두가 예술가가 될 수 있는 기회를 부여하고 문화예술에 대한 이해력과 감상력을 높이고자 하였다.[7]

시민문화교실은 지금으로 치면 문화예술교육이며, 다양한 문화강좌 프로그램을 기획하여 시민들의 자기 계발과 문화생활 향상을 위한 것으로 6·29선언 이후 민주화된 분위기도 한몫하였다. 문화예술교육은 일상의 삶 속에서 문화예술을 경험하고, 이를 통하여 창의적 자아 표현 능력, 통합적 사고력, 다양성과 타인에 대한 이해력 및 소통 능력을 배양함으로써 장차 미래 사회의 문화 시민으로 살아갈 수 있도록 하기 위함이지만, 오늘처럼 문화재단, 백화점, 문화예술교육단체에서 시민과 청소년을 대상으로 하는 문화예술교육이나 프로그램이 없던 시절에 '시민문화교실'은 예술의 대중화를 위한 선진적 문화예술교육 기획이라 할 수 있었다. 이러한 예술의 공공적 실천의 경험들이 오늘의 지역과 정부의 문화정책 속에 녹아서 실행되는 기회를 갖게 되었다고 본다. 마당극이 전성시대를 누리는 기간에 「신명」은 활발한 순회공연과 문화교실 기획과 같은 예술의 공공적 실천으로 문화예술의 대중화에 노력하였다.

7) 이용석과 제주도 여행길에서 인터뷰, 2011년 1월 8일.

「신명」 공연은 정기공연과 현장공연, 두 가지로 구분된다. 먼저 정기공연은 시민 공간에서 공연을 시작으로 대학이나 사회단체 초청을 받고 공연하는 것이고, 현장공연은 농촌현장, 시위현장, 민주열사 장례현장, 광주 5·18 행사현장 등 주로 집회나 사회적 사건이 있는 곳에서 이루어진 공연이다. 현장공연은 문화운동 단체로서 운동성이 담보된 활동이었다면, 정기공연은 대중 지향적 성격을 가지고 있으며, 도심 속 공공 강당에서 공연하는 경우가 많았다.

현장의 대표적 공연사례로는 〈못내 못내 절대 못내, 부당수세 절대 못내〉(1989, 공동창작, 김도일 연출)를 들 수 있다. 당시 전라도 지역의 물적 토대가 농촌경제였던 탓이기도 하지만 농민운동과 연대 사업이 활발하게 진행되었던 시기였다. 〈못내 못내 절대 못내, 부당수세 절대 못내〉는 전남 농민회와 공동으로 기획하여 화순, 진도, 해남 등 전남 각지에서 공연하였다. 화순 공연 현장을 관람한 연출가 김우옥은 공연을 통하여 수세를 왜 내지 말아야 하는가를 농민들에게 현장극으로 보여주는 작업은 마당극 본래의 목적을 훌륭하게 달성하는 작업이며, 마당극이 정치극의 기능을 달성한 모범이라고 평가하고 있다. 또한 농민의 일상적인 생활로부터 시작하여 농민대회라는 의식행위를 거쳐 마당극이라는 신명나는 놀이를 지나 시위라는 정치적 운동에 이르는 전체과정이 바로 마당굿의 이상적인 본보기라는 거다. 화순군 춘양면에서의 공연처럼 생활의식놀이가 뒤범벅되어 삶의 개선을 부르짖으며 시위에 이르는 그 과정이 바로 Victor Turner나 Richard Schechnes 등이 주장하는 일상생활 속의 연극, 그리고 연극 속의 일상생활을 보

여주는 뛰어난 사례[8]로 규정하였다.

한편 채희완은 이 시기에 공연된 〈황토바람〉(1989), 〈밥이지일이여〉(1990), 〈조씨네 마을 사람들〉(1992) 등의 농민마당극은 「신명」이 체득한 전래의 농촌 심상 속의 '신명'이 오늘의 농촌문제를 풀어가는 데 구체적인 힘으로 작동할 수 있다는 것을 보여주고 있다[9]고 하였다. 주요한 공연 소재였던 농민 문제가 80년대 종반에 노동자 문제로 일시적인 경향이 있었으나, 당시 사회구성체 논쟁에서 노동자 주체론 등의 운동 논리에 따른 영향이었다.

전반적으로 80년대의 주요 공연은 반농민적 정책에 따른 농민의 피해와 생존권 문제, 광주 5·18민주화운동, 분단 문제 등의 내용이 주류를 형성하고 있다. 이는 광주의 역사적 경험과 지역의 물적 토대를 기반으로 한 시대 의식의 반영이었다. 공연 대부분은 공동창작이며 윤만식,[10] 김정희,[11] 김도일[12] 등이 주요하게 연출을 맡았다.

3) 어린이와 청소년 마당극

90년대 들어서부터 어린이와 청소년을 대상으로 하는 공연을

8) 김우옥, 「마당극의 본질과 현장성」, 『실험과 도전으로서의 연극』, 월인, 2000, 203쪽.
9) 채희완, 「전라도 개땅 쇠의 신명으로 역사적 상흔을 치유하는」 『놀이패신명 창립 20주년 기념 정기공연작품 모음』, (사)광주민족예술인 총연합 연행위원회, 2003, 9-10쪽.
10) 〈안담살이 이야기〉(1982), 〈넋풀이〉(1983), 〈당제〉(1985), 〈광대〉(1987) 연출.
11) 〈일어서는 사람들〉(1988) 연출
12) 〈호랑이 놀이 2〉(1987), 〈황토바람〉(1989), 〈학교야! 학교야!〉(1989), 〈어머니 당신의 아들〉(1990), 〈밥이 지일이여〉(1990) 연출.

10여 년 동안 계속하였다. 이 시기는 마당극 운동의 정체된 시기에 속한다. 문민정부가 들어서고 대중의 정치성과 집단성이 희석되고 문화운동의 방향성도 혼란스러웠던 시기였다. 「신명」은 어려운 시기의 극복을 위해 두 가지 측면에서 해법을 시도한다. 하나는 공연 대상의 전환이고 다른 하나는 문화센터 운영이다.

공연 대상의 전환이란 〈풀잎 이야기〉(1994), 〈쪽빛 노트〉(1995), 〈숲속나라 꼬마 삼총사〉(1996), 〈민들레 합창〉(1997), 〈유리장미〉(1998), 〈천의삼 왕따기〉(1999) 등의 제목에서 보듯이 어린이극이나 청소년극 중심이다. 물론 공연 대상의 변화가 마당극이 발전하거나 나아가지 못하고 머물러 있는 시기를 극복하는 대안은 아니다. 쉽게 말하면 관객 개발이겠지만, 변화된 사회적 환경 속에서 관객들과 무엇으로 교감하며 관계할 것인가라는 측면에서 의미가 있다. 시대환경의 변화에 따라 노동자, 농민과 같은 조직 대중이나 진보적 지식인과 같이 강한 공동체성이 없는 대상이라 하더라도 공연이 대중들의 관심과 요구에 부응할 때 마당극의 특질이 발휘될 수 있다는 점을 확인하게 되었다. 청소년기에 겪을 수 있는 갈등과 방황, 입시 중심의 교육모순, 기성세대의 권위, 환경의 중요성 등을 소재로 한 작품들은 연극이 가지고 있는 교육적 기능의 확대란 긍정적 측면도 있지만, 마당극의 대사회적 정치성이 약화되면서 생긴 방향 전환이라 할 수 있다.

아동·청소년 대상 활동은 영국에서 정치연극을 표방하다 정부의 지원이 삭감되자 진보적 정치이념을 포기하고 지역 청소년을 위한 연극을 했던 영국의 극단 「붉은 사다리」와 비교된다. 영국의

「붉은 사다리」 극단(1968년 창단)은 80년대 정부의 보수화 정책으로 재정적인 어려움을 겪자 진보적 정치이념을 버리고 80년대 중반 이후 지금까지 청소년들을 위한 극단으로 활동하고 있다. 「붉은 사다리」 극단은 재정난 때문에 정치적 이념을 바꾸어 청소년들과 함께 이들의 고민과 문제를 소재로 삼아 의미 있는 연극 작업을 하고 있지만, 「신명」은 정치·사회적 상황 변동으로 어린이·청소년극을 하였다는 점에서 차이가 있다. 두 극단의 공통점은 공연 대상의 변화를 통해 지속 가능한 공연예술 활동을 지향하였다는 점과 다양한 관객과 다양한 프로그램을 모색하였다는 데 의의가 있다.

다른 하나는 공간의 문제이다. 우선 과거와 달리 현장공연이나 초청공연 등이 줄어들면서 물적 토대의 약화를 극복하고 활동성을 강화하는 대안으로 '신명아트센터'를 만들었다. '신명아트센터'[13]는 정기공연은 물론이고 다른 극단의 초청기획공연, 작은 영화제 기획, 공연장·갤러리 대관 등의 사업을 펼쳤다. 그러나 취약한 지역의 경제적 토대와 시민들의 문화 향유에 대한 자기 경험이 오늘날 같지 않은 상황에서 문화공간은 오랫동안 유지되지 못했다.

90년대 청소년 대상 공연은 새로운 유통구조의 변화도 생겼다. 과거 농촌 현장, 대학공연, 사회단체 초청 공연이 대부분이었다면, 1990년대부터는 어린이집, 지역문화센터, 중·고등학교 등에서 공

13) 신명아트센터는 228석 규모의 공연장을 비롯하여 전시장, 회의실을 갖춘 복합공간.

연이 이루어졌다. 대상의 변화는 작품의 형상 방법에도 변화를 수반했다. 공연의 규모가 커지고 소·대도구의 활용과 조명, 핀마이크 사용 등 기기의 적극적 활용과 화려해지는 경향을 밟게 된다. 대부분 공동으로 창작이 이루어졌고 추말숙, 지정남, 박강의 등이 주로 연출을 맡았다.

4) 축제와 국제 활동

통일 염원극 〈꽃등 들어 님 오시면〉(2001)부터 10여 년 가까운 시간의 아동·청소년극 중심에서 벗어나는 계기가 되었다고 할 수 있다. 이전의 양식적 특성과 사회성에 대한 주제 의식이 되살아났기 때문이다. 아동·청소년극의 관성에서 벗어나 전통극, 역사극, 사회극, 환경극, 통일 염원극, 다문화 가정극 등 소재의 다양성과 공연 양식의 제의적 요소를 재탐색하면서 전통의 변화하는 속성 요소를 재발견한다.

세계화 시대가 가속화되고 지역축제가 활성화되면서 2000년대는 역설적으로 전통문화의 재창조가 강조되었던 시기였다. 또한 전국적으로 공연예술 축제가 기획되었고 지역이나 외국과의 국제교류[14]가 활발해진 때이다. 지역사회의 공동체성과 사회성을 기반으로 환경문제와 같은 새로운 담론을 포함하여 소재가 다양화되

14) 신명의 2002년도 공연들을 살펴보면 일본 오사카 민족학 박물관 초청공연, 5·18 광주민중항쟁 22주년 전야제 총연출, 제3회 광주우수마당극잔치 개최, 문화관광부 '찾아가는 문화활동' 순회공연, 목포개나리 축제, 5·18 도심 작은 음악회, 장성 홍길동 축제 등에서는 기원제와 풍물굿 공연, 함평나비 축제, 화순 고인돌 축제, 제6회 백양 단풍 축제 등에서는 기획·제작 공연을 하였다.

고 창단 이래 전라도 굿의 차용과 변용으로 제의적 성격이 강했는데 굿, 풍물, 놀이 등 지역 전통문화의 수용과 계승이 공연 속에 되살아나기 시작하였다.

국내 공연으로 〈꽃등 들어 님 오시면〉은 '안동 국제탈춤 페스티벌'과 '2002 과천 마당극제' 공식 초청작, '제1회 진주 논개제'와 '제3회 대구 청소년 문화한마당' 등 전국적으로 수십 회의 공연이 이루어졌고, 해외 공연으로 〈일어서는 사람들〉은 1999년 일본 극단 「하구루마좌」의 초청으로 일본 후쿠오카에서 공연하였는데, 2007년도에는 일본 동경, 오사카, 교토, 나고야, 기타큐슈, 히로시마 등 6개 도시 순회공연을 하였다. 일본에서의 공연은 교포뿐만 아니라 일본인들에게도 5·18광주민주화운동을 알리는 기회가 되었다. 연출자 박강의는 '일본 민족박물관의 초청으로 〈꽃등 들어님 오시면〉과 더불어 연극의 굿적 양식이 나라와 민족을 뛰어넘는 연극의 원형적 표현 수단임을 확인하는 과정이 되었다'[15]고 한다. 2009년과 2010년에는 부산 「민족 미학 연구소」와 함께 '중국 동북 3성 전통 연희 순회공연'으로 중국에 살고 있는 조선족과의 민족적 동질성 회복을 위한 노력도 기울였다.

마당극의 전개 과정에서 새로운 모색의 시기라 할 수 있는 2000년대 「신명」 활동은 현장공연, 정기공연, 축제공연 등으로 구분할 수 있으며, 이는 단원들의 전업 체제를 유지 할 수 있는 기획력과 지역을 기반으로 한 오랜 시간의 역사성에 근거하고 있다. 2000년대의 단원들은 과거 대학 탈패 출신보다는 예술적 기량을

15) 박강의, 놀이패 「신명」 신년 하례식에서 인터뷰, 2011년 2월 12일.

갖추고 마당극에 대한 사회적 역할과 관심에서 입단한 인물들이다. 현재(2011) 단원은 김호준 대표와 예술 감독 겸 상임연출로 활동 중인 박강의, 오숙현, 정찬일, 정이영, 김현경, 백민, 곽혜경, 김은숙, 김혜선, 김주미 등으로 연극영화과, 전통 무용, 국악, 판소리 등 다양한 분야 출신들이다. 「신명」 창단 이후 정기공연으로 올린 작품은 아래 표와 같다.

〈표-5〉 놀이패 「신명」의 공연 연보(1982 - 2010)

작품명	제작연도	극작 및 연출	전통	역사	민족	농민	노동	정치	사회	환경	청소년	아동	기타	비고
함평고구마	1978	공동구성 공동연출				0								극회 「광대」
돼지풀이	1980	공동구성 공동연출				0								극회 「광대」
호랑이 놀이	1981	공동구성 연출 김정희		0				0						극회 「광대」
안담살이 이야기	1982	공동구성 공동연출		0	0									창단 작품
넋풀이	1982	공동구성 연출 윤만식		0										노래굿
단독강화	1983	원작 선우휘 연출 윤만식		0	0									무대극
그 입술에 파인그늘	1984	원작 신동엽 연출 윤만식		0	0									무대극
당제	1985	원작 송기숙 연출 윤만식				0								
광대	1987	공동구성 연출 윤만식	0					0						
호랑이 놀이 2	1987	극회 광대작 연출 김도일						0						

제목	연도	구성/연출	1	2	3	4	5	6	7	비고
일어서는 사람들	1988	공동구성 연출 김정희	O							
황토바람	1989	공동구성 연출 김도일			O					
학교야! 학교야!	1990	공동구성 연출 김도일					O	O		
어머니 당신의 아들	1990	공동구성 연출 김도일			O	O				
밥이 지일이여	1990	공동구성 연출 김도일			O					
노동자 그리고 전선	1991	연출 김태훈				O				풍물굿
희망자를 접수 합니다	1992	연출 추말숙				O				
조씨네 마을 사람들	1992	연출송점순, 한종근			O					
말숙이와 봉란이	1993	공동구성 연출 김창준				O				
시호시호 이내시호	1994	공동구성 연출 추말숙	O							
풀잎이야기	1994	공동구성 연출 박강의						O		
목쉰 수탉과 홰치는 암탉	1994	작·연출 한종근							O	여성
당제2	1995	원작 송기숙 연출 윤만식		O						
쪽빛노트	1995	공동구성 연출 박강의						O		
숲속나라 꼬마 삼총사	1996	작·연출 지정남					O	O		
민들레합창	1997	공동구성 연출 추말숙						O		
'97일어서는 사람들	1997	공동구성 연출 박강의	O							
유리장미	1998	작 고향갑 연출 지정남						O		

제목	연도	작·연출										분류
오늘이 오늘이소서	1999	작·연출 박강의	O	O								
천의삼 왕따기	1999	작·연출 지정남								O		
호남선	1999	작·연출 박강의									O	대중극
비내리는 호남선	2000	작 장우재 연출 지정남		O								대중극
꽃등들어 님오시면	2001	작·연출 박강의			O							
나리노리	2002	작·연출 박강의					O					
여허라 상사로세	2003	공동창작 연출 추말숙				O						
숲속나라꼬마 삼총사	2003	작 지정남 연출 김호준							O		O	환경극
수월레 수월레	2005	공동구성 연출 박강의		O								
바리공주 아리랑을 노래 하다	2006	작 박강의 연출 박강의	O									전통극
하느님 우리들의 하느님	2007	작 박강의 연출 박강의					O					비정규직 문제
무지개 뜨는 교실	2009	작·연출 박강의								O		다문화
언젠가 봄날에	2010	작·연출 박강의		O								광주문제

〈표-5〉에서 보듯 연대별로 공연 흐름은 명확한 편이다. 70년대는 파행적 농업정책에 따른 농민들의 피해 고발과 농민의 단결, 80년대는 광주 5·18 항쟁과 역사문제, 통일 문제, 그리고 농민 문제 등이다.

특히, 역사극은 구한말 이후 현재까지의 인물 또는 사건을 중심

으로 다루었으며 〈안담살이 이야기〉(1982), 〈시호시호 이내시호〉(1994), 〈수월래 수월래〉(2005)가 있고, 광주 5.18항쟁을 다룬 공연은 〈일어서는 사람들〉(1988), 〈언젠가 봄날에〉(2010), 정치풍자극 〈호랑이놀이〉(1981,1987) 가 있다. 민족분단의 해원과 염원으로는 〈당제〉(1985, 1995), 〈꽃등 들어 님 오시면〉(2001) 이다. 2000년대부터는 역사극, 농민극, 환경극, 전통극 등으로 다양해지는데, 이는 전국의 다른 마당극단 흐름과도 궤를 같이한다.

2. 전통굿을 통한 제의와 풀이

1) 현재를 살리는 제의

연극은 제의적 종교행사로부터 시작되었다는 것이 일반적인 견해이다. 이처럼 종교행사로부터 탄생한 연극은 인류의 발전과 더불어 놀이적 형태로 발전하면서 시대적 특성에 맞는 고유의 관습과 형태를 지니며 형식을 만들어 왔다. 무속 의식 중에 중요하게 여기는 굿은 일종의 종교의례였다. 인간의 출생, 사망, 행운, 장수, 치병, 괴로움으로 부터 벗어나고자 하는 심성에서 비롯되어 미래의 행운을 무당에게 의존하여 축원하는 것이 목적이다. 무당과 인간, 그리고 신령이 만나 현세의 인간 문제를 해결하는 성스런 행위이다.

굿을 차용한 공연은 두 가지 차원에서 관객과 교감이 이루어진다. 먼저 무당의 등장은 극이 성공적으로 이루어지기를 바라는 것

과, 다른 하나는 제의의 판을 현실의 판으로 전환하는 역할이다. 〈돼지풀이〉는 1970년대 말을 전후해서 농업축산정책의 파행적 모순에 의한 돼지값 폭락을 극화하였다. 공연은 죽은 돼지 혼령을 위로하는 위령제부터 시작한다. 앞풀이는 놀이판의 정화의식이자 서사(序詞)이다. 이는 일상적인 세속 공간에서 거룩한 공간으로 변전하는 것으로 일상적·현실적·세속적인 것이 거룩한 것과 서로 다르지 않다는 것을 실체화하는 극의 도입이다. 마당판에는 제상이 놓이고 동서남북에는 죽은 돼지 사령들이 사방신이 되어 위치한다. 돼지 사령들은 제상의 돼지탈에게 억울하게 죽은 사연을 고하면서 도둑놈들 없애주고 돼지 혼백을 건져주고 세상을 건져줄 것을 기원한다. 무당은 판을 씻고서 돼지 혼백을 위로한다.

> 무 당 : (일어나서 강신이 된듯 한참 어지럽게 춤을 추다가) 쉬-돼지 사연 듣고 보니 그 사연 한번 서럽고 더럽다. 인간 세상 돼지로 태어나 허구헌날 더러운 돼지우리 속 한평생 좋다 싫다 말 한마디 없이 인간 위해 목숨 끊고 고기 주고 털도 주고 새끼까지 주었더니 어쩌다 이런 날벼락이 우리에게 떨어졌단 말이냐 어찌 돈신께서 서러워하지 않으시리. 지상천지 만물 중 으뜸이 사람으로 태어나 돼지신세 같은 우리 농부님네 주인님네 잘살아보려 해도 이리 뺏기고 저리 쫓기다가 새마을이다, 새마음이다 새것 참 좋아하더니 어쩌다가 그런 변을 당했단 말이냐. 말세로다 말세로다. 알다가도 모를 일이다. 허허, 참 모를 일이다. 돼지대신 이름 빌어 혼백 한번 건져주소, 넋이라

도 내리시고 혼이라도 내리시어 억울하게 죽은 혼백 내력이
라도 밝혀주소. 허어- [16]

무굿의 기본 구조는 신을 모셔 들여 신에게 소원을 빌고 신을
돌려보내는 청신(請神) - 오신(娛神) - 송신(送神) 과장으로 구성된
다. 〈돼지풀이〉의 앞 풀이는 사건을 맞이하는 굿의 청신과정으로
서사적 해설이며 제의의 신성성을 현실의 세계로 확장해 주는 기
능을 한다. 앞으로 전개될 공연은 죽은 돼지 혼백을 위로하고 농민
들의 맺힌 한을 해원하는 굿판으로 설정하고 있다.

무당은 제의를 통해 사건을 도출하고 이 사건을 현실 문제로 전
환하는 것이다. 사건은 농촌 소득증대 방안으로 돼지사육을 권장
한 당국의 지시에 따라 농가에서는 돼지를 사육하였다가 과다물
량과 수입돼지, 그리고 중간상인의 가격 농간으로 돼지값이 폭락
하여 절망에 빠진 농촌 현실을 보여준다. 마지막 뒤풀이는 농민의
절망을 잽이의 선소리와 함께 '쾌지나칭칭나네'를 부르며 현실의
아픔을 집단적 신명으로 승화시킨다.

무당은 굿을 주관하는 사람으로 한자어로 무(巫)라 하며, 이는
무당이 무형의 신을 섬길 때 양편소매를 드리우고 춤을 추면서 신
을 내리게 하는 형상을 따서 만든 글자라 한다. 곧 무당은 노래와
춤으로 하늘과 땅, 신과 인간을 하나로 연결시키는 사제이자, 신과
인간의 중개자이다. 굿은 때로 풀이라고도 하는데, 이능화는 굿을

16) 놀이패 '신명'엮음, 앞의 책, 1989, 53쪽.

재액(災厄)을 풀고 복을 비는 제의[17]로 해석하고 있다. 무당굿이란 결국 무당의 제의적 행위를 통한 주술적인 종교적 현상이다. 작품은 이러한 의례 행위를 통하여 문제의 원인을 구체적으로 재현하고 농민의 한을 달래주고 풀어준다.

〈호랑이 놀이〉는 연암 박지원 '호질'의 전통적 틀을 인용하여 우화적 기법으로 한국의 현대사를 풍자한 공연이다. 미국이라는 외세에 주목하여 해방 이후 5·18까지의 정치적 흐름을 정리하고 있다. 신제국주의를 상징하는 코커국이란 나라가 만만국을 침략하고 이에 대항하는 민초들의 저항을 현대사 속의 광주로 조명한다. 신제국주의의 본질을 상징하는 인물들은 전귀(전쟁귀신), 분귀(문화귀신), 금귀(경제귀신) 로 의인화한 인물들이며 이들에 의해 조정되고 조작되는 한국의 정치사를 조소와 풍자로 표현하였다. 〈호랑이 놀이〉의 마지막 장면은 민초의 대표적 전형 인물 팥죽할멈이 무당으로 분하여 전지전능한 힘에 의지하는 기원보다는 만만국 백성의 힘을 모아 문제를 해결하는 중재자로 역할을 수행한다.

> **팥죽할멈** : (무당역할) 이 땅을 수년간 지켜온 천지신명님, 비나이다. 저 괴물들을 깨끗이 쓸어내고 정한 마당을 만들 터이니 만백성의 힘을 모아주소서.[18]

팥죽할멈의 기도와 주장을 실현할 수 있는 사람은 마당판 등장

17) 이능화·이재곤 역, 『조선무속고』, 동문선, 1991, 176쪽.
18) 놀이패 '신명'엮음, 앞의 책, 1989, 101쪽.

인물과 모든 백성이며 관객이다. 배우의 권유로 마당판에 나온 관객들은 하나가 되고 관객석에서는 함성으로 팥죽할멈과 참여자를 응원한다. 배우와 관객들은 풍물 소리와 함께 하늘과 땅의 기운을 모으는 동작을 반복하며 힘이 모이면 호랑이 일당에게 일격을 가하여 마당판에서 물리친다. '이겼다'라는 함성은 승리의 환호이며 공동의 힘에 대한 각성은 바로 뒤풀이 축제로 이어지게 된다. 관객은 참여와 응원이라는 집단적 체험을 통해 낙관적 승리의 신명을 체험하게 된다. 집단적 신명은 곧 현장적 운동성으로 전환되어 현실의 삶을 변화시키려는 힘은 시위로 변하기도 하였다.

〈돼지풀이〉가 스스로에 대한 위안과 해원이라면 〈호랑이 놀이〉는 마당판을 현실 세계로 전환하여 능동적으로 사건 해결에 나선다. 집단적 신명을 끌어내는 무당은 신과 인간을 연결하는 사제가 아니라 문제 해결을 위한 현실과 인간의 중개자로 서 있는 것이다.

〈일어서는 사람들〉은 광주 5월의 아픔 극복과 미래를 향한 광주 시민의 의지를 그린 공연이다. 특히, 극의 전 과정을 역동적인 춤과 노래 그리고 풍물 등을 활용하여 5·18을 상징적으로 형상화하고 있는 것이 특징이다.

곱 추 : 우리 아들 아는 사람 없소

함 께 : 얼싸 어기여차

유가족 1 : 당신 아들은 민주의 투사

함 께 : 얼싸 어기여차

유가족 2 : 당신 아들은 우리의 희망

함　께 : 얼싸 어기여차

곰배팔이 : 우리아들 어떠했소

함　께 : 얼싸 어기여차

유가족 3 : 용감하고 똑똑하고 분명 잘난 아들이었소

함　께 : 얼싸 어기여차

곱　추 : 그러면 그렇지 우리 아들 보았소

함　께 : 보았오!

유가족 4 : 자유 사랑하는 얼굴, 민주 향해 뻗치던 팔, 평화 향해 달리
　　　던 다리

함　께 : 얼싸 어기여차 얼싸 어기여차

　　　(굿거리 장단에)

　　　얼씨구 절씨구 모두가 내 아들

　　　얼씨구 절씨구 모두가 내 형제

　　　얼씨구 절씨구 한 가족이었다네

　유가족 모두 합류하면 굿거리 장단에 다 같이 끈을 어깨에 메고 춤을 추며 원을 만든다. 원이 만들어지면 앞뒤로 걸어가면서 어깨에 있는 끈을 풀어 개별적으로 끈을 나눠 가진 뒤 '꽃아, 꽃아' 노래를 부른다.[19)]

　배우들이 어깨에 메고 있는 빨간색 고는 광주를 상징하는 피의 상처이다. 유가족들이 고를 풀어가는 것은 감정의 매듭을 푸는 것

19) 놀이패 '신명'엮음, 위의 책, 1989, 212-213쪽.

이요, 스스로에 대한 해원이다. 고풀이는 유족과 광주시민에게 있어 죽은 자와 산 자에 대한 해원의 의미를 지니고 있다. 풀어진 고는 여러 개로 나뉘어 노래 '꽃아, 꽃아'에서 꽃으로 활용되었다가 머리띠로도 사용된다. 고에서 꽃으로, 꽃에서 머리띠로 변화하는 고의 의미적 요소는 해원을 통한 현실극복이며 살아남은 자의 결의이다. 이는 제주가 살아 있는 본인의 삶을 확인하고 생명력을 역동적으로 살려냄으로써 내세적인 관계가 아니라 굿적 행위가 현재에 가치를 두고 있는 현세적 관계임을 보여준다. 광주시민 스스로 해원을 통해 현생의 질서와 변화에 대한 욕망과 삶의 주체자로서 강한 의지를 보여준다.

〈돼지풀이〉의 무당은 농민의 고통과 외세에 의한 위기 극복의 안내자이며, 〈호랑이 놀이〉의 팥죽할멈은 사건 해결을 위한 선동가이고, 〈일어서는 사람들〉은 제주가 해원을 통해 스스로 내림을 받은 거듭난 인물로서, 이들 공연은 공연 자체를 하나의 큰 굿판으로 만들었다. 또한 제의와 굿의 틀 속에 풍물·춤·놀이 등의 역동성을 결합하여 집단적 신명에 대한 미적 체험을 관객과 함께하고 있다.

마당판에서 무당 등장은 광주의 역사적 경험과 시대적 상황의 심리적 반영이었다. 광주 5·18의 깊은 상처와 암울한 억압과 어찌할 수 없었던 시대에, 막연하지만 절대적 힘에 의지하고픈 마음이라 할 수 있다. 정말이지 심상에 아픈 현실의 고리를 끊고 미래에 대한 희망을 찾고 싶은 열망이 앞서던 시대였다. 그러나 정치적 상황은 이러한 열망을 용납하지 않았다. 이러한 현실과 희망 사이

의 갈등을 풀어준 인물로 무당 설정은 당시 내면적 상황을 대변하고 있다고 볼 수 있다.

마당극은 등장인물의 전형성을 중시한다. 전형성이란 개별적인 구체성과 특수성을 지닌 채로 사회 전체적인 모습을 집약해서 보여주는 성격, 즉 구체성을 통한 총체성의 표현이다.[20] 흔히 전형성은 개인으로서가 아니라 그가 속해 있는 계층 또는 직업을 대표하고 있는 집단적 인물로 나타난다. 시민의 염원을 대변하고 전형성을 담은 무당은 개인이 아니라 집단이며 마당판은 사회적 공간이다. 〈돼지풀이〉, 〈호랑이 놀이〉, 〈일어서는 사람들〉은 무당의 종교적 의례 행위를 의식의 표현이 아니라 문제의 원인을 구체적으로 재현하고 이를 극복하는 간접적 행위와 경험의 중개자로서 문제 해결을 현실화하고 있다.

2) 씻김굿과의 교합

〈꽃등 들어, 님 오시면〉(2001,10)은 광주문화예술회관 소극장에서 초연하였으며 씻김굿을 소재와 형식으로 취하고 있는 공연이다. 해방과 분단 그리고 전쟁으로 혼란스러웠던 시절에 가족과 마을 사람들이 이유도 없는 집단학살의 처참한 죽음이 배경이다. 한국 현대사의 가장 큰 아픔으로 남아있는 한국전쟁을 전후로 무고하게 희생된 양민들의 넋을 위로하고 그들의 애통하고 절통한 죽음의 원인을 밝혀내고자 했다. 전쟁 속 양민학살 문제를 어느 지역만이 경험한 비극의 역사로 한정하지 않고 우리 민족의 보편적 인

20) 정지창, 앞의 책, 1989, 93쪽.

권 문제로 인식할 것을 강조한다.

공연은 씻김굿이 가지고 있는 영향을 흡수하여 6·25전쟁 때 억울하게 죽은 가족들의 원혼을 천도하고 산 사람의 한을 풀고, 나아가 역사적인 아픔을 풀어낸다. 역사 속 가족사의 슬픔을 맺힘과 품의 환원 구조 속에 놓는 것으로, 풀이를 역사적 해원으로 보고 있다. 공연은 망자를 타인화하여 저승세계에 위치시키고 현세의 질서를 정상화하고자 한다. 구성을 살펴보면 다음과 같다.

〈표-6〉〈꽃등 들어, 님 오시면〉의 장면별 구성

마당	제목	내용
1	앞마당	한씨 노인의 치성과, 광대패들이 판의 열림을 알린다.
2	가족마당 1	구천을 헤매던 가족들 장사 지내 굿판을 벌인다는 소식에 고향으로 길을 떠난다.
3	다시래기마당1 -문지기마당	저승세계 문지기가 가상제와 함께 하는 소원 풀이
4	다시래기마당2 -거사당마당	거사와 사당이 함께 논다.
5	가족마당2	가족들은 고향길을 재촉한다.
6	다시래기마당3 -노승마당	중과의 삼각관계를 중심으로 재담이 펼쳐진다. 이어서 사당이 아기를 출산하는 대목
7	가족마당3	50년 전 죽는 상황 재현
8	씻김마당	무당이 가족들의 영돈을 지전으로 씻는다.
9	가족마당 4	망자들은 자신의 옷을 들고 저승길을 향한다.
10	길 닦음굿	극락왕생 기원, 길 닦음

위 〈표-6〉에서 보듯 공연은 총 10마당으로 구성되어 있다. 1마당에서 다시래기 가상제가 등장하여 한노인이 큰 굿을 치르게 된 배경 설명부터 시작한다. 2마당과 5마당은 구천을 떠도는 망자들

이 자신들의 장례를 치러 준다는 소식을 듣고 길 떠나는 장면과 구천을 떠돌게 된 사연이 재현된다. 3, 4, 6마당은 상가에서 웃음과 익살로 슬픔을 극복하는 상여놀이 다시래기가 삽입되어 있다. 다시래기는 망자들의 가족사와 죽음과 관련된 사연 사이사이에 배치하여 무거운 주제의 분위기를 극복하는 기제로 활용된다. 가족사와 다시래기의 병렬식 구성은 극의 긴장과 이완을 교차시킨다. 긴장은 망자들의 개인사와 아픈 역사이며, 이완은 다시래기의 성적인 재담과 아기 출산 등, 죽음과는 서로 반대로 되어 어그러지거나 어긋나게 배치하는 놀이적 설정이다.

사 당 : 있기는 뭣이 있다고 그러요? (갑자기) 아이고 배야, 아이고 배야.

거 사 : 왜 갑자기 배가 아픈가. 속이 꾀잉께 꾀배가 아픈 것 아닌가.

사 당 : 산기가 있나 봐요. 위매, 위매. 아이고 배야. 아이고 배야.

사 당 : 영감 어서 애기 낳게 경문이나 하시오.

거 사 : 그래, 그래.

동해 북방 천지 귀신	/	너도 먹고 물러가고
남해 남방 천지 귀신	/	너도 묵구 물러가
북해 북방 천지 귀신	/	너도 묵고 물러가고
서해 서방 천지 귀신	/	너도 먹고 물러 가그라
정성이 부족하여	/	호박떡이 설었구나
명태 대가리 꼼짝마라	/	날만 새면 내 것이다.
동지선달	/	붕알이 얼어 죽은 귀신

　　　　　너도 먹고 물러나고　　　 /　　　나도 먹고 물러 가그라

거　사 : 나왔냐?

사　당 : 애기는 안 나오고 나 죽겠소.

거　사 : 죽으면 안 돼. 그러면 내가 힘을 쓸 것이니 자네가 애기는 낳
　　　　　소. 응, 응, 응.

거　사 : 애기 났다!

　　　　　사당이 애기를 낳으면 거사, 사당, 가상제 노래를 부르며 퇴장한다.[21]

　　다시래기는 진도에서 전래 되어왔던 장례 풍속의 하나로 출상
전 밤에 마을 사람들이 상가 마당에 모여 상주와 유족들을 위로하
고 죽은 자의 극락왕생을 축원하기 위해 노래·춤·재담으로 벌이
는 웃음과 멋과 흥겨움의 상여놀이다. 다시래기는 가상제 놀이, 거
사·사당놀이, 상여 놀이, 가래놀이, 여흥 장면의 순서로 진행된다.
공연은 가상제 놀이와 거사·사당 놀이를 중심으로 차용하고 있으
며 위의 장면은 거사·사당놀이다. 거사는 타락한 이미지를 제시하
여 연희성을 강조하고 있고 죽음을 기리는 장소에서 사당의 출산
은 생명의 새로운 탄생을 의미한다. 죽음 앞에서는 극도의 슬픈 감
정을 가지기 마련이다. 그러나 이 죽음 다음에는 또 다른 생명이
탄생 된다는 순리를 제시하여 죽음을 담담하게 받아들이도록 하
고 있다. 단순히 노인 가족의 비극적 죽음을 잊어버리고 살아있는
자의 삶에 관심을 가지자는 현실적 기능만이 아니다. 이는 삶과 죽

21) 「신명」 소장 대본, 〈꽃등 들어 님 오시면〉, 2001년도 공연본, 7쪽.

음에 관한 현세적·내세적 인식에 근거한다.

남자 3 : 오메 저거 시커먼 것이 뭐여?

남자 2 : 군인 아녀?

아 낙 : 뭐 헌다고 군인이 총을 들고 마을로 들어올게라.

마을 사람들 퇴장하고 나면 엄마 다급하게 등장하여

어머니 : 어째 사람들을 다 모태라고 그란고? 뭔 일 있는 거 아니여?
　　　에말이요? 에말이요? 애기들 다 어딨소?

아버지 : (나오며) 어째 그래.

어머니 : 애기들 어딨냔 말이요?

아버지 : 길례가 안보이든 디?

어머니 : 뭣이라? (들어가며) 길수야 동생 어딨냐? 뭣이여? 꽃분이 집
　　　에 갔다고 그러네. (나와서 길례를 찾으러 나갔다 길례를 찾아서 판으
　　　로 다시 들어온다) 언능 들어가!

어머니 : 군인들이 집집마다 뒤지고 다니요~!

할머니 : 글지말고 이 항아리로 들어가거라!

어머니 : 아이고! 옆집으로 들어갔당께요!

할머니 : 아니 아니 안되것다 칫간으로 가자!

어머니 : 예~ 가요 가! 지금 간당께라!

길 례 : 오빠! 난 엄니 따라 갈거여! 엄니~!

노 인 : (뛰어나오며) 길례야~! 아부지가 여기있으라고 했단 말이여.

내 잘못 아니구만. 지가 간것이구만. 내 잘못 아니여. 엄니 나
무서워. 나도 데리고 가. 엄니. (흐느끼다 잠이 든다)

가족들과 유지기를 쓴 사람들 등장하여 한쪽으로 모이면 총소리 들리
고 사람들 쓰러진다.
노인은 오열을 토해내고 영령들은 서서히 움직여 퇴장하다 김 노인을
안쓰러운 듯 쳐다본다.[22]

노인의 꿈을 재현한 7마당은 6·25 전쟁 당시 죽은 가족에 대한
사연을 사실성 있게 전달하고 있다. 6·25 전쟁을 전후한 시기에
발생한 민간인 학살과 관련하여 침묵을 강요당했던 50년의 세월
이 지나고서야 가해자를 밝히는 것이다. 한노인의 기억이 개별화
된 기억이 아니라 역사의 기억이기를 의도한다.

1마당부터 7마당까지의 마당판의 열림과 닫음은 사실성과 유희
성의 교차이다. 판을 닫음으로써 역사적 사실을 드러내어 가족의
죽음이 단순한 사건을 넘어 서사적 시선을 집중시키고, 판을 열어
죽음에 대한 슬픔은 유희로써 극복하는 표현방식이다. 전체 가족마
당은 씻김굿의 구성[23]을 따라가면서 씻김굿의 제의 절차를 망자의

22) 「신명」 소장 대본, 위의 대본, 10쪽.
23) 모든 씻김굿의 공통적인 제의의 진행을 보면 ① 안당굿: 굿을 하겠다는 것을
집안의 최고신 성주에게 알리는 거리. ② 초가망석: 굿에 조상을 초청하는 거
리. ③ 손님굿: 굿청의 잡귀나 먼 친척을 초청하는 거리. ④ 제석굿: 진도씻김굿
에서 유일한 제사무가가 구창되는 거리이다. 먼저 본풀이를 하고 나서 중염불,
명당터 잡기, 성주풀이, 업청, 노적 등의 순으로 진행된다. ⑤ 선영굿: 씻김을 하
는 당사자 말고도 가까운 조상이 가까이 모셔진다. ⑥ 액풀이(액맥이): 무녀가

관점에서 현재화시켜 이승과 저승, 그리고 과거와 현재 등 시공간을 자유롭게 넘나드는 구조를 갖추고 있다. 연출자 박강의는 청신-오신-송신의 굿적 구조를 적극 활용했다고 한다. 청신은 1마당부터 5마당까지를 현실과 비현실을 반복 교차하여 표현하였고, 7마당은 가족마당, 3마당은 망자들이 죽게 되는 정황이 그려지는데 이는 신들이 현신하여 그들의 이야기를 전달하는 오신이며, 이후 산자와 죽은 자의 대면과 저승길로 가는 송신의 구분이다.

8마당은 송신 마당으로 씻김굿의 중요 의례인 영돈말이[24]를 재

액상 앞에서 혹시 자손들에게 액살이 붙을까하여, 축원하며 맥이를 하는 대목이다. ⑦ 고풀이: 고를 푸는 것은 이승의 한과 원을 풀어주는 것이며, 원귀가 되는 것을 막아주고 저승에 편히 천도할 수 있도록 해준다. ⑧ 영돈말이 씻김: 영돈이란 영대(靈代)를 가리키는 말이며, 그날 씻김을 하는 수만큼 영돈말이를 하게 된다. 영돈말이가 망자 자신이라도 되는 듯 감정이입이 가족들에게 일어나는 대목이며, 가장 핵심이 되는 대목이다. ⑨ 넋올림: 넋 전을 제주의 머리 위에 얹고 지전으로 들어 올리는 과정으로, 넋 전이 잘 들어 올려져야 씻김이 잘된 걸로 간주되는 대목이다. ⑩ 천근: 천이란 상여에 매다는 노자돈을 말하며, 상례에서 노제와 같은 기능이다. ⑪ 회설: 회설은 망자가 가족들에게 잘 대접해 주어서 잘 먹고 간다는 내용과 화목하게 잘 살라는 일반적인 얘기를 망자의 입장에서 무녀가 구창하는 대목이다. ⑫ 질 닦음: 질베는 이승과 저승을 잇는 가교로 상징되며, 무가는 상여소리가 주로 불린다. ⑬ 중천: 씻김굿이 다 끝나고 대문간에 나가 마지막으로 망자를 배웅하며 잔치에 모신 모든 귀신을 돌려보내는 거리이다. (나경수, 「진도씻김굿의 연구」, 『호남문화연구 18호』, 1988, 72-78쪽.)

24) 진도씻김굿의 한 절차. 죽은 이의 옷을 돗자리나 가마니 따위에 말아 일곱 매듭으로 묶어 세운다. 영돈이란 영대(靈代)를 가리키는 말이며, 그날 씻김을 하는 수만큼 영돈말이를 하게 된다. 씻김은 망자를 대신하는 '영돈말이'를 물로 씻기는 제의적 행위이다. 이승의 원한과 더러움을 가지고서는 저승에 갈 수 없으니 깨끗이 씻겨주는 의미로 쑥물, 향물, 정화수로 씻김을 해준다. 물이 지닌 종교적 정화력에 의해 이승의 잔재를 청산하는 것이며 새로운 존재로 인격이 전환하는 상징적 방식이다. 영돈말이가 망자 자신이라도 되는 듯 감정이입이 가족들에게 일어나는 대목이며, 가장 핵심이 되는 대목이다.

현하여 억울한 죽음에 대한 아픔과 생명의 신성성을 나타낸다. 물이 지닌 종교적 정화력에 의해 망자들의 원한을 씻어내려 이승의 잔재를 청산하고 새로운 존재로 인격을 전환하는 상징적 방식이다. 9마당과 10마당도 씻김굿을 차용하였고 가족들을 저승길로 보내는 천도굿으로 진행한다. 이승에서의 죽음은 슬픈 일이지만 저승에서의 환생은 영원한 생명을 얻는 것이다. 씻김굿의 차용은 죽은 영혼을 위한 의례이지만 단순히 이승에서 저승으로 인도하는 천도만을 비는 것에 그치지는 않는다. 굿은 불행한 죽음과 연관된 전쟁과 가족사의 맺힌 한을 풀어줌으로써 현실적 질서를 회복하고자 하는 의례이기 때문이다. 이는 현재의 문제를 과거사의 모순에서 찾는 역사적 인과론에 의한 문제 해결방식[25]이라 할 수 있다. 이 작품에서 "과거와 현재, 미래의 복합·혼용적 시간관, 삶과 죽음에 대한 2중 교호적 생사관, 개인 삶의 역사와 마을 및 사회, 민족의 삶의 역사적 동질성 등을 매개로 하여 죽은 자의 원혼을 씻김으로써 산자의 역사적 상흔마저 치유한다는 신명의 효능성을 확인"[26] 하고 있다.

〈꽃등 들어, 님 오시면〉은 진도씻김굿의 제의성과 다시래기의 놀이성이 병렬로 교합된 작품이다. 씻김굿의 고유한 행위는 죽은 사람의 영혼을 종교적이며 상징적인 방법으로 씻김을 한다. 저승으로 천도하는 굿의 진행 절차를 놀이적 성격의 호상놀이와 병행

25) 임재해, 「굿 문화 이해를 위한 일곱 가지 질문」, 『지식의 세계2』, 동녘, 1998, 243-244쪽.

26) 채희완, 앞의 논문, 2003, 12쪽.

하여 각 장면의 의미적 요소를 서로 융합시킨다. 주인공 한노인이 가지고 있는 죽은 가족들에 대한 부채 의식과 삶의 고통을 굿을 통해 씻어냄으로써 살아남은 삶의 질서를 회복하고자 하는 태도를 보여준다. 굿을 하게 된 경위, 원혼들의 죽음의 이유, 이와 별개로 춤과 재담으로 풀어가는 다시래기의 의미, 그리고 원혼을 달래어 천도를 기원하는 굿 등 각각의 마당은 상호교합하며 정치·사회적으로 숨겨진 모순을 드러내면서 현실극복의 양상으로 표현하고 있다.

3) 무속극의 재구성과 현시화 (顯示化)

공연 〈언젠가 봄날에〉(2010)는 광주 5·18 민주화운동 30주년 기념으로 공연된 마당극이다. 현업 무당 박조금은 30년 전 광주 5·18사건 당시 행방불명된 아들을 가슴에 안고 무업에 종사하며 살고 있다. 5·18 당시 죽은 영혼들은 장례도 치러지지 않은 채 구천을 떠돈다. 저승사자는 망자의 어머니와 가족들을 만나게 하고 그들을 기억하는 세상과 만나게 하는 역할이다. 결말에 박조금은 굿을 통하여 죽은 아들을 천도하고 본인 또한 30년 동안 가슴에 맺힌 한을 해원하며 극은 끝난다. 작품 〈언젠가 봄날에〉의 마당별 구성과 내용은 다음과 같다.

<표-7> <언젠가 봄날에>의 마당별 구성

마당	거리	내용
	프롤로그	80년 5월의 아름다운 기억으로 남아있는 해방 광주가 춤으로 표현된다.
1	첫째거리	늙은 무당 박조금은 도청 앞 은행나무를 찾는다.
	둘째거리	30년 전 암매장 당한 시민군, 백구두, 여학생은 저승사자를 피해 다닌다.
	셋째거리	위암 진단을 받은 박조금은 유골조차 찾지 못한 아들 생각에 마음이 아프다.
2	첫째거리	시민군, 백구두, 여학생은 저승사자에게 잡히고, 저승사자는 세상 사람들이 5·18을 기억하지 않으니 저승길을 가자고 종용한다.
	둘째거리	박조금의 살아온 내력과 아들에 대한 이야기.
3	첫째거리	백구두의 잃어버린 신발을 찾아 나선 일행은 광주공원에서 시위대를 만난다.
	둘째거리	30년 전 박조금이 시민군 아들로부터 담뱃대를 선물로 받고, 아들이 살아 돌아오겠다는 약속장면이 재현된다.
	세째거리	30년 만에 집에 찾아온 여학생은 엄마와 남동생이 아직도 잊지 않고 살고 있는 모습을 보며 감회에 젖는다.
	첫째거리	마침내 박조금은 도청에서 아들을 만나고 저승길을 가자 하나 아들은 대답이 없다.
	둘째거리	시민군 아들은 30년 전 자신이 겪은 죽음을 이야기하고 박조금은 이승에서의 마지막 길을 준비한다.
	에필로그	'산새 들새 울고 넘는 고개 아래 냉이꽃 피어나고~'노래와 천도굿

〈표-7〉에서 보듯 공연은 4마당 10거리로 구성되어 있다. 극의 전개는 마당판에 죽은 망자들이 등장하여 30년 전 사건이 재현되기도 하고, 현재와 과거와 구천의 세계가 교차하면서 시간과 공간을 넘나드는 초현실적 공간으로 만든다. 이는 씻김을 통해서 현실로 되돌아오는 〈꽃등 들어, 님 오시면〉과 비슷하게 현세적 질서의

정상화라는 양상을 보여주고 있다.

광주 5·18 민주화운동은 30년 전의 사건이다. 백구두와 여학생이 죽게 된 사연과 박조금의 과거를 보여주는 극중극 장면, 1980년 5월 26일 밤, 박조금과 아들이 헤어지는 재현 장면을 제외하면 모든 이야기는 현재진행형으로 광주의 아픔은 계속되고 있다는 것을 암시한다. 여기에 사용되는 기법은 망자들을 현시화하여 실연(實演)하는 것으로 남도에서 전승되는 굿 중에 잡귀들의 각 모습을 재현하는 무속극의 변용이다.

공부하다 죽은 선생 역을 할 때는 글을 쓰는 시늉을 하고, 곱추 역을 할 때는 곱추 흉내를 낸다. 처녀귀신 역을 할 때는 긴 머리를 늘어트린 모습을 연출한다. 임산부 역은 출산 직전의 모습으로 나오고 봉사 역은 눈을 감고 지팡이를 들고나온다. 이는 극중 인물로 분한 무녀와 상대역인 악사의 재담으로 진행되며 작품은 이를 변용하여 무당의 몸을 빌려서 하는 공수가 아니라 직접 망자들을 등장시켜 사건을 전개 시키고 자신의 억울한 원한을 재연하는 것이다. 제의 절차를 위해서 망자들의 사연을 마당에 현시화하여 보여주는 것은 상상이 가능한 사실성을 극대화하는 효과가 있다.

> **백구두** : 아따 날씨 한번 끝내주구마잉, 역시 5월은 계절의 여왕이여
> ~! 구두도 새로 샀것다 바지도 칼주름 잡았것다! 오늘은 어
> 디 물좋은데 가서 부비부비를 해 보끄나?
> **여학생** : 살려주세요. 저 데모 안 했어요. 집에 가는 길이었다니까요!
> (개머리판을 맞고 쓰러진다)

백구두 : 잉! 저것이 뭐시여! 야 이놈아 너 시방 뭣 허는거여! (백구두를 던지고 계엄군과 눈이 마주치고 놀라 도망간다. 장면 전환)

백구두 : 이라고 백구두를 잊어부렀제. 나가 불의를 보믄 참덜 못허제!

여학생 : 그려도 그때 아저씨 참말로 멋있었단께.

백구두 : 그랬제!

시민군 : 30년째 저 얘기여 질리지도 않허요?

같 이 : 안 질려!

백구두 : 그란디 니는 도대체 어떻게 죽었냐?

시민군 : 알믄 다친당께…….

여학생 : 30년째 말을 안헌단께. 답답해 죽것어…….[27]

공수부대원이 여학생을 해치는 모습을 보고 흥분하여 구두를 던졌다가 공수에게 죽은 백구두와 1980년 5월 도청 사수 마지막 날 죽은 박조금의 아들은 아직 저승세계에 편입되지 못한 채 구천을 떠돌며 현실 세계와 공존하고 있다. 망자들의 등장을 통해 이승과 구천을 통합하고 극적 공간을 확장한다.

엄 마 : 정옥아~ 니 어디 가 있냐? 당최 찾을 수가 있어야제…….

정 옥 : 엄마 나 저그 있어 저그

엄 마 : 아가 애미가 먼 수를 써서라도 찾아 줄랑께 쫌만 기둘려잉~

정 옥 : 그라제! 엄마는 나 안잊어브렀제잉!

엄 마 : 니 있었을 때 지대로 된 생일상 한번 못 차려 줬다이……. 오

27) 「신명」 소장 대본, 〈언젠가 봄날에〉, 2010년 5월 공연본, 4쪽.

늘 같은 날 니가 있으믄 얼매나 좋을 것이냐…….

정 옥 : 정옥이 여기 왔잖아 여기

남동생 : 엄니~ 엄니~ (사진 들고 있는 것을 보고) 누나 사진 보고 있었소.

정 옥 : 니가 정석이여! 장난꾸러기 정석이가 요라고 나이를 묵어븐 것이여!

남동생 : 많이 닳아져 브렀네. 내가 그 사진 보기 좋게 새시로 뽑아 줄께라?

엄 마 : 참말이여? 그라고도 된다냐?

남동생 : 나이 먹게도 뽑을 수 있는디라

엄 마 : 와따 시상이 좋아져브렀다.

남동생 : 엄니~! 우리 누나랑도 한번 같이 찍으께라?

엄 마 : 느그 누나랑? 조오체.

정 옥 : 사진 찍는다고? 그람은 나도 찍어야제! 엄마? 오늘 우리 생일 지대로다 치러브네…….

남동생 : (셀카 준비하고) 하나 둘 셋 (정지)

정 옥 : 역시 울 엄니는 웃을 때가 질로 이쁘당께.

사 자 : (시계를 가르키며)

정 옥 : 엄마 기억해 줘서 고맙네이 (엄마를 껴안고) 인자 나 갈라 네……. (나간다.)[28]

이승과 구천이 확장·통합된 세계에서 혼령들과 유족이 공존하고 있는 현실 세계는 자연스럽게 받아들여진다. 정옥의 혼령이 어

28) 위의 대본, 12-13쪽.

머니 생일날 집에 찾아와 자신을 기억하고 있는 가족과 함께 사진을 찍는 것은 망자가 저승길로 갈 수 있는 길을 열어 주는 절차적 과정이다. 이는 〈꽃등 들어, 님 오시면〉에서도 동일한 양상으로 표현되고 있다.

> 광대들 영돈말이를 들고나오고 김 노인은 길례의 치마저고리를 들고
> 나온다.

노 인 : (옷을 부여잡고) 길례야 불쌍한 내동생…….

길 례 : 오빠 우리 왔구면……. 엄마, 아빠 할머니도 왔구면! 근디 이
　　　 것이 뭐여?

노 인 : 설에 입을 새 옷 생겼다고 그라고 좋아하더니…….

길 례 : 이거이 내 옷이여? 참말로 고맙구면…….

노 인 : 50년이라……. 짧은 세월은 아니제……. 인자 잊힐 때도 되
　　　 았제만 울렁증은 날이 갈수록 심해지니 도대체 뭔 조화 속인
　　　 지…….

할머니 : 오메 이쁜 내 새끼 주름살 좀 보소…….

노 인 : 유골도 없이 이렇게 보내드리게 되서 참말로 죄송하구만
　　　 이라.

어머니 : 그런 소리말어! 니 덕에 우리가 이런 호사를 누리는구
　　　 면…….

가족들 : 그려…….

길 례 : 아부지 우리 요참에 오빠 데꼬가자!

> **아버지** : 그라까? 아야 길수야 글믄 이참에 우리랑 같이 가부끄나?
> 니도 살만큼 살았냐 안.
>
> **할머니** : 먼소리여. 우리 길수는 여그 남아갓고 좋은 시상 많이 보고
> 온나잉~
>
> **노 인** : 요새는 꿈속에서 식구들 얼굴이 자주 보이는 것을 본께 나도
> 인자 얼마 안남는갑소. 혼백이라도 오셨으믄 많이들 드시고
> 부디 좋은디로 가시오~

> 노인 퇴장하면 가족들 영돈을 들고 춤을 추며 퇴장한다.[29]

무당굿 놀이는 굿 가운데서도 특별히 짜임새 있는 극적 구성을 갖추고 내용 또한 단순한 주술적 모방을 넘어서서 어느 정도 인간 사회의 문제를 다룬다.[30] 무속극이란 무당굿에서 행하는 연극의 범주를 넘어서 무속적인 심성이 표출되는 모든 종류의 굿에서 행해지는 연극이라는 포괄적인 뜻[31]이다. 무속극을 변용하여 연극으로 극화한 굿놀이를 해원과 풀이의 기저로 삼고 있다. 풀이는 죽은 자들의 이승과의 인연에서 맺힌 원한을 풀고 살아있는 자들의 살을 풀고자 하는 주술행위이다.

굿은 이미 그 자체로도 연극성을 지닌다. 무당이 굿을 청한 사람을 상대로 공수를 하고 수작을 거는 것도 대화를 나눈다는 점에서

29) 위의 대본, 10쪽.

30) 황루시, 「무당굿 놀이 연구」, 이화여대 대학원 박사학위 논문, 1986, 1쪽.

31) 서연호, 「무극의 구조와 원리」, 『한국무속의 종합적 고찰』, 고대민족문화연구
소, 1983, 231-262쪽.

이미 연극적이기 때문이다. 망자들의 현시화는 굿 양식의 열린 특성을 구체적으로 구현한 형태로 극 중 상황이 곧 굿이 되게 이끄는 것이다. 또한 망자들의 현시화는 사건의 재연에 머무르지 않고 은폐된 사실을 드러나게 하여 재해석을 가능케 하는 기제로서 가치를 가진다.

3. 광주 5·18 진실 알리기와 치유

1) 광주 5·18의 이면 세계

광주는 1980년 5월 민주화운동의 현장이자 상처의 공간이다. '광주민주화운동'은 직접적으로는 민중 생존권과 정치적 권리를 박탈해 왔던 유신체제와 국가자본주의 축적체제에 대한 저항의 연장선이었다. 12·12에서 5·17로 이어지는 신군부의 군사 반란과 내란에 의한 정권 장악이 구체화 되면서 유신체제로의 회귀를 거부하고 군사쿠데타에 대응하여 일어난 광주민주화운동은 당시 한국사회의 모순구조가 응집되어 폭발한 역사적 사건이었다. 신군부는 정권 탈취에 눈이 멀어 쿠데타를 일으킨 후에 계엄령을 선포하고 광주에 진입하여 항거하는 학생들과 시민들의 목숨을 빼앗아 간 것이다.

'광주다움'의 가장 기본이 되는 것은 '대의(大義)를 위한 희생정신[32]으로 이를 다루는 것은 광주에 있는 마당극단으로서 당연한

32) 고영진, 「광주의 문화 정체성과 문화정책」『사회연구』3호, 2002, 215쪽.

일이라 할 수 있다. 80년대부터 90년대에까지 우리나라 정치지형
에 큰 영향을 끼친 것 중 하나는 광주 5·18의 진상규명 및 해결에
대한 요구였다. 왜곡된 광주 5·18의 진실을 전 국민에게 알리고
어떻게 5·18 정신을 계승해야 하는가는 「신명」에게 주어진 과제
였다.

광주 5·18을 소재로 다룬 80년대 공연은 〈호랑이 놀이〉(1981,
1987) 〈일어서는 사람들〉(1988, 1997)이며, 90년대에는 〈어머니
당신의 아들〉(1990)이 있다. 2000년대는 〈술래야 술래야〉(2005),
〈언젠가 봄날에〉(2010, 5·18 30주년 기념 작품)이다. 90년대 이전의
작품들은 은폐되고 왜곡된 광주의 진실을 널리 알려서 대중의 의
식을 깨우치고 민주화운동을 위한 저항 정신을 불러일으키는 것
이 일차적 목표라 할 수 있다.

〈호랑이 놀이〉(1981)는 광주 5·18을 언급한 첫 작품이다. 광주
금남로 5·18 항쟁 장소였던 광주YMCA 무진관에서 공연되어 현
장성과 역사성이 부각된 공연이기도 하다. 공연 공간이 사건이 진
행된 현장으로 그 역사를 공연하는 것은 마당극의 상황적 진실성
이 잘 드러난 사례라 할 수 있다. 1980년대 공연은 우방국가인 미
국은 우리에게 무엇인가? 를 제기하며, 제국주의의 실체 및 세계
관의 본질을 인식하도록 하는 이야기이다.

> 분귀 : '코커국은 세계에서 가장 크고 위대한 나라·중의·하나이다'
> 라고 교과서에 표기해 두었습니다.
> 전귀 : 일찍이 우리의 깃발이 오대양 육대주의 어느 곳에 가서 꽂히

든 그것은 언제나 승리를 의도했도다.

금귀 : 우리의 돈은 세계의 문화 그 자체이고 우리 돈의 힘은 네것은 내것, 내것도 내것이라는 철저한 윤리적 질서 내지는 신용을 토대로 하고 있다.

분귀 : 우리는 지상의 곳곳에서 코커식 주거 환경, 코커식 인사법, 코커식 노래, 코커식사교, 코커식 춤, 코커식 연애, 코커식 실연, 코커식, 코커식, 코커식.

호랑이 : 알았어. 그만해둬. 코커식, 코커식 하니까 커피포트 끓는 소리같군 그래.[33]

한국전쟁 이후 혈맹으로 인식되었던 미국은 신제국주의이며 국내 독점자본과 결탁하고 문화적 침탈을 자행하는 실체이다. 그리고 신식민지 권력으로서 반민주적 반민족적 성격을 확연하게 보여주고 있다. 이에 광주 시민의 5·18항쟁은 의로운 행동이자 당위적인 이유가 있는 것이다.

전귀 : 폐하! 새로운 대리인입니다.

칼돌이 : 만만국은 이제부터 저의 지휘 아래 있습니다.

호랑이 : 흠 얘기는 다 들었다. (……) 합격!

전귀 : (다시 한번 그의 등을 쳐 준다) 합격!

호랑이 : 어디 짐은 너희들 노는 꼴이나 구경해 볼까?

전귀 : (그의 권총을 내준다) 잘해봐라

33) 놀이패 신명 엮음, 앞의 책, 1989, 80쪽.

94

> **칼돌이** : (으시대며 마당판을 돌다가······. 관객 몇 명을 잡아낸다) 잔소리가 많
> 다. 말을 듣지 않는 불순분자들은 한방에 없애 버린다. (권총으
> 로 위협하거나 또는 손들게 하여 끌고 나와도 된다)[34]

민중들이 대항하게 되는 싸움의 원인은 미국이라는 신제국주
의와 이들의 이익을 대변하는 대리인 신군부에 있다고 묘사하고
있다.

> **팥죽할멈** : (사투리) 아이구 어쩔거나, 어쩔거나, 올바른 사람이 되겠다
> 고 두 발로 딱 땅을 차고 일어 났다고 요렇게 총으로 꽝! 쏘
> 아 죽였구만이라우. (울음) 내 아들 내 자식 잘 먹들 못허고 허
> 리띠 졸라매고 착하게 열심히 살던 내 새끼, 어느 땅에다 묻
> 을꼬, 이 늙은 에미는 어찌 살라고 혼자 죽어야!^[35]

당시 시민들은 치안 확보와 질서 확립을 위해 스스로 거리를 청
소하고 경계근무를 섰다. 해방 기간 동안 광주에서는 도난이나 안
전사고 없이 생활물자를 나누어 쓰고 시민군에 협조한 광주시민
들은 계엄군에게 봉쇄된 상황에서 서로를 보듬고 운명적 공동체
를 만들었다. 당시 광주사람들이 규정한 불의는 두 가지이다. 하나
는 계엄군의 시민살상이요 또 다른 하나는 민주화 요구에 대한 신
군부의 부정이었던 것이다. 팥죽할멈이 말하듯 광주 5·18은 '올

34) 위의 책, 1989, 98쪽.
35) 위의 책, 1989, 100쪽.

바른 사람'이 되겠다는 거사였으며 이는 '대의'를 뜻했다. 이 땅에 참다운 민주주의를 실현할 수 있는 주체는 역사적으로 소외되어 온 민중임을 주장하고 있다.

〈호랑이 놀이〉가 광주 5·18 을 통해서 미국의 본질에 대하여 우회적으로 빗대어 표현하였다면 〈일어서는 사람들〉은 피해자 입장에서 전격적으로 다룬 공연이다. 〈일어서는 사람들〉은 민초의 전형성으로 곰배팔이와 곱추를 설정하고 이들 사이에서 태어난 아들을 오일팔이라 이름 짓는다. 팔이 꼬부라져 붙어 펴지 못하는 곰배팔이와 곱사등이인 곱추의 설정은 민초들의 삶과 현실에 대한 묘사였고, 아들 오일팔은 광주의 5·18이 필연적일 수밖에 없는 상징적 이름이 되는 것이다. 광주항쟁 발발의 원인 중 하나는 바로 지역주의에 의한 호남의 상대적 낙후, 호남인에 대한 정치적 사회적 차별이라고 여겼기 때문이다. 〈일어서는 사람들〉에서도 〈호랑이 놀이〉와 같이 미국의 신제국주의의 본질에 대해서는 우화적으로 표현되었다.

대타 : (의기 만만하여) 제일 시끄럽게 구는데 중에서 만만 한데를 골라 한방 먹이는 겁니다.

양키 1 : 오호! 거기가 어딘고?

대타 : 타지역은 별로 우려할 바가 못 됩니다만 요는 바로 광주! 이 것들은 예로부터 광주학생독립운동이네, 4·19네 짜글짜글 말이 많은 놈들이 아닙니까?

양키 : 그래서?

대타 : 형님 제 뚝심을 모르십니까? 싹 쓸어버리겠습니다.

양키1 : 그러면 내 입장이 곤란하잖아?

대타 : 아! 아! 형님은 눈 딱 감고 입만 떡 벌리고 비껴 앉아계십시오.
제가 고것들을 몰랑몰랑한 홍시로 만들어 바치겠습니다.

양키1 : 그래도 죽이지 말고 아가리 묵념, 초죽음만 되게 잘해야 한
다. 얼마나 밀어줄꼬? (장단이 나오면 양키1과 대타 가까이 접근 밀담
을 나누듯)

대타 : 공수특전대학교 4개 대대면 족합니다.[36)]

왜 하필 '광주'여야 했는지를 표현하고 있는 장면으로 당시 광주
는 수탈과 압제, 저항, 체념이 점철되었던 곳이다. 종속적 자본축
적의 모순과 맞물린 지역적 불균등, 반호남 감정 등으로 나타나는
소외 지역이었다.[37)] 곰배팔이와 곱추는 이를 상징하는 인물로 광
주민주화운동이 학생시위에 대한 과잉 진압에서 발생한 대응만이
아니라 미국과 정치군인이 결탁한 사회적 모순이 낳은 필연적 결
과로 보고 있다.

곱 추 : 내 아들같이 억울한 죽음은 없을 것이요. 하늘과 같은 생명이
이천이나 죽었어도 사람들은 그것을 쉽게 말을 허요

유가족1 : 내 자식 소원은 생명을 돈으로 바꾸자는 것이 아니었소.

유가족2 : 내 친구의 소원은 생명을 보상받고자 한 것이 아니었소.

36) 놀이패 신명 엮음, 앞의 책, 1989, 201쪽.

37) 안종철, 「광주민중항쟁의 배경과 전개과정」『광주민중항쟁과 5월운동 연구』,
나간채 엮음, 전남대학교 5·18연구소, 1997, 239쪽.

곰배팔이 : 우리는 보상받을 짓을 하지 않았소. 우리가 거지여. 아니
여. 아니여. 아니란 말이여. 우리는, 우리 모두는 주인이란 말
이여.[38]

또한 5·18 광주민주화운동이 돈이나 보상을 받고자 하는 것이
아니라 '대의'를 위한 행동으로 이러한 정신이 보상 문제 등 물질
에 의해 희석되는 것을 경계하고 있다. 배상은 주로 불법적인 행위
로 인한 손실에 대한 경제적 보전을 의미하며, 보상은 합법적인 행
위에 따른 손실에 대한 경제적 보전을 의미한다. 광주 문제는 피해
보상이 아니라 배상이며, 이에 앞서서 명예의 문제요, 의의의 문제
이다. 즉, 5.18 광주민주화운동의 역사적 의의가 올바로 정립되기
를 바라고 있다는 사실도 알 수 있다. 〈호랑이 놀이〉와 〈일어서는
사람들〉은 광주민주화운동을 계기로 미국의 정체성에 대한 인식
과 민초의 주체성을 강조하고 있다.

2) 광주는 현재진행형

〈어머니 당신의 아들〉(1990)은 오월 정신의 계승에 대한 실천과
의미를 부여한 공연이다. 광주 5월에 총을 들고 싸웠던 주인공 광
한과 그의 어머니 벌교댁을 통해서 노동자·농민의 연대가 바로 5
월 광주정신 계승임을 강조한다. 광한이 다니는 공장 사장은 민주
노조를 와해시키기 위해 노동자 가족들을 파업 현장에 오게 한다.
평생 농사만 지어온 어머니이지만 아들의 노동 투쟁을 지켜보면

38) 놀이패 '신명' 엮음, 앞의 책, 214쪽.

서 현실을 각성하게 되고, 외국 농축산물 수입 저지에 적극 참여
하게 되는 과정을 그리고 있다.

벌교댁 : 어이구, 이년은 전생에 뭔 죄를 타고났는지 이런 애문꼴만
　　　　당하고 살아! 이놈이 광주에서 사람들이 겁나게 상했을 때 에
　　　　미 속을 얼매나 썩인지아요? 지원동에서는 사람들이 떼죽음
　　　　당했다네, 서방에서는 불에 꼬실라 죽었다네. 교도소 뒷산에
　　　　서는 시체가 몇 구나 나왔는데 함서 난리법석이 없는디 촌구
　　　　석에서 광주로 올라올 수는 없고 이놈하고 소식은 딱 끊겨 불
　　　　고 그때만 생각하믄 지금도 사지 육신이 발발 떨린당께라우.

광　한 : 그때나 지금이나 똑같어라우.

벌교댁 : 그것은 또 뭔 소리여. 시상이 아무리 팍팍혀도 지폼 관리는
　　　　지가 해야 되는 것이여 이놈아.

광　한 : 그것이 아니어라. 엄니도 생각잠 해보쇼. (엄니의 손을 잡아 올리
　　　　며) 이것이 지금 손이요. 갈쿠리요? 우리가 이렇게 못사는 것
　　　　이 우리들이 게을러서 그런단 말이요? 아니어라우. 아무리
　　　　애문 꼴을 당해도 말 한마디 제대로 못한께, 있는 놈들이 즈
　　　　그들 맘대로 해 분단 말이요.

　　　　(중략)

광　한 : 내가 80년에 돼 총을 들었는지 알아? 바로 너희 같은 버러지
　　　　들을 쓸어버리기 위해서란 말이야.

　　　　(중략)

광　한 : 사장의 협박과 온갖 방해 공작에도 불구하고 기어이 재농성

에 들어갔습니다. 해고자 복직과 우리의 요구사항이 관철될 때까지 끝까지 투쟁할 것을 결의합시다.[39]

주인공 광한은 노동자이고 어머니 벌교댁은 농사짓는 시골 사람으로 노동자와 농민의 전형적 인물로 묘사되고 있다. 광한의 노동 투쟁은 광주 5·18의 연장선상에 있으며 정의로운 행위이다. 1990년 전후 노동 현장에서 분출되었던 임금 협상과 민주노조 사수 투쟁 그리고 농촌의 당면문제인 수입농산물 저지 투쟁은 광주 5·18의 연장선이자 실천이었다. 외자 의존적 수출주도형 공업화 정책과 저곡가정책에 기반한 경제개발계획추진 등으로 노동자·농민은 20여 년 동안 소외되어왔다. 〈어머니 당신의 아들〉이 공연된 시기는 6월 항쟁을 통해 대통령직선제라는 중대한 결실을 얻어내어 국민의 힘을 자각했던 때이다. 또한 정치 권력에 대한 국민의 관심과 비판의식이 성장하여 각 사회계층의 요구가 분출되었던 시기이기도 하다.

> 회 장 : 자자, 조용히들 허고 이렇게 모탠 것은 다른 것이 아니고 여러분들 모다 아시 것지만 어제 지가 군 농민회에 회장들 모임이 있어서 갔는디 수입소다, 수입쌀이다, 수입담배다 하고 디럽다 미국에서 들여오는 바람에 풍년들면 풍년든 대로 똥값이 되고, 흉년이 들면 수입을 해오는 바람에 망하고, 앞으로 농산물을 미국에서 계속 들여올 것인디 우리가 어떻게 해

39) 「신명」 소장 대본, 〈어머니 당신이 아들〉, 1990년 공연본, 6쪽·13쪽.

야 농산물 제값을 받을 것인가에 대해서 애기하자고 모인 것

인께 이야기들을 해보드라고.

김서방 : 근께, 우리들이 심사숙고, 심사숙고를 하지 않으믄 몽땅 알

거지가 된다 그말이제라우.

아 낙1 : 알거지만 되간디요? 문제는 수백씩 빚을 진 알거지가 되니

까 문제지라.

벌교댁 : 그랑께 고것이 미국과도 관계가 있다 그말이제.

아 낙2 : 아이고, 시상 이치가 다 그런 것 아니것소. 뜯어먹는 놈들이

있는가 허먼 아 뜯어먹히는 무지랭이도 있는 것이제라. 아 근

디, 어째 나라에서는 우리들 생각을 안해줄까라우?

회　장 : 고것은 다 미국하고 재벌들만 잘 먹고 잘 살라고 정치를 헌

께 그런것이여.[40]

　　미국에 대한 부정적 시각은 계속 노출되고 있다. 1980년대에는
미국의 배후론과 역할을 보여주었다면, 90년대는 미국에 의한 정
치·경제의 종속적 관계를 구체적으로 표현하면서 경계의 대상으
로 보고 있다.

회　장 : 그려서 군 농민회에서는 이대로 있을 수만은 없다해서 모래

5일장에 외국 농축산물 수입반대 및 농어촌 종합발전 대책

과 우루과이 라운드 저지를 위한 군민 궐기대회를 갖기로 했

습니다.

40) 위의 대본, 1990, 9쪽.

벌교댁 : 그려, 이제는 좋게 말하믄 안되는 시상인께 재작년 물세때 맹키로 들고 인나부러야 된다 이말이제라우.

아 낙2 : 아따, 우리 성님 투사가 되부렀소이잉.

아 낙1 : 아이구, 성님이 뭔일이다요?

벌교댁 : 그라믄 워져, 가만히 있다가는 우리 목숨 우리가 끊게 되야불것는디.

회 장 : 근께 우리가 쌈한 것은 당연한 것이고 가서 어떻게 쌈을 할 것인지 계획을 한번 세워 보드라고.[41]

어머니가 수입쌀 저지 투쟁에 앞장서는 변화된 모습을 보여줌으로써, 이는 노·농연대를 통한 사회질서의 변화를 강조한다. 광한 또한 광주 5·18 항쟁에 참여한 노동자로서 모든 유혹과 갈등을 극복하며 동료들과 함께 다시 투쟁에 들어간다. 공연은 사회변화와 변혁을 위한 투쟁성을 80년 광주 5월의 공동체 정신에서 찾고 있다. 또한 노동자와 농민의 연대라는 운동의 방향성을 제시한다.

3) 5월의 치유

광주 5·18 30주년 기념 〈언젠가 봄날에〉(2010)는 기존의 작품과는 다른 양상이다. 2010년은 광주 5·18이 발생한 지 30년이란 시간이 지난 시점으로 한 세대가 지나가는 때이다. 〈언젠가 봄날에〉는 사건에 대한 거리두기와 극적 상상력을 통해 기존 공연과는

41) 위의 대본, 1990, 10쪽.

대조를 보인다. 광주 5·18 경험에 대한 외상 후 스트레스 장애(트라우마)를 아우르는 연극의 치유적 기능을 보여주기 때문이다. 사이코드라마는 프로이드의 정신분석이론이 적용된 극형식으로 드라마를 이용하여 정신치료를 할 수 있다는 데서 출발한 연극의 기능과 역할이다. 공연은 주인공 박조금의 가슴앓이의 원인과 사건의 전말을 밝혀내고 굿의 원리를 차용하여 치유에 접근한다.

> **박조금** : 야 이놈아, 너 그때 어째 안왔냐? 너 저그 은행나무 밑에서
> 나랑 약속까지 해놓고 왜 안왔어? 내가 너를 30년을 기다렸
> 어 이놈아……. 온다고 했으믄 와야제!
>
> **시민군** : 갔어라!
>
> (순간 정적에 휩싸인다.)
>
> **시민군** : 무서웠어라, 새벽에 계엄군이 들어온다는디 그라믄 다 죽는
> 다는디 더 이상 있을 수가 없어서 동지들을 배신하고 나혼자
> 살것다고 도망 나왔구만이라. (당시를 재현한다. 총소리와 함께 쓰
> 러지는 동작) 쏴 붑디다. 이 가슴을 말이어라.
>
> **박조금** : (아들에게 다가가며) 그랬고만……. 그랬어……. 내 아들이 그
> 라고 갔구만……. 이쁜 내새끼 애썼다……. 마음 풀고 가
> 자……. 에미한테 그말 하기가 그라고 에럽드냐?
>
> **시민군** : 억울해서 못가것어…….
>
> **박조금** : 그래도 용서하고 가자 잉?
>
> **시민군** : 잘못했다는 사람도 없는디 우리들끼리 용서를 해라…….
>
> **박조금** : <u>산사람은 산 사람대로 갈길이 따로 있고, 죽은 사람은 죽은</u>

사람대로 갈길이 따로 있이야. 니는 니길 가야제. 니 뼈따구
는 여그 요 이 사람들한테 맺겨 놓고 가자 니가 가야 내가 가
제. 이 사람들 믿고 가잔마다.

시민군 : (흐느끼며) 엄니…….

사 자 : 그려 그려. 잘 생각 했구만……. 인자 편한 마음으로 저승가
는 거여……. (박조금에게) 어이~! 나는 약속 지켰소. 지비도 약
속 지켜야 써.

박조금 : 하믄 하믄 나도 약속 지키리다. 고맙소.

여학생 : 아저씨, 우리랑 한 약속은요!

사 자 : 그래, 지비들이 안간다고 하는 이유를 쪼금은 알것 같어~~
원도 풀고 한도 풀고 마음 편해졌을 때 연락해~~ 꼭, 나한테
해야써! 실적이 영 엉망이 되아부럿구만잉~~

박조금 : 고맙소 사자양반~~ 천년만년 저승사자 해갖고 염라대왕
되부씨요~!

박조금 : (아들 일행을 보며) 지비들도 인자 좋은 옷 입고 좋은디로 가야
제라…….[42]

광주 5·18 당시 암매장되어 이승을 떠돌고 있는 망자 시민군들
과 이들을 쫓아다니는 저승사자 이야기이다. 행방불명된 아들을
가슴에 묻고 사는 무당 박조금을 통하여 영령들을 천도하고 살아
남은 자들의 새로운 출발을 다진다. 천도굿은 산 자와 죽은 자 간
의 인연의 끈을 놓기 위해 살아 있는 자가 할 수 있는 마지막 행위

42) 「신명」 소장 대본, 앞의 대본, 2000, 14-15쪽.

이며, 현재도 진행되고 있는 광주 5·18의 아픔에 대한 해원(解冤)으로 작용한다.

연극의 의료적 치료는 사건으로부터 충분한 거리를 유지하면서 은유를 통하여 그것을 다른 방식으로 경험함으로써 크게 한 걸음 내디딜 수 있게 해주는 치유 행위이다. 이러한 연극의 치료기능은 참여자들을 치료하거나 치유하고 이롭게 할 목적으로 특별한 상황에서 적용하는 연극 예술을 지칭하는 개념[43]이다. 박조금의 심리적 갈등과 원인은 30년 전 죽은 아들의 찾지 못한 시신이며, 이러한 이유에서 오는 심적 불안과 공포를 해방시켜 마음의 안정을 찾도록 하는 정신치료 성격을 지니고 있다. 극적으로 동원된 기제는 해원굿이며 해원을 통해 30년 묵은 마음병을 치유하는 것이다. 그러나 박조금은 이전 공연에서 나타난 본질적이고 일반적인 특성을 지닌 전형성을 담보한 인물로 보긴 어렵다. 박조금이란 인물이 아들을 잃은 부모로 개별화되어 있기 때문이다.

근본적으로 사이코드라마는 미리 짜진 극본에 의해서 공연되는 것은 아니다. 정신질환의 치료를 위해 발병 원인을 규명하는 것을 목적으로 연극 원리로 삼고 있는 것은 사건의 전말을 밝혀내는 과정이다. 광주 5·18의 근본적 발생 원인보다는 피해 사실에 대하여 전통적 굿을 치유 방법으로 택하고 있다.

광주 5·18을 다룬 80년대 공연 경향은 광주항쟁이 과잉 진압에 대한 즉자적 대응이 아니라 당대의 사회적 모순이 낳은 필연적

43) Jennings, Sue, Introduction Drmaatherapy: Theatre and Healing by Sue Jennings, 이효원 역, 울력, 2003, 39쪽.

결과였음을 보여주었고, 광주를 계기로 비로소 확인한 미국의 식민주의적 한반도 정책에 대한 반미의식을 보여주었다. 비록 정치의 민주적 질서를 확보하지 못하고 실패한 저항이지만 이를 극복하고자 하는 정서적 의지를 나타내고 있다.

90년대는 노동현장에서 분출되었던 임금 협상과 민주노조 사수 그리고 농촌의 당면문제였던 수입농산물 저지 등에 대한 극복을 광주 5월의 공동체 정신과 투쟁 정신에 근본을 두고 있다. 또한 현실 모순의 적대적 계층 등을 지적하면서 소외와 억압에 대한 가해자의 모습을 구체적으로 보여주고 있다.

2000년대는 광주 5·18에 극적 상상력을 동원하여 현재의 삶을 치유하는 모습을 보여주었다. 즉 광주 5·18과 관련된 일련의 공연 활동은 사건의 진실 알리기와 피해자로서 자기 치유의 활동이 되었다.

광주는 1980년 5월 민주화운동을 통해 민주 공동체에 대한 경험을 강하게 가지고 있는 도시이다. 「신명」의 역사가 말하듯 마당극은 민주 공동체에 대한 삶의 형식과 경험을 공유하고 소통하는 역할이었다. 과거와 현재의 삶에 가치를 부여하고 그 경험이 공동체의 가치를 인식하도록 하며 공동체에 대한 정서적 교감과 상호 인식을 통해 사회의 바른 질서를 바라는 연극 운동으로서 의의를 지닌다.

제2절 마당극패 「우금치」: 삶과 놀이의 굿

1. 창단과 활동

1) 놀이패 「얼카뎅이」 활동

마당극패 「우금치」(이하 「우금치」)는 충남·대전지역의 마당극을 대표하는 마당극단이다. 1990년 9월 15일 창단하여 창립공연으로 〈호미풀이〉(공동창작, 공동연출, 1990)에 이어, 〈아줌마 만세〉(공동창작, 공동연출, 1992) 공연을 하였다. 창단 초기에는 농촌문제를 소재로 성장한 마당극단이지만, 1990년대 중반부터 정치풍자극, 역사극, 환경극, 전통연희극 등 다양한 소재와 내용을 다루고 있다.

「우금치」란 명칭은 동학농민전쟁 당시 농민군이 일본군과 관군에 맞서 최후의 항전을 치렀던 장소의 지명이다. 창단을 주도했던 류기형은 '역사는 끊임없이 현실과 교감하고 좌절과 아픔으로 기억되던 과거를 실패가 아닌 재기의 계기로 복원하려는 시대적 노력이 필요하다는 의미에서 단원들과 합의하여 「우금치」란 극단 이름을 지었다'[44] 한다.

현재(2011년)는 마당극 공연, 전통춤, 소리, 전통 놀이, 가락, 풍류 등 전통문화의 원형을 학습하고 연극 놀이와 집단적 창작 및 공연을 통한 사회문화예술교육, 지역축제에 맞는 창작마당극 제작, 문화행사기획 등[45]이 주요 사업이다. 「우금치」 구성원은 대전

44) 류기형, 대전 대흥동 성당 앞 까페에서 인터뷰, 2011년 1월 8일.
45) 2010년 현재. www.wukumchi.co.kr 참조.

지역 대학교 탈춤동아리와 연극동아리 출신이 주축을 이룬다. 이전의 놀이패 「얼카뎅이」란 마당극단을 모태로 하고 있다.

마당극패 「우금치」의 전신 놀이패 「얼카뎅이」는 마당극 운동이 확장하던 시기였던 1985년 초에 지역 내에서 농촌 두레 활동 및 농촌 현장 뜬패 역할을 중심으로 각기 여러 계층의 다양한 문화적 요구를 담아내고자 선진적 문화 활동가들이 모여 자그마한 공간을 마련하여 출범[46]하였다. 이후 마당극 및 각종 공연, 탈춤, 풍물, 민속놀이 강습, 민속혼례 각종 문화행사 기획[47] 등 대전지역을 기반으로 활동하였다. 공연으로는 '제1회 민족극 한마당'참가작 〈흰고개 검은 고개 목마른 고개 넘어〉(1988)와 열악한 근로 조건 속에서 폐결핵에 걸린 한 여공의 부당한 문제에 맞선 투쟁을 회상 형식으로 다룬 〈새벽을 여는 사람들〉(1988), 태안군 금은농장 소작지 반환투쟁 사례를 담은 〈바람〉(1989), 노동운동에서 전노협 건설이라는 과제에 대한 선전 내용을 그린 〈파업〉(1990) 등이 있다.

「얼카뎅이」는 1989년도에 지역문화 운동 조직체인 충남문화운동협의회(이하 충문연)[48]가 창립되어 종합연희분과 소속으로 활동하였다. 충문연은 사회운동 성격이 강한 문화운동 단체였다. 그러나 '연합'이라는 조직적 성격을 강화하면서 내부적으로 전문성에 대한 보장과 사업 방향에서 이견이 존재하여 각기 분화[49]되었다. 「얼카

46) 〈바람〉(1989), 팸플릿, 연출자의 말.
47) 〈새벽을 여는 사람들〉(1988), 팸플릿.
48) 충남문화예술운동연합 산하에는 소리패 「그날」, 놀이패 「얼카뎅이」, 그림패 「색울림」으로 구성된 지역문화 운동단체.
49) 2011년 1월 8일. 각 단체의 차별성을 인정하자는 취지로 1990년 소리패 「그날」의 경우는 「노래로 그리는 나라」와 「들꽃 소리」로 분화되었다.

뎅이」내부에서는 농민을 대상으로 마당극 활동하자는 측과 노동자를 대상으로 무대극 활동을 하자는 두 부류의 갈등이 있었다. 그 결과 마당극 운동을 주장한 조성칠, 류기형, 최정훈, 이주행, 김정수, 김인경, 우문숙 등이 중심이 되어「우금치」를 재창단하였다.

80년대 후반 문화운동의 다변화 과정에서 민중문화 운동의 민족문화 지향성에 대한 문제 제기와 논쟁이 있었다. 주된 요지는 민족문화는 인류의 위대한 문화유산 계승에 소홀한 국수주의이며 낭만적인 사이비 민족주의로 노동계급의 국제주의의 이념에 배치된다는 것이었다. 류기형에 의하면 내부는 이러한 운동론적 갈등과 계급주의의 관철을 위한 무대극의 집중성과 마당극의 개방적 양식에 따른 비교·효용론까지 거론되었다고 한다. 당시 사회구성체 논쟁은 공연 양식과 대상에 이르기까지 영향을 미쳐 해체와 재창단의 길을 걸었다. 이 시기는 마당극 운동이 정체되기 시작하던 무렵이었다.

2) 농촌 마당극

「우금치」창단공연은 〈호미풀이〉(1990)로써 대구 예술마당 '솔'에서 열린 '제3회 민족극 한마당' 참가작이기도 하다. 또한 원천 봉쇄된 경희대 전국농민회 주최 추수 대동제 공연에서 단원이 연행되는 사건도 있었지만 약 50여 회의 전국 농촌 현장 공연을 하였다. 이때 내부적으로 수습 기간을 마친 고우진, 함석영, 이향주, 성장순, 이신애, 임창숙 등이 정단원으로 합류하면서 활동에 탄력을 받았고, 예술극장 『우금치』 개관 기념 〈아줌마 만세〉를 공연하였

다. 〈아줌마 만세〉는 앞선 〈호미풀이〉의 현장 공연을 통해 체득된 농민의 건강성이 담긴 마당극이라 할 수 있다.

평론가 이영미는 이 집단이야말로 작품 형상화 능력이라는 것이 과연 어떻게 만들어지는가라는 것을 모범적으로 보여주었다고 말한다. '불과 4, 5년 전 「얼카뎅이」시절만 하더라도 이들의 작품 형상화 능력은 매우 낮은 수준이었으나, 꾸준한 농민 대상의 교육 활동과 농민대중의 투쟁과의 적극적인 결합을 통한 공연 활동을 통해 빠른 시간 내에 훌륭한 공연물 창작 능력과 대중교육 능력을 겸비한 집단으로 성장하게 되는 계기가 되었다'[50]는 것이다.

〈호미풀이〉와 〈아줌마 만세〉가 공연된 1990년대 초반의 농민 운동은 전국농민회총연맹 출범을 통하여 가톨릭농민회와 기독교 농민회의 종교적 외피를 벗고 대중노선을 확립하던 시기였다. 전 국농민회총연맹의 조직통일을 기반으로 우루과이라운드 협상과 농어촌발전 종합대책분쇄, 농산물값 제값 받기 쟁취를 위한 전국 단위 농민대회 등이 개최되던 시기였다. 마당극의 사회적 활동이 침체가 되는 환경에서 「우금치」는 농민운동 상황과 결합하면서 전 국 시군 단위의 농민 행사와 집회 현장에서 가장 왕성한 활동을 하였다. 「전국농민회 총연맹 충남도연맹」에서는 「우금치」의 협력 과 활동에 감사패를 수여하기도 하였다.

50) 이영미, 「노동연극의 방향 찾기와 투쟁 속의 농민연극」 『민족극과 예술운동』 1992년 봄호.

「우금치」의 창단 목적은 왜곡되고 파편화된 민중들의 피폐한 삶의 중심에 서서 이를 적극 반영, 모순의 고리를 풀어헤쳐 모두가 주인 되는 평등 세상과 해방 세상 건설[51]이다. 당시 이러한 창단 목적이 농민운동 상황과 결합하고 왕성한 현장 활동을 통하여 극단의 창작력과 기획력, 운영 능력 등이 빠르게 성장하였다. 이에 예술극장 '우금치'를 개관하였고, '93 대전 민족예술 큰 잔치'라는 행사 속에 '제6회 전국 민족극 한마당'을 기획하여 전국규모의 문화행사를 치르는 역량도 보여 주었다.

〈아줌마 만세〉는 '제5회 민족극 한마당'에서 예술성, 운동성, 대중성을 인정받아 '한마당상' 수상과 단원 김인경은 '샛별 광대상'을 수상하기도 하였다. 또한 1993년 2월 '한국민족예술인총연합'(이하 민예총) 주관 '제3회 민족예술상' 시상식에서 「노래를 찾는 사람들」과 함께 공동으로 '민족예술상'[52]을 수상하는 영예도 안았다.

「우금치」가 농촌문제 중심에서 영역을 확대하기 시작한 것은 90년대 중반부터이다. 이때는 마당극 운동의 전체적인 과정에서 새롭게 운동의 방향을 모색하던 시기였다. 동학농민운동 100주년을 기념한 〈우리 동네 갑오년〉(1994, 공동창작, 류기형 연출)부터 시작하여, 광복 50주년 맞이 친일청산 마당극 〈땅풀이〉(1995, 공동창작, 류기형 연출), 통일 문제를 다룬 〈두지리 칠석놀이〉(1995, 류기형 작,

51) 〈아줌마 만세〉(1992), 팸플릿.
52) 지난 한 해 동안 가장 뛰어난 예술성과 활동력을 보인 예술작품에 주어지는 제3회 민족예술상 후보로는 민족미술협의회 부설 전시장 「그림마당 민」, 「노래를 찾는 사람들」의 한국 근·현대 노래 80년사 〈끝나지 않은 노래〉, 대전 놀이패 「우금치」의 농촌마당극 〈아줌마 만세〉, 「장산곶매」의 16mm 영화 〈닫힌 교문을 열며〉 등 네 작품이 선정되었다.

연출), 환경마당극 〈형설지공〉(1998, 류기형 작, 류기형 연출), 이어서 여성문제를 다룬 〈북어가 끓이는 해장국〉(1999, 김인경작, 류기형 연출)에 이르기까지 역사극, 통일극, 환경극, 여성극 등 다양한 소재 확장과 지속적인 창작 공연이 이루어졌음을 알 수 있다.

1990년대 중반은 전국의 지역 지자체에 문화축제 행사의 바람이 불기 시작했던 때였다. 충남 금산군의 지역축제 '금산 인삼제'에 인삼설화를 다룬 〈강처사 설화〉(1997, 류기형 작, 연출), 예산군의 '매헌 문화제'에서 〈윤봉길〉(1997, 류기형작, 연출) 등 문화축제 행사에서 마당극을 기획·창작하게 된다. 이는 앞의 글에서도 언급한 놀이패 「신명」과 같이 마당극 내용이 지역문제를 다루고 있고, 문화축제와 결합하기 쉬운 양식과 기동성 그리고 야외라는 축제 공간에 익숙한 마당극은 지역문화 축제에 매우 유효한 공연예술이었던 것이다. 1990년대 공연은 공동창작에서부터 꾸준하게 활동한 류기형과 김인경이 창작하였고, 연출은 류기형이 주로 맡았다.

3) 레퍼토리시스템

「우금치」는 대전지역에서 사회·문화운동의 창구이자 활동의 장이었다. 단원 대부분은 대전지역 대학 탈춤동아리 출신으로 구성되었다는 점과, 창단 때부터 2000년대까지 10년이 넘는 활동 기간 동안 단원의 이동이 거의 없었다는 점이 특징이라 할 수 있다. 마당극 활동을 통해 축적되는 기량과 성과는 문화·예술운동가로서 지역 내 위상과 자존감을 세워주었다고 할 수 있다. 단원들은 전업 활동가로서 일상적인 연기 및 기량 훈련 체계 속에 움직였으

며 직장이나 부업은 가지지 않았다. 또한 재원 마련을 위해 지방행정의 재정지원이나 지역 업체들의 관심과 후원에 의지하지 않고 '작품제작 후원인제'[53]를 도입하는 등 체계적인 경영 체계를 갖추고 있었다.

이러한 경영 체계는 초기 공연이었던 〈아줌마 만세〉부터 〈북어가 끓이는 해장국〉에 이르기까지 레퍼토리시스템을 가능케 하였다. 농민 단체에서 초청이 오면 〈아줌마 만세〉를 공연하고, 대학에서 초청하면 〈두지리 칠석놀이〉와 같은 통일문제를 공연하는 등 맞춤형 공급공연이었다. 이는 농민 단체뿐만 아니라, 시민사회단체, 환경단체, 여성단체, 대학 등 각 사회 각계각층의 수요자 맞춤형 시스템[54]이었다. 이는 단원들의 전업 활동과 축적된 기획력, 레퍼토리시스템 그리고 극단의 예술경영에 근거한다고 볼 수 있다.

새천년을 맞이하여 대전 KBS는 2000년도에 '충청을 빛낸 사람들'이란 프로그램에 대전지역 문화예술계 대표로 선정하여 방영하였고, 대전일보 사설은 대전지역 연극계에서 「우금치」 위상을 잘 보여주고 있다.

53) 〈우금치 소식지〉 '95.1월호에 작품 "땅풀이"의 제작 후원인 모집광고. 참조.

54) 1999년 5월과 6월 두 달 동안의 공연 일정 : 조치원 고려대 〈두지리 칠석놀이〉(5월 26일), 〈북어가 끓이는 해장국〉 진주탈춤한마당 참가(5월29일), '지구의 날'기념 서울 인사동 〈형설지공〉 공연(6월 6일), 대전 동구청 아파트주민한마당축제의 주관 (6월10일), 경찰대학 〈형설지공〉 공연(6월12일), 인천연극제 초청작 〈형설지공〉(6월17-18) 횡성(6월20일) 공연, 또한 아동극 〈삐약이는 요술쟁이〉 기획 초청공연(6월16-19일), 서울 송파산대놀이마당에서 우수마당극 퍼레이드 참가작 〈우리 동네 갑오년〉 공연(6월20일) 등이다. 〈우금치 소식지〉 1999년도 6월호.

대전 연극단체 우금치의 활동 기록 역시 전국적인 관심사 중 하나이다. 단일작품 100회 공연, 14년간 초청공연 1500회, 그리고 국립극장 야외공연 최다 관객동원 등 신선한 기록양산에서 우리는 공연문화의 가능성을 확신한다. 물론 우금치의 창립 이래 겪은 신산의 역경은 지역 공연계가 아직 해결하지 못한 과제로 고스란히 남아있다. 그러나 우금치의 맹활약과 전국차원의 인지도 확보는 지역 공연문화의 가능성으로 연결된다는 의미에서 평가할만하다. 1990년 창단 이후 평균 사흘에 한 번꼴로 가진 공연 수치도 그러하거니와 마당극 특성상 긴 공연 시간과 장소에 구애받지 않은 기동성, 그리고 신명을 부추기는 질박한 분위기 유도 등 공연문화진흥에 여러 가지 기폭제를 이루게 됐다. 우금치의 입지구축은 특히 찾아가는 문화 활동으로 전국순회공연이라는 기획에 힘입은 바 크다. 수요자가 부르는 곳이라면 장소를 가리지 않고 찾아가는 전천후 공연문화 서비스 개념의 확산은 매우 필요하다. 물론 민·관·합동이라는 지원 체제의 혜택도 컸지만 공연 공간은 고정되어야 한다는 관념과 관례 답습의 틀을 깨는 노력은 크게 돋보인다.[55]

사설은 창단 이후 14년간의 활동 소개를 통하여 지역 극단의 한계를 뛰어넘어 명실공히 앞으로 전국적인 극단으로서 가능성을 확인하고 있다. 마치 여기에 보답하듯 「우금치」는 2005년도 창단 15주년이 되는 해에 국립극장에서 평화와 상생이란 주제의 '일곱빛깔 마당극 축제'로 획기적인 사건에 도전한다. 2005년 5월 11

55) [사설] '우금치 연극 활동이 보여 준 가능성'대전매일, 2004.10.14.

일부터 26일까지 16명의 단원이 7편의 작품[56]을 공연한 것이다. 단일 극단의 배우들이 국립극장에서 짧은 기간에 걸쳐 7편의 작품을 공연한다는 자체가 놀라운 사건이었다. 마당극에 대해 예술적으로 가치를 인정하지 않은 서울의 대학로 연극인들은 물론이요, 김성녀가 등장하는 마당놀이에 더 익숙한 관객들 모두에게 커다란 의식적 환기를 불러일으킨 공연[57]이었다.

'일곱 빛깔 마당극 축제'기획공연은 여러 의미가 있다. 먼저 1970년대부터 1980년대 이래 사회·문화운동의 성격이 강했던 마당극이 90년대 이후 2000년대는 어떻게 변화하고 있으며 현재 모습에서 앞으로의 방향은 어떻게 갈 것인가를 확인하는 공연이었다. 정치성, 현장성, 운동성을 중시하던 마당극이 90년대 이후 전통연희의 현대화와 마당극의 축제성이라는 점에서 실험무대가 되었다고 본다.

당시 레퍼토리시스템은 전업 형식을 갖추고 있는 전국 주요 마당극단의 주요 경향이었다. 외적으로 다양한 축제의 수요를 수용하고 내적으로는 전업 활동에 따른 단원들의 경제적 문제 해결을 위해서도 필요한 제작·유통체계였다. 국립극장에서 보름 동안의 기획공연은 예술경영 관점의 성과도 있지만, 전통의 연극적 해석에 대한 마당극의 현주소를 확인하는 계기가 되기도 하였다.

56) 〈아줌마 만세〉, 〈우리 동네 갑오년〉, 〈쪽빛황혼〉, 〈북어가 끓이는 해장국〉, 〈꼬대각시〉, 〈형설지공〉, 〈노다지〉.

57) 배선애, 「찬란한 일곱 빛깔 무지개가 사라진 뒤에 남는 것」, 『민족극과 예술운동』(사)한국민족극운동협회·민족극연구회, 2006년 겨울호, 90쪽.

4) 축제와 국제 활동

「우금치」활동은 국내뿐만 아니라 1998년도 콜롬비아 제2회 보고타 세계거리극 축제 및 보야카의 국제문화제 등 해외에서 공식적인 초청을 받아 볼리바르공원과 대통령 궁에서 〈형설지공〉 공연으로 마당극의 세계화에도 역할을 하였다.

현재(2011년) 극단의 단원은 김황식 대표와 예술감독 겸 상임 연출을 맡은 류기형과 함석영, 이선애, 이주행, 임창숙, 임창숙, 성장순, 김은희, 이광백, 김시현, 한혜원, 황미란, 이상호, 전문단원으로 유은정 등이 활동하고 있으며, 1990년 창단 당시 단원 다수가 꾸준하게 활동하고 있다. 창단부터 2010년까지 공연은 아래 표와 같다.

〈표-8〉 마당극패 「우금치」공연 연보(1990 - 2010)

작품명	제작 연도	극작 연출	전통	역사	민족	농민	노동	정치	사회	세태	환경	아동	여성	비고
호미풀이	1990	공동창작 공동연출				0								
아줌마만세	1992	공동창작 공동연출				0							0	여성
인물	1992	류기형작 류기형연출				0		0						
우리동네 갑오년	1994	류기형작 류기형연출	0			0								
땅풀이	1995	류기형작 류기형연출		0										
두지리 칠석놀이	1996	류기형작 류기형연출	0	0										
윤봉길	1997	류기형작 류기형연출	0											기획공연

제목	연도	작/연출										비고
강처사설화	1997	류기형작 류기형연출	O									기획공연
형설지공	1998	류기형작 류기형연출							O			
인삼연분	1998	류기형작 류기형연출	O									기획공연
북어가 끓이는 해장국	1999	김인경작 공동연출					O	O				여성
쪽빛황혼	2000	류기형작 류기형연출					O	O				노인
보부상놀이	2000	류기형작 류기형연출	O									기획공연
해야 해야	2000	류기형작 류기형연출		O								
꼬대각시	2001	류기형작 류기형연출			O							
온천설화	2001	류기형작 류기형연출	O									기획공연
통곡에 미륵바위	2002	류기형작 류기형연출		O	O							기획공연
청아청아 내딸 청아	2002	류기형작 류기형연출	O									
흥부네 인삼	2002	류기형작 류기형연출	O									기획공연
양반전	2002	류기형작 류기형연출	O									기획공연
신시열음굿	2003	류기형작 류기형연출	O									기획공연
횃불의 노래 들불의 노래	2003	함석영작 류기형연출	O									기획공연
인간윤봉길	2004	함석영작 김황식연출			O	O						기획공연
김삿갓	2004	류기형작 류기형연출	O									기획공연
노다지	2004	류기형작 류기형연출						O				

작품명	연도												비고
땅볕을 짊어진 농부	2006	류기형작 류기형연출							0				
동창이 밝았느냐	2006	류기형작 류기형연출	0										기획공연
보부상난전놀이	2007	류기형작 류기형연출	0										기획공연
동트는 산하	2008	류기형작 류기형연출			0	0							만세재현
할머니가 들려주는 우리 신화 이야기	2008	류기형작 류기형연출	0										
미마지	2010	류기형작 류기형연출	0										기획공연
도미부인	2010	류기형작 류기형연출	0										

〈표-8〉은 90년대 초기 공연은 창단 동기에서 밝혔듯이 농민을 대상으로 한 마당극을 하겠다는 목적만큼이나 농민 문제를 다루고 있음을 보여준다. 주요 내용은 농촌 현실이 직면한 수입 개방과 그릇된 농정에 대한 농민들의 생존권 문제를 다루고 있으며, 작품은 사실적이면서도 농촌의 정서를 잘 대변하고 있다. 이후 역사극, 사회극, 전통극 등 다양한 소재에서도 농촌사회를 배경으로 하고 있다는 것이 특징이다.

90년대 중반 이후부터 농촌 중심의 활동은 약화 되었으나 대신에 지역 문화축제 행사와 연계 공연 활동은 확대되었다. 그동안 사회운동 현장이 연행공간이었다면 사회·문화적으로 공간이 확대되었고 대중에 접근하는 영역이 넓어졌다. 노인 문제, 환경문제, 여성문제와 더불어 축제 행사 측의 요청에 따라 공연이 제작되기

도 하였다.

2000년대부터 문화축제 행사용 기획·제작 공연이 주요하였고, 정치 환경의 변화와 함께 사회·문화운동 성격은 악화되었다고 볼 수 있다. 이는 「우금치」만이 아니라 90년대 중반 이후 마당극 운동의 새로운 방향이나 활로를 모색하는 과정에서 나타나는 현상이었다. 마당극단들은 레퍼토리시스템을 통하여 사회성을 지닌 공연과 축제용 공연을 상황에 따라 대처하였다고 할 수 있다. 「우금치」의 문화축제 행사기획공연은 주로 대전·충남을 기반으로 한 전통 고전극, 백제의 인물, 충청 출신의 독립운동가, 충청의 역사적 사건 등을 다루고 있다. 「우금치」의 명성과 전문성이 알려지면서 여러 지자체로부터 기획·제작 요청이 많은 탓도 있다.

「우금치」는 농민 문제로부터 시작하여 극의 소재와 양식적 특성 그리고 공연이 놓이는 맥락에 따른 공연 공간 등 많은 변화가 있었다. 이는 정치적 상황과 사회·문화적 상황과 환경 변화가 주요 요인으로 작용하였다.

「우금치」는 "마당극은 쉽고, 재미있고 감동적이어야 한다. 전통연희에 뿌리를 두어야 한다. 오늘을 살아가는 우리의 이야기를 담아야 한다."[58]는 연극이념을 가지고 있다. 전통연희의 특성을 마당극에서 잘 융합하여 보편적 주제로 대중성을 지향하고 있다는 점과 지속성, 일관성 있는 창작과 공연 활동이 장점이다. 누구나 쉽게 공감할 수 있는 소재와 내용으로 대중적 감각에서 출발하고, 민

58) 「우금치」홍보 팸플릿(2005), 5쪽.

중의 힘이 보이는 구성과 형식으로 작품을 만들려고 노력했다[59]는 점에서 전통연희와 정신을 바탕으로 마당극 운동의 한 축을 이루었다.

2. 설화와 민속놀이의 재해석

1) 전승 설화의 서사 배치

「우금치」는 〈우리동네 갑오년〉(1994)부터 전승 설화와 고전의 수용, 민속놀이에 현대적 의미를 더하기 시작하였다. 효(孝)마당극 〈쪽빛황혼〉(류기형 작, 연출, 2000) 경우는 충남 부여와 전남 진도의 대표 문화유산과 토화(입에서 불을 뿜어내는 것), 땅재주 등, 가(歌)·무(舞)·악(樂)의 다양한 볼거리와 표현기법을 모아서 현대사회 속 노인 문제를 다룬 공연이다. 2000년 전통연희 개발 공모 당선작으로 서울 국립극장 초연에서 국립극장 이래 최대 관객동원이라는 기록을 세웠다.

마당극은 관객들이 주제에 대한 공감대가 형성되었을 때 적극적인 참여가 이루어지는 특성이 있다. 〈쪽빛황혼〉이나 〈노다지〉뿐만 아니라 「우금치」공연 첫째 마당에 전승 설화 배치와 재현은 관객의 흥미 유도와 몰입감을 구현하는 기제로 쓰인다. 설화의 서사 배치는 이 시기 「우금치」공연의 특징이기도 하다. 서사 구성과 배치에 있어서 연역추리는 앞의 대전제가 결론을 이끄는 근거가 되

59) 〈쪽빛황혼〉(2001) 팸플릿, 연출자의 말.

며 이 결론은 전제들 속에 이미 포함된 내용으로 도출하는 추론방식이다. 연역적 구성과 추론의 주요 특징이 시작점을 일반적인 진리나 원칙에서 출발하듯이 〈쪽빛황혼〉의 서두 '탄생 마당'과 '고려장 이야기'도 삶과 죽음, 부모와 효에 대한 서사이다. 또한 〈노다지〉는 처용설화를 통해 현대인의 삶을 관통하고 있는 인간의 돈과 욕망에 대한 집착을 유추함으로써 공연에 대한 이해와 몰입을 유도하고 있다.

〈쪽빛황혼〉은 늙은 부모와 자식 간의 갈등 속에서 가정과 사회로부터 소외된 노인 문제를 다룬다. 아들 사업자금을 마련키 위하여 논밭을 처분하고 서울로 올라온 박씨 내외는 아들 집에서 살게 되는데, 어느 날 약장사에게 속아 가짜 약을 사게 되자 며느리로부터 타박을 당한다. 노부부는 신세를 한탄하며 공원에 나가 하루하루를 소일하며 보낸다. 도시 생활에 지쳐만 가고 자식들은 치매에 걸린 최씨 할멈을 요양원에 보내자고 박 영감을 조른다. 실의에 빠진 박씨 내외는 자식에 대한 실망을 안고서 고향으로 돌아와 당산나무에서 저승길로 향한다는 이야기다.

〈쪽빛 황혼〉의 1장면 '탄생 마당'은 남녀 세 쌍의 이성지합(異性之合)과 아이를 낳고 키우는 과정을 탈춤, 풍물, 음악, 마임 등을 활용하여 춤극 형식으로 표현한다. 이어 등장하는 당산신들은 아이를 낳기 위해 산고 속에 겪는 부모의 고통과 생명의 존귀함 그리고 부모와 자식과의 인연을 대전제로 극을 시작한다.

당산 1 : 좋다 좋아. 생명은 존귀한 거여.

일 동 : 그렇지.

당산 2 : 아이고 심들다 심들어. 애 낳는 것이 심들어.

당산 1 : 아, 그럼 애가 거저 니나노 낑낑하믄 나온다던가. 음과 양의 조화로 왼갖 정성을 들여야 생명이 만들어지는 것여.

일 동 : 그렇지.

당산 2 : 새 생명이 세상 밖으로 나오려면 에미가 서말 서되나 되는 피를 쏟고, 자라는데 여덟섬 너말이나 되는 젖을 먹여야 한다네.

일 동 : 그렇지.

당산 3 : <u>자식은 애비 에미가 애간장 다 썩이며 왼갖 정성을 들이고 사랑으로 보살펴야 그 덕으로 자라 사람이 되는 것여.</u>

일 동 : 그렇지. (당산 2, 3 퇴장)[60]

당산신들의 이야기는 자고로 자식은 부모가 온갖 정성을 들여 사랑으로 보살핀 덕에 자라서 사람이 된다는 거다. 2장면 '고려장 이야기'는 늙고 병든 아버지를 지게에 태워 내다 버리려던 아들이, 할아버지를 지고 간 지게로 아버지를 버릴 때 다시 쓰겠다는 자식을 바라보며 반성하는 장면이다. 자식의 생성과 성장은 부모의 덕이며 늙은 부모를 버리는 것은 결국 인과응보(因果應報)로 되돌아오니 살아생전 부모님께 효도함이 마땅하다는 도리를 보여주고 있다. 마을을 재액으로부터 지켜 주며, 마을에 풍요를 보장해 주는 당산신들의 이야기는 권위를 갖는다. 1장면의 '생명의 탄생'과 2

60) 「우금치」 소장 대본, 〈쪽빛 황혼〉, 2000.12월 공연본, 1-2쪽.

장면 '고려장 이야기'는 한국인의 생사관과 효에 대한 전통적 요소를 춤과 음악을 곁들인 설화로 형상화하여 오늘의 의미로 전환 시키고 있다.

〈노다지〉에서는 첫째 마당에서 광대들의 해설과 처용설화 재현으로 극을 유추하게 한다.

> 광 대 : 이 일이 있은 후로 사람들은 처용에 형상을 문에 붙여 사악한 귀신을 물리치고 경사스러운 일을 맞아들이게 되었다.
>
> 광 대 : 욕망과 소유에의 집착을 떨쳐 버린 처용!
>
> 광 대 : 화해와 용서, 사랑의 숭고한 정신을 가르쳐준 처용!
>
> 광 대 : 천년을 유유히 우리의 어두운 가슴속에 등불이 되어 살아 왔건만,
>
> 광 대 : 오늘 처용의 정신은 온데 간데 없고, (텀 두고 나서)
>
> 광 대 : 욕망과 소유욕으로 물신만을 숭배하며 처용신을 모신 용신당조차 발길이 끊어지는구나![61]

광대 해설 앞에서는 『삼국유사』에 나오는 용왕의 아들이었던 처용의 이야기를 재현하여 보여주고, 광대들의 해설은 용서와 사랑과 해탈을 얻은 처용을 통하여 작품의 전제를 담고 있다.

〈쪽빛황혼〉과 〈노다지〉 두 작품은 첫째 마당에 설화를 배치하고 있는 공통점을 지닌다. 전반에 설화를 배치하는 것은 주제를 암시하거나 예고하는 서사의 기능을 가지며 다음 장면에서 광대가 등

61) 「우금치」 소장 대본, 〈노다지〉, 2004년 초연, 2005년 국립극장 공연본, 3쪽.

장하여 해설함으로써 다음 장면에서 전개될 현재 이야기로의 전환을 돕는다. 설화와 현실을 복합적으로 구성하며 주제를 유추하는 〈쪽빛황혼〉의 장면 구성은 다음과 같다.

〈표-9〉 〈쪽빛황혼〉의 마당별 구성

장면	설화	현실극
1	탄생 마당	
2	고려장 이야기	
3		당산나무 밑-서울로 떠나는 노부부의 기원
4		약장사-약장사 묘기와 가무
5		서울 생활 1-아들부부의 핀잔
6	할멈마당- 아들에게 맞아 죽은 할멈이야기	
7		서울 생활2-공원에서 노인들의 일상
8	영감마당:새처럼 날다 죽은 영감 이야기	
9		서울 생활3: 치매증세로 갈등 발생
10	너도 늙는다: 소리와 마임	
11		당산나무 밑: 돌아온 박영감 내외 저승 길을 택하다
12	천도굿	

〈표-9〉에서 보듯 〈쪽빛황혼〉은 총 12장면으로 구성되어 있다. 설화의 몽환적 구조는 1장면, 2장면, 6장면, 8장면이며, 10장면은 판소리 한마당으로 앞 장면들의 해설과 함께 극의 대단원에 진입하는 하강이라 할 수 있다. 현실의 극적 전개는 3장면, 4장면, 5장면, 7장면, 9장면으로 설화와 현실 세계의 양자는 병렬방식의 구

성을 이룬다.

즉, 6장면이 아들에게 맞아 죽은 할미가 먼저 죽은 영감을 찾아가 당산신에게 부모께 효도하기 어려운 세상을 한탄하는 몽환적 설화의 세계라면, 7마당은 하루하루가 저승사자와의 술래잡기 같은 현실세계 노인들의 일상이 공원을 배경으로 펼쳐진다. 이젠 늙어 건강을 잃고 서러움을 겪는 할머니들과 이렇다 할 재산과 할 일도 없어 외롭고 무력한 할아버지들의 사연이다. 6마당의 몽환적 설화 세계는 7마당의 현실 세계와 상호 교섭하고 다음의 전개를 위한 복선이 되면서 도리에 어긋나고 이치에 맞지 않는 불효의 부조리를 증폭시키는 효과로 작동하면서 전제 속의 내용으로 끌고 간다.

8장면의 몽환적 설화의 세계는 사람 대접받는 세상을 찾아서 새처럼 날다 죽은 영감의 신세 한탄을 담고 있는 내용이다. 이어지는 9장면은 치매 증세를 보이는 어머니를 모실 수 없다는 아들과 며느리와 다툰 영감이 할멈을 데리고 고향으로 향하는 장면으로 8장면과 9장면은 복합적 구조를 이루면서 죽음에 대한 복선으로 작용한다.

10장면은 다음에 이어지는 11장면의 박 영감과 최씨 부부의 죽음에 대한 암시를 판소리라는 전통적 기제를 통하여 관객에게 이성적 인식을 유도한다. 희곡의 5단계 구성 도입, 전개, 절정, 파국, 대단원의 과정으로 보면 파국이다.

소 리 : 어화 청춘들아 백발보고 비웃지 마라.

흐르는 세월은 누구도 피해갈 수 없느니라.

나도 예전에는 꽃 같은 젊은이로 뛰는 가슴속에 꿈과 희망 가득 안고

황소처럼 일도 하고 불타는 사랑도 하고 세상 젊음은 모두 내 것이었다

아무리 아름답고 자태 고운 꽃들도 단 열흘 못넘기고 시들어 떨어진다

여보게 젊은이들 너도 내일은 늙는다

오늘 젊음 자랑 말고 내일 늙는 것 탓하지 마라

오늘 젊다 하여 늙은이를 괄세 마라

세상 사람들아 늙은이를 위하는 것이 너의 미래를 사랑하는 것이다

너도 내일은 늙는다.[62]

공연은 완결구조를 갖추고 있는 설화의 재현이나 몽환적 세계에 노부부를 중심으로 현실을 덧붙이면서 발걸음을 옮기는 순서에 따라 시간과 공간이 어우러지는 추보식 전개다. 설화가 내포하고 있는 효에 관한 의미는 현대의 노인 문제와 상호 맞물리면서 과거 전통적 효의 가치와 현대인의 효에 관한 태도를 비교한다. 점층적인 긴장 고조를 통한 갈등 국면을 조성하지는 않는다. 다만, 각기 설화의 완결구조와 현실 세계에 대한 배치는 긴장과 이완을 발생하며 집중을 유도한다. 여기에서 설화는 노인의 소외문제를 전통적 가치

62) 「우금치」 소장 대본, 앞의 대본, 19쪽.

관에 접근시키는 기제로 활용된다. 설화 세계의 형상은 효의 전통적 가치관이며 누구나 늙고 죽는다는 단순한 진리를 잊고 사는 현대인에 대한 경고이며, 노인을 공경하고 사랑하는 것은 바로 자신의 미래를 사랑하는 것이라는 메시지를 전달한다. 지금은 요양원에 부모를 모시는 것이 일반화되어있지만, 공연 당시 효 문화와는 차이가 존재한다. 세상의 가치관도 빠르게 변하고 있다.

사회 세태 마당극 〈노다지〉는 처용설화를 모티브로 해서 돈에 대한 무한경쟁 시대에 사는 현대인의 자화상을 보여주는 공연이다. 2004년 대전문화예술의전당 초연 이후 2005년 국립극장 기획공연으로 상연된 바가 있다.

노다지는 욕망과 용서, 화해를 노래한 처용설화를 극의 도입에 배치하여 돈에 지배당하며 살아가는 현대인의 모습을 이끌어낸다. 대기업 홍보기획실에서 정리해고된 주인공 박용출을 통해 신용불량자 시대, 돈이 없으면 아무것도 할 수 없는 세상, 돈만을 쫓아가는 현대인들의 욕망에 대하여 물욕을 버리면 자본의 노예에서 벗어날 수 있다는 게다.

처용설화와 고전 민담, 그리고 현재가 얽혀있는 이야기로 구성되었으며 장면별 흐름을 요약하면 다음과 같다.

<표-10> <노다지>의 장면별 구성

장면	설화, 이야기	현실극	상황극
1	처용설화		
2			돈타령
3		아침 분주한 사무실:정리해고당하다	
4		박용출의 집	
5	돌아가신 어머니가 들려주는 옛날이야기-인덕, 공덕이 얘기		
6			돈타령2 (빈익빈, 부익부);사치문화
7		거리의 노숙자들:박용출의 눈에 그려지는 세상	
8		집2	
9			돈타령3 (한탕주의):로또열풍
10		깊은수렁:박용출에게 닥치는 카드비용 독촉	
11	달타령		

〈표-10〉에서 보듯 설화 배치는 1장면과 5장면이다. 1장면에서는 광대들의 해설과 덕의 부드러운 모습으로 감화시키고 욕망과 소유의 집착을 떨쳐 버린 처용 설화를 재현한다. 5장면은 처용당에서 가난하지만 따뜻하게 사는 거지 공덕과 인덕을 본 처용의 부인은 이들에게 금덩이를 주려 하고 처용은 금덩이가 거지들에게 불행을 줄 거라며 만류한다. 금덩이를 받은 거지들은 욕심을 못 이겨 서로를 죽이고 역신이 되어 이승과 저승을 떠돈다. 거지에게 무슨 일이 생기면 모든 책임을 지기로 한 부인은 처용과 결국 헤어

지게 된다. 꿈속에서 돌아가신 어머니가 들려주는 인덕과 공덕의 과도한 물욕으로 파멸을 다룬 옛날이야기는 극중극으로 재현하는 구성이다.

〈노다지〉도 처용설화를 서사 배치하여 처용의 아내를 범한 역신의 욕망과 현대인의 물욕을 동일시하여 전달하면서 서사 구성과 배치에 있어서 대전제를 둔다. 3장면, 4장면, 7장면, 8장면, 10장면은 주인공 박용출이 회사에서 정리해고를 당한 후 신용카드로 살아가는 현대인의 물욕과 일상의 묘사이다. 2장면, 6장면, 9장면은 실직자 박용출의 눈에 비친 사회에 대한 풍자이며 물질에 대한 집착과 병적인 숭상으로 가득 찬 현대사회다. 6장면은 상류층의 비도덕적인 돈벌이, 향락적이고 퇴폐적이며 허영으로 가득 찬 사치 문화의 단면을 보여주며, 9마당은 '한사람이 벼락을 두 번 맞을 확률, 우리 돈에 치여 죽어보자'는 식의 사행심을 조장하는 한탕주의와 전국을 광분의 도가니로 만든 로또 광풍을 보여준다.

처용설화, 인덕과 공덕의 설화는 구성으로 볼 때 〈쪽빛황혼〉과 비슷하게 극적 전개를 위한 서사의 배치에 있다. 서사는 앞으로 전개될 이야기를 관객들에게 미리 인식하도록 하여 객관적 관찰자로 만들어 극중 인물의 행동을 관찰하고, 그들의 행동을 이해하며, 그들이 만일 행동을 달리하면 다른 결과가 오리라는 것을 인식하도록 한다. 이러한 연역적 구성을 통해서 부모에 대한 불효나 돈에 대한 인간의 욕망은 고칠 수 없는 인간의 태도가 아니라 교정 가능한 인간 행위임을 미루어 추측하게 한다.

〈노다지〉 구성도 〈쪽빛황혼〉과 마찬가지로 각 장면은 독자성을

유지하면서 순차적으로 배열되어 있으며 다양한 형상과 극중극 형식으로 진행된다. 설화와 현실이라는 두 갈래 큰 줄기와 여러 개의 사건이 독립적인 마당을 이루면서 주제를 집약하는 구조이다. 설화는 각기 독립성을 가지면서 현실의 전개와 유기적인 관련성을 가지고 병렬방식을 통하여 그 안에 포함된 내적 갈등을 찾도록 한다. 이렇듯 단일한 주제에 대한 독립된 장면별 전개와 순차적 구성방식은 전체 내용과 관계하면서 장면들을 별도로 고찰할 수 있는 분절 효과를 이룬다.

전승 설화 활용은 가장 보편적 정서와 현실과의 비교를 통해 설화 속 바른 삶과 현재 삶과의 갈등을 증폭시킨다. 설화의 서사적 배치의 구성과 형상화는 설화를 과거 속 의미에 머무르지 않게 하고 현재 삶의 의미와 연결 짓는 연극적 기제로 사용하고 있다. 이러한 병렬방식은 인간의 원형·본질 또는 원초적인 것에 대한 접근 방법으로 전통과 현재 또는 사회와 자신과의 관계를 비교하게 하고 개인의 의식 성장과 현실의 성찰 수단이 되기도 한다.

2) 민속놀이의 현대적 수용

마당극은 풍물굿과 가면극 등의 전통연희 활용 그리고 여러 가지 민속놀이 등을 공연 속에 잘 융합하여 놀이적 성격을 강하게 나타낸다. 노동과 놀이는 의식적인 활동이며 놀이의 연원은 노동에 근거한다. 놀이는 노동의 재창조과정으로의 놀이이며 준비의 과정이다. 이는 삶 그 자체가 놀이요, 놀이 그 자체가 삶의 한 방편임을 의미하며 인생은 연극이라는 말과도 상통한다. 각 지방의 풍

속과 생활 모습이 반영된 민간에 전하여 오는 민속놀이를 재해석하고 각색하여 극화되고 잘 조화된 놀이만으로도 멋과 흥으로 충분히 주제에 부연한다.

공연 〈두지리 칠석놀이〉(1996)는 1997년 제33회 백상예술대상 연극부문 특별상을 수상하였고, 제2회 아시아연극인페스티벌(1997), 과천세계마당극큰잔치(1997)의 초청작이다. 대전지역의 민속놀이 부사칠석놀이[63]의 유래담을 모티브로 하여 통일에 대한 염원을 그리고 있다. 부사칠석놀이는 1993년 제3회 대전시 민속예술경연대회에서 최우수상, 1994년 제35회 전국민속예술경연대회 최우수 대통령상을 수상받았다.

한국전쟁으로 생긴 두 마을 사이의 대립은 어느 날 식수난을 겪게 되는 과정에서 극에 달한다. 그러나 물 부족 원인이 생수 공장으로 일어난 사실을 알게 되고 마을사람들은 생수 공장을 상대로 함께 싸우고, 그 과정에서 윗마을과 아랫마을의 50여 년 쌓인 감정을 녹이고 극적인 화해를 하는 내용이다. 민족 최대의 비극이었던 6·25전쟁 이후 한 마을이 겪는 이야기를 통하여 우리 생활과 결부된 전승 문화 속 민속놀이가 공동체성 회복에 어떻게 작동하는지를 보여준다.

63) 칠석날 부사동의 위아래 마을 사람들이 마을에 있는 부사샘에 모여 샘굿을 벌여 치성을 드리고 풍물과 어울려 노래를 부르고 놀이판을 벌이는 민속이다. 부용과 사득의 이루어지지 못한 사랑 이야기로 전해지고 있는데, 그것을 기리기 위해 이 놀이가 시작되었다고 한다. 그러니 부용과 사득은 이 마을의 수호신이 되는 셈이다.

축원 합니다 — 비나리 울려 퍼지며

풍물패 및 두용과 지설의 인형을 들고 마을사람 모두 나온다. 샘이 다
시 만들어진다.

박종덕 : 여러분, 오늘은 아주 소중한 날입니다. 50년간 둘로 나뉘었
던 우리 두지리가 하나 되어 옛부터 전해져온 우리 마을에
화합을 다지는 칠석놀이를 50여 년 만에 하는 날입니다. (박
수) 자 다시는 어제와 같은 슬픈 일이 생기지 말고 두지리 모
든 사람이 하나 되어 두지샘에 맑은물만 펑펑 솟아나 잘 살
수 있도록 간절히 비나이다. "어여라차하 우여차—"

(샘 위에 혼례상을 차린다. 마을 사람들 노랠 부르며 흰옷을 입은 옥분과
종구가 각각 두용과 지설 인형을 들고 등장. 흥겨운 풍물 판의 신랑 신부
합궁놀이가 진행된다.)[64]

위의 장면은 일제의 침탈과 전쟁으로 끊어졌던 마을의 축제 부
활과 전쟁으로 죽은 종구와 옥분의 영혼결혼식을 통해 두 마을 간
의 묵은 갈등이 해소되는 마지막 장면이다. 결말과 달리 한국전쟁
의 비극과 분단이 현재진행형인 상태에서 젊은이들의 안타까운
사랑과 희생으로 화해에 이른 결말은 우리 미래에 대한 연극적 예
측을 놀이로써 보여준다. 한마을에서 벌어지는 갈등, 젊은이의 희
생, 희생을 통한 화합 등 주요 요소들을 그대로 한국전쟁의 은유로
해석하여 극적 구조로 엮는다. 극의 도입에서 민속의 유래를 담은
설화의 서사 배치는 〈쪽빛황혼〉과 〈노다지〉에서처럼 현실과 비교

64) 「우금치」 소장 대본 , 〈두지리 칠석놀이〉, 1998 과천마당극제 공연본, 28쪽.

로 갈등을 증폭시키듯 민속놀이의 유래도 동일한 효과를 보여준다. 실제 민속놀이의 재현은 오늘의 문제에 대한 화해와 공동체성 확인을 위한 대전제이다.

〈꼬대각시〉는 반전·평화·화합의 마당극이다. 전통연희를 통하여 지구상 마지막 분단국가의 화해와 평화의 메시지를 전달한다. 대전광역시 월드컵문화행사공모 연극부문 선정작(2002), 남양주세계야외극축제 초청(2002), 전국문예회관연합 우수작품선정(2005)되어 문예회관 순회공연 등을 하였고, 국립극장 하늘극장 개관기념 초청작(2002)이기도 하다.

대동 별신굿으로부터 시작하는 〈꼬대각시〉는 6·25를 소재로 전쟁의 광기를 다루며 분단의 아픔과 함께 악연으로 얽힌 두 집안의 비극을 다룬다. 둘로 나뉜 남과 북을 상징하는 죽마는 일상생활의 공간으로, 전쟁을 수행하는 군선으로 죽어간 원혼의 넋을 위로하는 제의 도구로써 상황과 맥락에 따라 변화한다. 전통굿 형식과 죽마 어루기 등 다양한 볼거리와 함께 부여 은산 별신굿[65] 유래와

65) '은산 별신굿'은 몇 종류의 전설이 전해오는데 유래담은 대체로 같은 골격을 가지고 있다. "옛날에 이 지역(은산)에 악질이 돌아 갑자기 수많은 동네 사람이 죽었다. 그러던 봄날, 한 노인이 낮에 잠시 잠에 빠지게 되었는데 그때 꿈을 꾸게 되었다. 꿈속에서 한 신선이 백마를 타고 나타나, 이 동네에 괴질이 들어 장정들이 죽어가는 것을 풀어주겠으니 청을 들어주겠느냐고 물었다. 노인은 병마만 사라지면 무슨 소청이건 다 들어주겠다고 했다. 신선이 말하기를 나와 내 부하가 함께 억울하게 죽었는데 아무도 거두는 이가 없어 백골이 아무데나 묻혀 뒹굴고 있으니 잘 매장해 달라고 하면서 묻혀있는 곳을 가리켜 주고 홀연히 사라졌다. 노인은 잠에서 깬 뒤 동네 사람들을 불러 모아 놓고 현몽한 이야기를 하였다. 동민들은 즉시 그 꿈속의 신선이 가리킨 곳을 찾아 흙을 헤쳐 헝클어져 있는 해골들을 수습하여 매장하고 그 원혼을 제사로 위로해 주었다. 그 뒤로는 병마가 없어져 동네는 예전처럼 안락한 속에서 지내게 되었다." (조재

내용을 모티브로 하여 한국전쟁의 비극사를 그린 공연이다. 민속
놀이 중 별신굿, 전투무, 죽마어루기, 혼례, 꼬대각시[66] 놀이를 활
용하고 있다.

> (꼬대각시 노래를 부르면 술래는 접신의 모습으로 최면에 걸려, 대 잡은
>
> 손이 벌어지며 흔들리고 점점 일어서며 춤을 추듯 판을 왔다 갔다 하며
>
> 가끔씩 몸부림으로 몸을 흔든다.)

판 순 : 얼래 됐다 됐어 신이 올렀구믄. 시작혀 보자.

일 동 : 꼬대 꼬대 꼬대각시!

판 순 : 우덜 중에 누가 지일 오래 오래 살것냐?

> (꼬대각시 이리저리 움직이다. 판순이 앞을 지나 관중의 한 사람을 가르
>
> 킨다.)

훈, 「굿과 그 중층적 배면」, 『인문사회과학연구』 12집, 공주대학교인문사회과
학연구소, 1997, 375-388쪽.) 은산은 격전지로, 특히 660 A.D.이후 나·당 연
합군에 의하여 백제가 멸망한 뒤 3년간, 663 A.D.까지 백제의 부흥군과의 싸움
이 치열한 공간이었다. 은산 별신굿은 패망의 고도, 부여를 동쪽 머리에 둔 작
은 마을에서의 장엄한 역사적 비극을 배경으로 하고 있으며 풍농과 또는 풍어
의 생산성을 1차 목표로 하는 것이 아니고, 해원을 통한 대동의 응집력을 부여
하는 데에 주목표가 있다.

66) 출가 전후의 젊은 부녀자들의 놀이이며 김제지방에서 많이 볼 수 있었던 것으
로, 방법은 한 사람이 길이 40센티 가량의 대나무나 막대를 오른손에 쥐고 허
공중에 일정한 높이로 고정시킨 채 방 한가운데 앉아 여러 사람이 그 주위에
삥 둘러앉아 조용히 주시하는 가운데 그중 한 사람이 - 춘행아 춘행아 모월 모
일 모시에 점지하시었다- 를 수 없이 반복하며 외면 대를 쥐었던 사람의 손이
떨리기 시작하여 마치 무당이 대를 잡고 떠는 것 같은 시늉이 되는데 이때 만
일 아무리 주문을 반복하여 외워도 대를 쥔 사람이 손을 떨지 않을 경우에는
둘러앉았던 여러 사람들이 한턱을 내게 되어 있다.

판 순 : 어이구 명 질어서 좋것네, 미인박명이라 혔는디(비꼬듯) 오래

　　　　살어 부럽다.

일 동 : 꼬대꼬대 꼬대각시

판 순 : 우덜 중에 누가 지일 이쁘냐

　　　　(꼬대각시 판순 쪽을 가르키려다 판순 뒤쪽에 관중의 한사람을 가르킨다.)

판 순 : 나 말여? (감동해서) 사람볼줄 아네 그려!

　　　　(꼬대각시가 좋아하고 있는 판순을 지나 판순뒤 관중한테 간다.)

판 순 : 내가 아니구 (관중에게) 여기여? 여기가 이쁘단 말여?

　　　　(꼬대각시 끄덕 끄덕) 나보다 나슨 것두 쥐뿔두 읎구믄 그려. 나하구 도

　　　　찐개찐이여.

점 례 : 뭔 소리여? 꼬대각시가 원제 그깃말혀?

판 순 : 그럼 점례 넌 내가 인물이 지지리도 없단 말여?

점 례 : 아녀 아녀.

일 동 : 꼬대 꼬대 꼬대각시!

판 순 : 우덜 중이 누가 지일 먼저 시집 가것냐?

　　　　(꼬대각시 이리저리 움직이다 판순이에게 갈 듯 또 다른 누구에게 갈 듯

　　　　결국 점례에게 간다)

점 례 : 얼레 왜 이런다니.

판 순 : 점례야, 너 우덜 몰래 날 잡어놓구 시침떼는거 아녀.

점 례 : 아녀 뭔 소리여. 꼬대각시가 잘못 짚은 것여. 우리 집 형편에

　　　　내가 안즉 시집가긴 어려워.

판 순 : 그려두, 니가 우덜 중에 시집은 제일 일찍 간단 얘기여.

점 례 : 아녀. 뭔가 잘못된 것여. 다시 혀봐.

135

일 동 : 꼬대 꼬대 꼬대각시!

점 례 : <u>우덜 중에 누가 시집을 제일 먼저 가겄냐?</u> (꼬대각시 점례에게
간다) 증말 왜 이런다니.

판 순 : 암튼 시집은 니가 제일 먼저 간다는 겨, 이것아. 안되겄어, 내
가 술래 한번 혀볼께. <u>이리줘봐</u> (신대와 눈가리개를 받아 착용한다.)
(꼬대각시 노래를 부르며 합장하고 돈다.)

3.　여섯살에 집을 나가(꼬대각시) 이집 저집 댕기다가 (꼬대각시)
이사람에 얻어맞고(꼬대각시) 저 사람에 얻어맞고(아이고 설워)
꼬대 꼬대 꼬대각시(꼬대각시) 가련하고 불쌍하다.(꼬대각시)

(한참 노래를 하고 있을 때 판순은 일찍 접신의 몸짓을 한다. 이때 복만이
가 여자들 놀이판을 깨뜨리며 들어온다. 판순은 판 가운데를 접신의 몸짓
을 하고 있고 4명의 탈을 쓴 여자애들은 도망가고 점례만 남아 있다.)[67]

　위의 2마당 꼬대각시 장면은 동네 처녀들 가운데 누가 제일 먼
저 시집갈 것인지를 맞추는 놀이이다. 놀이 꼬대각시가 가리킨 점
례는 곧 시집가리라는 것을 의미하기도 하고 앞으로 전개될 극적
암시이기도 하다. 놀이 형식의 재현은 일정한 대상으로 향해 있던
모두의 태도나 감정을 다른 대상으로 돌리기도 하고, 어떤 것의 순
열을 다른 순열로 바꾸어 펼치는 치환 효과로도 사용된다. 극의 마
지막에서 죽은 점례의 원혼을 달래는 제의와 꼬대각시 놀이의 재

67)「우금치」소장 대본, 앞의 대본, 3-4쪽.

현 그리고 전쟁의 광기에 희생된 넋들에 대한 위령제와 진혼굿은 남과 북의 이념 대결을 끝내고 민족의 화합과 평화를 위하는 마음이다.

민속놀이 〈꼬대각시〉는 민족적 비극이라는 극의 무거운 분위기를 가볍게 만드는 위험성을 가지고 있다. 그러나 극 사이사이에 각종 민속놀이와 제례 의식의 재현은 비극 속에서도 낙관적 전망과 희망을 찾아가는 기제로 사용된다. 민속놀이는 순수한 놀이 자체이기보다는 무엇인가를 기원하는 마음이 놀이로 드러나서 목적하는 바가 있다. 즉, 집단 행동적 놀이는 그것이 종교적이든 유희적이든 공동체 의식을 바탕으로 한다.

〈우리 동네 갑오년〉(1994)는 동학농민운동 100주년을 맞이하여 시대를 개혁하고자 했던 역사의식을 그린 마당극이다. 동학농민운동에 관한 역사 줄기의 전개가 아닌, 충청도 어느 마을의 동학농민전쟁 이야기를 그리면서, 일백 년 후인 1994년 그 마을의 농촌 현실과 교차시킨다. 근대화 시기 조선의 민중들이 이 땅에서 어떻게 살았으며 역사의 소용돌이를 어떻게 헤쳐나갔는지를 살펴보면서 오늘의 민중상과 민중의 전형을 찾아보는 것이 공연 배경이다. 동학농민운동 당시의 농민과 1994년의 농촌 현실 속 농민을 교차하면서, 100년 전 과거나 현재 농민들의 생존 투쟁을 동일시한다.

특히 '지게상여놀이'[68]의 극 중 활용은 지배자와 피지배자 사이

(68) 지게행상놀이'(또는 지게상여놀이) 유래는 조선조 말엽이며 전국 각지에 분포되어있는 놀이 형태로 보인다. 놀이 내용은 마을 총각들이 산에 나무를 하러 가서 휴식을 취하며 잡담을 나누던 중 마을에서 가장 독선적이고 완고한 영감을 일깨우자고 뜻을 모아서 지게로 행상을 만들어 완고한 영감을 모의로 장사

의 대립과 갈등을 놀이로 화해하는 것을 보여줌으로써 놀이가 갖
는 일탈성을 보여준다.

> 조노인 : 별수 읎어. 어떤 구실을 삼어서라두 뺏어갈 작자들여. 자 어
> 여 하던 일이나 마저 하세.
>
> 배서방 : 으르신 찝찔한디 기분이라두 풀겸 저 백첨지놈 저승길로 보
> 내버리는 지게놀이나 신나게 한번 하지유.
>
> 일 동 : 그류. 그게 좋것네유. 같이 한번 혀봐유.
>
> 바 우 : 신임 사또 놈도 같이 보내유.
>
> 조노인 : 그려, 그거 좋구믄. 어여들 메여.
>
> 효포댁 : 놀부 마누라 같은 백첨지 마누라는 제가 할께유.
>
> 조노인 : 에이 갑오년 유월 초 이레날 아으
> 홍주 사또와 동소임 백첨지놈 아으
> 사자 백성들 등쳐먹느라 고생타가 아으
> 정명 팔십 못다 살고 북망산천이 왠말이요.
> 어이, 첨지 마누라 곡을 혀야 상여가 나갈 것 아녀
>
> 효포댁 : 이? 그류 그류. (과장되게 운다) 아이구 아이구 오십이 뭐여 너
> 무 오래 살어 억울혀 죽겄네.
>
> 상여소리 : 가네 가네 나는 가네 북망산천을 들어를 가네

지낸다. 지게로 행상을 만들고 행상에도 노인의 시체를 실어 장지로 운반, 하
관, 회(희)다지 등 장례 절차를 치루면서 상여 과정에서 선소리를 통하여 그 노
인의 행적을 열거하면서 젊은이들의 불만을 해소한다. 후일에 그 장본인인 노
인은 그 소문을 듣고 개과천선하게 되었다고 하며 노소가 다시 화합하여 서로
존경하고 사랑하는 화합의 결속이 되었다는 줄거리이다.' (이영하,「강원도민속
예술경연대회 고찰」,『강원민속학 10집 』, 1994, 127쪽.)

대궐같은 집을 두고 처자식을 다 버리고

못가겠네 안갈라네 차마 설워서 못가겠네.

일 동 : 아니 왜 못 가겠다는겨. 뭐가 아쉬워 못 간댜. 환장하겄구믄.

조노인 : 백첨지가 왼갖 못된 짓을 하다 천벌을 받아 죽었는디, 이승

에서 모아논 재산이 아까워 못가겠다고 하니 우리가 잘가라

고 노제를 지내줌세.

배서방 : 아이구 나죽겠네 (배가 아프다는 듯) 아이구 나 죽겠네. 신임사

또 죽고 백첨지도 죽으니 나도 죽겠네. 속시원해 죽겠네.

조노인 : 자, 백첨지놈 지옥으로 잘가라고 절이나 한 번 해주세. 일동

일배 (일동 일배하며 뒤로 넘어진다)

바 우 : 으르신. 이놈들이 일생에 못된짓을 많이 혀서 욕을 많이 쳐

먹었는디 두 욕을 더 먹구 싶어 못가는 것 같어유.

배서방 : 그류. 돈이 아니라 욕으루 노자 삼구 양식 삼아 지옥으로나

가게 실컷 욕이나 하쥬.

조노인 : 그려. 그럼 워디 노자욕이나 실컷 해주세. (다같이 지게에 욕을

한다)

잦은 상여소리 : 잘 가거라 잘 가거라 지옥으로 잘 가거라. (퇴장)[69]

자신들을 괴롭힌 악덕 지주가 죽었다고 가상하여 벌이는 곡소
리와 상여소리는 슬픔이나 애통함이 아니라 즐거움과 신명 그 자
체다. 마을 아낙 중 한 명이 백첨지의 마누라가 되어 거짓 곡소리
를 늘어놓고, 마을 사람들은 욕으로 양식 삼고 노자 삼아 백첨지

69) 「우금치」 소장 대본, 〈우리 동네 갑오년〉, 1994년도 공연본, 18-19쪽.

를 저승으로 보낸다. 이 과정에서 백성들은 자신의 현실적 상황과 상여 놀이를 치르는 상황의 경계를 넘나든다. 상여 놀이는 관객에서 자신들의 상황을 직접적으로 보여주는 형식이 된다. 즉, 허구적이고 비생산적이지만 자유롭게 즐거움을 추구하는 놀이와 풍자를 통해 서로의 갈등과 앙금을 푼다. 실제 삶을 억압하는 백첨지를 단죄하는 행위는 놀이라는 형식을 빈 일탈이기에 가능하며, 모두가 삶을 긍정으로 받아들이기에 가능하다.

　놀이는 다른 문화와 상관없이 단독으로 잘 전파되는 성질을 지니며, 어디로 전파가 되든 그 지방에서 쉽게 변용되는 특성을 지닌다. 그 변용이 부분적으로 그칠 수도 있고, 전체가 변하여 그 원초적 형태를 알 수 없는 경우도 있다. 다른 놀이와 복합하는 수도 있으며 축약되어 간소화되기도 한다.[70]

　마당극의 놀이 정신은 연희를 성립시키는 가장 근본적이고 중요한 바탕이다. 지배와 피지배자라는 사회적 관계의 일탈을 통하여 계급적 갈등과 시대적 배경을 포섭하며 화해를 지향하고 있다. 지게놀이는 피지배자가 억압적 상황 속에서도 원한을 품지 않고, 한 판의 유희로써 미의식적 승화와 함께 화합의 역할을 보여 준다.

　마당극 〈두지리 칠석놀이〉, 〈꼬대각시〉, 〈우리 동네 갑오년〉에서 보여 주는 민속놀이는 공동체의 구심점을 확보하고 있으며, 문화적·사회적·계층적 동질성을 확인시키는 장치로도 사용되고, 삶의 진정성과 교호(交好)하면서 사회적 일상과의 화해를 지향한다. 마당극의 개방성과 신명성을 강화하는 역할을 한다.

70) 성병희, 「민속놀이의 기능과 의미」, 『민속놀이와 민중의식』, 집문당, 1996, 28쪽.

3) 풍물굿의 활용

풍물굿의 원형은 마을에서 풍물굿패를 구성하여 절기(節氣)에 따라 '제의'와 '놀이'를 하는 것이라 할 수 있다. 마을공동체에는 크게 세 가지 양식의 굿이 전승된다. 하나는 농사철에 일꾼들의 일 굿으로 두레굿이 있고. 둘째, 놀이철에 일꾼들이 놀이를 즐기면서 하는 놀이굿으로 풋굿이 있으며, 셋째, 정월 대보름 전후에 일꾼들이 제관을 앞세워 서낭님께 풍농과 마을의 평안을 기원하는 서낭 굿으로 보름굿이다.[71] 이러한 마을굿의 공통점은 풍물을 치면서 한다는 점과, 마을사람들이 모두 함께 참여하는 마을공동체 굿이라는 점이다. 또한 여기에서 풍물의 기능은 신나고 흥겹고 즐겁게 하는 신명풀이의 매체로 활용되어, 노동의 생산성과 놀이의 흥겨움, 그리고 제의적 요소로서 역할을 한다. 풍물굿은 음악·무용·연희·연극적 요소들이 두루 종합되어 극에 유기적으로 결합하고 있다. 마당극의 풍물굿은 공연의 긴장과 이완에 따라 풍물의 음악적인 흐름과 변화도 가져오는 주요 매체이다.

「우금치」의 90년대 작품 〈호미풀이〉, 〈아줌마만세〉, 〈인물〉, 〈우리동네 갑오년〉, 〈땅풀이〉 등 대부분 공연은 풍물굿으로 시작한다. 탈춤에서 춤 대목은 전적으로 풍물에 의존하여 연행되었듯이 마당극도 탈춤공연과 동일하게 풍물의 활용이 높다. 풍물굿은 극의 시작을 알리기도 하고, 극 중 노동이나 제의와 어우러지고, 놀이와 어우러짐으로써 흥겨운 신과 멋을 느끼게 하며, 개인적 신명이

71) 임재해·박혜영, 「마을굿에서 풍물의 기능과 제의 양식의 변화」, 『비교민속학』 35집, 2008, 239쪽.

집단화되도록 하여 무엇이든 이룰 수 있을 것 같은 느낌을 주기도 한다.

치배 1 : 여봐라 백구야! 우리가 밤낮 풍악만 칠 것이 아니라 덕담으로 만부정 액살 풀어 여기 모이신 양주대주 선남선녀 여러분들 대명천지 이르게 해보자. 천지간에 사람 나고 대대손손 변함없거늘 그중에 농민 생겨나고 그중에 기생하는 모리배들 생겨나서 사람 세상 만드는데 사람아닌 것도 생겼것다. 옛부터 이르기를 농자천하지대본이라 농업은 나라의 근본산업이요, 농민은 민족을 먹여 살리는 어머니라 했것다. 그러나 저러나 농업을 천대시하고 농민보길 벌레보듯 하는 만고액살이 있는디

치배 2 : 제 목구멍만 아는 독점재벌살

치배 3 : 땅만 보면 환장하는 부동산투기살

치배 4 : 점점 늘어난다 부채살

치배 1 : 농산물가 똥값이다 저곡가정책살

치배 2 : 모두 몰아낸다 개방농정살

치배 3 : 소작농 등쳐먹는 부재지주살

치배 4 : 나도 장가가고 싶어유 농촌총각 혼인살

치배 1 : 아 게다가 개방농정이니 농업구조가 문제니 하며 가난한 농민 땅에서 쫓아내려는 농어촌발전종합대책살, 한술 더 떠 민족살 길 파탄으로 몰아넣는 우루과이라운드살, 이 모든 것을 조종하는 저 바다건너 코쟁이살, 물건너 왜놈 쪽발이살, 굽신

굽신 독재정권살, 이살 저살 다 몰아다가 저 동해바다 한가운

데 콱 박고서 만액을 막아보는디 통일로 막아내고

치배 2 : 단결로 막아내고

치배 3 : 농민회로 막아내고

치배 4 : 풍물굿으로 막아내고

치배 1 : 여기 모이신 여러분의 뜻과 의지를 다 모아서 막아보것다.

그러면 우리가 여러분의 뜻과 의지로 꽝꽝 울려보자. 어허라

오늘 00, 이 강산은

청산유수, 온 누리 누리마다 축원 축수 가득하구나

(풍물, 구호)

넘어오네 몰려드네 외국농산물 넘어오네

우르릉꽝 농촌살림 부서지네 무너지네

콩심으면 똥금되고 고추하면 파동나고

흰옷입은 우리네백성 나라믿다 발등찍히고

위대하다 수출입국 우리나라 좋은나라

우르릉꽝 우르릉쾅 농민힘으로 걷어내자

※열림 판굿 후 가장 보편적인 미작의 일년 농사과정을 춤으로 형상

화(모-푸른 천, 가을벼-노란 천, 탈곡-장구이용)[72]

정월 대보름 전후에 일꾼들이 제관을 앞세워 서낭님께 풍농과

72) 「우금치」 소장 대본, 〈호미풀이〉, 1990년 공연본, 2-3쪽.

마을의 평안을 기원하는 서낭굿이다. 앞풀이에서 펼쳐지는 잽이들의 재담은 공동체의 서사를 담고 있다. 치배들의 재담에서 나타나듯이 풍물굿은 별개의 판굿이 아니라 앞으로 벌어질 판과 유기적인 관계를 이룬다. 풍물굿도 극 구조에 편입되어 있다. 풍물굿이 서사형식으로 진행되는 것은 마당판의 신명성을 고양하고 집중을 고조시키는 역할이다. 풍물의 판씻음은 마당판을 깨끗하게 하는 정화이며 이로써 신성한 공간에 민초들의 삶과 염원을 담는 굿판이 되는 것이다. 마당극의 시작이자 극 도입 첫머리에 사용되는 풍물굿은 관습화되어 있는 것으로 90년대 중반까지 거의 모든 공연에 동일한 양식이었다.

2채-3채-진짜기-개인놀음-3채-2채

상 쇠 : 아이고 심들다. 직업두 가지가지여. 어떤 사람은 공장댕겨 먹구 살구, 장사혀서 먹구 살구, 막일혀서 먹구 살구, 우리는 본시 삼천리 방방곡곡을 떠돌아 댕기면서 세상만사 이 얘기 저 얘기를 하구 댕기는 굿쟁이들이 아니냐?

치배들 : 그렇지

상 쇠 : 오늘은 어느덧 충청도 계룡산 어름줄기 한밭골에 이르렀는데, 슬프고 기쁜 많은 얘기 중에 사람이 먹구 사는디 가장 중요한 밥을 생산하는 농민들의 얘기를 해보는 것이 어떻것나?

치배들 : 좋치.

상 쇠 : 옛부터 이르기를 "농자천하지대본"이라하여 농업은 나라의 근본산업이요, 농민은 민족을 먹여 살리는 어머니라 했것다.

그러나 저러나 오늘날에 이르러서는 농업을 천대시하고 농
민 보기를 벌레보듯 하는 만고액살이 있는디.

부동산 투기, 땅투기, 독점 재벌살!

치배 1 : 고추파동, 소파동, 돼지파동에 파동살!

치배 2 : 수입개방 강요하는 바다건너 코쟁이살!

치배 3 : 농민생존 압살하는 독재정권살!

모 두 : 정칠월 이팔월 삼구월 사시월

오동지 육선달 내내 돌아가드래도

일년하고도 열두달 만복은 백성에게

잡귀 잡신은 물알로 만대유전을 비옵니다.

어루 액이야 에루 액이야 어기여차 액이로구나

상 쇠 : 백구야! 우리가 농민 여러분의 근심걱정을 몰아내고 만복을
빌어 준다고 혔는디. 이렇게 풍물만 친다고 혀서 근심걱정이
없어지는 것이 아녀. 잠시 잊혀질 뿐여. 그러면 이제부터 어
디 우리가 여기 모이신 모이신 여러분들의 힘을 합쳐 우리
고생하시는 농민 여러분들의 해방 세상을 만들기 위한 농민
해방굿을 펼쳐보는 것이 어떠냐.

치배들 : 거 좋~지!

모 두 : 어허라 오늘 저녁! 이 강산은 청산유수. 온 누리 누리마다 농
민해방 세상 펼쳐보세.[73]

풍물굿은 풍농과 안택을 비는 제천의식에서 출발하여 놀이, 축

73) 「우금치」 소장 대본, 〈아줌마 만세〉, 1992년 공연본, 2쪽.

원, 연극 형태로 발전되어 오늘에 이르렀다고 볼 수 있다. 요즘에
도 풍물굿은 당산제나 기우제는 물론 마을 잔치가 있을 때마다 치
르는 곳이 많다. 풍물굿은 춤과 함께 노래와 재담, 사설, 재주 등과
연극적 요소를 가미한 총체적 연희이다.

〈땅풀이〉의 풍물굿은 재담에서 나타나듯이 생존권이 위협받는
사회 그래서 희망이 사라지는 불안감에서 벗어나 안정된 대동사
회를 이루고자 하는 기원을 나타낸다.

> (태평소의 짧은 울림을 시작으로 휘몰아치는 풍물 소리. 끊일 듯 이어지고
> 감기는 듯 풀어지는 비어있는 듯 꽉찬 풍성한 굿거리에 맞춰 풍물패 등
> 장. 푸짐한 가락과 넘쳐나는 몸짓으로 한 판 시작의 문을 연다. 쇠, 징, 장
> 구, 북 순으로 느리고 푸진 굿거리를 맞물리게 짜고 몸짓과 취임새로 풍
> 성함을 더한다.)

쇠 : 하늘이시여, 하늘이시여. 어서 깨어 일어나 오늘 우리 작은 정
성 모아 굿판 마련하오니, 천둥 같은 소리로 화답하소서.

징 : 바람아 바람아. 산에 들에 불고 가는 바람아. 자주바람 민주바
람 통일바람 몰고 와서 칠천만 우리 민족 기쁨의 싹을 틔워
주소서.

장구 : 땅이시여, 땅이시여. 어서 깨어 일어나 오늘 정성 받으시고 칠
년대한 왕가뭄에 단비로서 화답하소서.

북 : 구름아, 구름아. 푸른하늘 뭉게구름아 온 세상을 적셔줄 생명수
내리시어 칠천만 우리민족 살맛나는 세상 만드소서.

사물의 덕담이 끝나면 푸지고 빠른 장단으로 마무리 한다.[74]

　풍물굿은 그 자체가 신명이고 상쇠와 잽이의 재담과 사설 그리고 관객과의 댓거리는 마당을 여는 절차로서 관객에게 굿의 참여 자임을 부여하는 의식적 행위였다. 90년대 중·후반부터 극 첫머리에 풍물굿을 대신하여 전승 설화가 위치하고 재현되는데, 전승 설화의 이야기 구조를 풍물, 춤, 노래로 형상하는 것은 풍물굿의 확장으로 해석할 수 있다. 설화의 연역적 추론 구성의 도입은 창단 이후 풍물굿부터 시작하는 도식화된 부담과 스스로 식상도 있겠고, 새로운 형식과 예술성 구현을 위한 방편으로 모색되었다고 볼 수 있다.

　80년대 후반까지만 하더라도 대부분 마당극에 길놀이와 판굿은 주요한 형식이었고 양식이었다. 당시 마당극은 공연만이 아니라 행사나 집회로 기능하는 경우가 많았다. 탈놀이나 민속놀이 또는 마을굿에 앞서 마을을 도는 길놀이에 구경꾼들이 함께 어울려 춤을 추기도 하며 공연장으로 향하였듯이 풍물굿은 마당극의 시작을 알리는 홍보이자 집회와 행사에 관중을 모이게 하는 기능이었다. 이후 마당극이 극장이나 강당에서 공연되면서 극단 이름이 써진 만장을 앞세우고 배우들은 풍물패의 뒤를 따라 바깥에서부터 한판 굿을 치고 공연장으로 들어와 펼치는 판굿은 의례적 행위가 되었다. 이후 풍물굿은 생략되거나 「우금치」처럼 「가무오신(歌舞誤Z神)」이 중심이 된 집단춤으로 변화하는 등 다양한 시도들이 이루

74) 「우금치」 소장 대본, 〈땅풀이〉, 1995년 공연, 2쪽.

147

어졌다. 집단춤이 서사(序詞)로서 기능하는 볼거리라면, 풍물굿은
서사의 기능뿐만 아니라 집단성과 신명성을 일으키는 기제로서
역할을 하였다.

3. 일제 식민잔재 청산과 통일의 길

1) 일제 식민잔재 청산

오늘날 분단 문제는 우리 민족이 당면하고 있는 가장 커다란 모
순이자 극복되어야 할 과제이다. 분단 문제 해결은 분단 극복이며
남북한통일이라 할 수 있다. 마당극단만이 아니라 예술인들은 국
민 모두의 염원만큼이나 분단 극복과 통일에 관한 많은 공연을 하
였다. 「우금치」의 경우도 정기 공연에서 여러 편을 공연하여 민족
문제에 대한 높은 관심을 알 수 있다.

〈두지리 칠석놀이〉와 〈꼬대각시〉는 해방 직후와 한국전쟁을 배
경으로 하고 있고, 그중 〈꼬대각시〉는 앞장 민속놀이의 현대화에
서 일정 정도 상술하였기에 〈땅풀이〉와 〈두지리 칠석놀이〉에서 나
타난 통일에 대한 사회의식에 접근하고자 한다. 〈땅풀이〉는 분단
의 비극을 일제 식민잔재를 청산하지 못한 역사에서 연원을 찾고
있으며, 〈두지리 칠석놀이〉와 〈꼬대각시〉는 전쟁 이후 좌우 대립
에 의한 죽음과 갈등을 공동체 화복을 통한 극복을 이야기한다.

〈땅풀이〉(공동 창작, 류기형 연출, 1995)는 제8회 전국민족극한마당
참가작이며 1999년 8·15 광복절 기념 독립기념관 초청작품이다.

일제 강점기에 일본의 신사탑이 세워지고, 전쟁 후에는 반공탑으로 바뀌고, 이어서 친일파가 독립유공자로 뒤바뀌어 동상이 세워지는 주인공 집안의 땅 내력을 통하여 왜곡된 역사와 민족 주체성의 각성을 다루고 있다. 칠십이 넘은 주인공의 삶을 통해 청산되지 않은 일제 잔재와 분단 고착화의 관계를 밝히면서 일제 잔재의 청산이 곧 분단 해소와 민족통일의 길임을 보여 준다.

> 이만복 : (발을 잡고 있던 동식모를 밀치며) 칙쑈! 빠가야로! 후데이 센징, 저리 꺼져, 이런 못된 여편네. 다둘 잘 들어라. (위엄 있게 부동의 자세로) 와레라와 고오 *꼬꼬댁*,(머뭇) *꼬꼬댁*(반복) (자신 있다는 듯) 와레라와 *꼬꼬댁 꼬꼬* 신민나리. 우리들은 황국신민이다. 우리는 대일본제국의 천황폐하를 위하여, 몸과 마음 피와 살을 모두 바쳐야 한다. 대동아 전쟁의 대의를 위하여 황국신민으로서 충성을 다하고, 반도의 남아는 언제나 한목숨 천황폐하께 다 바치겠다는 결의로 전장에 나가야 한다. 알았냐! 이 홋데이 센징들아! 빠가야로! 왜 지원병 모집한다고 할 때 알아서 안 나와? 꼭 이 이만복이 아다마에 열이 받아야 쓰것냔 말여! 다음에 또 이렇게 내 지시에 따르지 않으면 명줄이 짧아질 줄 알어. 내 예기가 곧 천황폐하의 뜻여. (이때 모집인 등장)[75]

서동식은 일제의 앞잡이 이만복에 의해 강제로 징집되었지만,

75) 위의 대본, 11쪽.

탈출에 성공하여 아버지가 독립운동하고 있는 만주로 떠난다. 이
만복은 서동식의 어머니가 혼자 있는 집터를 신사탑을 짓겠노라
고 빼앗는다. 일제의 수탈은 강도를 더하였으며 역사는 광분한 일
제를 용서하지 아니하였고 조선 땅은 해방을 맞이한다. 그러나 친
일 앞잡이에 대한 청산은 미군정 보호 아래 멀어지고 그들의 득세
는 다시 이어진다.

(사람들 여전히 해방을 기뻐하며 관객과 함께 해방가를 부르며, 춤추고 논
다. 이때 동식 다시 등장)

동　식 : 여러분 우리가 이러고 있을 때가 아닙니다. 친일파를 처단해
야 합니다. 민족의 반역자, 매국노 친일파 일당을 처단하지
않고는 이 나라가 제대로 될 수가 없습니다. 민족정기를 바로
잡고, 이 나라를 바로 세워야 합니다. 여러분. 친일파를 처단
하자!

다같이 : 친일파를 처단하자! (한편으로 몰려간다)

(이때 이만복, 경찰과 같이 등장하여 사람들을 가로막는다)

이만복 : 썬 어부 비치! 겟 어웨이! 셔터 마우스-! (이승만 흉내) 여러분.
지금은 공산주의와 싸워야 할 때입니다. 아무리 친일파라도
과거를 반성하고 국시인 반공에 동참하여 건국에 매진하면
애국자입니다. 흩어지면 죽는다. 덮어놓고 뭉치자! (사람들 어
리둥절 한다.) 마이 네임 이즈 만복리! 나는 반공하는 사람이다.
(관객에게 다가가) 반공이 영어로 뭐유? 오우케이 (혀를 잔뜩 구부

려) 방콩! 아이엠어 방콩맨.

서동식 : 이만복은 친일파다, 친일파를 처단하자!

(사람들 동요하다가 다시 "친일파를 처단하자!")

이만복 : 잡아들여 다 잡아들여. (경찰이 서동식과 오서방을 때린 후) 오늘
은 이 자리에 있는 일제의 잔재 신사탑을 없애버리고 반공탑
을 세우는 역사적인 날여. 나는 친일파가 아녀. 반공맨여 반
공맨. (엎드려 있는 사람에게) 반공하면 살려준다. (한명을 지적하며)
너! 반공 해봐.

일동중 : 바바바바 방공[76]

일제시대에 일본에 기생했던 친일 세력들이 2차 세계대전 종식
과 함께 미군정 시절에 반공이라는 이데올로기로 포장하고 다시
역사의 전면에 나선다. 우리 민족에게 질곡으로 와 닿았던 일제하
식민시대 그리고 분단과 반공이데올로기 문제를, 시대의 변화에
따라 서민식 땅에 세워지는 상징물을 통해 우리 근·현대사의 아
픈 질곡의 시간을 전한다.

이만복 : 이웃집에 오신 손님 간첩인가 의심하자. 안녕하십니까? 대
회장 국회의원 이만복입니다. 이렇듯 의미 있는 자리에 서고
보니 지난날이 뇌리를 스칩니다. 어두운 암흑의 시대. 오직
애국만을 가슴 깊이 새기며 저와 고난을 함께했던 옛 동지인
안중근의사와 윤봉길의사가 떠오릅니다. 북풍한설 몰아치는

76) 위의 대본, 19쪽.

북만주 벌판을 두루마기 자락 휘날리며 멀어져간 독립투사. 바로 여기 있는 이 사람의 모습이었습니다.

서동식 집안의 땅에 일제시대에는 신사탑, 전쟁 이후에는 반공탑, 유신정권 하에서는 친일파가 독립유공자로 뒤바뀌어 동상을 세우는 등 일련의 사건은 왜곡되는 역사의 전개와 이념의 변화를 보여주면서 현재의 본질에 접근하고 있다. 동시대를 어떻게 이해하여야 하는지에 대한 시대적 인식은 서동식의 땅에 상징적으로 집약되어 있다. 강탈당한 서동식 집안의 땅 내력은 한국 근·현대사의 풍자이며 변질되어버린 역사의 재정립 필요성을 이야기한다.

사회자 : 잠시 후 이곳 반공탑 앞에서는 광복 50주년을 맞이하여, 청춘을 독립운동에 바치셨고, 나라의 발전을 위해서 의정활동을 하시다 작고하신 독립투사 고 이만복님 동상 제막식을 거행하겠습니다. 1부 동상제막식이 끝나면, 제2부 축하 쇼가 열릴 예정입니다. (동상이 도착한다) 예, 말씀드리는 순간 동상이 도착하고 있습니다. 님의 뜻을 기리고, 나라 향한 일편단심을 길이 후손에 널리 알리기 위하여, 제작비 총 25억을 투자, 국내 최고의 석공들이 만 2년에 걸쳐 제작한 동상입니다. (이행운이 등장한다) 아, 지금 행사장으로 이만복님의 큰 아드님이신 대회장님 이행운님 께서 도착하셨습니다. 행사장에 계신 분들은 큰 박수로 환영해 주시기 바랍니다. (이행운이 자리를 잡으면) 지금부터 동상 제막식을 시작하겠습니다. 애국지사

독립투사 이만복님의 자태가 드러날 때, 여러분들은 큰소리로 '이만복'을 연호하여 주시기 바랍니다. 그럼 먼저 아버님이 못다하신 애국을 하시기 위하여, 의원출마를 결심하신 이행운님의 인사 말씀이 있겠습니다. (박수)

이행운 : 만장하신 여러분! 이제야 아버님의 뜻을 기리기 위해 동상을 세우게 된 불초 소생은 너무도 감격스러운 눈물이 앞을 가립니다. 저희 아버님께서는 숨을 거두시는 그 순간까지 민족의 미래, 남과 북, 두 개로 갈라져 있는 이 민족이 혹시, 세개화가 되면 어쩌나를 걱정하시며 이 땅의 통일을 염원하셨습니다. 오늘에야 이런 기회를 마련하게 된 불초 소생은 두 무릎 꿇어 아버님께 용서를 빕니다. 아버님![77)

결국, 분단국이라는 현실의 근원은 일제의 침략에 있었고, 이데올로기 및 체제의 극단적 관계에 있는 미·소 연합군이 일제를 물리치고 이 땅에 해방군이 아닌 점령군으로 들어온 데 있다는 인식에 기착한다. 이러한 군사적 정치적 지배는 식민지라는 가장 불운한 역사를 청산하기도 전에 오히려 친일 세력이 다시 득세하고 분단이라는 현실에 직면토록 한 것이다.

〈땅풀이〉는 분단 문제를 표면상으로 고찰하기보다는 근원적인 문제에 접근하여 분단을 이데올로기에 의한 남북 갈등이기보다는 2차 세계대전과 제국주의 열강의 유산으로 보고 있다. 이러한 비극적 상황에서 분단 고착에 대한 극복을 위해서는 일제의 잔재를

77) 위의 대본, 22쪽.

청산해야 한다는 미래 지향성을 제시한다.

2) 민족공동체의 회복

전래 설화를 모티브로 한 〈두지리 칠석놀이〉는 예로부터 내려온 마을의 조그만 샘과 관련한 갈등을 통하여 남북 간의 분단만이 아니라 마을 간의 분단으로 이어졌던 비극의 환유이다. 그러나 우리의 현재 삶은 민족적 전통과 역사를 이어받은 삶이며, 이는 희망의 미래를 설계할 수 있는 자산임을 강조하고 있다. 공연에서 대립과 화해의 양상이 어떠한 단계적 변화를 밟는지 내용을 정리하면 다음과 같다.

1. 마을굿 - 윗마을과 아랫마을 사이에 있는 두용샘에 얽힌 전설을 마을굿으로 보여주며, 황마름은 기존 6:4로 하던 도조를 6:4(반대로)로 거둘 것을 알린다.
2. 종구네 못자리 - 북쪽에선 토지개혁을 통해 소작 부치던 작인들에게도 땅을 나누어 줬다는데 마을사람들은 황마름에 대한 불만이 높다. 종구와 옥분은 미래를 기약하고 있는 관계이다.
3. 황마름집 - 황마름은 최덕칠을 불러 기존 3할에서 도지를 5할로 요구한다. 삼 년을 힘들여 일궈서 작물이 잘 나올만 하니까 올리는 도지는 억울하지만 어쩔 수 없는 덕칠.
4. 두지샘터 1 - 우물가에 동네 아낙들이 정담을 나누고 있는데, 서울서 내려온 황마름의 아들 황천만이 옥분에게 수작을 걸자 이에 분노한 종구와 갈등이 생긴다.

5. 모내기 - 징소리와 함께 마을사람들은 두레활동으로 모내기를 하면
 서 들돌놀이를 하는데 종구가 우승한다.

6. 6·25 전쟁 - 전쟁이 발발하여 인민군이 붉은 깃발을 들고 나온다.
 농민위원장 덕칠이 임명되고 종구는 위원장을 돕는 임무가 주어지
 고, 종구 동생 종덕은 인민전사로 착출된다. 황마름을 처형하는 인
 민재판에 최덕칠과 방아실댁은 적극적으로 참여한다.

7. 공출조사 - 윗마을 출신 덕칠은 인민군에게 보낼 양식을 공출한다.
 아랫마을 사람들은 윗마을보다는 과한 공출량에 불만을 가진다. 종
 득의 소식도 궁금하다.

8. 국방군 진입 - 국방군과 함께 등장한 치안대장 황천만은 윗마을과
 아랫마을 사람을 분류하고 윗마을의 국방군 남편인 나리댁과 옥분
 이는 빼낸다. 그리고 나머지 사람들을 처형한다.

9. 두지샘터 2 - 포로로 잡혔다 풀려난 종덕이 고향에 돌아 왔으나 형
 종구는 처형되었고 형수가 될뻔한 옥분은 황천만의 부인이 되어 매
 일 얻어맞으며 살고 있다. 황천만의 아들 영수는 종구의 아들임이
 틀림없다는 소문이 돈다.

10. 현대 - 황천만은 두지리를 대표해서 생수 공장으로부터 돈을 받고
 동의서에 도장을 찍어 준다. 공장 인근의 마을 우물과 두용샘이 말
 라 버리자, 윗마을 사람들은 아랫마을 사람들이 돈을 받고 허락해
 줬다고 생각한다. 이뿐만 아니라 50년간의 반목이다. 영수는 황천
 만으로 부터 돈을 뺏어 나온다.

11. 종덕 집 - 종덕을 찾아온 영수는 돈을 넘겨준다. 두 사람은 삼촌과
 조카의 관계임을 확인한다.

12. 시위연속 - 황영수는 앞장서서 두지리 주민과 함께 군수와 도지사를 만나 항의를 하는 등, 시위를 펼친다. 이 과정에서 윗마을 아랫마을 두지리 주민들의 화해와 용서가 이루어진다.

13. 두지리 칠석놀이 - 50년간 둘로 나뉘었던 두지리가 하나 되어 옛부터 전해져 온 마을의 화 합을 다지는 칠석놀이를 50여 년만에 올린다. 다시는 어제와 같은 슬픈 일이 생기지 않고 두지리 모든 사람이 하나 되어 두지샘에 맑은 물만 펑펑 솟아나 잘 살 수 있기를 간절히 빈다.

공연은 토지개혁 문제, 이데올로기 문제, 생존을 위한 선택과 죽음, 운명, 복수, 사랑과 강탈, 혈육, 공동의 이익과 투쟁 등 여러 요소를 포함하고 있다. 두 마을에 인민군과 국방군이 차례로 등장하면서 마을 내 갈등을 첨예화시켰고, 그 후로도 50년 동안 이 갈등은 지속되었다. 샘물의 고갈로 인하여 다시금 증폭되는 갈등을 윗마을의 종덕과 아랫마을의 영수를 통하여 해소되고, 칠석놀이와 종구와 옥분의 영혼 혼례를 통하여 화해를 이룬다. 50년 전 사건으로 인한 윗마을과 아랫마을의 대립은 분단 상황의 환유라 할 수 있다.

말하자면 전쟁이라는 재난과 파국 속에서 죽음과 상처, 가치의 붕괴와 체험. 증오와 같은 일련의 피해나 정서적으로 손상된 삶의 상황과 조건이 두지리란 마을에 상속되었고 이를 마당극 영역으로 받아들여 제의와 놀이로써 민족적 화해와 화합의 전망을 만들어낸다.

이강백의 〈호모세라파투스〉는 한국분단 상황의 비유를 간접적으로 나타내고 작가의 서사적 자아가 인물화 되어 있다. 〈칠산리〉는 남북의 이데올로기 갈등 속에서 희생된 빨치산들과 그 자녀들의 비극을 오늘의 시각에서 새롭게 조명하면서 편견의 극복을 강조하고 있다면, 〈두지리 칠석놀이〉는 이데올로기의 허구에서 벗어나 민족 구성원의 합의와 신뢰의 기반에서 통일을 이루어야 한다는 것을 함의한다. 남북 이데올로기의 대립이라는 정치적 문제를 정서적으로 순화시키고자 하는 공통점을 가지고 있으나 저간의 바탕은 민족공동체이다. 한민족의 숙원인 통일은 바로 민족공동체를 기반으로 이루야 된다는 것을 전승 설화에서 찾아내고 이를 놀이로써 확인하고 있다.

우리의 단일민족이라는 공동체 의식은 오랫동안 외세의 침략이라는 환난을 통해서 더욱 강고히 형성되고 지속성이 유지된 면도 있다. 일본의 지배를 받으면서도 조국의 해방과 독립이라는 대의명분 앞에서 민족을 하나로 응집할 수 있었던 것도 단일민족이라는 공동체 의식에 바탕을 둔 민족적 정서이다. 수천 년의 역사 속에서 배양되어온 민족공동체야말로 민족의 통일과 번영을 위한 구심체이며 분단 이후의 민족 내부의 괴리감과 이질화를 극복하는 중요한 열쇠도 민족공동체의 재확립에 있다고 보는 것이다.

제3절 극단 「함께사는세상」: 서사극·마당극

1. 창단 배경과 활동

1) 놀이패 「탈」의 활동

극단 「함께사는세상」(이하 「함세상」)은 1990년 12월 '연극을 통해서 세상을 변화·발전시키고자 하는 연극'을 위한 단체로 창단하여 대구지역을 중심으로 활동하고 있다. 놀이패 「탈」과 극단 「시인」이 결합하여 창단하였으며 창립공연은 〈노동자 내 청춘아〉(1991.5)로 해직 노동자의 고난과 좌절 그리고 극복을 담고 있다. 창단 이후 노동 현장, 교육 현장, 그리고 여성, 장애인 인권운동의 현장 등을 다니며 공연활동을 하고 있다. 공연은 주로 사회적으로 소외된 민초의 삶을 담았고, 형식은 전통연희를 계승한 마당극의 지속적인 실험과 관객이 직접 참여하는 공연개발이다.

또한 부설 단체 「연극과 교육연구소」를 설립하여 삶의 과정과 당면한 상황 속에서 바르게 생각하고 정확하게 표현하는 연극의 효과 연구와 실험을 통해서 교육적 효용을 확대하였다. 매년 〈교사를 위한 연극교실〉(1991년부터), 〈어린이를 위한 연극교실〉(1997년부터)을 기획하였고, 학교의 〈연극반 수업〉을 시행하였다. '함께사는세상'이란 명칭은 모두가 평등한 관계의 공동체 세상을 의미하며, 이는 극단이 추구하는 이념이라 할 수 있다.

대구지역 마당극 시작은 1980년 4월 19일 경북대 '민속문화연구회'가 공연한 〈냄새굿 놀이〉로 거슬러 올라간다. 당시 김사열의

주도하에 준비된 이 공연은 전통 탈춤을 모태로 하고 있으며 〈냄새굿 놀이〉의 양식적 특징이 대구지역 마당극 초창기를 이끈 놀이패 「탈」로 이어진다.[78]

1983년 12월에 경북대학교 '민속문화연구회'(탈춤반) 출신들은 주축이 되어 놀이패 「탈」은 결성하였다. 창단공연은 〈내 차라리 계림의 개돼지가 될지언정〉[79]으로 반일 문제를 다루었으며, 이후 활동은 풍물놀이 〈통일의 북춤〉 공연과 풍물 및 춤판 〈모둠 놀이〉를 공연하였다. 또한, 전통문화 복원 작업의 일환으로 경산군 자인면의 전통 탈춤인 〈자인 팔광대 놀이〉의 복원에도 참여하였고 각종 강습회와 더불어 『푸리』라는 회보도 발간하였다. 「탈」의 초창기 활동은 창작 탈춤극 공연과 탈춤과 풍물 강습을 통하여 전통문화 보급에 노력한 시기라 할 수 있다.

「탈」은 회보 『푸리』에 '이 땅에서 그야말로 통시성을 지닌 생동성 있는 놀이로써 잠든 민중들을 깨워 함께 분단과 같은 문제를 극복할 수 있다면 이 시대는 전체가 구원받을 수 있을 것이다. 그런 의미에서 우리 다 같이 주먹 들어 외쳐보자. 이 시대 이 땅의 놀이를 우리가'[80]라는 선언에서 말하듯, 사회·문화운동의 역할을 강조하고 있다. 마당극과 지역문화 운동을 표방하고 있는 극단들은 현실

78) 김재석·최재우 엮음, 『이 땅은 니캉 내캉』, 태학사, 1996, 383쪽.
79) 창작탈춤 형식을 원용한 이 작품은 일제시대의 정신대와 오늘날의 기생관광을 연결시키면서 박제상과 신돌석, 논개, 지문 날인을 거부하는 재일동포 등, 역사상의 항일 투사들을 등장시켜 오늘날의 세태를 꾸짖고 반일 자주정신을 고취한 작품이다.
80) 「푸리」, 제15호. 1985.

모순의 원인 중 하나는 분단 상황이며, 이를 극복하기 위해서는 민족문화를 바탕으로 공동체성을 회복해야 한다는 공통성이 있다.

창단공연 〈내 차라리 계림의 개돼지가 될지언정〉 이후, 마당극의 전성시기(80년대 중반-80년대 후반)라 할 수 있는 기간에 〈꼬리 뽑힌 호랑이〉(1987.2), 남존여비의 악습을 고발한 〈엉겅퀴 꽃〉(1987.10), 거창 양민학살을 다룬 〈이 땅은 니캉 내캉〉(1988. 3), 파업에 임한 노동자의 분노와 희망을 담은 〈노동자의 햇새벽〉(1988. 8), 〈米國, 美國, 未國〉(1989.4), 전교조 결성과정의 갈등을 다룬 〈선새임요〉(1989.9), 〈단결! 투쟁!〉(1990. 3), 골프장 건설 의혹을 다룬 〈골프 공화국〉(1990.9)으로 이어가는 활발한 공연 활동을 하였다.

2) 극단 「시인」과 통합

극단 「시인」은 1983년 1월 경북대 극예술연구회 출신들을 주축으로 구성된 동인제 형식의 극단이었다. 극단의 목표를 '연극을 통한 대사회 발언'으로 규정하고 회보 『시인』을 발간하였고, 음반을 이용한 〈판소리 감상회〉를 열었다. 또한 「연우무대」의 〈장사의 꿈〉(1984.5) 초청과 임진택을 초청하여 '마당극이란 무엇인가'라는 강연회도 열었다. 이어서 윤대성 원작의 〈너도 먹고 물러나라〉(1984.4)[81]를 공연하였고, 이후 이강백 극작의 무대극 〈파수꾼〉(1985.4)과 〈출세기〉(1986.3)를 마당극으로 각색하여 공연하였다.

81) 〈너도 먹고 물러나라〉는 삼면 무대를 택한 마당극으로 무대극의 원리에 탈춤식 진행방식을 결합한 작품으로 자식을 지워버렸던 죄책감으로 박판수를 찾아온 모조리네가 겪는 아픔을 다룬 원작에 사회적 의미를 강화한 작품이다.

1988년도에는 교육 문제에 관한 〈전천후 선생님〉과 〈서서 잠드는 아이들〉을 잇달아 공연하였다. 무대극과 마당극을 병행하며 공연한 극단 「시인」은 무대 중심의 사실주의극에서 마당극으로 전환을 준비하는 과정이라 할 수 있었다.

놀이패 「탈」은 창작 탈춤에서 마당극으로, 극단 「시인」은 무대극에서 마당극을 지향한 걸로 보인다. 이러한 두 극단이 1990년에 통합하여 「함세상」을 창립하게 된 배경을 살피면 다음과 같이 정리할 수 있다.

첫째, 외부 조건이다. 1990년 당시 마당극은 노동자 대투쟁을 정점으로 변화하는 정치 정세와 노동운동의 하강에 따른 공연 유통의 심각한 문제를 안고 있었다. 70년대 이래 80년대까지 마당극이 현장과의 지속적인 접촉을 통해서 성장·발전하였다는 점에서 시장이라 할 수 있는 활동 영역의 축소는 극단의 존립마저 힘들게 하였다. 또한, 변화에 대응할 만한 작품이 생산되지 않는 것도 극단 운영을 어렵게 하였다.

둘째, 내부 조건이다. 대구지역에 진보적 연극 단체로 놀이패 「탈」, 극단 「진달래」, 극단 「한사랑」, 극단 「시월」 등 다수의 극단이 활동하고 있음에도 불구하고 고립 분산적이고 위기를 극복하기보다는 기존의 성과마저 조직적으로 집약하지도 못했다. 대학 탈춤반이나 연극반 출신들이 자발적으로 입단했던 시기와 달리 신규 단원 영입도 갈수록 어려웠다. 결론적으로 90년대 접어들면서 침체를 극복하고 활로 모색 차원에서 두 극단을 통합하여 「함세상」을 창단한 것이다.

당시 단원이었던 이승미는 통합 의미를 '함께 모임으로 해서 수적으로나 능력 면에서나 전업 극단의 체제가 갖추어짐으로써 공연 작업이 지속적으로 이루어질 수 있는 가능성을 지니게 되었고, 앞서 공연에서 얻어진 예술적 성과들을 지속적으로 실험·발전시켜 나갈 수 있는 가능성을 지니게 되었다'[82]라고 한다. 극단 통합을 통하여 마당극에 대한 전문성을 강화하고 단원들의 전업 활동으로 새로운 방향을 모색하였다고 볼 수 있다. 90년대의 민주화와 사회문화 환경의 변화에 따른 문예 역량을 결집하고 마당극의 침체 국면을 극복하기 위하여 「함세상」을 창단한 것이다.

3) 「함세상」활동 1, 2단계

「함세상」은 공연 소재에 제한을 두지 않고 시대의 공동 문제를 작품화하는 창작활동, 전통 혼례의 양식을 현대인의 감각에 맞게 재구성한 혼례 정착, 탈춤과 풍물강습을 통한 전통문화의 대중적 확산, 연극 교육의 확산을 위한 교사를 대상으로 하는 연극교실 개설, 한 해 동안의 액을 물리치고 만수복덕을 기원하는 지신밟기를 통한 전통문화의 대중화, 전국 혹은 지역의 타 단체와의 연대활동[83] 등으로 공연과 전통문화 보급 그리고 예술교육을 중심에 두었다.

〈삼팔선 놀이〉(2010) 팸플릿에 기고한 글에 따르면 창단 이후 「함세상」의 20여 년 활동에 관하여 1단계는 창단과 초심의 시기

82) 〈노동자 내청춘아〉, 팸플릿, 1991.
83) 〈해직일기〉, 팸플릿, 1992.

(1990-1995), 2단계는 젊어지는 시기(1996-2001), 3단계는「함세상」표 마당극이 자리 잡는 시기(2002-2006), 4단계는 마당극 이어달리기 시기(2007-2010)[84] 등 4단계로 구분하고 있다.

1단계 창단과 초심의 시기는 마당극 침체를 예술의 힘으로 타계하자는 취지에서 놀이패「탈」과 극단「시인」이 통합한 초창기이다. 창단 대표자 김헌근에 의하면「함세상」의 창단공연〈노동자 내 청춘아!〉의 창작 과정이 4개월이나 걸렸다고 한다. 탈춤을 기본으로 한 놀이패「탈」과 리얼리즘을 기초로 한 극단「시인」의 공연 양식 차이 극복과 융합이 1차 과제였던 시기로 볼 수 있다. 두 단체가 공통된 연극관을 기반으로 통합하였다고 할지라도 창작방식, 무대 운용방식, 연기방식 등 각기 차이가 존재하였기 때문에 쉽지 않은 과정이었다. 이러한 진통은 창립공연이었던〈노동자 내 청춘아!〉에서 성과로 나타난다. 주요 인물인 해고노동자와 나이 많은 노동자의 시련 극복을 노동자들의 일상적인 삶과 내면의 풍경에 천착하여 표현한 것이다. 당시 노동연극은 파업 투쟁 과정에서 흩어지면 죽는다는 노동자 단결 중심이 대부분이었다. 마당극과 리얼리즘 연극 양식의 차이를 극복하고 상호 보완관계를 확보하여 이후 창작의 발판으로 삼게 된다.

이 시기 공연은〈노동자 내 청춘아!〉(1991, 공동창작, 김창우 책임연출), 송년 연대 판굿〈함께 가자 우리〉(1991, 공동창작, 손병렬 연출),〈해직일기-아저씨, 어! 선샘예〉(1992, 공동창작, 김창우 연출),〈이걸이 저걸이 갓걸이〉(1993, 공동창작, 김창우 연출),〈궁궁을

84) 〈삼팔선 놀이〉, 팸플릿, 2010.

을-1894〉(1994, 공동창작, 김창우 연출), 〈신 태평천하〉(1994, 김재석 작, 연출), 〈이 땅은 니캉 내캉 2〉(1995, 공동 창작, 김창우 연출) 등이 있다. 마당극이 어려운 시기에 「함세상」의 활발한 활동은 극단 통합이 성공적이었음을 의미하였다.

창작은 공동창작이었으며 방식은 구성원이 다루고자 하는 사건이나 내용의 문제의식을 공유하며 자료를 수집하여 토론을 거친다. 한편으로는 먼저 주제를 확보하고 다른 한편으로는 상황을 토대로 장면을 만들어가는 방식을 택하고 있다. 작품의 전체적인 틀은 장면 만들기가 어느 정도 이루어진 후에 이미 만들어진 장면을 기초로 해서 짜 맞추는 것이 보통이며 대본은 공연이 이루어지는 순간에 비로소 완성되는 방식[85]이다. 에피소드식 구성법 또는 분절적 구성은 공동창작을 이롭게 하지만 플롯의 느슨함과 등장인물의 일관성에 세밀함이 요구되는 부분이다. 필자의 경험에도 공동창작은 자기중심적 사고와 경험을 극복하고 서로의 공동 인식과 양식에 대한 이해를 전제로 했을 때 소기의 성과가 있었다. 또한 매번 공연마다 토론을 통하여 수정에 수정을 가하였으며, 이러한 과정으로 공연을 종료할 때 비로소 대본은 완성되었다.

「함세상」은 교육 현장에서 연극을 접목하여보자는 취지에서 '교사를 위한 연극교실'을 1991년 이래 계속 진행하였다. 이는 연극이 가지고 있는 창의력 향상과 사회화 학습, 그리고 연극의 대중화를 위한 시도라 할 수 있다. 연극 교육은 연극의 개념, 연극의 지도 방법, 학교 현장 연극, 인형극의 이론과 실제, 상황연습 및 촌극 짜

85) 『신태평천하』, 대구민족극운동10주년기념, 2000, 97쪽.

보기 등 실기 위주로 구성되었다.

「함세상」활동의 2단계 젊어지는 시기(1996-2001)는 마당극 운동의 전개 과정에서 모색의 시기이다. 제1기 연구단원들이 연기 및 춤 위크숍을 통해 〈노래하라 그대여〉(1993) 공연과 〈'96 젊은 이를 위한 연기 학교〉 기획으로 단원을 충원하고 도약의 계기를 마련한다. 이 시기 공연은 〈꼬리 뽑힌 호랭이〉(1996, 김사열 작, 최재우 연출), 〈97 신 태평천하〉(1997, 김재석 작, 박연희 각색, 연출), 〈토끼와 절구방망이〉(1998, 방정환 원작, 공동각색, 박연희 연출), 〈아름다운 사람-아줌마 정혜선〉(1999, 김재석 작, 공동연출), 〈엄마의 노래〉(2000, 공동창작, 김창우 연출), 〈2001 꼬리 뽑힌 호랭이〉(2001, 김사열 작, 최재우 연출), 〈오월의 편지〉(2001, 김재석 작·연출) 등이다. 김사열과 김재석의 개인 창작이 공연되었고 김재석, 박연희, 최재우 등이 주요 연출을 맡았다.

'어린이를 위한 연극교실'은 1997년 방학부터 어린이들을 대상으로 놀이와 연극의 체험형 프로그램으로 기획하였고, 일선 교사를 대상으로 한 '교사를 위한 연극교실'은 연극에서 사용되는 다양한 기법을 교육 분야에서 활용하여, 교육 목표를 달성하기 위한 수단이자 매체로 연극을 활용하는 것이었다. 마당극 운동의 새로운 방향을 모색하던 시기에 「함세상」은 어린이, 여성, 장애인 등 사회 소외계층에 대한 관심과 공연 그리고 연극교육을 기획하여 문화 민주에 힘쓴 시기라고 정리할 수 있다.

4) 「함세상」활동 3, 4단계

「함세상」활동의 3단계 '함세상표 마당극'이 자리 잡는 시기 (2002-2006)는 대구지역에서 마당극 공연과 활동상을 인정받으면서 장기 공연을 시도하고, 거리극 공연으로 예술운동의 일상성을 위한 시기이다. 사례로 '2005 마당극 이어달리기'기획은 〈엄마의 노래〉(4월 20일~5월 8일), 〈아름다운 사람-아줌마 정혜선〉(6월10일 ~24일), 〈안심발 망각행〉(10월12일~26일), 〈지키는 사람들〉(11월16일~30일) 공연을 들 수 있다. 장애아를 둔 아이 엄마의 모성애, 여성문제, 대구 지하철 화재 사건을 다룬 지역문제, 노동문제 등 다양한 구성을 이루고 있다.

'마당극 이어달리기'는 2006년도에도 기획되었다. 김헌근의 1인극 〈호랑이 이야기〉와 거리극 세 편을 모아 '탈탈탈 벗고 가이소'란 기획이다. 거리극은 이라크전쟁에서 모티브를 얻어 전쟁의 참혹함과 평화의 메시지를 전하는 〈평화이야기〉, 한·미 FTA 협상과 평택 미군기지 등으로 밥과 땅을 빼앗긴 사람들의 아픈 모습을 그린 〈밥 이야기〉, 우리 땅에서 일어나는 다양한 사건을 담아낸 〈쌀, 물 그리고 나무〉 등이다. 당시 기획을 맡은 김국진은 "이번 기획은 지역의 관객들과 더욱 가까워지는 것은 물론 그동안의 성과와 고민을 뒤돌아 볼 수 있는 소중한 기회[86]"라고 밝히고 있다.

「함세상」의 거리극 공연[87]은 2002년 이후부터 적극적으로 이루

86) 2005.4.11 매일신문 '시대의 아픔 4題' 창단 15주년 극단 「함께사는세상」.

87) 그림자극 〈모르겠다 꾀꼬리〉(2002), 효선이 미선이 추모 거리극 〈촛불〉 (2002), 〈어떤별 이야기〉(2003,2004), 〈새로운 시작을 위하여〉(2003), 〈지하철 액맥이〉(2005), 〈평화 이야기〉(2003-5), 〈밥 이야기〉(2006-8), 〈찔레꽃 피

어졌으며 연극의 현장성을 확보하고 사회적 발언을 확보하기 위한 노력이었다. 미국의 진보극단 「빵과 인형」의 칸타스토리아[88]라는 연극형식을 빌어 통일을 소재로 한반도의 분단사를 이해하기 쉽게 만든 그림연극 〈우리 집에 왜 왔니?〉(2002, 2005), 우리 사회의 농사꾼들과 비정규직 노동자들의 모습을 춤과 마임으로 그린 〈밥 이야기〉(2006), 서울 용산구 재개발 지역을 배경으로 주민들의 목숨을 건 싸움과 삶의 희망인 집을 지키기 위한 그들의 몸부림을 보여주고, 가난한 사람들에게 집을 허락하지 않는 사회의 폭력을 비판한 거리극 〈집 이야기〉(2009) 공연이 있다.

거리극을 통한 사회적 발언은 시간과 공간을 한정 짓지 않았지만, 공연장 설치와 철거 그리고 이동의 번거로움이 있었다. 사회적 사건이나 이슈에 대한 시의성이 있고 행사나 집회를 목적으로 만든 공연으로서 사회운동에 입각한 활동이고, 예술적 실험이 가능했으며 단원들의 경험은 창작의 토대가 되었다. 2·18 대구 지하철 화재 참사를 소재로 한 정기공연 〈안심발 망각행〉(2004)은 거리극 〈어떤 별 이야기〉(2003.7)를 각색하여 공연한 사례이다. 2000년대 들어 「함세상」의 활로 모색은 거리극을 통한 사회성 강

면〉(2006-8), 〈쌀, 물 그리고 나무〉(2006-10), 6월항쟁 20주년 기념 촌극 〈꿈꾸는 사람들〉(2007), 〈금수강산 누부일라〉(2007), 〈집 이야기〉(2009-10) 등.

88) 칸타스토리아는 그림, 노래, 해설, 연기 그리고 관객의 참여가 어우러진 야외극을 말하는데, '빵과 인형(Bread & Puppet)이라는 미국의 한 극단에서 변화, 발전시킨 연극의 새로운 형태이다. 메시지가 강한 극을 야외나 큰 무대에서 효과적으로 전달하는 데 좋은 방법이며, 관객의 참여를 유도하는 데에도 적합하다. 칸타스토리아에서는 그림이 아주 중요하며, 제작이 어렵지 않고 재미가 있어 여러 가지로 활용할 수 있다.

화로 들 수 있다.

「함세상」의 4단계 활동에 속하는 '마당극 이어달리기의 시기'(2007-2010)는 대구지역에서 극단 활동의 대중성을 확보하고 마당극 운동의 활발한 전개를 위한 노력의 시기이다. 다양한 레퍼토리로 각계각층의 요구에 맞는 공연을 기획하였고, 창단 이래 연극을 중심으로 한 문화예술교육은 사회 취약층을 비롯하여 다양한 계층을 대상으로 전문화된 연극교육기관으로 역할을 수행하였다.

해외 공연은 2007년 홍콩에서 열린 IDEA(국제연극교육협회)[89] 세계대회 참가가 있다. 3년에 한 번씩 열리는 이 대회는 세계 각국에서 모인 현직 교사, 연극교사, 교육연극 전공 학생, 교수, 전문극단 배우 등 수백 명씩 참가하는 국제행사였다. 「함세상」은 〈밥 이야기〉를 공연하였다. 참가자 박연희에 의하면 전통탈춤의 구성과 탈짓을 이용한 몸짓으로 만든 공연은 참가단체들로부터 많은 주목을 받았다[90]고 한다. 당시 극단 단원은 강신욱 대표와 예술감독 겸

89) 3년에 한 번씩 열리는 이 세계대회는 세계 각국에서 모인 현직 교사, 연극교사, 교육연극 전공학생, 교수, 전문극단 배우 등등 수백 명이 참가한다. 7박 8일 간 진행된 일정은 각 나라에서 이루어지는 교육연극의 실천사례, 다양한 연극놀이 워크숍, 연구세미나, 다큐멘터리 상연, 저녁에는 2-4편의 연극이 공연되었다. 자본주의의 잉여 생산물 축적에 관한 우화를 소재로 한 아동을 대상으로 한 참여 연극 "자이언트"(영국, 홍콩), 남성 중심 조혼제도의 극단적 폭력을 토론연극으로 만든 "모나의 이야기"(팔레스타인), 오토바이를 타고 미국을 횡단하며 미국사회의 양극화를 영상과 노래로 공연한 영국 배우이자 음악가 예츠(장예예술가)의 "on the verge", 이라크파병 후유증으로 힘들어하는 세 여군의 이야기를 다룬 "Project Homecoming"(미국) 등이다.

90) 박연희, 대구「함께사는세상」연습실에서 인터뷰, 2011년 2월 11일.

상임연출 박연희 외 배우로 활동한 백운선, 탁정아, 신동재, 서민우, 조인재 등이다. 창단 이후 공연 연보를 정리하면 다음과 같다.

〈표-11〉 극단 「함께사는세상」 공연 연보(1991-2010)

작품명	제작 연도	극작 및 연출	전통	역사	민족	농민	노동	정치	사회	세태	환경	아동	기타	비고
노동자 내청춘아	1991	공동창작 김창우책임					0		0					창립공연
꼬리 뽑힌 호랑이	1991	김사열 작 최재우 연출	0									0		
해직일기	1992	공동창작 김창우 연출							0					
이걸이 저걸이 갓걸이	1993	공동창작 김창우 연출		0	0									
궁궁을을 1894	1994	공동창작 김창우 연출		0										
신태평천하	1994	김재석 작 김재석 연출								0				
이땅은 니캉내캉2	1995	공동창작 김창우 연출		0						0				
꼬리 뽑힌 호랑이96	1996	김사열 작 (공동각색) 최재우 연출	0									0		
신태평 천하97	1997	박연희 각색 박연희 연출								0				
신태평 천하98	1998	김재석 작 김재석 연출								0				
토끼와 절구방망이	1999	공동창작 박연희 연출										0		
호랑이 이야기	1999	다리오포작 김창우 연출											0	
아줌마 정혜선	2000	작 김재석 공동 연출					0						0	여성

작품	연도	작·연출										비고
엄마의 노래	2000	공동창작 김창우 연출								0	0	장애인
오월의 편지	2001	김재석 작 김재석 연출				0						
지키는 사람들	2002	공동창작 박연희 연출				0						
평화이야기	2003	공동창작 연출 박연희					0					전쟁 평화
안심발 땅각행	2004	작·연출 박연희						0				
춘향전을 연습하는 여자들	2004	김재석 작 김재석/ 박연희 연출							0			17회 정기공연
쌀 물 그리고 나무	2004	작·연출 박연희								0		
찔레꽃 피면	2006	공동창작 연출 박연희					0					
밥 이야기	2006	공동창작 박연희 연출	0				0					
나무꾼과 선녀	2007	작 김재석 박연희 연출	0									18회 정기공연
밥심	2008	공동창작 박연희 연출	0		0							
삼팔선 놀이	2010	공동창작 김창우 연출		0			0					

「함세상」의 초창기는 역사적 사건을 다룬 공연이 다수를 이룬다. 〈이걸이 저걸이 갓걸이〉(1993), 〈궁궁을을-1984〉(1994), 〈이 땅은 니캉내캉2〉(1995) 그리고 2000년대의 〈삼팔선 놀이〉(2010) 등이다. 전자의 두 작품은 동학농민운동을 다루었으며, 후자는 한국전쟁의 역사적 배경과 전쟁 기간 중 양민학살 문제를 다루었다. 역사문제는 경남 진주, 경북 예천, 대구 등 영남지역의 사건이나

170

인물을 다루었고 기득권자, 가해자, 원인 제공자들의 시각에서 벗어나, 고증을 바탕으로 한 역사 재현과 사건의 이면과 행간을 읽어내어 지난 역사를 재조명하였다.

2. 서사극의 마당극화

1) 서사극 기법의 활용

「함세상」공연은 서사극 특징을 강하게 가지고 있다. 특히, 역사극이나 사건극에 있어서 진상을 추적할 때 마당극에서 서사극 공연 기법이 어떻게 녹아들 수 있는가를 잘 보여준다. 극중 해설자의 등장이나, 극 전개의 압축적 설명을 위한 슬라이드의 사용, 토막극 형식의 시도, 극중극, 비극적 소재를 희극적 그릇에 담아내는 고전적 수법 등을 주요하게 사용한다.

브레히트 서사극은 관객에게 극적 환상을 제시하고 자신과 극적 사건에 동일시하는 효과를 거부하는 연극이다. 서사극은 기본적으로 관객의 몰입을 방지하기 위해 극과의 거리두기와 관객의 객관적 시선을 요구하는 연극이다. 연극을 통해서 관객의 관찰력과 판단력을 확대하고 연극의 사회적 교육성을 증진하여 인간과 사회, 세계를 변화시키고 개조시킬 수 있는 것으로 간주했다. 따라서 서사극에서 해설자는 중요한 역할을 한다. 이를테면 극의 안내자이자 진행자이고, 또한 배역을 맡으면서 에피소드를 제공하고 사건과 상황을 적절하게 논평하며 연극을 압축시키는 역할을 한다.

〈이 땅은 니캉내캉〉은 배우 두 사람이 북을 들고 등장하여 한국전쟁 당시 경상남도 거창군 신원면 사건을 소개하고 슬라이드를 통해서 앞으로 전개될 사건을 설명한다. 이들은 해설자 역할과 동시에 극중 인물의 배역을 맡으며 일인다역이다.

남 1 : 그래 바로 그런 이야기라 카이. 내가 조금 재미있게 이야기할라꼬 준비해 안 왔나. (잠깐 사이를 두고 무대에 슬라이드가 켜지면 슬라이더를 가리키며) 경상남도 거창에 신원이라카는 면이 하나 있었는데, 그 면에는 마을이 모두 3개로 박산골, 탄량골, 그리고 청연부락이라카는 마을이 있었는기라. 그러니까 1951년 6·25 때 박산골에서 사람이 많이 죽었는기라 난리통에 일일이 묻고 봉분할 틈이 어디 있겠노. 난리통에 피난가느라 정신없다 보니 유골 찾을 정신이 어디 있었겠노. 한 3년쯤 지난 뒤에 뼈다구라도 찾아가 장사지내 줄라꼬 가 봤더니 뼈다구하고 살이 디엉키가 누가 누군줄 알수 없었는기라……. 14살 미만의 알라가 359명으로 전체의 딱 절반이었고 60살 이상의 노인이 66명, 80살 이상도 6명, 최고령자는 와룡리에 사셨던 진성희 노인으로 당시 92세, 20대, 30대, 40대 청장년들이 175명으로 24%였고 나머지 76%가 노약자 및 알라…….

남 2 : 그 많은 할배, 할매, 알라들은 누가 죽였노? (잠시 사이를 두고 한 발자국 다가가며 아 폭격에 맞아 죽었구나?

남 1 : (고개를 가로저으며) 내사마 말로 다 모하겠다. (잠시, 사이) 잘 보시

172

이소.[91]

극은 등장인물 남1의 거창 양민학살의 사건 개요와 객관적 사실에 대한 설명부터 시작한다. 또한 남1은 극중 인물로 등장하며 배역을 소화한다. 또 다른 공연 〈궁궁을을〉(1984)의 경우도 극의 시작에 배우1과 2가 등장하여, 지금 공연은 100년 전 1894년 경상도 지역 동학농민운동을 다루는 공연이라는 사실을 소개하고, 하느님의 신령이 직접 인간의 몸에 내려 기화하기를 기원하는 '시천주 조화정 영세불망 만사지'주문과 동학사상을 설명한다. 할매가 손녀에게 들려주는 수운선사의 탄생에 대한 이야기로부터 극은 시작하고 인형극을 통해서 인형과 악사석의 산받이가 재담을 주고받으며 산받이가 서술적 화자로서 사건을 전개한다.

> **산받이** : 자! 궁지에 몰리마 쥐새끼가 고양이를 문다꼬 예천 아전이
> 꼭 그짝인기라. 저거들이 살라카이 우야겠노. 민보군을 만들
> 었제. 그라이 농민군들이 가만 있겠나 그동안 예천농민들의
> 피를 빨아먹은 대표적 대지주 박기양, 이유태, 이삼문, 윤개
> 선 4명을 당장 압송하라는 통문을 발송했제 (파발마 소리)
> **아전 2** : 통문이 왔습니다.
> **아전 1** : 죽는 일이 있더라도 보낼 수 없다.
> **산받이** : 보낼 수 없다? 어허, 인자 싸움이 나도 크게 날란갑다. 농민
> 군하고 민보군이 팽팽하게 밀고 땡기고 있는데 성질급한 농

91) 김재석·최재우 엮음, 「이 땅은 니캉 내캉」, 태학사 1996, 10-11쪽.

민들이 읍내 지주집으로 쳐들어 갔뿐는기라. 그란데 농민들
이 땅이나 팔 줄 알았제 어데 싸우는 법을 제대로 알았겠나.
덜커덕 11명이 잡혀뿌릿제.

(탈을 쓴 농민군 2,3 끌려 나온다)

농민군 : 너거가 우리한테 죄를 물을 수 있다 이말이가

아전 2 : 저~런……. 화적때를 봤나?

아전 1 : 당장 저놈들을 한천으로 끌고가서 생매장을 시켜버려라.

농민군 : 하늘이 두렵지 않느냐 이놈들아

(농민군 끌려 나갔다 탈을 벗고 들어오며)

농민군1 : 이번 한천 생매장 사건은 일은 분명히 살인이니 생매장 사
건의 주모자를 당장 압송하라.

아전 3 : 우리는 도적을 처벌한 것이니 이번 일은 아무 잘못이 없다.

(끼리끼리 쑥덕 쑥덕거린다)

산받이 : 예천 수접주 최맹순은 예천읍민과 상주 성산 지역에 동학접
주 13명과 상의해 최후통첩을 발송했다.[92]

산받이는 농민군과 민보군의 전투상황과 앞으로의 전개를 설
명한다. 〈신 태평천하〉에서는 변사가 〈궁궁을을〉(1984)의 산받이
와 같은 역할을 한다. 무성영화에 나오는 변사의 해설로 극의 시공
간 이동을 자유롭게 하는 한편 현실과 극의 세계를 매개하는 역할
로서 이야기 세계(작품 내의 세계)와 현실 세계(관객들이 살아가야 하는
세상)의 연관성을 긴밀하게 하고 있다. 윤사장 일가의 하루를 영상

92) 「함세상」 소장 대본, 〈궁궁을을〉, 1994년 공연본, 19쪽.

자료로 처리하여 이야기를 압축 전달한다.

윤사장 : 빠가싸노브비치. 악담을 해도 심하게 하는구먼.

최대복 : (기절할듯이) 사-- 장 -- 님.

윤사장 : 우리 애들이 할 일없이 놀러나 다니는 것으로 보이나 자네
눈에는.

최대복 : 저는 어디까지나 사장님과 이 집안을 사랑하는 마음에
서……

윤사장 : 그러니까 자네 형편이 이 모양 이 꼴이지. 애들은 그냥 놀러
다니는 것이 아니라, 그 뭐시기냐……

미　영 : 비지네스.

윤사장 : 아, 그래……. 비지니스, 비지니스를 하러 다니는 것이란 말
이야. 알겠는가? 사업에 따라 비지니스도 달라지는 것일세.

변　사 : 비지니스라. 세상에 술마시고 놀러 다니는 것이 비즈니스라
면 그보다 더 팔자 좋은 일이 어디 있겠습니까? 그렇죠? 저
기 (관객을 지적하여) 대답해보세요. (관객의 대답에 따른 대응) 이런
이야기가 왜 나오느냐. 윤사장의 위대한 깨달음과 관계가 있
습니다요. 윤사장이 떼돈을 벌기 시작한 것은 싼값에 땅을 샀
다가 비싼 값에 되파는 재주가 남보다 뛰어났기 때문이었습
니다. 그 재주가 보통 재주입니까요. 다 비결이 있었지요. 자
보시죠.

(윤사장 관객들 주위를 다니며 열심히 웃고 악수하고 무엇인가 받아온다)

변 사 : 잠깐, 중지. 중지. 자네 왜 그러나. 원래 하던 대로 하란 말이
　　　　지. 그래야 여기 구경 오신 어른들도 자네가 돈을 번 내력을
　　　　소상히 아실 것 아닌가.

윤사장 : 이봐. 좀 봐주슈. 나도 부끄러운 건 아는 놈이야. 그걸 어찌
　　　　다시 보여준단 말인가 이 많은 사람 앞에서. 그리고 요즘 내
　　　　가 이런 짓은 안해. 부하들이 하지.

변 사 : 이 사람이 갑자기 못먹을 걸 먹었나. 그러지 말고 원래 당신
　　　　이 하던대로 보여줘. 그래야 모든 게 분명해지지.

윤사장 : 이런 젠장 할.[93]

　산받이와 변사는 해설자이자, 객관적 사실의 전개자 이며, 배우
로서 역할한다. 변사와 산받이는 주제의 일관성과 밀도 있는 이야
기 전개로, 보다 구체적이고 사실적인 사건의 전모를 밝힌다. 역
사·사회적 사건의 객관화된 전달은 문제 해결에 적극적 인식을
유도하는 효과가 있다. 이는 관객이 관람하고 있는 게 연극이라는
사실을 확인하면서, 연극이 이야기하고 있는 사실을 사실로 받아
들이는 것이다.

　〈이 땅은 니캉내캉〉과 〈궁궁을을〉의 공통점은 서사적 자아인 화
자를 통해서 극을 설명하거나 이끌어 간다는 것이다. 개별적 독립
성이 있는 장면들을 연결하거나, 또는 필요에 따라 제3자의 시선
으로 극에 개입하며 극 중 사건을 해명 또는 비판한다. 이는 공연
에서 다루고 있는 사건을 상대화시켜 관객에게 거리감을 두게 하

93) 「함세상」 소장 대본, 〈신 태평천하〉, 1994년 공연본, 12쪽.

는 소외효과 또는 이화효과이다. 브레히트는 관객에 대한 배우의 관계는 가장 자유롭고 직접적이어야 한다고 강조하면서 배우는 관객에게 단순히 무엇인가를 보여주고 전달하는 역할을 해야 할 뿐이며 단순한 연기자와 전달자의 태도가 다른 모든 것보다 우선한다[94]고 하였다. 이는 지배 이데올로기나 고정관념의 허구성과 도구성을 폭로하고 새로운 인식에 이르도록 중재하는 노력이며 객관적인 인식과 의식의 각성을 위한 유효한 연극형식이다. 〈이 땅은 니캉 내캉〉과 〈궁궁을을〉은 소위 브레히트식 삽화 + 춤과 노래 + 삽화의 형식을 기본 구조로 삼아 역사와 사회와 정치적인 문제들을 끌어내고 이야기한다. 해설자의 운용이나 슬라이드 또는 인형극 등의 시청각적 기제를 통하여 마당을 입체화시키고 현실 모순에 대한 비판적 접근은 서사극 이론을 적용하고 있다.

연극의 서사적 기법이 연극에 서사 장르의 요소가 침투하고 강화되는 장르 혼합현상[95]이라면, 서사극의 마당극화는 장르 혼합의 현상을 마당이라는 개방된 공간에 포섭하는 것이다. 서사극의 마당극화란 연극과 서사극, 서사극과 마당극의 혼용이라 할 수 있다. 「함세상」공연은 전통 탈춤의 구조와 비판 정신을 근거로 서사극의 형식논리와 비판적 현실주의를 수용한 마당극이라 할 수 있으며 마당극의 상황적 진실성에 대한 적극적 표현으로 서사극의 확대 수용이라는 특징을 가진다.

94) 송윤섭 외 역, 『브레이트의 연극이론』, 연극과 인간, 2005, 210-211쪽.
95) 정지창, 앞의 책, 1989, 308쪽.

2) 토막극과 낯설게 보기

「함세상」의 역사 소재극은 놀이패 「탈」의 거창 양민학살을 다룬 〈이 땅은 니캉 내캉〉, 진주민란을 다룬 〈이걸이 저걸이 갓걸이〉, 동학농민운동을 다룬 〈궁궁을을〉 그리고 현대적 사건으로 〈이 땅은 니캉 내캉 2〉와 한국전쟁의 배경을 다룬 〈삼팔선 놀이〉 등이 있다. 역사극은 서사극 요소가 많은 부분을 차지하며, 극적 구성이 유사하여 전형화된 틀로 나타난다. 사건의 진상을 추적하면서 객관적 사실을 전달하기 위해서 낯설게 보기와 토막극이 어떻게 마당극에 녹아들 수 있는가를 보여준다.

창단 20주년 기념 공연 〈삼팔선 놀이〉(2010)는 한국전쟁 60주년에 끝나지 않은 전쟁의 이면과 비극 속에 죽어간 영령들에 대한 기억을 재생하는 공연이다. 한국전쟁에 관한 7개의 이야기를 토막극 형식으로 연결하고 있다. 제목은 6·25 전쟁이 강대국 미국, 중국, 소련이 한반도를 놓고 벌인 역사적 '놀이'라는 것과, 공연으로서의 '놀이'라는 두 가지 의미이다. 일본이나 미국, 소련이 만들어 낸 역사에 고통받는 민초의 이야기이다. 한국전쟁 60주년에 분단의 원인과 이데올로기 대립 그리고 전쟁이라는 상황을 상호 연계하면서 토막극 형식으로 구성하였다.

<div align="center">〈표-12〉〈삼팔선 놀이〉 장면 구성</div>

장면	제목	내용과 기법
1	매듭	보도연맹원 출신 정영식의 살아남은 독백/논평해설
2	고품격 퀴즈쇼	6·25특집으로 방영되는 생방송 퀴즈 쇼 /슬라이드, 인형극
3	꼭 살아있어야 한데이	60년 전 한 소녀병의 목숨건 행군 길/극중극 - 60년 전과 현재의 교차구성
4	어떤 무용담	60년 만에 한국을 찾은 해외참전용사/극중극 - 전쟁상황과 어머니들의 독백(참전용사, 중공군, 한국군)
5	니는 어데고	00마을 한국전쟁 유골발굴현장, 귀신들과 발굴자/이승과 저승의 시공초월

서사극은 기본적으로 관객이 배우의 행위에 거리두기와 객관적 시선을 통해서 사건의 확인과 결단을 위한 연극이다. 극은 직접적인 논평이나 해설을 사용하여 관객에게 사건의 진실을 명료하게 이해시키기 위해 노력한다. 장면1은 보도 연맹원 출신 정영식이 6·25 전쟁 당시, 집단학살에서 본인만 살아남게 된 증언으로부터 극을 시작한다. 집단학살에 관한 내용의 증언과 이어지는 배우의 논평은 해설기능과 함께 관객의 관심을 유발한다.

> **배우1** : 대한민국은 민주공화국입니다. 민주공화국에는 사상의 자유가 있습니다. 마르크스의 책을 읽는게 범죄입니까? 일제시대 왜놈들이 하던 짓을 해방이 되었는데 왜 따라 합니까? 여러분들은 지금 대학에서 교양과목으로 배우고 있지 않습니까. 자본론, 모순론, 공산당선언문, 이런 걸 읽으면 범죄행위가

되는 암흑시대가 있었습니다. 아직 완전히 나지는 않은 것 같습니다.

배우2 : 도대체 왜 우린 서로서로 죽이고 죽였던 겁니까? 왜? 인민군을 재워주었다고 아침밥을 먹다가 들판으로 끌려 나가 죽은 사람들 칠십 명은 꼭 죽여야 할 사람들이었을까요?

배우3 : 전쟁을 일으킨 일본을 두 쪽이나 세 쪽을 낼 일이지 왜 아무 죄도 없는 우리나라를 두 쪽 냈습니까? 약소국의 설움이라구요? 고래 싸움에 새우 등 터진거라구요? 그럼 아예 중국에 동북 3성이 아니라 동북 4성으로 들어가든지, 미국 국기에 별 하나 더 그려 넣든지 그러는 게 좋지 않을까요? 국민투표로 결정하면 안 되겠습니까. 민주주의로.[96]

　배우들의 논평은 보도연맹원 출신 정영식이 처할 상황과 앞으로 진행될 사건을 무리 없이 짐작하게 한다. 극 자체 몰입보다는 극이 보여줄 상황을 논리적으로 관조하게 만든다. 극의 도입부는 사건 전개의 자연스런 도입과 상황들을 설명한다. 이는 극적 환상을 깨면서 극의 시작을 알린다. 서사극의 낯설게 하기란 어떤 사건이나 상황을 낯설게 보여줌으로써 우리의 고정관념에 뿌리 박혀 있는 사건이나 인물, 상황을 두드러지게 드러내는 수법이다.

　1. 한국전쟁 당시 인민군과 민간인을 가리지 않고 죽음의 공포에 떨게 한 비행기는 무엇일까요? (답: 쌕쌔기)

96) 「함세상」 소장 대본, 〈삼팔선 놀이〉, 2010년 공연본, 2-3쪽.

2. 스페인 내전의 참상을 그린 〈게르니카〉와 함께 대량 학살의 잔혹성을 폭로하는 작품으로, 한국전쟁을 배경으로 민간인 학살을 고발한 〈한국에서의 학살〉이라는 작품의 화가는 누구일까요? (답: 피카소)

3. 한국전쟁 당시 UN군 총사령관으로 북한 지역과 만주지역에 원자탄 26개를 투하하자고 주장했으며, 최근 〈이 사람〉의 동상을 철거해야 한다와 두어야 한다는 논란의 중심이 되고있는 이 인물은 누구일까요? (답: 맥아더)

4. 인천 상륙작전의 성공 이후 원산 상륙작전을 실시하였지만 실패하게 된 곳이며, 중공군과 인민군의 유인 전략으로 미군 제1해병사단이 전멸할 위기에 처하게 된 곳입니다. 압록강의 지류인 강을 댐으로 막아 만든 인조호수인 이곳은 어디일까요? (답: 장진호)

5. 지금 듣는 노래의 제목은 '굳세어라 금순아'입니다. 이 노래에도 나오는 이곳은 세계전쟁사상 가장 큰 규모의 해상 철수가 이뤄진 곳인데요. 철수 이후 유엔군에 의해 폭파되는 이곳은 어디일까요? (답: 원산)

6. 한국전쟁 당시 미군이 사용한 이것에 의해 화상을 입은 한국 여성들의 모습입니다. 젤리 형식으로 된 무기로서 3000도의 고열을 내면서 주위 30m를 불바다로 만들어 사람을 태워 죽이거나 유독가스로 질식시켜 죽이는데요, 이것은 무엇일까요? (답: 네이팜탄) 등

퀴즈쇼는 관객이라는 관찰자에게 6·25 전쟁과 관련된 지식을 전달해 줌으로써 능동적 사고를 불러일으키며 기존의 전쟁에 관한 지식과 대치시킨다. 한반도를 중심으로 국제적 역학 관계에서

한국이 전쟁에 처할 수밖에 없는 상황을 이화효과로 각인하게 된다. 이화효과는 사회적으로 조건 지어진 형상들로부터 그 실체를 파악하는 데 방해되는 친밀감을 지우는 방법으로 사용한다. 대상을 인식하되 낯설게 보이도록 하는 것은 서사극의 계몽적 기능의 표현 수단이며, 연극을 인간의 사회적 삶의 묘사로 사용코자 하는 것이다. 6·25 전쟁을 낯설게 보여 기존의 일상적이고 상식적인 것을 부정하거나 호기심을 불러일으켜 기존의 사실을 의심해 보는 태도를 가지게 한다. 퀴즈쇼는 전쟁에 대하여 새로운 인식을 형성하게 하는 매개이다.

인형극은 1945년 8월 11일 태평양전쟁 종전 전 미국 군부는 일본을 차지하고 소련을 견제하기 위하여 삼팔선 획정에 관한 논의를 펼치며 미국의 트루먼과 각료들이 대처하는 재현이다. 이는 역사적인 고증으로 전범국이 아닌 한반도가 왜 두 조각으로 분할되었는지를 보여주기 위한 것이다. 인형극은 환상 안에서 이루어지기 때문에 역사적 사실에 대한 상징적 표현이다.

공연은 브레히트의 서사극적 기법에 따라 장면 전환 때마다 여러 가지 방법[97]을 보여준다. 인형극으로 막간극 보여주기, 슬라이드를 통하여 '꼭 살아있어야 하오'와 같은 주제어 보여주기, 장면 5처럼 독립된 장면으로 전환할 때 '00마을 한국전쟁 유골발굴현장'이라고 써진 플래카드를 무대 뒤에 붙여 놓는 경우들이다. 장면

97) 초기의 서사극 이론에서 브레이트는 극작가가 에피소드별로 극을 구성해야 하며 각 장면이 시작하기 전에 장면의 제목을 써서 다음 장면까지 무대 위에서 그것을 보여주어야 한다고 주장하였다.(J.L. 스타이안, 윤광진 역, 『표현주의 연극과 서사극』, 현암사, 1994, 146쪽.)

전환을 위한 장치들은 관객으로 하여금 다음은 '무엇이 일어날 것인가'보다는 '어떻게 될 것인가'를 궁금케 한다. 배우는 단순히 무엇인가를 보여주고 전달하는 역할일 뿐이며 단순한 연기자와 전달자의 태도가 다른 모든 것보다 우선하게 된다.[98] 즉, 관객의 생각을 '무엇'이기보다는 '어떻게'로 진전시켜 주는 장치이다.

공연 3장면, 4장면, 5장면은 독립된 구성을 갖추며 각기 완결성을 가지고 있다. 가령 3장면 '꼭 살아 있어야 한데이'에서 화자는 늙은 효정이며 회상 형식의 극중극이다. 효정과 정자는 의대 동기생으로 같은 독서회 회원이며 신탁통치 반대운동의 동지이다. 또 다른 등장인물 길수는 이들의 후배다. 전쟁 중 간호사로 활동하던 효정이 인민군이 된 정자와 인민군에 입대하는 길수와의 만남, 종전 후 우연히 만난 정자로 인한 간첩 누명과 강압적 고문, 그리고 가족들의 연좌제 고통, 이젠 어느덧 노인이 된 효정의 회고가 현재와 과거를 오간다. 극은 젊은 세 사람을 중심으로 전쟁 전후의 활동과 이후의 삶의 이야기를 통해 관객은 전쟁과 이념에 대해서 비판적 시선으로 관찰하게 한다.

4장면은 한국이라는 낯선 나라에서 이름도 없이 사라진 이국땅의 젊은이들은 누구를 위해 죽었는지를 다룬다. 외국 참전 용사들의 극중극 형식으로 다룬 '어떤 무용담'이나, 장면5의 집단학살 현장의 발굴을 다룬 '니는 어데고' 등도 위 3장면과 유사하여 극중극 형식이 담는 주제에 대한 관객의 이화효과는 긴밀히 연관되어 있다. 즉, 관객들에게 만약 내가 극과 같은 사건이 일어났을 때 나는

98) 송윤섭 외 역, 위의 책, 210-211쪽.

어떻게 할 것인가를 생각하게 하고 더 나아가 오늘날 이러한 전쟁 비극을 막을 수 있는 제도와 장치는 무엇인지를 생각하게 만들기 때문이다.

3장면, 4장면, 5장면은 독립된 단막극으로 분절되어 있지만 동일 주제로서 통합되는 극적 구성으로 유희적 성격을 가진다. 전통 연희의 구성도 그렇지만 독립된 이야기를 가진 삽화들을 병렬적으로 연결하는 구성이다. 각 장면은 관객에게 논증과 인식을 끌어내기 위하여 극을 극으로 의식하게 한다. 이미 형식적으로 낯설게 보게 된다. 서사극의 구현에 가장 중요한 이론은 이화(소외)효과이다. 이화효과는 기존연극이 강조한 연극의 환상성과 정화작용을 봉쇄하고 관객이 무대에 대한 몰입에서 벗어나 비판적 거리를 가지게 한다.

〈삼팔선 놀이〉는 이미 한국전쟁이란 역사적 사건이 존재하지만, 이 사건을 낯설게 봄으로써 평가와 비평도 달라질 수 있다는 점을 들어 비판적 성찰을 유도하고, 고정관념의 허구성을 폭로하고 새로운 인식에 이르도록 중재하여 의식의 각성을 촉구한다. 극은 갈등과 대립의 관계보다는 다양한 에피소드의 토막극을 결합하고 사건에 대해서 낯선 느낌을 주어 지난 역사에 대하여 현실적 긴장감을 높이며 흥미를 유발한다.

3) 토론연극과 마당극

〈춘향전을 연습하는 여자들〉(김재석 작, 김재석·박연희 연출, 2004. 김재석 연출, 2008.)은 우리 고전에 등장하는 춘향의 정절과 지고지

순한 사랑을 관객과 토론을 통해서 신(新)춘향을 만드는 공연이다. 일상의 삶에 함몰되어 있던 여성들이 연극 연습을 통해 오늘을 살고 있는 자신들의 모습과 우리 사회가 처해 있는 상황을 새롭게 인식하는 과정을 그린 마당극이다.

이 작품은 '관객-배우(spect-actor)'의 참여를 중요시하고 관객과의 교류를 극대화하여 연극의 경계를 허무는 실험성이 강하다. 관객은 관객-배우라는 이름으로 열린 연극, 참여 연극, 체험 연극을 경험한다. 관객-배우개념은 브라질 출신의 아우구스또 보알의 토론극과 열린 연극에 대한 관객 참여 방식이다. 토론연극은 배우와 관객이 함께하는 창조적인 연극 형태로 하나의 주제에 대하여 관객과 토론하며 만들어가는 연극이다. 배우와 관객이 만드는 지적이며 예술적인 게임이라 할 수 있다.

아우구스또 보알은 관객을 연극적 행동의 주인공으로 만들고, 사회를 그저 해석하는 데 만족하지 않고 스스로 나서지 않으면 세상은 변하지 않으므로 적극적으로 변혁하는 것을 목표로 한다. 토론연극의 진행자 조커[99]는 무대 위의 문제적 상황에 대한 해결보다는 관객들의 생각과 자발적 실천 과정을 더 중요시 한다. 현대

99) 조커는 관객과 배우, 무대와 객석 간의 쌍방향 커뮤니케이션을 가능케 하는 매개가 된다. 그는 연극이 진행되는 동안 배우들과 관객들 사이에서 끊임없이 관객의 주의를 환기시키고, 극의 상황과 문제점에 대한 질문을 던지며, 필요에 따라서는 자신이 극 중의 다른 배역을 연기하기도 하며, 관객의 의견을 배우들에게 전달하거나 관객을 배우로 초대하여 극에 참여하게 하며, 그들로 하여금 능동적으로 극의 전개나 결말을 이끌게 하는 등 보알의 연극 전반을 조율하고 진행을 책임지는 리더이다. 또한 조커는 관객들을 가르치는 존재가 아니라 관객들이 자발적으로 사고하고 참여하도록 유도하고 끊임없이 질문을 던지는 존재이다. 다양한 관점과 해석, 그리고 여러 형태의 해결 방법들을 논의하고, 이

민주주의를 살아가는 모두에게는 자신의 행동을 주체적으로 선택할 권리가 있으며 의사 결정에 대하여 스스로 책임질 필요가 있다. 공연장에서의 관객은 관객이 아니며 관객-배우라는 이름으로 출연하는 관객이며 배우이다.

〈표-13〉〈춘향전을 연습하는 여자들〉의 구성과 내용

막	제목	내용
1	판 열기	1. 아파트 부녀회 춘녀시연회 배경
2	아하, 내가 없구나	1. 고전 춘향전 시연(극중극) 2. 마지막 장면 문제제기 3. 여자들의 현실(막간극) 4. 춘향과 현대여성에 관한 관객과의 토론 5. 학급어머니회 회의(막간극) 6. 가족을 위해 꿈을 접은 여성들의 이야기
3	세상사 바라보기	1. 춘향전을 어떻게 바꿀지 관객배우 모집(OX 퀴즈를 통해 선발) 2. 몸풀기(만담과 지하철 사고 발생 시 대피요령) 3. 촛불시위에 관한 촌극 역할 나누기 (촌극) 4. 촌극에 대한 평가와 의견발표(토론연극)
4	내식으로 살아가려네	1. 춘향전 고치기 조 편성 (관객과 조별 토론) 2. 조각그림 만들기(2편) 3. 백운선의 고백과 강신욱의 사랑고백 4. 우리가 바라는 춘향의 모습
5	판 닫기	1. 수정하여 다시 공연하는 춘향전 (극중 극)

를 제시한 참여자들이 직접 그 방법을 연극 속에서 시도해 봄으로써 세상에 존재하는 다양한 형태의 억압으로 인해 패배 의식과 무기력에 빠져드는 현실에 맞서 대응하도록 유도하는 것이 조커이다. (김병주, 「2006년 초·중등 교사를 위한 문화예술분야 전문가 초청 워크숍 - 이슈 중심 (issue-based) 토론연극 심화 워크숍 (2006. 8.7.-9)자료집」, 한국문화예술교육진흥원, 2007.)

사례분석은 〈춘향전을 연습하는 여자들〉(2008.11. 대구 봉산문화회관 소공연장)이며, 전체 구성은 '상황인식(1막) – 춘향전의 문제 인식(2막) – 관객-배우 모집 및 배우훈련 (3막) – 토론연극 훈련(3막) – 춘향전 토론하기(4막) – 2008 신(新)춘향전 공연'(5막)으로 분류된다. 1, 2, 3막은 토론연극을 위한 준비단계이며, 4막은 토론연극 진행, 5막은 토론연극의 결과이다.

1막 '상황인식'은 배우와 관객 모두를 아파트부녀회 회원으로 설정한다. 아파트부녀회가 시연회를 하게 된 이유는 여성연극제 참가작인 〈춘향전〉의 뒷마무리를 결론짓지 못했기 때문이다. 공연장 입구에는 〈헤븐 트윈스 아파트 연극동호회 시연회장〉, 〈경축, 춘향전 2008 시연회, 헤븐 트윈스 아파트부녀회 일동〉 등등의 여러 안내문을 붙여 장소가 아파트부녀회에서 준비한 연극 〈춘향전〉 시연회장임을 연출한다.

> **박연희** : (입을 삐죽거려주곤) 연습하는 동안 어려운 일도 많았지만 합심
> 해서 잘 이겨내고 그럭저럭 마지막 부분까지 연습하고 있는
> 데, 희진이 하고 민우가 자꾸 이게 아인데, 이게 아인데 캐싸
> 서 마무리가 안되는기라요. 우예 보면 야들 말이 맞는 거 같
> 기도 하고, 우예 보면 아인거 같기도 하고 헷갈려서.
>
> **서민우** : 그래서 제가 아이디어를 냈지예. 우리가 연습한 〈춘향전
> 2008〉 시연회를 하고, 아파트주민들의 의견을 들어 작품의
> 뒷마무리를 결정하자.
>
> **탁정아** : 전 말렸어요. 이런 자리를 만들어 봐야 무슨 득이 있을까요.

연극에 참여도 하지 않은 사람들이 감 나라 대추 나라 말만 많을 텐데…….

박연희 : 감 놀 데가 맞으면 감나야 되고, 대추 놀데가 맞으면 대추나야 안 되겠나.

백운선 : 아유, 또 이러신다. 남들이 보면 싸우는 줄 알겠어요. 두 사람이 제일 친하면서…….

박희진 : (관객에게) 일단 연극을 먼저 보시고 난 후, 우리의 고민을 말씀드리겠습니다. 그때 좋은 의견을 제시해주시면, 우리가 그 말씀에 따라 작품을 짜보도록 하겠습니다.[100]

관객은 공연장 입구에서부터 낯선 시선으로 공연장에 입장했지만, 조커역 배우의 도움으로 관객은 무대 밖 현실 세계와 무대 위의 연극 세계를 경계 짓는 보이지 않는 벽(제4의 벽)의 존재를 넘는 관객 참여형 연극의 참가자임을 인지한다.

2막은 문제 인식의 단계이다. 배우들은 고전 〈춘향전〉을 실연하여 극적 상황이 안고 있는 문제점을 발견하도록 하며, 이어지는 막간극은 가족과 자식들 뒷바라지를 위해 자신의 삶을 포기하고 사는 현대 여성들의 일상이다. 막간극은 질문이고, 이에 대한 답을 찾는 것은 관객의 몫이다. 고전과 현실의 비교를 통해서 고전을 그대로 재현할 필요 없이 현대에 맞게 새롭게 각색하여 보자는 것이다.

3막은 관객-배우의 훈련 단계로 설정되어 있다. 토론연극에 대

100) 「함세상」 소장 대본, 〈춘향전을 연습하는 여자들〉, 2010년 공연본, 2-3쪽.

한 충분한 이해와 적응을 위해서 참여 관객을 대상으로 몸풀기와 촌극을 실행한다. 토론연극은 수동적인 관객을 능동적으로 행동하는 배우로 변화시키는 메소드이며 응용연극의 핵심을 이루는 방법이 된다. 3막의 1장면은 직접 참여할 관객-배우들 모집이다. 여기에 사용되는 O, X 퀴즈는 관객을 대상으로 하며, 대구지하철방화사건에 대한 만담과 이에 선발된 관객-배우들은 지하철 화재 발생 시 행동 요령을 따라 한다. 대구지하철화재참사(2003.02.18.)는 지하철 내에서 방화로 마주 오던 지하철과 역사 전체까지 화재가 번지면서 대규모 인명피해가 발생하여 우리 사회 전반의 안전 불감증에 경종을 울린 사건이다. 선발된 관객-배우들은 조커역의 배우가 '119구조대!' 하면 '살려 주세요'를 외치고, 비상구로!, 지하철로! 라고 외치면 모두가 지정된 장소로 재빨리 움직인다. 지하철역에서의 대피 훈련은 참여한 관객들의 육체와 정신의 이완을 위한 극적 장치이다. 참여 관객들은 육체와 정서적 긴장감이 해소되면서 감각의 활성화를 충전하기 때문이다.

육체훈련에 이은 3막 2장은 2008년 한미 FTA 개정 당시 광우병 논란의 핵심이 된 미국산 쇠고기의 수입 반대 촛불집회 토론이다. 이는 두 가지로 나뉜다. 첫째는 당시 사회적 문제상황인 수입 쇠고기에 대한 관객의 의견을 모아내는 것과, 둘째는 토론연극의 생경함과 두려움을 해소하는 과정이다.

촛불시위에 관련한 토론연극은 쇠고기 수입 협상단, 기업, 언론, 시민사회단체 등으로 역할을 분담한다. 배우들은 진행을 이끌어가며 관객-배우들은 역할을 수행한다. 3막 3장면 촌극에서 쇠고기

수입과 관련한 정부, 기업, 언론의 입장은 문제 제기이며 관객의 의견을 묻는다. 공연 실황 기록영상의 진행 장면은 다음과 같다.

> **관객석 관객** : <u>먹거리는 생명과 관련 있는 부분으로 경제와는 무관하다고 생각합니다.</u>
>
> **배우** : 기업인에 대한 지적인데 무대로 나와서 관객께서 기업을 대표하는 인물이다 생각하고 본인이 생각하는 기업인의 올바른 입장을 이야기해주시죠. (관객을 무대로 불러 세운다)
>
> **배우** : (기업인 역할을 하며) "여러분 드디어 미국 시장이 열렸습니다. 우리는 미국산 소고기를 열심히 먹고 핸드폰과 자동차를 수출하여 한국경제를 경제를 살리겠습니다." 자 이 대목을 OOO님께서 기업인이라면 어떻게 하시겠습니까.
>
> **관객** : <u>(무대로 나와서) 저희 먹거리는 우리 시장에서 만든 것, 농민이 만들고 키운 것으로 하고, 우리의 경제는 우리가 만든 상품으로 경쟁력을 강화하여 수출하도록 하겠습니다.</u>
>
> **관객들** : 박수!!![101]

위에서 보듯 배우들은 참여한 관객만이 아니라 객석의 관객들도 문제적 상황을 재구성하도록 유도하고 있다.

4막은 〈춘향전〉에 나타난 문제점에 대한 공개토론이다. 공개토론은 주제에 대하여 질문과 의견, 평가, 건의 등을 제시하는 토론방법으로, 특정 문제에 대해 깊은 의견을 나눌 수 있는 장점이 있

101) 〈춘향전을 연습하는 여자들〉, 비디오테이프, 2010년 공연본.

다. 관객에 의해 제시된 의견은 두 가지이다. 첫째는 변사또의 수청을 들어주는 것처럼 하면서 도망을 가서 이도령과 후일을 도모하는 것. 둘째는 최대한 몸값을 올려서 수청을 들고 큰 술집을 차려서 이도령이 없어도 잘살도록 하자는 의견이다. 그러나 모두가 바라는 춘향의 모습은 삶의 주체로서 살아가는 여성상을 만들자는 결론을 도출한다.

> 서민우 : 춘향을 세상의 부당한 억압에 맞서는 여자로 설정하고, 춘향의 의지를 충분히 강조하도록 해요.
>
> 박희진 : 변사또를 이 세상의 부당한 억압과 권력의 상징으로 만들어 가는 게 어때요?
>
> 백운선 : 이도령이 어사출도한 다음 춘향이의 지조를 시험하는 장면을 확 바꿔 버려요.
>
> 송희정 : 그러면, 춘향이 이도령을 거부하는 걸로 바꾸면 어때?
>
> 강신욱 : 춘향이하고 이도령하고 결별한단 말인가?
>
> 탁정아 : 그럼요. 쿨하게 끝내는 거죠.
>
> 박희진 : 이도령이 눈물을 흘리며 반성하도록 하면 어떨까요.
>
> 백운선 : 이도령이 나쁜 사람은 아니예요.
>
> 서민우 : 천사표……. 아니, 언니야는 아이라카지만, 나는 옥에 찾아와 말 한마디 안해준 이도령이 미워.
>
> 박연희 : 자, 그만 떠들고 여기 모이봐라. 내용을 다시 짜보자.[102]

102) 「함세상」 소장 대본, 위의 대본, 22쪽.

5막은 토론을 통해 수정된 현대판 〈신춘향전〉이 배우와 관객-배우들의 합동공연으로 이루어진다. 결론은 춘향과 이몽룡의 관계를 청산하는 것이다. 그 이유는 어사또 출도 전날 밤 사지에 놓여 있는 춘향을 찾아온 이몽룡이 어사또의 신분을 밝히지 않고 속였다는 것과, 암행어사 출두 후에도 얼굴을 가리고 춘향의 정조를 시험하였다는 것이다. 두 번이나 이몽룡으로부터 시험당해야 했던 춘향의 결심과 행동은 사필귀정(事必歸正)이며, 여성이 남성에게 종속된 체계의 파괴로 이어진다. 바로 5막은 관객과 함께 토론하여 만든 결론이 되는 것이다. 토론연극의 목표는 여성에 대한 고정관념의 고착화가 아니라 발상의 전환을 통해 해방의 길을 여는 것으로 돌파구를 마련한다.

〈춘녀〉는 마당극에서 관객-배우란 개념을 사용하였다. 관객-배우는 연극을 관람하는 관객이라는 수동적 위치에서 극에 개입하여 배역을 연기하는 배우로 변신하고 관객과 배우의 위치를 넘나든다. 극적 환상이 주도하는 플롯에 몰입하여 극중 상황 또는 극중 인물과 자신을 동일시하여 카타르시스 과정에 이르는 기존연극과는 달리 지금 여기는 공연장이며 연극이라는 사실 자체를 정확하게 인식하고 토론을 통하여 주체적으로 변화된 인식을 도출하도록 하고 있음을 알 수 있다.

아우구스또 보알의 토론연극은 사회적인 문제나 참여자들의 의식과 관련한 문제를 노출시켜 그 해결방안을 찾는 것을 목적으로 하며 브레히트의 서사극에 뿌리를 두고 있다. 마당극의 개방성과 놀이정신은 집단적 신명이고, 이 집단적 신명은 아우구스또 보알

이나 브레히트가 주장하는 개인적 각성을 통한 현실 인식과는 차이가 있지만 문제 해결의 의지를 전제로 하고 있다는 점에서 공통점이 있다.

3. 여성문제의 사회화

1) 남녀평등과 상생

여성운동은 여성주의를 기반으로 여성들이 주체가 되어 성평등 사회를 실현하기 위한 사회운동이다. 여성들은 오랫동안 남성 중심 사회에서 성 차별적이고 가부장적인 사회에서 예속적이며 억압적인 삶을 살아왔다. 현대사회에 들어 여성들 스스로가 이를 극복하고 성평등 사회 실현의 필요성과 정당성은 널리 보편화되고 있다.

대구·경북지역이 다른 지역에 비해서 전통적인 것에 대하여 남달리 긍정적인 반응을 보이는 것은 오랜 역사적, 문화적 전통에 기인한다고 할 수 있다. 「대구·경북 지역민의 정체성에 관한 연구」를 빌려 대구·경북 주민들의 성향을 살펴보면 다음과 같다. 첫째, 보수적인 이념과 애향심이 많다는 데 동의하는 것 같다. 둘째, 전통과 의리를 중시하는 강직한 성격이다. 셋째, 배타적인 성격을 들 수 있는데, 해방 이후 서구적인 문화와 질서가 편입된 지 많은 시간이 지났지만 아직도 이러한 배타성이 여전히 대구·경북의 나쁜 기질로 남아있음은 자타가 공인하고 있는 터이다[103]

103) 윤순갑·김명하, 「대구·경북지역민의 정체성에 관한 연구」『동서사상』,

라고 정리하고 있다. 여성을 바라보는 시각 또한 보수성과 배타성이 제한적이기는 하지만 동일하게 나타난다. 2003년도에 개최된 '대구 여성 단막극제'기획 의도를 살펴보면, '지역에서 여성으로 산다는 것은 이중의 고통이다. 지역민으로서 고통과 열악한 지역의 여자로서 삶은 두 배로 아프게 다가온다. 대구는 여성의 사회·경제적 기반이 가장 열악한 지역이다'[104]라고 여성에 대한 지역사회의 보수성을 지적하고 있다.

「함세상」의 작품은 역사의 질곡과 사회적 모순 그리고 소외되는 사회 환경 속에서도 꿋꿋하게 살아가는 여성상을 형상한 공연이 많다. 역사극 〈이걸이 저걸이 갓걸이〉에서는 시대 변혁 과정 여성의 참여와 역할, 노동극 〈지키는 사람들〉에서는 남성과 동등한 여성의 권리 찾기, 〈엄마의 노래〉에서는 자폐아를 둔 엄마의 여성성 등을 다루면서 공연 요소요소에 여성의 사회적 존재와 가치를 부각시키고 있다. 앞서 양식적 측면에서 접근했던 〈춘향전을 연습하는 여자들〉은 성적 대상의 여성이 아니라 주체적 삶의 선택권자로서의 여성이라면, 〈아줌마 정혜선〉은 폭력 남편과 이혼한 후 새로운 삶을 꾸리면서 남녀평등의 회복 과정을 다룬다. 이 글에서는 〈아줌마 정혜선〉과 〈춘향전을 연습하는 여자들〉에서 나타난 여성 문제에 대한 사회의식을 살펴보겠다.

〈아줌마 정혜선〉은 안경 공장에 다니는 정혜선이란 여성이 '여성들의 큰잔치'에 강사로 초청되어 자신이 겪은 삶의 이야기를 진

Vol.3, 2007, 33쪽.
104) '03 대구여성단막극제『여눈』, 팸플릿, 2쪽.

솔하게 엮으면서 진행된다. 극의 요소요소에는 주체적인 여성으로서의 인권과 남녀공동체의 평등성을 규정짓는 다양한 소재를 배치하고 있다.

> 정혜선 : 저는 주먹이 무서워 그 사람 앞에 엎드려 기었심더. 무엇을 잘못했는지도 모르면서 무조건 잘못했다고 빌었심더. 이라다가는 맞아 죽겠구나. 내가 죽으면 아이는 어떡하나. 시키는 대로 방바닥을 기었심니데이. 입으로 멍멍 소리를 내면서, 그 사람이 시키는 대로 이리저리 끌려 다닜심더. 저는 사람이 아니라, 개였심더. 아니, 개만도 못한 것이었심더. (울음을 터뜨린다) 이 집에서 쫓겨나면 어디로 가야 하나, 우리 애기는 어떻게 될까, 돈도 못버는 게 무슨 일로 살아가나 하면서, 목숨을 구걸하듯이 매달렸습니다. 나는 세상에서 가장 멍청한 바보 천치였심더. 바 보, 천치, 식충이, 멍청한 년……. (흐느껴 운다)[105]

남편의 폭력에 정신착란증까지 앓았던 정혜선의 심리적 상태이다. 여성폭력이란 구타와 성폭행, 인신매매, 성매매, 폭언, 협박, 가정폭력 등 여성에 대한 폭력행위를 통틀어 일컫는 말이다. 남성의 여성 인권에 대한 의식이 낮을수록 여성 폭력의 발생 빈도는 높기 마련이다. 남편과 이혼 후 강단에 선 정혜선의 여성 폭력에 대한 대응의식은 다음과 같다.

105) 「함세상」 소장 대본, 〈아줌마 정혜선〉, 1999년 공연본, 8쪽.

정혜선 : 다시 설명해 줄께예. 만약 남자한테 한 방 맞았다. 맞는 순
간에 그곳이 어디든 상관 말고, 무조건 소리를 질러야 돼요.
여자들은 맞으면서도 창피한 것을 먼저 생각하기 때문에 남
자를 진정시키려 하거나, 피해버리려고 하는데 그게 남자한
테 "패는 게 장땡이구나"하는 생각을 하게 해서 뻑하면 주먹
을 쓰게 만들 수 있심더. 마구 소리를 지르면서 덤비고예, 아
무래도 남자보다는 힘이 약하니까, 남들의 이목을 끌어서 남
자가 더 이상 패지 못하도록 해야됩니다. 이게 결사항전이고,
그 다음에는 발본색원. 남자들의 손이 억세니까 말입니더, 뺨
을 한 방만 맞아도 금방 부풀어 올라예. 그때 빨리 병원에 가
서 진단서를 끊어야 됩니더. 아까도 말했지만 맞은 것을 창피
해하지 말고, 의사에게 잘 이야기해서 소견서와 진단서, 가능
하면 사진도 찍어두어야 됩니더. 그리고 그 사실을 남자에게
알려서 주먹을 쓰는 대가가 어떤 건지 톡톡히 알게 하는 거
지예. 이쯤 되면 남자들도 기가 한풀 꺾이게 되는데, 이때 마
음을 독하게 먹고 끝까지 밀어부쳐서 주먹을 쓰고 싶은 마음
이 다시 생기지 않게 해야 됩니데이. 어떻십니꺼? 힘들겠지
만예, 애초부터 이러지 않고는 제 같은 꼴이 되기 십상입니
더. 매맞고 사는 여자들의 대부분이 애초에 그 버릇을 못 고
쳤기 때문에, 평생 고생하는 거라예.[106)

정혜선이 말하는 가정폭력은 남편만의 일방적 문제가 아니라

106) 위의 대본, 6-7쪽.

피해자이면서 참고 살아가는 아내에게도 문제가 있다는 것, 그리고 이러한 남편을 방치하거나 그냥 순종하는 것은 여성의 인생을 더욱 망치는 것으로, 이는 남녀 상호 간 공동의 문제로 설명한다. 〈아줌마 정혜선〉은 여성의 사회적 문제를 여성 편에 입각한 주관적 해석이 아니라 남성과 여성의 상호관계성으로 접근한다.

일반적으로 여성해방이나 여성 지위 향상을 위한 운동은 원칙적인 측면에서 두 가지로 나타난다. 첫째는 여성해방이 대(對)남성적인 투쟁의 성격을 갖고 있다는 점이고 둘째는 이것이 남녀 간의 새로운 인간관계를 모색하는 인간화의 과정이라는 점이다.[107]

어느 날 정혜선이 공장 여직원을 희롱하고 구타하던 감독의 횡포에 자신도 모르게 나서서 이를 저지하게 되는데, 이는 남편의 폭력성에 대한 대(對)남성적인 투쟁의 성격을 드러내는 것이다. 여성해방은 대 남성 관계에서 완전한 독립을 의미하지는 않는다. 여성도 사회의 구성원이자 남성과 동등한 주체로서 결혼하고 가정을 꾸리며 사회생활에서 벗어나지 않는 한, 여성해방은 이 안에서 모색되고 실현되어야 한다는 것을 〈아줌마 정혜선〉은 보여주고 있다. 이는 노조 풍물패에 가입한 정혜선이 남녀 동등한 관계에서 이루고 싶은 상생의 삶은 사물(북, 장구, 꽹과리, 징)의 조화와 음악적인 비유로 나타난다.

> **정혜선** : 두어 달 배우니 왠만큼 장고를 치겠데요……. 징, 꽹가리, 장
> 고, 북 -- 서로 다른 소리를 가진 것들이 함께 모여 멋진 가

107) 이효재, 『여성과 사회』, 정우사, 1990, 10쪽.

락을 만들어 내는 데 홀딱 반하고 말았심더. 진을 짜서 돌기도 하고, 앉은 사물을 연습하기도 하면서 내 마음속에 시종 빙빙 돌고 있었던 것은 사람들도 이렇게 서로 어울리면서, 존중하면서 살아야하는 게 아닌가라는 깨달음이었습니다. 사물은 절대로 자기 소리를 잃어버리는 적이 없지만예, 그렇다고 해서 상대 소리를 넘보는 법도 없어예. 징의 소리는 화려하지 않지만예, 악의 빠르기를 조정해주는 중요한 역할을 하는 게 꼭 집안의 어른, 할아버지 같아예. 쇠 있지예, 꽹가리카는 거 말입니데이. 쇠는 악 전체를 이끌어 가는 역할을 하지예, 그라이 집안의 아버지 같잖심꺼. 쇠소리만 있으면 듣기 싫겠지예, 카랑카랑한 쇠소리를 잠재워 주는 게 북소리 아인교. 철없는 남자의 소리를 조용히 잠재우는 소리, 바로 집안의 어머니 아이겠심니꺼. 잔 장단도 많고, 소리도 다양한 장고는 아버지, 엄마를 닮은 자식이라고 보면 되겠지예. 이들이 서로 어울리면서 악을 만들어 낸다 아임니꺼. 우리 집도 사물장단처럼 살면 좋겠다고 생각했심더. 하기사 가정만 그런 건 아이지예. 이 사회도 마찬가지 아이겠심니꺼. 남을 딛고 일어서야 성공하는 것으로 생각하는 좁은 마음을 버리고예, 서로 돕고 사는 마음이 있다카면 천국이 따로 있겠심니꺼? 나도 언젠가는 풍물 같은 가정을 꾸려보리라 생각했심더. 그런데, (김씨 아줌마 등장)[108]

108) 「함세상」 소장 대본, 위의 대본, 17-18쪽.

정혜선의 이야기는 여성 스스로에 대한 고정관념과 사회제도 속에 구속되어온 인간관계의 해방을 의미하며, 남성과 함께 노력하고 성취해야 할 새로운 관계의 형성을 의미한다. 다만, 지금까지 수동적이며 소극적으로 살아온 삶에 대한 여성의 주체적 각성과 능동적 대응을 주장하고 있다.

> **조태오** : 정혜선씨, 풍물처럼 살고 싶다는 거 이제 알았심다. 그걸 이야기할라꼬 회사도 조퇴하고 기다리고 있었심다. 지금부터 이야기해 보께예. (목소리를 가다듬어) 저는 정씨 아줌, 아니 정혜선씨를 사랑합니다……. 누가 썼는지는 모르겠심더만, 내 마음을 이야기하는 거 같아서 몰래 째가지고 나왔심더. (수첩에서 꼬깃꼬깃한 것을 꺼낸다)

이불홑청을 꿰매면서/속옷 빨래를 하면서/나는 부끄러움의 가슴을 친다// 똑같이 공장에서 돌아와 자정이 넘도록/설겆이에 방청소에 고추장단지 뚜껑까지/마무리하는 아내에게/나는 그저 밥달라 물달라 옷달라 시켰었다// (시적분위기의 말투를 유지하면서) 김치찌개 국물에 쩔어 안보이는 부분은 빼고// 노동자는 이윤 낳는 기계가 아닌 것처럼/아내는 나의 몸종이 아니고//평등하게 사랑하는 친구이며 부부라는 것을/우리의 모든 관계는 신뢰와 존중과/민주주의적이어야 한다는 것을/잔업 끝내고 돌아올 아내를 기다리며/이불홑청을 꿰매면서/아픈 각성의 바늘을 찌른다//

(읽고 난 후 분위기 잡으며) 바로 이거 아입니꺼? 좋지예? 그래서 나도 딱 결심했다아입니꺼. (웅변조) 나도 이래 살자. 사나이 조태오 멋있게 한 번 살아보자. 평등하게 사랑하는 친구로서 민주적 가정을 이루어 보자 결심하고 이 자리에 섰심더. 사랑합니더. 이게 풍물 같은 사랑 맞지예? (조금 으쓱대며) 법적으로, 서류적으로야 지가 쪼매 손해지만, 아지매가 김치찌게만 맛있게 끓이준다면……. 손해 보지요 뭐……. (당황) 아입니다. 지금 한 말은 농담이고예……. 지가 김치찌게를 끼워서 가겠심니다.[109]

〈아줌마 정혜선〉에서 여성 문제의 사회화는 이 시대 남자와 여자는 과연 어떠한 존재이며 남성과 여성은 어떤 관계가 되어야 하는가이다. 조태오라는 남성과의 관계를 통해서 현대사회의 여성과 남성의 사회적 관계는 종속과 대립의 관계가 아니라 상생(相生)과 공존의 관계임을 주장한다.

2) 성의 주체성

〈춘향전을 연습하는 여자들〉(이하 〈춘녀〉)은 조선시대는 여성의 존재에 대한 부정과 남성 이데올로기가 지배하는 가부장적 지배체제라는 것을 보여주고, 현대 시대까지 이어지고 있는 예속적 관계에서 벗어나고자 하는 여성의 해방과 주체성에 대한 이야기이다. 예를 들면 남성에 대한 여성의 예속 문제는 조선시대의 과부재

109) 위의 대본, 19쪽.

가금지법과 함께 사회적 병폐의 대표적 사례일 것이다.

일반적으로 우리가 알고 있는 고전 〈춘향전〉은 조선시대 사회에서 미천한 계급인 기생 춘향과 양반의 아들 이도령이 사회적 계급의식을 초월하여 벌이는 사랑의 대서사시로 평가한다. 줄거리는 간단하다. 이도령과 백년가약을 맺은 춘향은 신임 변사또의 수청(守廳)을 거부하여 옥에 갇히게 된다. 어사또가 된 이몽룡은 신분을 감춘 채 춘향을 만나고 다음 날 암행어사 출두하여 춘향을 구한다. 이후 이도령과 춘향은 행복하게 살았다는 이야기이다. 공연은 이를 극중극으로 보여주고 오늘날의 시대에 맞게 관객과 토론을 통하여 주제를 바꿔 나간다. 이몽룡의 태도에 대한 문제 제기와 함께 토론연극을 통해 오늘날에 맞는 여성상으로 만든 〈신춘향전〉은 다음과 같다.

이도령 : 쟤가 춘향이냐?

호 장 : 예이.

이도령 : 춘향, 니 들거라. 너는 일개 천기의 자식으로 관장을 능욕하고 수청 아니 들었다는 데, 나 정도 되면 어떠냐? 너가 원하는 건 다 해주마.

춘 향 : 산 넘어 산이라더니, 세상 남자들의 생각은 똑같구려. 다시 말하기도 싫으니 당신의 처분대로 하오.

이도령 : 과연 열, 열, 열, 열녀로구나. 얼굴을 들어 대상을 살피라고 해라.

호 장 : 얼굴을 들으랍신다.

춘 향 : (얼굴을 들어 이도령을 알아 본다. 화가 나서) **아니 서방님께서 소녀를 어찌 시험하시려 한단 말이요.**

이도령 : 고을의 수령이 아니라 암행어사 정도면 너가 마음을 바꿀 수도 있지 않을까 해서 시험해 보았느니라.

춘 향 : 그만 두시오. 어제밤에 어사 출도에 대해 일언반구도 없었던 것은 국가의 중대사를 발설하지 않으려 함으로 알겠사오나, 지금 이 자리는 이치에 맞지 않는 일인 줄 아오.

이도령 : 농담이로다, 농담.

춘 향 : 소녀의 절개를 가지고 희롱 삼고도 농담이라 하시나이까?

이도령 : 네가 어찌 너를 못 믿어 그랬겠느냐, 그냥 장난삼아…….

춘 향 : 제가 목숨을 부지하여 서방님을 만나 뵈려고, 사또의 수청을 들었다면 이년을 버리고 가시려 했나이까?

이도령 : 어허, 무슨 소리냐.

춘 향 : 이치가 아니 그렇사옵니까? 서방님이 내려오셨으면, 득달같이 달려와 나를 구해줄 것이지, 저를 데리고 장난을 치시다니요. 이제 서방님의 마음을 알았으니, 나는 그만 갈라요.

이도령 : (당황하여) 춘향아, 이제 정부인이 너의 자리로다.

춘 향 : 정부인이고, 열녀고 간에 아무 뜻이 없소.

이도령 : (달려와 춘향을 가로막으며) 어딜 가려고 이러느냐.

춘 향 : 비키시오.

이도령 : 못 비킨다. 춘향아.

춘 향 : 비키시오. (하며 이도령의 머리를 받아 버린다)[110]

110) 「함세상」 소장 대본, 앞의 대본, 23쪽.

춘향이 이몽룡으로부터 벗어난 순간 자유인으로서 행동을 결단할 수 있게 되었으며, 이는 이몽룡에게 귀속되어있던 성의 종속관계에서 벗어난 독립적인 인간이 되는 것이다. 여자라는 이성을 소유한 존재로서의 남성과 여성도 동등한 기회의 소유자임을 나타내고 있다. 그리고 이 기회를 여성에게도 부여함으로써 권리가 보장되는 사회를 의미한다.

일반적으로 남성들이 생각하는 여성해방은 '성적으로 해방된 여자'라는 의미로 해석하는 경향이 있다. 〈춘녀〉에서 변화된 신춘향은 우선 남성으로부터 고정된 관념과 타인의 환상으로부터 해방된 모습이다. 따라서 춘향의 선택은 남자들이 환상적으로 생각하는 여자와는 다른 모습이 되는 것이다. 신춘향은 여성을 성의 대상으로만 보는 남자들의 그릇된 환상을 깸으로써 진정한 여성해방의 의미를 지닌다. 진정한 의미에서 해방된 여자는 전통적 관습에 얽매이지 않고 외부에서 가해오는 요구에 무조건 복종하지는 않으며, 독립적 인간으로서 본인의 의지에 따라 특수한 상황에서도 행동을 결정하는 지위를 확보하는 여성일 것이다.

대구·경북 지역은 조선시대에는 '인재부고(人才府庫)'로서 영남학파는 정계와 학계를 주도하였으며, 성종대 이후 중앙에 진출한 영남 사림파는 성장하여 선조 이후 조선의 주도권을 완전 장악하기도 하였다. 전통적 유교관이 강한 지역이다는 것이다. 공자는 "여자와 소인은 다루기 어려우니 가까이하면 교만해지고 멀리하면 원망한다."고 하였고, 이퇴계는 "늙어서 아들이 없는 자를 세상에서 가장 곤궁한 백성이라."고 하였다. 이렇듯 남자는 귀히 여기

고 여자는 낮추어 보는 남존여비 사상이 지배적인 유교에서는 여성은 남성을 위해 존재하는 부수적인 존재이거나 노예나 쾌락과 노동을 위한 도구로서 활용되었다는 점에서 〈춘녀〉 공연은 여성문제에 대해 대사회적 발언이다.

여성문제를 사회화한다는 것은 관심이 사회적 규모로 옮아가는 게 아니라 여성 스스로에 대한 관심을 사회와의 관계 속에서 만들어 보자는 것을 의미한다. 여성의 실존적인 자각을 통하여 여성을 억압하는 힘과 체제에 대한 거부뿐만 아니라 여성에게 규정된 고립을 벗어나서 여성들의 주체적 삶의 전개에 대한 요구이다.

제 4 장
마당극의 연극사적 위상과 새로운 모색

1. 사회 운동체로서 마당극단

마당극은 그 형성과 발전과정이 한국 사회운동과 밀접한 관련이 있을 뿐만 아니라 마당극 자체가 사회운동으로서 그 성격이 분명한 연극이었다. 마당극단들의 공통된 동기는 순수 미학적이고 유미주의적인 관점에서의 예술 활동이 아니라, 예술은 현실을 반영해야 하며 현실에 영향을 미칠 수 있는 미래지성의 입장을 가진 사회운동이었다.

한국 민주주의 발전과 함께 성장한 마당극의 태동과 성장은 한국의 사회운동 흐름과 상통하는 역사이다. 마당극은 전통문화의 계승과 발전이라는 연극사적 맥락도 있지만, 유신체제와 폭압적인 독재 정권에 불만과 대항 그리고 반대의 목소리를 연극으로 조직하면서부터 시작되었다. 그리고 70년대에는 독재 권력에 반대하는 시위와 개발 독재 과정에서 누적되는 노동자와 농민의 불만과 고통을 대변하고 대안언론 역할을 하며 성장하였고, '80년 서

울의 봄'이 전두환의 신군부에 의해 좌절되고 정권의 폭압과 광주 5·18의 상처 속에서 노동운동과 농민운동을 포함한 다양한 부문 운동의 조직화와 의식화에 연대하며 민주주의 발전을 일궈왔다. 이때가 마당극 운동의 전성시대였으며 전국규모의 마당극 공연 축제와 예술조직도 꾸린 시기이다.

민주화 이후 사회운동이 빠르게 재편되면서 민주화운동은 구심력이 약화되고 시민 사회에서 자율성과 다양성에 기반한 사회운동의 새로운 질서를 구축하기 시작하면서 마당극 운동도 다양한 소재개발과 관객 개발로 방향을 모색하기에 이른다.

2000년대부터는 지역을 거점으로 삶의 문제를 시민 스스로 해결할 수 있게 하자는 풀뿌리 운동이 시작되었고 마당극 운동의 중심축이 사회운동의 영역보다는 예술운동으로 이동하는 시기였다고 본다. 이후 우리 사회의 사회운동의 지형은 뉴라이트의 출현과 진보와 보수로 양분되는 경향이 나타났고, 촛불집회 등 여러 사회적 현상과 사건과 함께 오늘에 이르렀다. 마당극 운동은 과거와 같이 부문연대의 틀은 없지만 지역단위의 사회운동 차원에서 움직이고 있다.

「신명」, 「우금치」, 「함세상」 포함하여 거의 모든 마당극단은 지역적 특성을 고려하여 활동 성격을 분명히 한 운동체이다. 지역 소재에서부터 전체적인 사회문제, 역사에 이르기까지 마당극을 통해 사회적 담론을 펼치고 동시대의 사회적 일체감을 형성하는 사회운동체였다.

마당극을 위해서 집단화된 이들은 공동의 목표를 설정하고 이

어지는 실천 행위는 곧 현실 상황이다. 필자의 마당극(1982)에 참여하게 된 동기는 다음과 같았다.

> 고등학교 때부터 교회에서 연극 활동을 하였다. 주로 성극 위주의 공연이었다. 고등학교 3학년 때인 1980년도 3월로 기억하는데 광주 YMCA 무진관에서 관람한 극회 「광대」의 〈돼지풀이〉는 나에게 커다란 문화적 충격이었다. 실제 일상생활을 다루는 사실주의 연극이 연극의 전부로 알고 있었던 때이기 때문이다. 더구나 군사독재 시대에 농민의 문제를 다루면서 반정부적인 내용을 공공연하게 공연하고 있다는 사실과, 우리의 전통문화를 기반으로 이렇게 연극으로 할 수 있다는 사실에 놀랐던 것이다. 이어 대학에 진학하자마자 탈춤동아리에 가입하였고 연극을 통해 이 사회를 변화시킬 수 있는 작으나마 힘이 되자는 결심에서 곧바로 사회문화운동단체에서 활동하게 되었다.[1]

당시 마당극단 구성원 대부분은 위와 비슷한 동기를 가지고 탈춤을 익혔고, 외래문화보다는 전통문화를 선호하는 사람들로 대부분 구성되었다. 마당극은 사회운동으로서 연극운동을 지향하였고 시대적 사명에 의한 대의적 운동이었다. 사회운동의 정의는 기존의 규범과 가치, 제도 및 체계 등을 변화시키려고 하거나 반대로 그 변화에 대항하는 개인들이 모여 공유된 신념, 정체성, 이해관계를 토대로 공동의 목적을 이루기 위해 분투하는 집합적 행위를 뜻

1) 필자가 마당극운동을 하게 된 동기.

하였다.

마당극은 공동체가 공유하고 있는 억압된 정치적·문화적 체험에 대한 해독일 뿐만 아니라 사회 내부의 억압적 분위기에 맞서고 그것을 이해하고 의미 부여를 통해 위기를 극복하는 문화적 양식이라 할 수 있다.

마당극의 태생에서 보듯 예술성과 사회성의 상관관계는 사회성을 전제로 판단하게 한다. 예술과 사회는 상호 무관하게 존재하는 것도 아니며, 예술성과 사회성 또한 따로 존재할 수 없다. 마당극 운동 흐름의 변화 과정도 예술의 사회성과 예술성에 대한 균형의 시간이었다. 현재는 마당극의 예술성에 대한 장고의 시간에 진입했다고 본다. 마당극은 사회의 바른 정의와 문화민주화와 문화민주주의 실현에 다양한 선례를 남긴 예술운동·문화운동·사회운동이다.

2. 전통 미의식의 계승과 제의의 연극

마당극은 전통굿과 탈춤 그리고 민속놀이에서 계승된 미학의 수용과 현대적 계승이다. 마당극단에 따라 수용의 정도와 표현 양상은 차이가 있지만, 아리스토텔레스의 연극적 관습을 벗어난 반전통 연극의 서사극 양식을 수용한 형태도 있다. 먼저 굿에 대한 양상은 크게 두 갈래로 구분되었다. 하나는 전통굿에서 연극성을 추출하여 형상화하는 경우이고, 다른 하나는 대동굿 형태로 공동

체의 염원을 하나로 결집하는 것이다. 이를 춤, 노래, 놀이로써 표현하며 내면세계에 대한 의지를 공연이라는 굿판으로 풀어내었다.

「신명」의 마당극은 대부분 전통굿의 원리를 차용하고 있으며, 이는 현실에 대한 극복의 한계나 죽음과 관련된 역사 등을 소재로 다룬 공연에 집중되어 나타났다. 굿은 한 맺힌 내력을 풀고 생존과 직결되는 삶의 문제를 풀어나가는 방법이다. 삶과 죽음, 선과 악, 갈등과 패배를 굿을 통한 해원, 또는 굿 놀이를 통한 축출로 표현하였다. 굿이라는 유형화된 형식을 통해 현실 세계의 한계와 모순을 인식하면서 이를 극복하려는 의지였다.

「우금치」는 전통문화 중에서 민속놀이를 극의 주요한 기제로 활용하였다. 민속놀이는 한판의 굿이며 대동굿의 성격을 지닌다. 민속놀이는 싸움을 뜻하는 경쟁을 비롯하여 흥을 뜻하는 유희성, 즐김을 나타내는 오락성, 아름다움을 추구하는 예술성이 복합적으로 숨어있는 종교적 행식(行式)이나 세시풍속[2]이다. 놀이가 내포하고 있는 의미적 요소를 마당극 주제와 결합하여 전통적 삶의 가치와 오늘날 삶의 가치와 연계하기도 한다. 이를 언어가 아닌 놀이로 정서적 공동체성을 확보하는 기제로 사용되었다.

「신명」이나 「우금치」의 마당극에서 공통적인 양상은 첫째, 전통연희의 구성을 이어받은 옴니버스식 구성이다. 하나의 주제 아래 여러 가지 이야기나 요소들이 독립적 형태로 이어져 한편의 이야기를 만드는 구성 방법이다. 전통연희 탈춤은 부분으로 독자성을 지닌 과장들의 집합체로 이루어져 있으며 극중 시공간의 이동이

2) 김선풍, 「민속놀이와 축제」, 『민속놀이와 민중의식』, 집문당, 47쪽.

자유롭다. 탈춤은 일시에 완성된 것이 아니라 전승되는 가운데 여러 사람의 참여로 완성되어가는 열린 연극이다. 필요에 따라 한 대목씩 추가될 수 있는 삽화적 구성[3]도 갖추고 있다. 마당극은 탈춤의 구성 방식을 전격적으로 수용하여 사건을 순차적으로 배열하거나, 이야기 내용을 크게 몇 단락으로 묶어 집약적으로 구성한다. 이는 탈춤의 전통적 구성에 기인한다. 삽화적 구성의 차용은 무엇보다도 여러 사건을 담아내거나 마당극의 구비적 특성을 발휘하는 유용한 틀이라 할 수 있다.

둘째는 총체성이다. 마당극은 외형적으로 대사, 탈춤의 변용된 춤, 창작무용, 노래, 판소리, 풍물, 인형극, 영상 등 다양한 장르와 매체가 결합하여 총체연극의 양상을 보이고 있다. 이는 마당극이 수용하고 있는 전통문화와 현대의 여러 장치와 기구를 통합하여 예술의 총체성을 보여주기 때문이다. 공연은 마당이라는 열린 공간과 결합하여 연극적 공간과 실제적 삶과의 경계를 없애고 연극을 통한 현실의 변혁을 지향한다. 전통적 요소에서 추출할 수 있는 연극적 요소를 받아들여 현실에 맞게 재창조된 연극인 것이다. 또한 공동창작, 공간의 현장성과 개방성, 관객과의 관계, 현실을 토대로 한 형상화, 극 구조의 구성 원리, 표현의 전형성 등은 굿과 탈춤 등 전통문화에 내재된 극적 양식의 계승과 재창작이다.

셋째, 연극의 제의성과 원형을 둘 수 있다. 서양 연극이 디오니소스 신전의 제의에서 분화되었듯이 우리나라도 농경과 정착이 본격화하면서 공동체적인 질서에서 올린 제천의식 영고, 동맹, 무

3) 임재해, 『꼭두각시 놀음의 이해』, 홍성사, 1981, 18쪽.

천 등 고대 제의에서 가무백희의 연행에서 연극적 원형을 찾아볼
수 있다. 20세기에서부터 서구 연극들도 일상화되어 있는 연극을
거부하고 관객과의 공유를 중시하며 연극의 원형을 회복하려는
경향으로 나타나고 있는데 마당극도 이러한 원초적인 제의와 연
극적 원형을 찾아가는 연극양식이다.

마당극은 전통문화에 내포된 공동체 의식의 가치적 개념과 양
식을 기반으로 세계사적 연극의 흐름과 같이하며 근대연극의 서
사극, 표현주의, 상징주의, 사실주의, 비사실주의, 반사실주의 등의
이념과 다양한 연극기법들과 함께 자가 성장하고 있다. 마당극을
이루는 것은 전통문화의 다양한 요소이지만, 서구 연극과의 공통
적 특성도 내재하고 있다.

3. 공동체 의식의 회복

마당극단은 연극과 사회적 관계를 중시하면서 현실의 정치·사
회적 문제를 연극적인 작업을 통해서 알리고 해결하려 하였고, 마
당극의 가치를 공동체 회복에 두고 전통문화의 형식과 미학을 구
현해 왔다. 공동체란 같은 관심사를 가진 집단을 뜻하며 사람, 지
리적 영역, 사회적 상호 작용에 근거하며, 동질성과 결속성에 공동
의 심리적 유대감을 형성한다.

「신명」의 5·18 광주 민주화운동을 소재로 다룬 공연은 공간적
으로는 광주지역으로 제한된 사건이지만 사건의 폭은 민주화를

위한 역사적 진통으로 모두에게 각인 되어 있다.「우금치」는 민족적 비극으로 서로 다른 이념과 체제를 가지고 반세기 이상을 분단 상태에 있는 남·북한간의 민족 문제를 다루었다.「함세상」의 여성 문제에 관련된 작품은 비록 대구라는 지역의 역사성에 근거한 보수적 성향에서 지적되는 문제로 비춰지만 남녀평등이라는 보편적 문제이다. 또한 이들은 농민의 문제나 노동자의 문제를 현장에서 공연하고 극장 공간에서 공연하고, 극장의 공연을 현장에서 공연하는 순환의 형태를 통해 도시와 농촌, 농민과 노동자의 정서적 교감의 매체 역할을 하였다.

마당극은 마당이란 열린 무대에서 관객의 참여를 통해 공동체의 가치를 인식하고 공동체 의식을 확장하는 기능을 가진다. 마당극의 경험은 공동체 문제에 대한 정서적 교감과 사회 인식으로까지 확장하고, 개인과 계층의 정체성에 대한 자기 확인을 가지게 하였다. 참여를 통한 의사소통 행위가 이루어지기에 가능한 것이다. 또한 이러한 주체적 문화 행위는 지역과 계층 그리고 민족 간 공동체성 확장으로 삶을 재구성하는 동력으로 작동하길 바랬다.

마당극이 공동체성을 회복하게 하는 맥락은 다음과 같이 분류할 수 있다. 첫째, 마당극은 전통굿의 내용과 형식을 강하게 담고 있다는 점이다. 전통굿은 집단성을 기반으로 공동의 관심과 염원, 생활 의식 등을 담고 있다. 이는 민족 고유의 두레, 동제, 풍물굿, 놀이 등에서 체득된 성격으로 자연스럽게 공동체적 유대감과 결속력이 형성되어 왔다. 주요한 요소로 활용된 굿은 인간과 자연의 갈등을 주술적으로 해결하기 위한 행위이며, 연극은 인간과 인간,

인간과 사회 갈등을 예술적으로 표현하며 반추하기 위해서 한다. 예술적 표현은 표현 그 자체에 충실하면서 그 결과 일어날 수 있는 변화를 기대하기 때문에, 설사 그 결과 일어날 수 있는 변화가 일어나지 않는다고 해도 불신의 대상이 되지 않는다.[4] 현실의 문제를 예술 행위에 투영하여 공동의 염원을 표현하기 때문에 현실적 싸움에선 패배하더라도 비극적인 결말을 가질 필요는 없다. 결말을 낙관적 극복으로 보여주는 것은 굿이나 민속놀이에 스며있는 삶의 지혜이다.

둘째, 마당극은 사회적으로 공유된 가치 - 민주주의, 사회정의, 형평성, 공정성, 생명, 환경, 인권 등 - 에 대한 열린 공간이다. 이러한 가치는 공동의 인식과 이해를 통해 유지되며 이를 통한 신뢰 회복을 전제로 한다. 신뢰를 회복하기 위한 하나의 방법은 부당한 정책이나 사건 또는 이와 연루된 상처받은 사람들의 문제를 공공의 책임성을 통해 해결방안을 찾아가는 것이다. 특히 마당은 지역사회 주민들과의 공동성과 지역성에 근거한 과거의 역사, 현실의 문제 등 상호교류의 공간으로서, 지역민이 결속하는 장소로서 역할을 하였다. 마당이라는 열린 공간 속에 삶을 집합화한 총체적인 연극으로 소외 대중들의 삶과 역사나 사건의 이면 등을 표현하여 극과 현실을 소통하고 보다 나은 사회에 대한 전망을 제시하고 있다.

셋째, 마당극은 사회 속 건강한 삶의 움직임을 반영한다는 점이다. 공동체성이 강화되는 계기는 개인이나 집단이 받는 부당한 대

4) 조동일, 『구비문학의 세계』, 새문사, 1980, 260쪽.

우와 위협으로부터 발생한다. 개별적 삶이라 할지라도 적대적 모순에 부딪히고 공동의 문제임을 인식하게 되면 문제해결을 위해서는 함께하게 된다. 마당극은 사람과 사회의 모순극복과 번영, 자유와 보편적 평화를 위해 개별화되어 있는 사람들을 하나로 묶는 역할을 하며 마당판에 있는 행위자와 바라보는 수용자 간의 상호작용으로 공동체 경험을 수행하는 연극이다.

마당극은 현실모순과 비사회적인 삶을 공동의 삶에 통합시키는 집단적인 실체의 표현 양식으로 자리 잡았다. 시민의 생활 체험을 예술적 체험을 통해 공동 시선으로 공유시키는 전형적인 형식이 된다. 이에 획득되는 것은 공동체의 회복이라 할 수 있다.

제 5 장
결론

　본 글은 한국의 정치·사회적 배경과 함께 전통문화를 기반으
로 자생적으로 태동하고 성장한 마당극의 1980년대부터 2010년
까지 30여 년간의 성장과 흐름을 지역 마당극단 「신명」, 「우금치」,
「함세상」의 창단과 활동, 양식적 특성 그리고 사회문제에 대한 주
제 의식 등을 통하여 마당극의 현주소를 살펴보았다.

　한국연극에서 전통에 대한 논의가 형성되는 시기는 1960년대
후반부터이며, 마당극이 태동하게 된 것은 1970년대 초반이다. 마
당극은 70년대 활동을 기반으로 80년대 들어서 구체적으로 체계
화되었다. 마당극은 우리의 전통문화인 굿과 탈춤, 판소리, 꼭두각
시놀이, 대동놀이 등 민속 연희의 계승과 고유문화의 전통성 회복
을 정신적 원류로 삼았다. 개화기 이후 수입·접목된 서구 연극으
로부터 배제되고 소외되었던 우리의 전통연희를 살리고 단절된
전통 연극을 살렸다는 데 높은 의의가 있음을 확인하였다. .

　한국 마당극 운동의 흐름과 변화 과정을 70년대 태동과 성장 이
후 80년대부터 시기별로 살피면 80년대 초·중반은 사회운동과

지역문화 운동이 결합하면서 전국적인 마당극단 확산이 있었고, 이들의 활동과 문화적 역량이 대학과 사회의 여러 부문 현장에까지 전달되면서 기반을 확보하였다. 80년대 후반 6월 항쟁을 기점으로 노동자의 사회적 진출과 민주화에 대한 대중들의 자신감이 함께하면서 마당극 운동은 전국적인 고른 성장과 왕성한 활동의 전성시대를 맞이한다. 또한 이러한 성과를 바탕으로 「전국 민족극 운동 협의회」라는 전국단위의 연극단체를 결성하기도 하였다. 90년대 초기는 형식적 민주주의의 발전과 사회지형의 변화로 인해 마당극 운동은 지난 시간에 비해 정체되었던 시기이며 변화에 대응한 생존과 모색의 시간이었다. 90년대 중반 이후부터는 대중문화로서의 가능성, 예술성에 대한 자기 검증, 열린 연극으로서의 새로운 가치 개념의 모색이 있었다. 마당극은 언론을 대신하여 사건의 진실을 알리는 역할에서부터 대중들을 계몽하고 자각시키는 역할, 삶과 예술이 만나는 축제이자 문화로서의 역할 등 시대의 상황과 맥락에 따라 변화 발전하였다.

지역 마당극단의 공통된 창단 동기는 사회의 구조적 문제와 현실 모순을 극복하기 위한 사회운동의 일환이었다는 사실이다. 이들은 부당한 정치 권력에 저항하기도 하며 사회적으로 시의성 있는 문제와 지역의 역사와 인물 등을 소재로 다양한 공연 활동을 하였다. 마당극은 정치적 성향이 강하여 민주사회가 형성되면 소멸될 거라는 예측에도 불구하고 시대를 넘겨 오늘에도 공연되고 있는데, 마당극단들이 90년대 사회의 민주화와는 반대로 위기 속에 이를 극복한 사례를 다음과 같이 확인하였다.

놀이패「신명」은 대상의 변화와 아트센터 개관으로 어려운 시기를 넘겼다. 기존에는 노동자, 농민, 대학생, 진보적 시민이 주요한 대상이었다면 어린이나 청소년 대상으로 바꾼 것이다. 공연 대상의 변화가 마당극 활동의 침체를 극복하는 대안이 될 수는 없지만 변화된 사회 환경 속에서 다양한 관객 개발이라는 관점과 콘텐츠 개발 측면에서 의미 있는 단서는 되었다. 아트센터는 공연 유통과 물적 토대의 약화를 극복할 수 있는 대안으로 아트센터를 개관하였지만, 수익모델 창출에 어려움을 겪었고 오래 경영되지 못했다.

이와 달리 마당극패「우금치」는 창단 당시의 농촌문제 중심 공연에서 1990년대 중반부터 통일, 환경, 여성, 세태, 효(孝) 등 다양한 사회문제와 소재의 영역을 확대하여 나갔다. 인간의 보편적인 영역까지 확장하면서 대중성을 확보하는 계기가 된 것이다. 특히 2005년 5월 국립극장에서의 '일곱 빛깔 마당극 축제' 공연은 여러 가지 의미를 주었다. 첫째는 1970년대와 1980년대 이래 사회·문화운동의 성격이 강했던 마당극이 어떻게 변화하였으며 앞으로의 과제와 방향을 가늠하는 공연이었다는 것이고, 두 번째는 극장공연과 마당판의 이분법적 개념에서 벗어난 공간에 대한 재인식, 세 번째는 주제의 다양화 그리고 전통의 연극적 해석에 대한 마당극의 위상을 확인하는 계기가 되었다.

극단「함께사는세상」은 극단의 통합으로 극복한 경우이다. 지역 마당극 운동의 침체와 한계를 극복하기 위해서 놀이패「탈」과 극단「시인」을 통합하였다. 극단 통합으로 전업 체제를 갖추고 지속적인 공연 활동을 할 수 있게 되었다는 점과, 이전의 공연에서 성

취한 예술적 성과들을 실험·발전시켜 나갈 수 있는 기반을 다짐으로써 정체의 상황을 극복하였다.

각 마당극단의 양식적 특성과 운동성을 통해 나타나는 주제에 대한 논의는 다음과 같았다. 놀이패 「신명」은 역사적 사건의 재해석과 그 속에 살아 숨 쉬었던 민초의 삶을 다루었고 남도의 무당굿 놀이나 씻김굿의 차용과 변용으로 굿의 제의성을 연행원리로 삼고 있다. 삶에 대한 낙관적 전망을 전통굿의 제의를 통해서 나타낸 경우가 많은데 초자연적 신령과의 교섭보다는 현실에 대한 직시를 통하여, 재액을 풀고 복을 비는 능동적인 행위로 표현하였다.

광주 5·18 항쟁을 다룬 공연에서 나타나는 주제 의식은 다음과 같다. 80년대는 광주시민의 항쟁은 과잉 진압에 대한 즉각적 대응이 아니라 당대의 사회적 모순이 낳은 필연적 결과라는 사실과, 광주를 계기로 비로소 확인한 미국의 정체에 대한 반미의식과 현실극복의 의지를 보여주었고, 90년대는 현실모순에 대한 극복의 근원을 80년 5월의 공동체 정신과 투쟁 정신에서 찾았으며, 30여 년의 시간이 지난 2000년대 공연은 사건의 객관화와 현재적 삶에 대한 인식, 그리고 자신을 치유하는 기제로 활용하였다. 광주 5·18 항쟁과 관련한 일련의 창작과 공연 활동은 역사의 경험자이자 피해자로서 진실 알리기와 치유의 예술 활동이었다.

「우금치」의 양식적 특성은 전승 설화와 민속놀이의 서사적 활용과 현대화이다. 전승 설화를 적극적으로 차용하고 재현하여 현대의 사건이나 주제에 부합하는 구성이다. 현재의 이야기와 복합구조로 나타내고 있다. 민속놀이의 현대적 수용은 전통과 현대, 상층

및 하층 문화를 모두 아우르는 개방성을 보여주었으며, 마당극의 보편성과 포용성 그리고 탄력성을 더하였다.

공연의 주요 주제에 관해서는 분단 문제를 중심으로 분석하였다. 분단 현실에 대한 접근은 남과 북의 정치·경제·문화 현실에서 노출되고 있는 부정적 측면에 대한 비판이 아니라 남과 북이 민족적, 이념적으로 분열될 수밖에 없었던 역사적 과정에 대한 탐색과 미래에 대한 낙관적 전망을 제시하고 있다. 일제 식민잔재의 청산과 민족 공동체의 회복을 주장하고 있다.

「함세상」은 양식적 측면에서 「우금치」나 「신명」과는 다르게 서사극 기법의 적극적 활용이 특징이다. 서사극을 집합한 형식적 특성이 있으며, 극중 해설자의 운영이나, 극 전개의 압축적 설명을 위한 슬라이드 사용, 관객-배우 개념 도입과 토막극의 시도, 비극적 소재를 희극적 그릇에 담아내는 고전적 수법 등이 그것이다.

여성문제를 다룬 공연을 중심으로 나타난 주제성은 여성은 남성과 함께 살아가는 동반자로서 소유물이나 종속물이 아니라는 점, 여성도 남성과 마찬가지로 이성 능력을 소유한 동등한 존재이며, 따라서 남성과 동등한 기회와 경쟁을 요구하고 있다. 여성적 관점에서 주관적 해석보다는 남성과 여성의 상호관계성에서 접근하였다. 여성의 위치는 사회에서 제도화되어야 하고, 직업은 성별 계층에 따른 구분이 아니라 능력에 따른 분화가 이루어져야 하며 남녀평등과 상생 그리고 여성의 주체성을 강조하였다.

이외에도 본고에서 지면상 논의하지 못한 지역 마당극단을 간략하게 소개하면 다음과 같다. 제주의 놀이패 「한라산」의 경우는

제주 4·3을 주제로 상생과 해원의 굿을 공연하는 극단이다. 제주의 무속과 전통문화를 수용하고 무대는 삼면무대나 가변형이 아닌 둥그런 원형 마당을 고수하며, 80년대의 공간방위론과 같은 이론에 충실한 마당극의 원형질을 보존하고 있다. 부산의 극단「자갈치」는 부산, 경남 지역민의 삶과 애환을 다룬 마당극과 정신대 할머니, 장애인, 노점상 등 사회적 약자 이야기와 환경문제 등을 주로 다루고 있다. 특히 탈춤의 꺾임동작 등을 연기화 하여 사실주의에 반하는 마당극 연기의 전범을 보여준다. 청주의 놀이패「열림터」는 창작 춤이 뛰어난 극단이다. 배우의 연기술도 탈춤 동작의 투박함을 정교하게 끊어 동작하는 연기이다. 정갈함이 뛰어나 탈을 쓰고 연기하면 그 맛을 더하는 마당극 몸짓 연기의 전형을 보여주고 있다. 진주 극단「큰들」의 경우, 축제나 행사 맞춤형 공연이 주류를 이루면서 소수의 배우로도 마당놀이 규모의 효과를 내는 마당극의 장점을 최대한 극대화하는 경우를 보여주고 있다. 그 외에도 목포 극단「갯돌」의 풍자와 해학을 바탕으로 노래로 구성된 마당극, 극단「걸판」의 촌극식 단편 구성으로 강렬한 시대 풍자를 전달하는 신문의 네 컷 만화 같은 연극, 그리고 그 외에도 많은 마당극단들이 전통연희와 다양한 예술장르와의 유기적 결합을 통한 공연 활동을 하고 있다. 마당극의 양식적인 면에서 원형적 마당극, 전통굿형 마당극, 사실주의 마당극, 뮤지컬형 마당극, 노래극형 마당극, 마당놀이형 마당극, 전위형 마당극 등으로 분류할 수 있을 정도로 각기 특색 있는 양상을 띠고 있다.

마당극은 연극사에서 두 가지 의미를 지닌다. 하나는 우리나라

현대연극사에서 일제 강점 하에 거의 단절되었던 전통 연극의 맥을 이었다는 점과 다른 하나는 이러한 전통의 재창조가 왜곡된 역사를 바로잡고 민주화를 위한 시대정신과 함께했다는 점이다. 하지만 정치적 쟁점이 사라졌을 때 마당극의 존재 기반이 상실할 거라는 일부 비평가들의 판단은 마당극을 협의적 의미의 정치극 개념만으로 한계짓는 것이었다. 이는 마당극에서 드러나는 보편적인 연극적 특성을 간과한 것으로 마당극단의 활동은 이를 보여주었다. 협의적 개념의 정치성이 아니라 모든 사회적 인간의 관계를 통칭하는 사회성을 가진 연극인 것이다.

문화의 발전은 고유문화와 유입된 외래문화가 상호 영향을 주고받으며 변화한다. 오늘날 같은 세계화 시대에 자기 문화의 정체성만을 강조하는 우월주의나 외래문화에 대한 배척은 문화적 고립을 초래하여 문화발전의 저해 요소로 작용한다. 문화란 이질적 성격의 문화 간에 상호작용을 통하여 발전하는 것이다. 국가 간 장벽이 의미 없는 세계화 시대에 마당극은 민족적 원형과 정서를 담고 있는 양식으로, 또는 서구 연극 양식의 수용을 통한 연극 행위로, 오늘의 시대정신과 감각에 맞는 연극으로 충분한 발전과 애정이 요구되는 시기이다. 따라서 전통문화의 가치를 재확인하고 이를 세계 보편문화와 접목하여 인류가 공감하고 함께 공유하는 연극으로 발전시켜야 한다. 마당극이 우리의 연극적 유산을 이어간다는 점에서 지속 가능한 공연예술로서 미학 정립과 지속적인 실험은 앞으로도 이어가야 할 것이다.

참고문헌

〈단행본〉

김도일·김은희, 놀이패 신명 엮음,『전라도 마당굿 대본집』, 들불, 1989.

김성희,『연극의 사회학, 희곡의 해석학』, 무예 마당, 1995.

김성희,『연극의 세계-연극이란 무엇인가』, 태학사, 1996.

김열규,『한국민속과 문학연구』, 일조각, 1975.

김재석,『한국연극사와 민족극』, 태학사, 1998.

김재석·최재우 엮음,『이 땅은 니캉 내캉』, 태학사, 1996.

류정아,『축제 인류학』,(살림 출판사), 2003.

민족굿회 편,『민족과 굿』, 학민사, 1987.

박성봉,『대중예술의 미학』, 동연, 1995.

백현미,『한국연극사와 전통담론』, 연극과 인간, 2009.

서연호,『동시대적 삶과 연극』, 열음사, 1988.

_____,『한국 연극사』,연극과 인간, 2005.

여석기 외 편역,『연출』, 한국문화예술진흥원, 1979.

유민영,『한국연극 운동사』, 태학사, 2001.

_____,『한국현대연극 100년 : 공연사』한국연극협회, 2008.

_____,『한국연극의 위상』, 단국대학교 출판부, 1991.

이경엽,『씻김굿 무가』, 박이정, 2000.

이능화, 이재곤역,『조선 무속고』, 동문선, 1991.

이두현 외,『한국의 공연예술 : 연극·무용·음악극 : 고대에서 현재까지』, 현대
 미학사, 1999.

이미원,『한국 근대극 연구』,현대미학사, 1994.

이상일,『굿, 그 황홀한 연극』, 강천, 1991.

_____,『축제와 마당극』, 조선일보사, 1986.

이영미,『마당극. 리얼리즘. 민족극』, 현대미학사, 1997.

_____,『마당극양식의 원리와 특성』, 시공사, 2002.

이효재,『여성과 사회』,정우사, 1990.

임재해,『꼭두각시놀음의 이해』, 홍성사, 1981.

임진택,『민중연희의 창조』,창작과비평사, 1990.

전경욱,『민속극』, 한샘, 1994.

정이담,『문화운동론 . 1』, 공동체 , 1985.

정이담·박영정 편,『문예운동의 현단계와 전망』, 한마당, 1991.

정지창 편,『민중문화론』, 영남대 출판부, 1993.

_____,『서사극·마당극·민족극』, 창작과비평사. 1989.

조동일,『탈춤의 역사와 원리』, 홍성사, 1979.

_____,『구비문학의 세계』, 새문사, 1980.

채희완 외,『민족예술의 이해』, 민족문학사, 1990.

채희완 편,『탈춤의 사상』, 현암사, 1984.

_____,『공동체의 춤 신명의 춤』, 한길사, 1985.

_____,『탈춤』, 대원사, 1992.

한옥근,『광주·전남연극사』, 금호문화, 1994.

_____,『한국 전통극의 미학적 탐구』, 푸른사상, 2009.

허　규,『민족극과 전통예술』, 문학세계사, 1991.

〈학위 논문〉

김숙경,「1970년대 이후 한국 현대극 연출에 나타난 전통의 현대화 양상연
　　　구: 김정옥, 오태석, 손진책, 김명곤, 이윤택을 중심으로」중앙대 박사
　　　학위 논문, 2009.

황루시,「무당굿 놀이 연구」, 이화여대 박사학위 논문, 1986.

〈학술 논문〉

강영희,「리얼리즘 정신의 제고를 위하여」『공동체문화』 3집, 공동체, 1986.

_____,「마당극 양식론의 정립과 올바른 대중 노선의 모색」『사상문예운동』,
　　　풀빛, 1989년 가을호.

김경미, 김훈, 김희남, 이말희, 이설숙, 이영옥, 이혜림, 임선영, 최진희 「마당극과 Brecht 敍事劇과의 비교」, 『Echo』3호, 1984.

김균형, 「아방가르드 연극을 통한 한국연극의 재탄생 가능성에 대하여」, 『드라마의 사상과 담론』, 한국드라마학회 편, 국학자료원, 1999.

김도일, 「마당굿 〈황토바람〉에 나타난 정치성 연구」, 『드라마 연구』33집, 한국드라마 학회, 2011.

김방옥 「마당극 연구」, 『한국연극학』7호, 한국연극학회, 1995.

_____, 「'민족극 한마당' 축제를 보고」 『한국연극』, 1988년 6월호.

_____, 「마당극의 양식화 문제」, 『한국 연극』, 1981년 3월호.

김석만, 「새로운 천지굿을 기다리며」, 『똥딱기 똥딱』, 동광출판사, 1991.

김성진, 「삶과 노동의 놀이」, 『문학과 예술의 실천논리』, 실천문학사, 1983.

김소연, 「거리극의 기능과 구조」, 『민족극과 예술운동』, 민족극연구회, 1992년 봄호.

김우옥, 「마당극의 본질과 현장성」, 『예술과 비평』, 서울신문사, 1989년 봄호.

김월덕, 「민족연극학과 한국 연극」, 『한국언어문학』41호, 한국언어문학회, 1998.

_____, 「마당극의 공연학적 특성과 문화적 의미」, 『한국극예술연구』 11호, 2000.

김재석, 「〈함평고구마〉 연구」 『한국연극학』34호, 한국연극학회, 2008.

_____, 「마당극의 공유 정신에 대한 비교 연구」, 『한국연극학』32호, 한국연극학회, 2007.

_____, 「마당극 정신의 특질」, 『한국극예술연구』제 16집, 한국극예술학회, 2002.

김창우, 「서양의 민중극」 『한국연극』, 한국연극협회, 1987년 5월호.

류해정, 「새로운 대동놀이를 위하여」 『한국문학의 현단계 Ⅱ』, 창작과비평사, 1983.

_____, 「우리 시대의 탈놀이」, 『실천문학』 3호, 실천문학사, 1982.

문호연, 「연행예술운동의 전개」, 『문화운동론』, 공동체, 1985.

박영정, 「광주·전남지역의 마당굿 운동에 대하여」, 『전라도 마당굿 대본집』, 들불, 1989.

박인배, 「마당극 개념의 확장」 『숙대학보』24호, 1984.

_____, 「민족극운동의 민중극적 전망」, 『예술과 비평』, 서울신문사, 1989년 봄호.

_____, 「민족극운동의 전망」, 『한국연극』, 한국연극협회, 1988년 6월호.

_____, 「민중문화운동의 평가와 전망」, 『실천문학』, 실천문학사, 1993년 여름호.

_____, 「발생과 흐름」, 『한국연극』, 한국연극협회, 1987년 5월호.

배선애, 「임진택 연출론 연구」, 『한국극예술연구』24호, 2006.

_____, 「찬란한 일곱 빛깔 무지개가 사라진 뒤에 남는것」, 『민족극과 예술운동』(사)한국민족극운동협회·민족극연구회, 2006년 겨울호.

백현미, 「1990년대 한국연극사의 전통담론 연구」, 『한국극예술연구』25호, 2007.

서연호, 「정치연극의 위상과 전망」, 『예술과 비평』, 서울신문사, 1988년 가을호.

성병희, 「민속놀이의 기능과 의미」, 『민속놀이와 민중의식』, 집문당, 1996.

안종철, 나간채 엮음, 「광주민중항쟁의 배경과 전개과정」, 『광주민중항쟁과 5월운동연구』, 전남대학교 5.18연구소, 1997.

엄인희, 「민족의 연극을 위한 한마당」, 『한국연극』, 한국연극협회, 1988년 6월호.

오수성, 나간채 엮음, 「5·18과 연극적 형상화」, 『광주민중항쟁과 5월운동 연구』, 전남대학교 5.18연구소, 1997.

오종우, 「진정한 연극을 위한 새로운 실험」, 『실천문학』 1호, 전예원, 1980.

유동식, 「무교와 민속예술」, 『한국의 민속예술』 문학과 지성사, 1988.

윤순갑, 김명하, 「대구·경북지역민의 정체성에 관한 연구」, 『동서사상』, Vol.3, 2007.

이동일, 「마당극의 歷史와 理論에 관한 研究」, 『論文集』34호, 1999.

이상일, 「전통연희양식의 현대적 도입」, 『전통과 실험의 연극문화-굿, 놀이 그리고 축제문화』, 눈빛, 2000,

이상일·서연호·임진택(좌담), 「마당극의 현황과 과제」, 『한국연극』, 1987년 5월호.

이영미, 「나아감을 위한 정리」, 『민족극과 예술운동』 겨울 통권 14호, 전국 민족극운동협의회, 1997.

_____, 「마당극 존재방식과 연행원리의 모색」, 『민족극과 예술운동』, 민족극

연구회, 1993년 봄호.

_____, 「마당극운동의 반성과 리얼리즘 정신의 제기」, 『민족극과 예술운동』, 민족극연구회, 1993년 겨울호,

_____, 「민족극운동의 현단계」, 『창작과 비평』 16권 제2호, 창작과비평사, 1988.

_____, 「노동연극의 방향 찾기와 투쟁 속의 농민연극」, 『민족극과 예술운동』 1992년 봄호.

_____, 「민족극 개념의 정립」, 『민족극과 예술운동』, 1994년 봄호, 민족극연구회.

_____, 「한국 연극의 반성과 마당극운동론의 등장」, 『민족극과 예술운동』, 민족극연구회, 1992년 겨울호.

이영하, 「강원도 민속예술경연대회 고찰」, 『강원 민속학』 10집, 1994.

이옥경, 「70년대 대중문화성격」, 『한국 사회 변동 연구 1』, 민중사, 1984.

이원균, 「마당극론의 이론적 의미」 『세계의 문학』, 1987년 봄호, 민음사.

이원현, 「한국 마당극에 나타나는 서양연극의 실험적 기법들」 『한국극예술연구』 22호, 2005.

이은경, 「과천한마당축제 공연작품에 나타난 생태의식」, 『드라마연구』 28호, 한국드라마학회, 2008.

_____, 「마당극의 대중성 연구」, 『한국연극연구』 제 6집, 한국연극사학회, 2003.

이창식, 「민속놀이의 유형과 의미」, 『민속놀이와 민중의식』, 집문당, 1996.

이태희, 「항쟁기간중의 광주시민정신」, 『예향』, 광주일보사, 1989.

임재해, 「굿 문화 이해를 위한 일곱 가지 질문」, 『지식의 세계2』, 동녘, 1998,

_____, 「탈춤이 걸어온 길과 마당극의 걸어갈 길」 『민속학연구』 5 호, 1999.

임진택, 「마당극 연출을 위한 몇 가지 이야기」, 『민족극의 이론과 실천』, 전국 민족극 운동협의회, 1994.

_____, 「임진택의 마당극 연출론 강의-연출을 위한 몇 가지 이야기」, 『민족극과 예술운동』, 민족극연구회. 1994년 봄호·여름호.

_____, 「민극협의장직을 떠나며」, 『민족극과 예술운동』, 전국 민족극운동협의회, 겨울 통권 14호, 1997.

_____, 「임진택의 마당극 연출론 강의-연출을 위한 몇 가지 이야기」 『민족극

과 예술운동 』, 민족극연구회.1994년 봄호, 여름호.

_____, 「새로운 연극을 위하여」, 『창작과 비평』, 창작과 비평사, 1980년 여름호.

임진택. 채희완, 「마당극에서 마당굿으로」, 『한국문학의 현단계』, 창작과 비평사, 1982.

장만철, 「새 연극의 현장」 『창작과 비평』, 창작과 비평사, 1980년 여름호.

정진수, 「민중극의 허와 실」 『예술과 비평』, 서울신문사, 1989년 봄호.

채희완, 「공동체의식의 문화와 탈춤구조」 『세계의 문학』, 민음사, 1980년 가을호.

_____, 「70년대의 문화운동-민속극을 중심으로」, 『문화와 통치』, 민중사, 1985.

_____, 「마당굿의 연출과 연기」, 『민족극과 예술운동』, 민족극연구회. 1995년 가을호.

_____, 「연행의 공간의식」, 『민족극의 이론과 실천』, 전국민족극운동협의회, 1994.

한상철, 「사회변동과 연극의 책임, '80년대 문화예술계 총결산' 연극편」 『예술과 비평』, 서울신문사, 1989 년 겨울호.

한옥근, 「마당극의 양식화 문제」, 호남연극학회 세미나, 1988, 12.

_____, 「한국연극에 나타난 정치극의 특성에 대하여」, 『드라마 論叢』3집, 1990.

허 규, 「놀이마당. 마당놀이의 발상」 『한국연극』, 한국연극협회, 1987년 5월호.

_____, 「한국적 현대연극의 정립을 향한 몸부림」, 『한국연극』, 한국연극협회, 1980, 2,3 월호.

〈국외논저〉

Hallser, 최성만·이병진 역 『예술의 사회학』, 한길사, 1983.

J.L. 스타이안, 『표현주의 연극과 서사극』, 현암사, 1988.

Jerzy Growsky, 고승길 역, 『가난한 연극-예지 그로토프스키의 '실험 연극론』, 교보문고, 1987.

레리 쉬너, 『예술의 탄생』, 들녘, 2007.

A 보알, 이효원 옮김, 『아우구스또 보알의 연극메소드』, 현대미학사, 1998.

_____, 민혜숙 역, 『민중연극론』, 창작과비평사, 1985.

빅터 터너, 이기우·김익두 옮김, 『제의에서 연극으로』, 현대미학사, 1996.

송윤섭외 역, 『브레이트의 연극이론』, 연극과 인간, 2005.

쉐크너, 김익두 역, 『민족연극학』, 신아, 1993.

앙토냉아르또, 박형섭역, 『잔혹연극론』, 현대미학사, 1994.

헨리토러 편, 김미혜 옮김, 『아우구스또 보알 억압받는 자들의 연극』, 열화당,
　　　1989.

박효선 희곡에 나타난 주제의식

– 희곡집 『금희의 오월』을 중심으로 –

1. 들어가며

　광주는 '5·18 광주민주화운동'의 현장이자 상처의 공간이다. 한국사회의 모순구조가 응집되어 폭발한 역사적 사건이라 할 수 있다. 1980년 5월 이후 민주주의를 열망하는 사회운동과 더불어 문예운동도 함께 발전하였다. 당시 사건의 사실성을 중시해 온 연극적 풍토와 1980년대 정치적 상황에서 광주항쟁을 다룬다는 것은 어렵고도 힘든 일이었다. 결국, 광주의 5월을 예술적으로 형상화하는 작업은 광주에서 '살아남은 자'들의 몫이 되었다. 연극계가 국가권력에 대한 두려움에 눈을 감거나 자기 검증을 심화할 때, 광주의 아픔을 경험한 광주지역 연극은 광주 진실을 알리는 역할을 하게 된다. 작품은 그들의 경험 세계와 그들에게 투영된 의식 세계에 집중하고 있으며, 살아남은 자로서의 부채의식과 군부정권에 대한 저항의식이 맞물려 있다.

광주 5월을 소재로 삼은 연극은 광주에서부터 등장하기 시작하였다. 1981년 극회 「광대」의 한국 정치사를 풍자적으로 다룬 마당극 〈호랑이 놀이〉에서부터 광주 5월은 다양한 시선에서 창작되고 공연되었다. 광주 5·18 이면에 숨겨진 역사적 진실에 대한 폭로에서부터, 사건의 재현, 민중 연대, 정신적 외상의 형상화, 죽은 원혼들에 대한 씻김, 그리고 아시아 민중의 민주화운동에 대한 연대성까지 다양한 양상을 보여주었다.

1980년대와 1990년대 사이에 우리나라 정치 지형에 큰 영향을 미친 것 중의 하나가 '광주 5·18'의 진상규명 및 해결에 대한 요구였고, 또한 왜곡된 광주의 진실을 국민에게 알리고 5·18 정신을 어떻게 계승해야 하는가에 대한 것[1]은 풀어야 할 과제였다.

박효선(1954~1998)은 1980년 5월 자신의 경험과 기억 그리고 항쟁에 참여한 인물들을 중심으로 광주의 진실을 전달하려 한 극작가이자 연출가이며 배우이다. 알라이다 아스만은 박효선과 같이 기억에 기반한 창작 활동을 실제 역사적 사건을 경험했던 사람들이 가지고 있는 경험적 기억과 구분하여 문화적 기억이라고 부른다.[2] 문화적 기억은 경험된 기억과 달리 재해석과 통합 그리고 메타인지적으로 구성된다. 박효선에게 기억되는 광주 5·18에 대하여 우리는 그의 작품을 통해서 시대적 상황과 맥락에 따라 그의 문화적 세계를 확인하게 된다. 박효선의 20여 년간 연극으로 투쟁하였고 사후 오랜 시간이 지났지만, 그의 작품세계에 대한 종합적인 조명은 중요하다고 판단된다.

1) 오수성, 「5·18과 연극적 형상화」 『광주민중항쟁과 5월운동 연구』, 나간채 엮음, 전남대학교 5·18연구소, 1997, 239쪽.
2) 알라이다 아스만, 『기억의 공간』, 변학수·채연숙 옮김, 그린비, 2011, 13-15쪽.

본고에서 다루는 주요 작품은, 그의 희곡집『금희의 오월』에 실린 작품들로, 5월 항쟁을 겪고 도피하던 시절의 체험을 쓴 〈그들은 잠수함을 탔다〉, 전남대생 이정현 군의 5월 항쟁 참여 활동과 가족을 모델로 삼은 〈금희의 오월〉, 부산 미문화원 방화사건 실제 주인공 문부식과의 면담을 통해 쓴 〈부미방〉, 전남대학교 오수성 교수의 심리 극본을 대폭 가필 수정한 〈모란꽃〉 등 4편과, 그의 마지막 작품이 되어버린 1980년 5월 도청 항쟁지도부 기획실장 김영철의 아내 김순자의 이야기를 그린 〈청실홍실〉을 별도로 추가하여 총 5편이다.

2. 연극 활동과 작품 배경

　　박효선은 1970년대 중반부터 20년간 광주지역을 중심으로 활동한 문화운동가이며 연극운동가이다. 연극과의 그의 인연은 전남대학교 국문과 재학 중 연극반 활동부터 시작된다. 선배들로부터 미국 번역극과 유진 오닐이나 테네시 윌리암스의 작품이 연극의 모든 것인 것처럼 가르침을 받았으나, 그들의 작품에서 그리스 고전과 셰익스피어의 극작술을 배울 수 있었던 것을 무형의 소득[3]으로 삼았다. 작가로서 희곡작업을 할 수 있게 된 바탕을 쌓았다고 볼 수 있다.

　　그는 전남대 연극반 활동을 하면서 시위에 잡혀가는 친구들을

3) 박효선, 「삶에 대한 단상」, 『박효선추모문집 오월광대』, 광주:극단 토박이, 2003, 93쪽.

바라보며, 외국 연극이나 흉내 내는 자신의 모습에 심한 자괴감을 가졌고, 곧바로 군대에 입대하였다. 일종의 도피였다. 군 제대 후 복학하여 '들불야학' 문화 강학(교사)을 하면서 노동자들과 연극 작업을 하였다. 사실 그가 처음 희곡을 쓰고 연출한 공연은 들불야학에서 공연하였던 노동연극 〈누가 모르는가〉(1977)라 할 수 있다. 이후 고구마 피해 보상 싸움의 성공사례를 극화한 마당극 〈함평고구마〉(1978)를 공연하게 된다. 〈함평고구마〉는 현장성을 강하게 담보함으로써 이후 전개되는 마당극 운동의 방향성을 미리 확고하게 제시하였으며 마당극단 극회 「광대」를 결성하는 계기가 되었다는 점에서 의미가 있는 공연이었다. 그리고 그는 극회 「광대」에서 당시 주요한 농촌문제였던 돼지 파동을 다룬 마당극 〈돼지풀이〉(1980)를 공동창작·연출하였다.

〈돼지풀이〉 공연 이후 황석영의 〈한씨연대기〉 연습과 '동리소극장' 건립을 준비하던 중 광주민주화운동이 발생하자 「광대」 단원들과 함께 항쟁에 참여하였다. 박효선은 항쟁지도부의 홍보부장을 맡았고, 단원들은 홍보 활동과 투사회보 제작, 문화선전 활동, 도청 앞 궐기대회 등을 수행하였다. 계엄군에 의해 광주가 진압당하자, 그는 서울 등지로 숨어다니며 20개월간 수배 생활을 하기도 하였다. 자수 후에 소극장 「일과 놀이」와 몇몇 극단에서 극작과 연출을 하다가 1983년에 극단 「토박이」를 창단하게 된다.

1984년 황석영 소설 『이웃 사람』과 1985년 소설 『하이파에 돌아와서』 등의 각색 작업부터 다시 그의 연극 작업은 시작되었다. 그의 본격적인 희곡창작 활동은 〈잠행〉으로부터 보는 게 맞을 것 같다. 1985년에 광주에서 발행된 무크지 『민족현실과 지역운동』

에 실린 〈잠행〉은 그의 선배 윤한봉[4]과 함께한 도피 생활의 자전적 희곡이었으나 지역 연극계에서 주목받지는 못하였다. 이후 〈그리운 아메리카〉(1986), 〈어머니〉(1987)를 공연하였다. 「토박이」는 원래 전남대 극회 출신들의 동호 모임 성격이 강했으나 1987년부터 연극운동 단체로서 변화를 갖춘다. 그가 전국적인 주목을 받게 된 계기는 1988년 '제1회 민족극 한마당'에 참여한 연극 〈금희의 오월〉부터이다. 광주 5·18 당시 마지막까지 도청을 사수하다 산화한 이정연 열사의 항쟁 모습을 극화시킨 작품으로, 1980년 5·18 광주민주화운동을 사실적으로 묘사하고 있다. 당시 전 김대중 대통령도 관람하였으며, 서사극과 사실주의극 그리고 마당극이 결합된 역동적 무대극으로 호평을 받았고 전국 대학가와 사회단체의 초청이 이어졌다. 〈금희의 오월〉은 전국연극협회가 한국연극 80년사를 맞아 선정한 40개 대표작 중의 한편이며, 광주의 5월을 대표하는 작품이기도 하다.

〈금희의 오월〉을 기점으로 그는 생계로 삼았던 학원 강사를 그만두고 오로지 연극에만 전념하게 된다. 1989년 전남대학교 정문 앞에 「민들레」 소극장을 건립하였으며 〈부미방〉(1989), 〈딸들아 일어나라〉(1989), 〈아빠의 노래〉(1991), 〈김삿갓 광주방랑기〉(1992)

4) 윤한봉(1947~2007)은 1980년 5월 지역 학생운동 세력의 주모자로 지목돼 수배 생활을 했다. 그는 1981년 4월 화물선 레오파드호에 숨어 35일을 연명해 미국으로 밀항했다. 미국에서 민족학교와 재미한국청년연합 등을 결성해 대한민국의 민주화운동을 지원하였으며 1993년 5.18 수배자 가운데 마지막으로 수배가 해제되자 귀국했다. 귀국 이후 5.18기념재단 설립에 주도적인 역할을 했으며 민족미래연구소 소장과 들불야학기념사업회 회장도 맡았지만 정작 본인의 피해 보상을 거부했다. 그의 사후 (사)합수윤한봉기념사업회가 결성되어 살아남은 자의 죄의식을 버리지 못하여 평생을 치열하게 살아온 그를 기리고 있다.

등 꾸준한 창작과 공연 활동을 하였다.

박효선이 이끄는 극단 「토박이」가 '광주 5월극'전문단체의 위상을 확인하는 계기는 1993년 전남대학교 심리학과 오수성 교수의 자문으로 단원들과 함께 만든 〈모란꽃〉부터이다. 1993년 10월에 시작해서 1994년 4월까지 「민들레」 소극장에서 장기 공연한 연극이며 〈금희의 오월〉을 뒤이은 대표작이라 할 수 있다. 〈모란꽃〉은 부산과 대전 등 전국 공연에 이어 미국으로 망명한 윤한봉의 주선으로 북미주 7개 도시에서 첫 해외 순회공연을 하였다. 5·18 특별법이 제정되던 1996년에는 〈금희의 오월〉을 미국 6개 도시와 캐나다 등지에서 공연하게 되는데, 위 두 작품은 남도 민중의 역사의식과 저항정신을 잘 그렸으며 예술성에 있어서도 뛰어난 역량을 보여 주어 재외동포로부터 많은 호평을 받았으며 광주의 5월을 세계 속의 5월로, 광주 5월의 세계화라는 발걸음을 보여주었다. 이러한 노력을 인정받아 〈모란꽃〉은 1994년에 「한국민족예술인총연합」의 '제4회 민족예술상'과 같은 해에 '제4회 윤상원상'[5]을 수상하였다.

또한 그해 10월에는 〈아버지에게도 눈물이 있다〉 극작·연출과 그의 창작 희곡집 『금희의 오월』을 한마당 출판사에서 출간하였다. 희곡집에 〈함평고구마〉가 들어간 것은 그가 1980년 전후에 마당극의 경험에서 가지고 있는 애정이라 할 수 있다. 작품에서 마당

5) '윤상원상'은 1980년 5월 27일 도청에서 산화한 항쟁지도부 대변인 윤상원 열사의 추모 사업을 주관해 온 광주지역 인사들과 유가족이 기금을 조성하여 5·18문제 해결을 위해 노력한 단체나 개인을 선정하여 시상. 이후 '5·18 시민상'과 함께 '윤상원상' 수상자를 국제적으로 범위를 확대하고 그 위상을 높이고자 1998년 5·18기념재단에 이관

극적 요소가 많이 드러나는 것도 마찬가지라 할 것이다.

1996년에는 광주 MBC 오월 다큐드라마 〈시민군 윤상원〉의 극작과 출연을 하였고, 이어 〈태봉굿〉, 가족뮤지컬 〈가물치 왕자〉를 공연하였다. 1997년에 광주 MBC 오월다큐드라마 〈밀항탈출〉과 그와 절친한 선배였던 김영철의 삶을 다룬 〈청실홍실〉에 이어, 1998년도에 오월 비디오 영화 〈레드 브릭, RED BRCK〉을 감독하던 중 9월에 간암으로 운명하였다.

박효선의 작품은 1980년 5월의 경험과 기억 그리고 항쟁 참여자들의 삶이 모든 걸 지배한다. 대부분 작품이 광주 5월과 직간접적인 관계가 있기 때문이다. 이는 1980년 5월 당시 자신이 광주항쟁 도청지도부의 일원으로 참여하였으나 살아남은 자의 죄의식과 무관치 않다.

난 어쩌면 살인자다. 그 마지막 날 밤 자정 부근, YMCA에서 잠들어 있던 백여 명의 청년들을 도청으로 데려다주고 난 다시 Y로 돌아와 총을 들고 이층의 한 사무실 문을 부수고 들어가 책상 밑에 엎드려 있었다. 총소리가 점점 가까이 들려 왔다. 한 여인의 처절한 가두방송 목소리가 온 광주시가지를 울리고 있었다. "광주시민 여러분! 지금 계엄군이 쳐들어오고 있습니다. 우리 모두 도청 앞으로 나와 광주를 지킵시다…"난 그렇게 한 두 시간을 지키고 서 있었다. 문득 도망쳐야 한다고 난 생각했다. 난 YMCA 건물 밖으로 나섰다. 도청은 어둠에 휩싸여 있었다. 도청 앞 광장은 개미 새끼 한 마리도 없이 고즈넉했다.[6]

6) 위의 책, 97쪽.

박효선은 목숨을 부지하기 위해서 숨 막히는 정적 속에 총을 든 채로 도청 부근을 빠져나와 집으로 돌아왔다고 한다. 그 이후 '들불야학'과 '광대'에서 함께 동거동락한 윤상원과 박용준 그리고 동지들과 함께 죽지 못하고 목숨을 부지하고 있는 것에 대한 죄의식에서 묵묵히 무대에서 5월을 이야기하는 것이 그에게는 숙명적인 책무이자 삶의 투쟁이었는지 모른다.

> 역사의 주인이요 사회변혁의 주체인 민중의 생생한 삶, 그들의 고통과 환희, 명암과 굴곡과 능선을 민중적 리얼리즘의 관점으로, 민중적 내용을 민중적 형식으로 표현해낸다. 손수 피땀으로 대본을 써서 무대 위에서 형상화하여 우리가 숨 쉬는 조국 하늘 아래 어디서든지 민중과 만나낸다. 그것은 민중 지향성 차원을 벗어나 민중과 함께 있는 것이며 민중과 함께 살아가는 시대적 각성자의 작업이다.[7]

이러한 박효선의 삶과 연극 활동의 특징을 꼽자면 첫째, 그의 창작 세계관과 태도는 사실주의에 기초하고 있으며 둘째, 마당극적 요소와 서사극, 심리극 등 실험성 짙은 리얼리즘 추구자이며 셋째, 그가 발표한 대부분 희곡은 무대화를 위한 작업으로 모두 공연되었을 뿐만 아니라, '광주 5월극'이라는 대명사를 만들었다.

저항과 실천으로서의 연극, 증언과 기록으로서의 연극 그가 지켜온 작품의 세계는 분명 광주민주화운동의 연장선이며 항쟁의 연극적 실천이었다고 할 수 있다.[8] 연극의 사회적 기능에 주목하

7) 박효선, 「새날을 맞으며」, 『토박이 소식지』 제1호, 1988. 12.
8) 박영정, 앞의 책, 「증언과 실천으로서의 연극」, 광주:극단 토박이, 2003, 109쪽.

고 있었던 그에게 연극은 그의 신념이었다. 그는 우리 역사에서 남도 민중의 저항정신을 중심에 놓고, 광주 5월의 투쟁과 그 정신을 극적으로 그리는 데 주력했다. "연극이 위대한 예술이며 우리 인간의 삶을 풍요롭게 할 뛰어난 예술 양식이며 내가 사회와 민족 전체의 발전에 공헌할 수 있는 작업이라는 진리를 터득한 후배들의 아래로부터의 욕구는 날이 갈수록 증대되어 가고 있는 것도 사실입니다."[9]라는 말은 그가 브레히트나 아우구스트 보알처럼 연극이라는 표현 예술을 통하여 현실을 환기 재현하는 사회적 행위로서 사회의 모순을 인식시키고 연극적 사실을 통해 현실을 바꿔보겠다는 의지가 강했다고 본다.

3. 주제의식의 심화와 확장

박효선의 작품은 자신의 경험에 기반을 둔 〈잠행〉부터 5.18을 둘러싼 포괄적인 삶의 양상을 보여주는 〈청실홍실〉에까지 '5.18 정신의 계승'이라는 일관된 지향을 전제하면서 보다 확장되고 심화되는 모습을 보여준다. 자신의 경험을 기반으로 자기 극복 텍스트로 삼았던 〈잠행〉에 이어, 5월 항쟁을 구체적으로 보여주는 〈금희의 오월〉, 미국의 개입 의혹을 공론화시킨 〈부미방〉을 통해 역사의 이면을 드러내고 있으며, 살아남은 자들의 고통을 〈모란꽃〉과 〈청실홍실〉에서 보여주고 있다. 즉, 개인의 기억과 경험에서 출

9) 박효선, 위의 책, 「극단 토박이 재출범에 즈음하여」, 광주:극단 토박이, 2003, 18쪽.

발하여 5월 항쟁을 직시하고 그 이면의 권력 논리를 파헤쳤으며, 항쟁 전후의'사람들'에 초점을 맞추어 아픔의 역사가 현재까지 진행되고 있음을 이야기하고 있다.

1) 자아성찰과 자기극복을 위한 기억의 재현 – 〈잠행〉

〈잠행〉은 5·18 항쟁에 참여하였다가 수배 생활을 하던 두 운동가의 이야기로 구성되어 있다. 1985년에 〈잠행〉으로 발표하였으나, 1992년 〈그들은 잠수함을 탔다〉라는 제목으로 공연되었다. 실제 작품은 80년 5월 이후 윤한봉과 함께한 작가의 도피 시절을 재현하는 방식을 취하고 있다.

나는 항쟁 후 여기저기 도망을 다니다가 80년도 말쯤에 서울 모도피처 두어 군데에서 합수 형과 함께 생활하게 되었다. 그 당시를 생각하면 지금도 입안에 쓴 물이 솟구친다. 나는 어쨌든 예술물을 먹은 낭만주의자였고 합수 형은 지독한 원칙주의자였다. 얼마나 도피 생활을 철저히 하는지 기상 시간, 취침 시간은 물론이고 똥 싸는 시간까지 정해져 있었다. TV도 못 보게 했고 밤에 불도 켜지 못하게 하는 거였다. 오로지 책과 소곤거리는 대화가 전부였다. 한번은 둘이서 어느 나라 대사관에 망명 작전을 펼치다가 막판에 무위로 끝난 적도 있었다. 그때의 도피 생활 경험을 나는 후에 '그들은 잠수함을 탔다'라는 희곡으로 써냈다.[10]

10) 박효선, 앞의 책, 「삶에 대한 단상」, 2003, 87쪽.

여기에서 합수 형은 그의 선배였던 윤한봉에 대한 애칭이다. 윤한봉은 학생운동 세력의 주모자로 지목되어 수배를 받고 있었고, 박효선은 5월 27일 마지막 날 도청을 빠져나와 서울로 도피하여 윤한봉과 함께 숨어 지냈다. 윤한봉은 1981년 4월 화물선에 숨어 미국으로 망명하였다. 〈잠행〉은 그때의 경험과 사실을 바탕으로 두 사람의 과거 행적을 재현한 작품이다. 작품에 나오는 남1은 윤한봉이며, 남2는 작가 자신을 모델로 삼고 있다고 볼 수 있다.

남2 그는 어떻게 죽었수?

남1 도청건물을 지켰어. 몇 사람이 항복하자고 몇 사람이 절망적으로 소리쳤지. 그는 명분 없는 항복은 옳지 않다구 끝까지 싸울 것을 주장했어. 총알이 가슴을 관통했고 허벅지에 수류탄이 터졌어.

남2 (소리친다) 형은 잔인해. 왜 그런 사실을 진작 얘기하지 않았지?

남1 이 얘기는 자네가 말해 줄 수도 있었어. (사이) 식구들이 일어날 시간이 됐네. 신문을 갖다 놔야지.[11]

두 사람 대화의 주인공은 죽은 윤상원 이야기이다. 남1은 그가 도청 사수 마지막 새벽에 그가 죽지 않았다면 누군가가 대신 죽어야 했으며, 그는 목숨 걸고 싸웠지만 패자였기 때문에 죽었다는 것이다. 그의 죽음이 필연이라는 것은 남1 역의 윤한봉 생각이다. 당시 윤상원은 투쟁을 조직적으로 이끌었으며 '민주투쟁위원회'의 대변인과 당시 광주시민에게 시민군의 투쟁 소식을 전달한 〈투사회

11) 박효선, 〈그들은 잠수함을 탔다〉, 『금희의 오월』, 서울:한마당, 1994, 78쪽.

보)의 발행인이었다. 박효선과 함께 '들불야학'과 극회 「광대」에서 함께 활동한 선배이기도 했던 그는 마지막 날 산화하였다. 남1과 남2 그러니까 윤한봉과 박효선이 상기하는 것은 윤상원은 죽었다는 것이고, 그들은 살아 숨어있다는 것을 확인함으로써 의미를 찾아간다.

> 남2 형님. (사이) 형님과 내 이름이 나온 걸 어떻게 생각하우?
>
> 남1 (덤덤히) 어떻게 생각하다니?
>
> 남2 그들은 우리 이름을 털어 놓지는 않을 수는 없었을까?
>
> 남1 (역시 덤덤하게) 무슨 생각을 하고 있는 거지? 이름이 안 나오기를 바랬단 말인가? (사이, 남2는 말이 없다. 남1은 미소 짓는다) 이 점을 생각해 보라구. 우리가 끝까지 도망쳐야 할 이유 가운데 하나는 우리가 도망침으로써 구속된 사람들이 많은 걸 우리에게 덮어씌울 수 있다는 거야. 모든 걸 우리가 했다구 자백하는 거지. 그렇게 해야만 그들은 덜 고통 받게 돼. 그들은 우리가 끝까지 도망쳐주길 바라구 있어.
>
> 남2 (고개를 끄덕이며) 하긴 나라두 털어놓지 않고는 배겨나지 못했을 거요.
>
> 남1 일단 들어가면 처음의 결심은 언제 그랬냐는 듯 허물어질 수밖에 없게 돼. 그만큼 감당하기 어려운 고통이 주어지니까. 그들의 혹독한 고문을 이겨낼 인간은 별로 없어.[12]

이들 두 사람이 숨어 지내는 명분은 구속된 동지들이 많은 것을

12) 앞의 책, 1994, 79쪽.

도망자인 그들에게 덮어씌울 수 있도록 하는 것이다. 잡혀있는 동지들이 도망자들이 모든 걸 했다고 자백하면 고문으로부터 고통을 덜 받게 될 것이기에 그들의 잠행은 끝까지 잡히지 않는 데에 있다. 그들이 살아 도망 다녀야 할 이유이다.

> **남1** (칼을 본다) 내 의식의 분신이랄까? 나를 지켜주는 마스코트 같은 거지. (사이. 갑자기 그는 움츠러 든다) 또 들어가면 난 나올 수 없어. 모든 게 끝이야. 그럴 바엔 차라리 어느 놈이든 체포하는 놈이 있다면….[13]

남1은 항상 칼을 갈고 닦는다. 칼은 주민등록증을 위조하기 위해 도장에 눌린 사진을 떼어 내어 다락방 공간을 탈출할 수 있는 도구이자, 끝나지 않은 투쟁에 대한 의식 세계를 상징적으로 보여주는 소품이다. 남2가 하루하루를 기록하는 일기를 보고, 남1은 소설이라도 쓰겠냐며 남2에게 핀잔을 주지만, 그 일기장이 〈잠행〉을 쓰게 된 기억의 집이었는지 모른다. 두 등장인물은 끊임없이 지난 항쟁의 대의와 명분을 환기하며 아울러 현실은 여전히 질곡 상태임을 주지하면서 출구를 찾는다.

〈잠행〉은 작가의 경험과 기억을 바탕으로 한 다큐멘터리 극이다. 박효선의 실제 잠행은 5·18 직후에 있었지만 살아남은 자로서의 죄의식과 상처 때문에 1980년 이후 오랜 시간 동안 정신적인 잠행 기간이었던 것이다. 즉, 〈잠행〉은 박효선에게 두 가지 의미로 정리할 수 있을 것 같다. 첫째는 그날의 기억과 트라우마에

13) 위의 책, 93쪽.

대한 자가 치유의 결과물이란 점이고, 둘째는 작가 자신의 향후 삶에 대한 심리적 바탕으로 삼는 메타 텍스트라는 점이다. 과거의 단순한 기억을 넘어서서 '대항'과 '기억'의 의미를 획득하고 있기 때문이다. 박효선은 이 작품을 계기로 살아남은 자로서의 죄책감을 극복하고 잠행에서 벗어나서 연극을 통하여 자신의 끝나지 않은 항쟁을 계속하는 계기가 되었다고 볼 수 있다.

2) 진실과 역사의 이면

(1) 공동체 가치의 의미화 – 〈금희의 오월〉

〈금희의 오월〉은 80년 5월 광주의 모습을 전격적으로 다룬 작품이다. 광주항쟁 당시 계엄군 총에 맞아 사망한 전남대 재학생 이정연[14]의 여동생 금희의 눈을 통해 본 광주의 실상과 공동체의 가치를 의미화하고 있다. 당시 광주의 모습을 충실하게 재현하는 것이 작가의 의도로 보인다. 광주민주화운동의 무고한 시민과 가족의 희생은 어떠한 명분으로도 정당화될 수 없는 비극으로 남아있다. 시간의 흐름 속에 고여 있는, 영영 돌아오지 않는 오빠를 잊지 못하는 금희가 지닌 기억의 시선을 통하여 살아남은 사람들의 비극적 패배감 속에서도 앞으로의 승리를 예견하는 희망을 심어준다. 5월 18일부터 31일까지의 사건을 순차적으로 배열한 다큐멘터리 형식이다.

14) 이정연 묘지번호 2-50. 1960년생이며 당시 전남대학교 상업교육과 2학년생으로 1980년 5월 27일 사망하였다. 사망원인은 총상(좌흉부 관통, 우측두부 두정골 맹관, 좌하퇴부 맹관): 5·18 기념재단, 『그해 오월 나는 살고 싶었다 2』, 5·18기념재단. 2005, 419쪽.

금희의 소리 시장 할머니의 죽음은 오빠를 치 떨게 했지요. 그날 밤 오빠는 집을 나가셨어요. 가슴이 찢어질 것만 같은 고통으로부터 오빠 자신을 구하기 위한 결행이었죠. 간밤의 괴로움을 분노로, 부끄러움을 용기로 떨쳐낸 오빠![15]

당시 광주 5·18 항쟁에 참여한 시민들은 이데올로기를 목적으로 한 싸움이 아니라, 생명의 가치와 존재의 방어를 위한 책무수행이었다는 관점을 보여준다.

장성댁 나도 어젯밤에 MBC 불탄 것을 가서 봤는디, 진짜 시원하게 타불덩만요. 사람들이 독재 타도하겠다고 피를 흘리며 싸우고 있는 판국에 유행가나 부르고, 알아 들도 못하는 미국 노래나 틀고 가 시나년들이 홀랑 벗고 춤이나 추는 그런 디는 진작 봐부렀어야 했당께.[16]

방송국은 광주시민들에게 그나마 소식을 접할 수 있는 유일한 매체였다. 광주 시내 곳곳에서 계엄군이 휘두른 대검에 찔린 시민들이 병원으로 후송되는 그 급박한 상황에서도 사실 보도 한 줄 없이, 가요나 쇼 프로그램만 방송되는 것을 보고 격분한 시민들이 방송사 건물에 불을 질렀던 사건이다. 이렇듯 작품은 당시 사건일지에 맞춰 이야기를 전개하면서 시민들의 의식 단면들을 보여주며 정당성을 찾아간다.

15) 박효선, 앞의 책, 〈금희의 오월〉, 125쪽.
16) 위의 책, 128쪽.

시민군 대표의 '우리는 왜 총을 들 수밖에 없었는가?'라는 연설에서도 '우리는 더 이상 나이 어린 여학생이, 순진한 국민학생이 총을 맞고 쓰러져 가는 모습을 보고만 있을 수가 없어서 손에 손에 총을 들고 거리로 나섰던 것입니다.'라고 주장한다. 당시 시민군들의 무장투쟁에 대해 논란이 많았지만, 시민들의 무장투쟁은 생명을 지키기 위한 필연성이며, 이를 민주화운동의 변혁 선상에서 보고 있는 것이다.

무기를 반납한다는 것은 광주시민의 피를 팔아먹는 것과 같다는 정연과 조장, 더 이상의 혼란에 대해 책임지라는 투항주의적 수습위측과의 갈등 속에서 정연은 '책임은 두렵지 않지만 두려운 건 역사의 심판'이라며 격론을 벌인다. 당시 시민 결의에서 광주항쟁의 단순한 수습은 아무런 의의가 없으며 광주시민의 요구는 '나라의 민주화이며 민주인사들로 구성된 민주 정부의 수립'이라는 걸 공표한 바 있다.

> **장성댁** 아, 광주사람들이 시방 대한민국 오천 년 역사에 처음으로 민주주의를 할라고 총 들고 일어섰는디 돈 백만원 못 모트겄소.
>
> **무안댁** 그라제. 텔레비전에서 폭도다 깡패다 헛선전을 해 쌓지만, 총이 수천 자루 깔렸어도 은행, 금은방 털렸다는 얘기도 없고, 생활필수품을 사쟁이는 사람도 없고, 우리 광주시민이 평상시 보다 더 똘똘 뭉쳤당께.
>
> **나주댁** 맞어! 자네들 말이 백번 맞네. 그나저나 계엄군 놈들이 공격해 온다는 소문이 있던디. 뭔 얘기 좀 들어 봤는가?[17]

17) 위의 책, 146쪽.

80년 5월 22일 이후 광주는 완전히 봉쇄되었고 철저하게 고립된 도시였다. 부상자를 치료하기 위한 시민들의 헌혈 행렬이 이어졌고 행정과 치안의 공백 상태에서도 큰 사건 사고가 한 건도 발생하지 않았다. 시민군은 치안과 방위를 담당하였고, 시민들 스스로 자치 질서를 유지하면서 높은 시민정신과 도덕성을 보여준다. 이 기간을 '광주 해방구' 또는 '해방 광주'라고 불리기도 한다. 인간의 존엄성에 대한 믿음과 그것을 실천하는 10일간이었다.

> **정연 (독백)**　어머니, 아버지 제가 왜 집에 들어왔는지 이제야 알겠어요. 제 마음 한구석에 아직도 비겁함이 남아있는 걸 알았습니다. 우리 식구들 사랑을 핑계로 내가 집안에 갇히게 되기를 속으로 바랐던 겁니다. 아, 그러나 전 그럴 수 없습니다. 전 이 도시를, 이 나라를 너무 사랑하니까요. 용서하세요. 어머니, 아버지 전 가야만 합니다. 돌아올 수만 있다면 꼭 돌아오겠습니다.[18]

〈금희의 오월〉도 다큐멘터리 형식으로 사건의 과정을 충실히 전달하고 있으며, 역사의 과제를 위해 죽음을 향한 정연의 고뇌와 결단, 그리고 하늘이 무너지는 듯한 가족들의 아픔이 표현된다.

독일 극작가 키프하르트의 기록극은 보통 사회개혁의 의도를 지향한다는 주장을 상기해 볼 때, 이 작품은 기록 자체나 제시 자체로 머물지 않고 관객으로 하여금 헝클어진 역사에 대해 방관자로 머무르는 것을 거부하게 만든다. 특히 개혁 의지의 주체가 대인

18) 앞의 책, 154쪽.

동 시장바닥의 행상이요 노동자임이 확인될 때 광주민주화운동의 본질을 놓치지 않고 파악한 창작진의 통찰력이 부각된다.[19] 광주항쟁을 가능케 한 힘의 원천 소재가 어디에 있는지를 확인하는 대목이다.

〈금희의 오월〉은 위기에 처한 인간의 행동 방식과 집단화의 과정을 구조적으로 보여주고 있을 뿐만 아니라 인간 공동체의 가치를 조명하고 있다는 점에서 작가의 성찰을 보여준다. 극의 사실주의성은 당시 상황을 환기하게 하며 국가권력이 자행한 비극을 문제적으로 인식하게 한다. 정치학자이며 역사학자인 E.H.Carr는 『역사란 무엇인가』에서 역사란 "과거와 현재와의 부단한 대화"라고 정의했다. 여기서 과거란 역사적 사실을 의미하고, 현재란 역사를 쓰는 역사가를 말한다. 부단한 대화란 사실에 대한 검토를 통해서 역사책은 시간의 흐름에 따라 계속 새로 서술된다는 의미를 말한다. 작품은 광주민주화운동의 무고한 시민과 가족의 희생은 어떠한 명분으로도 정당화될 수 없는 비극으로 남아있음을 보여주고 있다.

(2) 반미의식 – 〈부미방〉

광주민주화운동을 계기로 국가의 폭력성을 경험하면서 국민에게 국가는 무엇이며 냉전체제 아래 형성된 동맹관계인 미국이란 어떤 나라인지에 대하여 의구심을 갖게 된다. 한국군 작전통제권을 가지고 있는 미국의 승인 없이는 군대가 동원되어 광주시민의 항쟁을 진압했을 리 없다는 유추 때문이다. 광주민주화운동 이후

19) 김길수, 「종합예술적 처방의 위력」, 『금호문화』 1988년 6월호, 176-177쪽.

미국에 대한 분노는 높아졌고 가톨릭농민회 회원 정순철의 광주 미문화원 방화사건(1980), 광주에 대한 미국 정부의 책임 요구와 서울 미문화원에 대한 대학생들의 점거 농성(1985), 서울대생 이재호·김세진이 "반전 반핵 양키 고 홈"을 외치며 분신자살(1986) 등으로 이어졌다. 부산 미문화원 방화사건(1982)은 근·현대 사회 운동사에서 중요한 사건으로 남아있다.

작품 〈부미방〉은 1982년 최인순, 김은숙, 문부식과 김현장 등 부산 지역 대학생들이 거행한 부산 미문화원 방화사건을 다룬 작품이다. "1989년 민들레 소극장 개관 기념작으로 공연한 것인데 실제 주인공이었던 문부식 씨를 우리 집 골방으로 데려다 놓고 소주 마셔가며 쓴 기억이 난다"라는 작품집 『금희의 오월』 서문의 글은, 사건의 전개 과정을 사실적으로 다루고 있음을 의미한다.

주인공 문부식은 근로청소년 학교의 야학 활동과 민중 신학을 공부하는 신학도이고, 은숙은 야학교사, 버스 안내양 등 노동 현장에 투신한 활동가이다. 그들의 활동은 올바르게 살아보자는 실천 행위이며 이는 근본적으로 부마항쟁과 광주항쟁에 기인하고 있다.

　　은숙　미옥아, 미국이 어떻게 자신의 경제적 목표를 달성해 왔는 가를 알고 있지? 경제적 이익을 위해서라면 어떠한 짓도 불사하는 더러운 속성을 가진 제국주의자들에게 경고를 해줘 야 해.

　　미옥　(자신있게) 그래요, 언니. 광주 학살도 결국은 우리 민족에 대한 미국의 무력행사였어요. 저도 참가하겠어요.(은숙 쪽 조명 나가 고 둘이 퇴장, 부식 쪽 조명, 부식과 승렬)

부식 너에게 방화를 같이하자고 권유하지는 않겠다. 휘발유를 옮겨주고 유인물만 뿌려주면 된다. 내일 12시 유나백화점이다.

(부식 쪽 조명 나간다. 은숙 쪽 조명 들어온다. 은숙과 지희)

지희 아닐 거예요. 미국은 분명 광주를 진압하기 위해 전두환의 사병인 공수부대를 보냈고 그래도 진압되지 않았더라면 직접 개입했겠죠. 저도 참가하겠어요.[20]

위 대사에서처럼 당시 사건을 주도했던 당사자들은 광주민주화운동 이면에 드러나지 않은 미국의 역할을 공유하며, 응징에 대한 그들의 계획에 당위성을 담고 있다. 부식은 본인들의 유인물을 광고 선전 전단 취급하는 시민들의 반응을 보면서 지금의 활동이 소지식인의 자기도취적 행위일 수 있다는 판단 속에 뭔가 진정으로 해야 할 일이 따로 있는 게 아닌지를 찾는다. 문부식은 김현장을 통해 미국이 광주 학살의 주범이라고 판단하게 된다. 1980년 광주 미문화원 방화사건은 미국의 책임을 묻고자 했던 응징이었으나 언론통제로 알려지지 않았고, 부산 미문화원은 주한 미대사관 부산사무소가 있어서 세상에 금방 알려질 수 있다는 생각에 일을 의논한다.

이십 대 초반의 여대생들이 경비원의 제지를 뚫고 들어가 휘발유를 미문화원 복도 바닥에 부으며 불을 붙인다. 비슷한 시간에 부산 국도극장 앞과 유나백화점 앞에서는 "미국과 일본은 더 이상 한국을 속국으로 만들지 말고 이 땅에서 물러가라"라 적힌 '반미투쟁' 유인물이 부산 시내에 뿌려진다.

20) 박효선, 앞의 책,〈부미방〉, 46쪽.

당국은 고정간첩의 사주나 좌익 불순분자의 소행이라고 판단하고 대대적인 수사에 착수한다. 고신대생 김은숙과 문부식은 공개 수배되고, 도망 끝에 원주 교구청의 최기식 신부를 찾아갔고, 결국은 교회의 주선으로 문부식과 김은숙은 자수하게 된다.

문부식은 "학살자의 뒤에는 미국이 숨어 있었으며, 미국은 세계 어디서나 그들의 이익을 보장하면 독재 권력을 비호하여 왔다. 그리고 레지스탕스 운동을 하던 프랑스 청년이 사형 집행장으로 끌려가면서 '너희들은 인간을 죽일 수 있다. 그러나 그 사상을 죽이지는 못한다'"고 법정에서 최후 진술한다. 마지막 은숙의 '이 땅에 완전한 자주화가 이룩되는 그날까지 부미방의 투쟁은 끊임없이 계속될 것입니다'라는 독백은 아직 미완의 역사의 임을 이야기한다.

당시 사건은 1990년대 중반까지 한국의 각종 반미운동에 영향을 주었고, 미국 대사관과 전국의 미국 문화원, 주한미군 주둔지 등 미군 관련 시설들이 대학생들의 연쇄적인 공격대상이 되는 신호탄이 되었다. 반미운동에 관한 한 안전지대로 인식되어 온 대한민국에서 일어났다는 점에서 미국과 국제사회를 충격 속에 몰아넣은 사건이었다. 그간 한국 사회가 갖고 있었던 미국에 대한 믿음이나 가치, 태도였던 맹방으로서의 이미지와 우호적 관계의 신화를 깨트림으로써 미국에 대한 새로운 시선의 문제를 제기하였다.

1980년 이전에는 반독재 민주화운동의 차원이었지만, 광주항쟁을 통해 미국의 개입에 대한 의문이 증폭되었고, 민족분단과 군사독재의 현실 모순의 가장 근원적인 이유는 외부에 있다는 판단을 하게 된 것이다. 〈부미방〉은 작가가 광주 문제의 본질을 개인의

힘으로는 해결할 수 없는 한계 인식을 가지고 다큐멘터리 형식으로 사건의 고증과 함께 문제를 제시하고 있다는 점에서 문제적이라 할 수 있다.

'부미방 사건'은 반외세 자주화 운동의 조직적 활동 행위였으며, 광주 5.18은 민족통일운동과 직결되고 있음을 뜻한다. 광주 5월은 이미 반미 항쟁의 씨앗을 잉태하고 있었다는 것을 보여준다. 또한 주모자인 부식과 은숙이 도망 중에 원주 교구청 최 신부의 인도하에 예식을 치르는 장면은 그들도 사랑을 나눌 줄 아는 순수한 인간이었으며, 그들의 행위는 모두가 인간스럽게 살자는 행동으로 비추게 한다. 그리고 '이 땅에 완전한 자주화가 이룩 되는 그날까지 부미방의 투쟁은 끊임없이 계속될 것입니다.'라는 은숙의 대사는 '부미방 사건'의 법률적 완결은 있겠지만 역사 속 의미와 가치의 계속성을 부여하고 있다.

반미의식의 이데올로기는 박효선이 참여한 5월 항쟁의 경험과 참혹한 기억의 결과물이라 할 수 있다. 희곡에서 작가가 메시지를 전달하는 레소네(raisonneurs)는 여러 가지 유형으로 둘 수 있지만, 박효선은 극중 인물이 대변하게 하기보다는 작품 자체로 대변하고 있다.

3) 광주 5월은 현재 진행형

(1) 정신적 외상 - 〈모란꽃〉

〈모란꽃〉은 작가의 경험과 실재했던 사건의 재생·재현에서 벗어나서 하나의 다른 실재를 만든 작품이다. 1980년 5월이 어떻게

평범했던 사람들의 일상을 뿌리째 흔들었으며, 진실과 인간의 관계를 혼란스럽게 만들었는지를 조명하고 있다. 당시 살아남은 사람들은 그날의 기억으로 무력감과 두려움 그리고 죄책감으로 고통을 겪고 있는 것에 연원이 있다.

2012년 5월 9일 5·18 기념재단과 유족회 등이 광주 5·18 32주년을 맞아 발표한 자료에 따르면 유족과 부상자들은 외상 후 스트레스 장애(PTSD), 기질적 뇌 손상, 우울증 같은 심각한 정신적 고통으로 자살 등 후유증이 지속되고 있는 것을 확인하였다. 5·18 당시 부상하거나 가족을 잃은 피해자 중 42명이 스스로 목숨을 끊었고, 1980년대 26명에 달했던 5·18 관련 자살자는 1990년대 4명으로 줄었다가 2000년대 들어서 다시 12명으로 늘었다. 5·18 관련자 중 자살자가 급증하고 있는 사실은 그들의 몸과 마음이 삶의 무게를 감당할 수 없는 상황을 보여주고 있다.

〈모란꽃〉은 광주 5월 항쟁에 참여한 여성을 중심으로 정신적 트라우마에 초점을 맞춘다. 한 인간의 충격적 경험과 이로 인해 겪고 있는 육체적, 정신적 고통을 보여줌으로써 아직도 해결되지 않은 광주 문제의 실체와 그 의미를 되새기는 심리극이다. 주인공은 '계엄군이 광주시민을 다 죽이고 있다!'며 광주시민 궐기를 외치며 선무방송을 했던 이현옥으로, 작가는 이 인물에 대해 "광주 5월의 대표적 활동 인물 전옥주를 비롯한 몇몇 여성 투쟁사례를 모아 만들었다"[21]고 말한다.

이현옥이 겪는 정신적 외상 장애의 원인은 광주 5월에서 살아남은 자신이며, 그 이후 권력에 의한 탄압이 정신적 상처를 가중시켰

21) 『한겨레신문』, 1994. 1. 8.

고 정신적 외상이 극중 갈등과 긴장 조성의 원인으로 작동한다. 이현옥의 내면 탐색과 심리적 치유 과정이 극의 서사를 이루고 있다.

> **주인공** ··· 4월이나 5월이 되면 입안이 헐고, 눈을 감으면··· 붉은 피가 보이고···, 그런 날은 잠을 설치기가 일쑤죠 ···, 거리를 걷다가도 누가 나를 따라오는 것만 같은 두려움에 자꾸만 뒤를 돌아다보지요. 남들을 믿지 못하고 괜시리 의심이 많이 생깁니다. 사람들을 만나는 것이 무섭습니다.[22]

대학 심리학과 교수이자 심리극의 디렉터 역할인 감독은 그녀의 잠재의식 속에 묻혀있는 문제들을 보조자아를 등장시켜 하나하나 형상화하며 치유한다. 직장마다 쫓아다니며 방해하는 안기부원들에 대한 분노, 여자의 몸으로 과거 폭도 노릇을 했다는 이유로 시댁과의 갈등, 대학생 시절 공수에 의한 임산부의 죽음을 보면서 참여하게 된 계기와 가두방송 활동, 그리고 27일 마지막 새벽 자신의 가두방송으로 광주시민 모두가 나와 도청을 지킬지 알았던 기대와 실망. 상무대의 조사과정에서 간첩명 모란꽃으로 몰려했던 취조와 고문 등, 극은 이현옥의 삶을 1980년 5월과 현재를 넘나들면서 보조자아로 당시를 재현하면서 정신적 외상의 근원을 찾아간다.

극은 주인공의 '실패, 좌절, 절망'을 5월 열흘간의 아름다운 기억으로부터 '성공, 희망, 승리', '삶, 민주주의, 해방'의 자유를 찾아간다. 그 열흘은 모든 시민이 죽음을 아파하고, 시체를 보며 불끈 주

22) 앞의 책, 〈모란꽃〉, 168쪽.

먹을 쥐며, 고통과 아픔을 함께 나누었던, 하나 된 광주의 모습, 바로 아름다운 광주 5월 공동체이다.

> **그림자** 죽은 동지들은 그런 널 미워하지 않아. 니가 부끄러워하는 것
> 도, 병들어 있는 것도 바라지 않아. 다만 니가 건강하게 그날
> 의 너처럼 열심히 살아가길 바랄 뿐이야.
>
> **주인공** 그래. 그 말도 맞아. 나도 그러고 싶어. 하지만 너무 힘겨워.
> 너무 힘들어서 난 자살까지 기도한 적이 있었어.
>
> **그림자** 바보! 너답지 않은 짓 하지도 말아! 현옥아, 너는 지쳐 있어. 정
> 신적 상처에만 너무 매달려 있어. 이젠 일어서! 두 발로 땅을
> 딛고 불끈 일어서란 말이야. 넌 젊고 아직 해야 할 일이 많아.
>
> **주인공** 그래. 그래. 일어서고 싶어. 나의 미래를 새로 꾸미고 싶어.
>
> **그림자** 아름다운 5월의 공동체를 생각해 보렴.
>
> **주인공** (오열하며) 그래, 그래.[23]

이현옥이 기억하기 싫은 80년 5월과 그 이후의 상처에 관한 심리적 장애 요인을 분신(그림자)을 통해서 드러내고 치유해간다. 감독과의 치열한 심리적 과정을 통한 이 극의 절정은 '희망과 용기를 갖고 찬란한 슬픔의 봄을 항시 기억하며 꿋꿋하게 살아가겠다'는 고백 순간이 감동으로 다가온다.

연극의 심리치료라는 형식을 빌려 이현옥은 자신의 문제를 지적·정서적으로 조우(遭遇)하게 되고 내면의 세계를 표현하고 변형하는 중에 회복이 일어나게 된다. 정신적 외상을 지닌 사람은 자

23) 위의 책, 194쪽.

신이 겪은 충격적 경험을 설명하기란 쉽지 않다. 그가 받은 외상은 정상적 인식 체계를 손상시킨 파괴적인 사건이기 때문에 파편화된 흔적으로 남아있기 때문이다. 따라서 정신적 외상 장애를 겪는 사람들은 당시의 경험을 처음과 끝을 갖춘 이야기로 서사화하고 납득할 수 있는 기억의 형태로 재구성하면서 비로소 자신의 정체성을 인식하게 된다.[24] 비극으로 억눌리고 감춰진 부정적 감정을 배설하거나 혹은 정화 시켜 정서적이고 영적인 카타르시스를 이끌어 인간 영혼 치유의 연극적 기능을 보여준다.

"지금까지 광주 오월을 역사적인 관점에서만 바라보려고 했습니다. 개인 개인이 광주 오월에서 어떤 심리적 고통을 받았는지에 대해서 별로 관심이 없었지요. 그렇다면 이젠 거대한 역사의 소용돌이 속에서 상처받은 무수한 사람들을 위로해야 할 책임이 우리에게 있는 것이 아닐까요"[25]라는 극중 감독의 대사는 망각의 무의식에 빠져들고 있는 현대인에게 지금도 계속되는 5월의 아픔을 자각하게 한다.

주인공을 통해 광주항쟁이 과거의 역사가 아니라 현재도 계속되고 있는 아픈 현실임을 인식시킨다. 여태까지 크게 부각되지 않은 여성들의 고통과 항쟁기간 동안의 활동에 대한 평가라는 점에서도 의미가 있다.

모란꽃은 향기가 나지 않지만, 중국에서는 예로부터 모란을 꽃 중의 제일이라 하여 꽃의 왕 또는 꽃의 신으로, 또 부귀를 뜻하는 꽃으로 부귀화(富貴花)라고도 부른다. 모란꽃은 주인공 이현옥이

24) Jenny Edkins, *Trauma and the Memory of Politics*, Cambridge : Cambridge University Press, 2003. pp.40-43.
25) 앞의 책, 195쪽.

안기부에 끌려가 간첩명으로 조작하려 했던 의미의 꽃명이 아니라, 아름다운 고통을 안고 다시금 재기하여 살아가는 꽃 중의 꽃 이현옥의 의미라 할 것이다.

〈모란꽃〉은 〈금희의 오월〉이나 〈부미방〉과 같은 역사적 사건의 상황을 재현한다는 의미에서의 항쟁극은 아니다. 오히려 이 작품은 한 개인의 충격적 경험과 이로 인해 겪고 있는 육체적, 정신적 고통을 보여줌으로써 아직도 해결되지 않은 광주 문제의 실체와 그 의미를 되새기고자 하는 또 다른 광주 항쟁극이다.[26]

(2) 끝나지 않은 고통과 과제 – 〈청실홍실〉

〈청실홍실〉은 80년 5월 당시 시민군의 일원으로 도청 항쟁지도부 기획실장을 맡았던 김영철 아내 김순자(극중 김순덕)의 이야기를 통해 '오늘 우리에게 오월 광주는 무엇인가?'를 묻는 작품이다. '80년 5월 당시 시민군 기획실장을 지낸 김영철은 광주YMCA 신협 이사이면서 광주 광천동에서 '들불야학'을 설립하고 운영한 시민운동가였다. 광주항쟁 때 마지막 날까지 전남도청을 지키다가 계엄군에 끌려가 고문을 당하였고, 그 후유증으로 반신불수로 19년 동안 정신질환을 앓는 등 불우한 생활을 하다 1998년 8월 16일 숨졌다. 〈청실홍실〉은 김영철의 부인 김순자의 이야기를 통해 김영철의 삶을 보여주는데 박효선이 작고하기 전 마지막 희곡이다. '청실홍실'은 김영철과 김순덕이 결혼한 첫날 밤, 부인 김순덕이 부른 노래 제목이다.

26) 오수성, 「5·18과 예술운동」, 『한국사회학회 사회학대회 논문집』, 한국사회학회, 1996, 172-173면.

연극은 환자복을 입은 김영철이 공연장 도로 주변에서 서성거리는 장면으로부터 시작한다. 김영철은 이 세상이 정신병원이며 자기에게 떠오르는 세상과 삶에 대한 이야기를 관객들과 나눈다.

> **김순덕** 진짜, 뭔일이다요? … 삼촌 … 놀랬지라? 내가 요라고 되아부렀소 … 그나저나 삼춘이 나를 다 찾아오고 벨일이네이. 아이고 이쪽 이모들은 누구여? 극단 단원들? 응 -맞어, 어서 본 것 같네. 그전에 와이 뒤에서 식당할 때 봤지라 … 안녕하셨소? … (사이, 소주 한 잔 마시고) 삼춘하고 처음 만났을 때가 벌써 언제드라? (잠시 생각) 오메 벌써 20년이 되부렀네이. 그때 야학할 때 삼춘 인기 많았는디 … 국어 갈치면서 학생들하고 연극도 했지라. 얼굴에다 화장품으로 분장도 하고. (사이) 와마 글믄, 다 생각나지. 내용이 노동자 집안 얘기였제라? 마지막에 막 불나 불고 그런 거였잖아. 되게 재미있었는디 ….[27]

김순덕이 말하는 노동자 집안에 관한 연극은 들불야학 시절에 김영철과 함께 활동했던 박효선이 쓰고 공연하였던 〈누가 모르는가〉이다. 실제 김영철은 박효선의 선배이며 김영철 부부와 '80년 이전 들불야학 시절부터 익히 서로 잘 알고 지내는 사이였다.

〈청실홍실〉은 1980년 이전의 가정생활과 야학활동, 1980년 5월, 그리고 이후 고문 후유증으로 살아가는 생활 등 세 부분으로 구성된다. 신세타령으로부터 시작되는 김순덕의 이야기는 부부인연을 맺게 된 과거부터 남편 김영철이 위암 걸린 마을 선배를 남

27) 극단 「토박이」 소장 대본, 〈청실홍실〉, 1997년 공연본, 3-4쪽.

몰래 입원과 수술시켜 준 이야기, 전남협동개발단의 광천시민아파트 개발사업 지도자 활동, YWCA신협 활동, 들불야학 등 지난 시간의 회상이다.

김순덕은 신발 장사하던 시절에 광주 5월을 겪었다. 당시 남편 김영철은 들불야학 활동가들과 함께 박용준 방에서 등사기로 투사회보를 만들었다. 5월 27일 새벽 계엄군에 진압되고 도청에서 머리에 관통상을 입은 박용준 시신의 목격담, 남편 시체를 찾기 위해 돌아다닌 이야기. 간첩 가족으로 몰려 수난받았던 이야기들이 계속된다. 생계유지를 위해 과일 장사, 풀빵 장사, 감옥에 있는 김영철 뒷바라지, 국군통합병원에서 만난 5개월 만의 면회, 김영철을 간첩으로 모는 모진 고문에 벽에 머리를 박아 자살을 시도했던 이야기. 김영철이 상무대 법정 최후진술 후 "대한독립 만세!"를 외치고 쓰러졌던 이야기를 작가인 삼촌과의 대화 형식으로 풀어간다. 실제 김영철은 1980년 12월 25일 12년의 선고를 받았다. 1981년 2월 말 대법원 선고를 앞두고 구속자 가족들이 명동성당에서 농성하였고, 천주교의 주선으로 7년으로 감형되었다. 그러다가 1981년 12월 크리스마스 특사로 석방되었다.

김순덕 출감한 그날 밤부터 사람 미치고 환장할 일들이 시작돼 부렀어. 뭐 잠을 안 자고 끙끙 앓음시롱 울기만 하는 거야… 낮이나 밤이나 아조 길거리 나가서 무릎 꿇고 앉아가꼬 하늘 쳐다보고 달 쳐다보고 별 쳐다보면서 "하느님 살려 주세요. 살려 주세요" 울고. 아조 깨를 할랑 벗고 일신방직 있는 데까지 돌아다녀 불고, 행방불명됐다가 며칠 뒤에 뭔 시골경찰서

에 잽혀있고. 글안허믄 과일칼로 동맥 끊어가꼬… 근디 82
년 10월 달 아침에 화장실에 가 있는디 옆집 아줌마가 "동이
엄마, 동이엄마!" 하고 부르길래 나가 본께 길바닥에서 게거
품 내놓고 쓰러져 갖고 딱 실신해 부렀어. 나는 모르니까 언
능 일으킬라고 근디 일으키지 말고 그냥 놔두래. 간질이라드
만. 뇌에 이상이 있어서 그런다고. 그래갖고 정신병원 검사받
고 뇌에 이상이 있는 줄 알았제.[28]

이후 김영철은 1984년부터 나주 정신병원에 통원 치료와 입원
치료를 반복한다. 광주 5월을 지나버린 과거 시간에 묶어 놓고 망
각을 강요하던 시절, 세월이 흘러갔음에도 불구하고 김순덕은 남
편을 통해 고스란히 80년 5월의 고통을 안고 살아간다. 남편 김영
철은 광주에서 일어난 역사적 사건에 참여하고 살아남았지만, 그
의 육체와 정신적 고통은 80년 5월에 묶여 있는 것이다.

작품은 김순덕을 통해 한 여자의 수난에 찬 삶과 한 가족의 고
통을 보여주기 위한 극은 아니다. 이 땅의 소외되는 사람들을 위했
던 김영철의 야학 활동과 신협 운동, 도청 항쟁지도부 기획실장 활
동, 그리고 수감 중의 자살 기도와 고문으로 인한 정신이상, 출옥
후의 오랜 투병 생활, 그리고 그와 함께한 가족사에서 역사의 발전
속에 공존하고 있는 잊지 말아야 할 가치와 기억을 재생한다. 남들
은 역사에서 일상으로 복귀한 후에도, 그래서 평온한 삶을 되찾은
후에도 학살과 폭력의 시대가 남기고 간 상처에서 결코 자유로울
수 없었던, 그 상처를 제 것으로 껴안고 살아야 했던 김영철과 그

28) 위의 대본, 16쪽.

의 가족 이야기는 세상의 무관심과 망각을 일깨운다.

〈청실홍실〉은 한 개인의 비극을 통해 광주 전체의 비극을 조명하고 민주주의 운동의 역사적 과정에서 한 가족의 고통을 사유하게 한다는 점에서 문제적이다. 한 가족사의 비극을 통해 1980년 광주의 아픔을 공유하고 지금도 진행되는 고통을 통해 현재 시점에서 우리가 풀어야 할 역사의 과업을 제시하는 시대적 의미를 지닌다.

4. 나오며

1970년대 연극 활동을 시작한 박효선은 그가 타계하기까지 광주 5월을 소재로 많은 작품을 쓴 작가이자 연출가이다. 광주 5월 연극의 대표적 인물로 꼽힌다. 박효선의 대부분 희곡은 80년 5월에 부당한 국가권력에 의해 자행된 구조적 모순에 대항하였던 인물들을 중심으로 인간의 보편적 가치와의 충돌을 그리고 있다. 실제 80년 5월 항쟁지도부에서 홍보부장으로 활동하였고, 살아남은 자로서 연극을 통하여 5월의 순수성을 지키고 5월 정신을 계승하는 것은 그의 과업이었는지 모른다.

〈잠행〉은 80년 5월 직후 작가가 선배 윤한봉과 함께 했던 도피 시절의 재현을 통해 비록 감옥 바깥에서 살고 있지만, 자신들을 통제하는 또 다른 감옥에서 의식의 투명성을 잃지 않기 위해 노력하는 인간을 투사하고 있다. 작가의 자아 성찰과 자기 극복으로 이후 연극 활동의 바탕이 되었다는 점에서 의의가 있다. 〈금희의 오월〉

은 광주항쟁의 사건 과정을 충실히 전달하고 있으며, 이정연의 항쟁에 참여해야 하는 역사적 당위성과 죽음을 향한 결단, 또한 평범한 시민들의 공동체 모습에서 광주항쟁의 힘의 원천을 확인한다. 〈부미방〉은 광주항쟁이 일어날 수밖에 없었던 이면에 민족분단과 군사독재의 가장 근원적인 조정자인 외세가 있다고 판단하고 이에 대한 응징을 다루었다. 〈모란꽃〉에서는 여성으로서 5월 항쟁의 참여와 국가폭력에 의한 한 여성의 삶에 대한 기억의 흔적을 추적하고, 현재도 진행되고 있는 삶의 고통에 대한 근원을 밝혀내어 치유를 구축하려는 의지를 보여준다. 〈청실홍실〉은 김영철의 아내 김순덕을 통해 남들이 역사에서 일상으로 복귀한 후에도, 그래서 평온한 삶을 되찾은 후에도 학살과 폭력의 시대가 남기고 간 상처에서 결코 자유로울 수 없었던 김영철과 그의 가족 이야기를 통해 세상의 무관심과 망각을 일깨운다.

박효선 연극의 특징은 인간의 보편적 가치인 행복 추구권을 위하여 부당한 국가권력에 의해 자행된 구조적 모순에 대항하였던 인물과 사건 그리고 이로 인해 파생되었던 사상 등의 표현이 주조를 이룬다. 먼저, 박효선의 연극은 고증을 전제로 하여 그의 경험과 그의 주변 인물이 중심에 있다. 〈잠행〉은 1980년 5월 직후 그의 선배 윤한봉과 도피 생활을 바탕으로 하고 있으며, 〈부미방〉은 사건의 중심인물이었던 문부식과의 대면과 고증을 통해서 만들었고, 〈금희의 오월〉의 주인공 이정연 군은 실제 5월 항쟁에 참여하였다가 사망한 대학생이다. 〈모란꽃〉의 주인공 전옥주와 〈청실홍실〉의 김영철은 그와 함께 항쟁에 참여한 동지들이다.

또한 그의 연극 활동은 5월의 순수성을 지키고 5월 정신 계승에

주안점을 두고 있다. 광주의 5월은 유족이나 부상자 또는 죽은 영령의 것이 아니라 모두의 것이며, 5월 광주의 의미를 끊임없이 발굴하여 실상을 전달하고 기억하게 하는 것이다. 또한 그의 희곡작업과 공연은 5월의 과거와 현재 그리고 미래를 제시하기 위한 적극적 행위로서 5월 항쟁에 참여한 그에게는 '80년 5월 투쟁의 연장선이었다. 또한 역사적 사건에 대한 기억이 사건의 종결과 함께 정지되고 고착되는 것이 아니라, 예술을 통한 문화적 기억과 함께 새로이 재생되고 기억되면서 사회적 의미를 찾아간다. 박효선의 5월 연극은 과거의 공통된 기억과 주체자의 기억 그리고 작가의 기억을 재구성함으로써 공동의 기억과 감각을 만들어 내어 역사적 사건을 기초로 한 사회의식을 작동하게 해준다.

참고문헌

1. 논문

강현아, 「5월 연극운동의 변화양상 연구」, 『민주주의와 인권』 제3호, 전남대학교 5.18연구소, 2003.

_____, 「역사적 사건의 문화예술적 재현양상」, 『담론 201』 제7호, 한국사회역사학회, 2004.

_____, 「5·18연극의 폭력과 성, 그리고 여성의 재현」, 『담론 201』 제8호, 한국사회역사학회, 2005.

김길수, 「남도연극사 I - 80년대 광주연극의 흐름과 그 수용을 중심으로」, 『남도문화연구』 제4호, 순천대학교 남도문화연구소, 1993.

김정한, 「5·18 광주항쟁 이후 사회운동의 이데올로기 변화」, 『민주주의와 인권』 제10호, 전남대학교 5.18연구소, 2010.

오수성, 「5·18과 예술운동」, 『한국사회학회 사회학대회 논문집』, 한국사회학회, 1996.

_____, 「광주민중항쟁과 연극적 형상화」, 『광주민중항쟁과 5월 운동 연구』, 전남대학교 5·18연구소, 1997.

이선형, 「연극치료와 몸」, 『드라마 연구』 제35호, 한국드라마학회, 2011.

이수훈, 「5월 운동과 국가의 변화」, 『민주주의와 인권』 제3호, 전남대학교 5·18연구소, 2003.

2. 단행본

박효선, 『금희의 오월』, 서울: 한마당, 1994.

박효선을 기리는 사람들, 『박효선 추모문집 오월광대』, 광주: 극단 토박이, 2003.

한옥근, 『광주·전남연극사』, 광주: 금호문화, 1994.

5·18기념재단, 『5·18민중항쟁과 문학·예술』, 광주: 5·18기념재단, 2006.

베르그송, 이희영 옮김, 『웃음/창조적 진화/도덕과 종교의 두 원천』, 서울: 동서문화사, 2010.

G.B.테니슨, 이태주 옮김, 『연극원론』, 서울: 현대미학사, 1992.

마당극 반세기, 시대를 넘어서다

전통연희의 현대화 | 마당극 1978~2010

초판 1쇄 인쇄일　　2024년　4월　7일
초판 1쇄 발행일　　2024년　4월 15일

지 은 이　　김도일
만 든 이　　이정옥
만 든 곳　　평민사
　　　　　　서울시 은평구 수색로 340 〈202호〉
　　　　　　전화 : 02) 375-8571　　팩스 : 02) 375-8573
　　　　　　http://blog.naver.com/pyung1976
　　　　　　이메일　pyung1976@naver.com
등록번호　　25100-2015-000102호
　ISBN　　978-89-7115-840-1　93600
정　　　가　　14,000원

· 잘못 만들어진 책은 바꾸어 드립니다.
· 이 책은 신저작권법에 의해 보호받는 저작물입니다.
　저자의 서면동의가 없이는 그 내용을 전체 또는 부분적으로 어떤 수단 · 방법으로나
복제 및 전산 장치에 입력, 유포할 수 없습니다.